欧洲绘画大师技法和材料

插图修订版

（德）马克斯·多奈尔 著

杨红太 杨鸿晏 译

清华大学出版社

北京

图书在版编目（CIP）数据

欧洲绘画大师技法和材料：插图修订版/（德）多奈尔著；杨红太，杨鸿晏译. —北京：清华大学出版社，2006.2（2024.5重印）

　　ISBN 978-7-302-09374-9

　　Ⅰ．欧…　Ⅱ．①多…　②杨…　③杨…　Ⅲ．①油画－技法（美术）－欧洲－高等学校－教材　②油画－材料－欧洲－高等学校－教材　Ⅳ．J213

　　中国版本图书馆 CIP 数据核字（2004）第 090014 号

责任编辑：宋丹青
装帧设计：HELLO
责任印制：沈　露

出版发行：清华大学出版社
　　　　　网　　　址：https://www.tup.com.cn，https://www.wqxuetang.com
　　　　　地　　　址：北京清华大学学研大厦 A 座　邮编：100084
　　　　　社 总 机：010-83470000　邮购：010-62786544
　　　　　投稿与读者服务：010-62776969，c-service@ tup. tsinghua. edu. cn
　　　　　质 量 反 馈：010-62772015，zhiliang@ tup. tsinghua. edu. cn
印 装 者：三河市铭诚印务有限公司
发 行 者：全国新华书店
开　　本：148mm×210mm　印张：12.5　插页：16　字数：325 千字
版　　次：2006 年 2 月第 1 版　印次：2024 年 5 月第 20 次印刷
定　　价：36.00 元

产品编号：008030-02/J

目　录

中文版序 ·· V

原著者序 ·· IX

英译者序 ·· VIII

英译者附言 ·· XV

第一章　架上绘画底子的制备 ························· 1

　1.1　纺织品及其用于绘画的准备 ················· 1

　　1.1.1　画布的绷装 ··························· 4

　　1.1.2　制作画布底子 ······················· 6

　　1.1.3　底子的材料 ························· 7

　　1.1.4　各种底子的制作 ····················· 11

　　1.1.5　如何处理画布的背面 ················· 27

　　1.1.6　在旧油画习作上绘画 ················· 28

　　1.1.7　除掉旧油画上的颜料涂层 ············· 28

　1.2　木板、纸、纸板、金属板等及其用于绘画的准备 ··· 29

　　1.2.1　木板 ······························· 29

　　1.2.2　胶合板 ····························· 31

　　1.2.3　底子 ······························· 32

　　1.2.4　贴金底子 ··························· 35

　　1.2.5　纸 ································· 36

　　1.2.6　纸板 ······························· 37

　　1.2.7　金属板及其底子 ····················· 38

　　1.2.8　其他各种底材 ······················· 39

第二章　颜料 ……………………………………………… 41

 2.1　白色 ……………………………………………… 46

 2.2　黄色 ……………………………………………… 56

 2.3　红色 ……………………………………………… 64

 2.4　蓝色 ……………………………………………… 71

 2.5　绿色 ……………………………………………… 76

 2.6　棕色 ……………………………………………… 80

 2.7　黑色 ……………………………………………… 82

 2.8　煤焦油颜料 ……………………………………… 83

 2.9　颜料表 …………………………………………… 86

第三章　油画颜料结合剂 ………………………………… 88

 3.1　脂油类 …………………………………………… 88

 3.2　挥发性香精油 …………………………………… 105

 3.2.1　挥发性松节油 ………………………… 105

 3.2.2　挥发性矿物油 ………………………… 109

 3.2.3　半挥发性油 …………………………… 111

 3.3　香脂 ……………………………………………… 114

 3.4　树脂 ……………………………………………… 119

 3.4.1　软树脂 ………………………………… 119

 3.4.2　硬树脂 ………………………………… 125

 3.5　蜡和动物脂 ……………………………………… 129

第四章　油画 ……………………………………………… 132

 4.1　材料 ……………………………………………… 132

 4.1.1　颜料的研磨 …………………………… 132

 4.1.2　油画颜料的类型 ……………………… 137

 4.1.3　调色液 ………………………………… 144

 4.1.4　调色板和画笔 ………………………… 148

 4.2　技法 ……………………………………………… 150

 4.2.1　试验和操作方法 ……………………… 150

4.2.2　色彩现象和色彩效果 ·················· 152

4.2.3　画的绘制和操作辅助工具 ·········· 165

4.2.4　油画技法 ······························· 167

第五章　丹配拉绘画 192

5.1　天然乳液 ·································· 194

5.1.1　鸡蛋丹配拉 ······················· 194

5.1.2　酪素丹配拉 ······················· 199

5.2　人造乳液 ·································· 201

5.3　丹配拉颜料的研磨 ·················· 208

5.4　丹配拉绘画用的底子和材料 ······ 210

5.5　丹配拉技法 ···························· 212

5.5.1　不上光的丹配拉 ················· 213

5.5.2　上光的丹配拉 ···················· 214

5.5.3　中间上光 ························· 215

5.5.4　最后上光 ························· 216

5.5.5　作为油画底色层的丹配拉 ······ 217

5.5.6　混合技法(用丹配拉画在湿树脂油

颜料上) ························· 219

第六章　彩色粉笔画 ························· 223

第七章　水彩画 ······························· 232

第八章　壁画 240

8.1　湿壁画 ···································· 241

8.1.1　湿壁画的材料 ···················· 243

8.1.2　壁画的绘画方法 ················· 260

8.1.3　庞贝壁画 ························· 266

8.2　干壁画 ···································· 269

第九章　古代大师的技法 ·················· 286

9.1　概述 ······································· 286

9.2　意大利文艺复兴 14 世纪佛罗伦萨画家的技法和

钦尼尼的丹配拉技法 ·············· 290

9.3 凡·爱克和德国古代大师的技法(混合技法) ····· 297

9.4 提香和威尼斯画派的技法(在丹配拉上覆盖树脂油颜料) ····· 312

9.5 鲁本斯和荷兰画家的技法(树脂油颜料绘画) ····· 321

9.6 伦勃朗的技法 ·············· 333

第十章 架上绘画的修复 ·············· 341

10.1 修复的程序 ·············· 343

10.2 损坏基底的修理 ·············· 345

10.3 清洁处理 ·············· 353

10.4 各种清洗剂 ·············· 356

10.5 变黄的油画 ·············· 359

10.6 因运输引起上光层的损害与更新 ····· 360

10.7 上光层的"变蓝"现象 ·············· 361

10.8 树脂上光层的分解 ·············· 361

10.9 皮特柯夫更新法 ·············· 362

10.10 除去旧上光层 ·············· 364

10.11 颜料层 ·············· 365

10.12 开裂的颜料层"边缘的翘起" ·············· 366

10.13 重画部分的清除 ·············· 368

10.14 颜料层的涂油 ·············· 369

10.15 修补 ·············· 370

10.16 上光的丹配拉画的清洗 ·············· 373

10.17 未上光的丹配拉画 ·············· 374

10.18 最后上光 ·············· 374

10.19 背面的保护 ·············· 375

10.20 画的保存和维护 ·············· 376

后记 ·············· 378

附图 ·············· 379

中文版序

　　油画作为西方绘画的一个重要画种,传入中国已近百年。早在二三十年代,随着以欧洲式写生训练为主要教学内容的美术学校的创立和推广,西方绘画名作通过印刷复制品大量介绍,与这种教育体系密切相关的西洋美术史论、艺用解剖学、透视学、色彩学和构图学等也都早有翻译和著述出版,惟独同样与西方绘画发展有密切关系的绘画技法与材料学,除了一些属于绘画入门之类的小册子外,迄今尚无一本重要著作被翻译介绍进来。今天油画在中国已获得很大的发展与普及,拥有众多的美术院校和一支很壮大的油画创作队伍,但遗憾的是,国内在这一学科领域的研究,仍然处于非常落后的状态。

　　已故慕尼黑大学教授马克斯·多奈尔(Max Doerner,1870—1939)撰写的《艺术材料及其在绘画中的应用》一书,初版于70年前的1921年,它长期以来一直被西方艺术界推崇为绘画技法材料学科的最重要著作之一,甚至有"技法圣经"的称誉。其影响至今不衰,到1976年为止,在德国已发行了14版,西方其他国家也早有多种译本。在亚洲,1980年有了日文的新译本,书名称作《绘画技术体系》,现已发行第4版。今天这本欧洲绘画技法理论的经典著作能在中国翻译出版,对中国绘画界来说,无疑是一件喜事。

　　关于多奈尔教授的经历和本书的学术价值,在原书几版序言中皆有论及,读者可以参看,无须赘言。我只想利用此机会,感谢最早介绍和提供本书英文版本的一位海外华裔画家,感谢付出心

血和巨大劳动的两位中文译者,感谢出版此书的出版社。

　　在很长时间里,大多数中国油画家主要是依赖绘画印刷品和文字材料来研究和借鉴西方绘画的,这可能并不妨碍对西方历代绘画大师生平经历、作品成就、时代影响等方面的了解,亦能大体把握其造型技巧、艺术风格的基本特征,但却不能不限制和影响对这些大师艺术语言的精妙处的体味,以及其在技法材料运用上某些奥秘的理解。我个人还是在 1984 年以后,才有机会到欧洲观摩各博物馆收藏历代绘画大师的原作。站在那些神往已久的艺术杰作面前,才真正意识到这个问题。显然,这些大师艺术上光彩夺目的成就,除了历史条件和个人才华等原因之外,也无不与其技法探索精益求精密切相关。他们所以能够创造出不雷同于前人、开一代先河的伟大作品,亦常常是借助于一种新材料的使用和绘画方法上的某项革新。但我长期以来不但不能区别不同画派,例如凡·艾克和达·芬奇在技法上的差别,亦不知道早期丹配拉绘画和古典技法油画在材料使用上的根本不同。在巴黎美术学院绘画技法材料工作室的短期进修无疑给予我不少知识,而巴黎不少画家也给我颇多教益,如最早告知我蛋黄丹配拉画法的,就是早年毕业于广州美院附中,后定居法国的戴海鹰先生,他的夫人何绮霞女士曾在巴黎美术学院专门研究中世纪绘画技法多年,受其影响,戴海鹰先生近年除油画之外,亦多作蛋彩画称誉欧洲画坛。我在欧洲两年虽然这样东鳞西爪、道听途说地得到一些技法常识,但自知非常浮浅、毫无条理,同时我想国内会有不少如我这样的画家,亦渴望能得到这一学科的系统知识,因此在 1986 年归国前专门向戴海鹰先生求教,他郑重地向我推荐了多奈尔的这部著作,他希望这本书能在中国翻译出版。但当时巴黎书店中买不到这本书,他曾托人到伦敦去买,也未找到,最后便将他个人珍藏多年、并随时需要检索的这本英文精装本送我带回国内。

　　回国后,我曾数次请人试译过此书的几个章节,但不少内容,特别是涉及绘画技法的部分,大都译得含糊费解,这时我才意识到,译好此书并非易事。对于技艺,中国早有"只可意会,不可言传"之说,何况要诠解的又是中国画家也不甚熟知的欧洲历代绘画巨匠技法奥秘的书籍,显然必须找到既精通英语,又要熟悉欧洲美术史,又要自己有实际的绘画经验,并具备一定的物理化学知识的人方可胜任。与朋友几经研究,最后想到中央美术学院油画系教授杨红太同志,他是国内知名的油画家,平时即重视绘画技法的研究,有一定的英语翻译能力,经与他商量,他很重视此书在中国的出版,答应与其弟杨鸿晏同志合译。杨鸿晏同志1962年毕业于天津大学,长期在石化部门从事英文技术资料的翻译工作。一懂理工,一通绘画,二人合作恰好互补短长。于是此书自1988年起开译,先是由杨鸿晏同志逐章译出初稿,再由杨红太同志校对修改,润色文字,重要章节及疑难之处常常要反复修改多次方始定稿。他们二人身体都不算好,特别是杨鸿晏同志长期患有肝病,他不愿影响日常工作,坚持利用业余时间翻译此书,经常伏案至午夜以后,严重影响了休息与治疗。致使在这本27万字译稿刚刚完成时,他已不堪劳累而病重入院手术。

　　因此,我非常感谢他们,我相信中国油画界的广大画家和美术院校的学生、美术爱好者在得知这些情况后,也一定会感谢他们。

　　最后要附带说明,此书由于成书较早,近年才出现的一些绘画材料,如丙烯、乙烯类材料等,当然未能包括进去。今年广西美术出版社出版梅耶的《美术家手册》,成书较晚,在西方亦属重要的绘画技法著作,虽然翻译上有些缺点和失误,但不少章节可补充参照。另外,最近方得知在多奈尔教授逝世54年之后出版的德文第14版,是由Hans Ger Müller教授加以改订,补充了不少内容,如大师技法部分增加了18世纪以后至近代的许多画家的技

法介绍,附录部分增加了一些著名技法专家修复古代绘画及文物的报告等。我想在此书再版时,能将这些新内容补译进去,当然是更为理想。

潘世勋

1991 年酷暑于中央美术学院

原著者序

　　本书概要地介绍了近二十五年来我在慕尼黑美术学院以"画家的材料及其在绘画中的应用"为题的授课内容。书中不仅包括了我几十年积累的实践经验,还包括了我在整个绘画领域中的研究成果。

　　我的授课指导思想历来是:密切联系实际,并尽可能与科学研究的成果相一致。

　　在技法方面有许多问题至今尚不能解释。绘画现已离弃了名匠技艺的正确原则,因此缺乏可靠的基础。在多数情况下,人们在使用各种秘方①时,既缺乏有关的材料知识,又缺乏鉴别判断能力。这种情况亟待改进。为此,必须了解各种技法程序之间的基本关系,并尽可能用科学试验来作为实践的充分根据。

　　科学中所用的术语,对于画家来说往往难于理解,因此画家不能从中得出解决实际问题的结论。这里并不期望画家成为化学家,否则他只能成为在化学方面浅薄涉猎的牺牲品,有害而无益。对画家来说最重要的,不是颜料和媒剂的化学成分,而是它们的物理性能。

　　绘画的各种技法问题,只能靠科学和实践相结合来解决。但至今这种结合仍然缺乏许多基本条件。

　　运用绘画材料的一些法则,对所有画家来说,不管他属于哪一个画派,都是一样的。无论哪个画家,如想正确地和最有效地

　　①　秘方(recipe):指民间流传的绘画材料的配方和制作的秘诀。——中译者注

使用材料,就必须了解和遵循这些法则,否则他迟早会对自己的错误付出高昂代价。画家只有完全掌握了各种材料,才能奠定发展个人风格的牢固基础,同时也才能保证其作品的永久性。

勃克林①说过,没有对材料的基本理解,我们就是材料的奴隶,或者说,跟古代大师及其优良传统比起来就像一些冒险者。正是靠这些优良传统,一批画家才能大大地超过了其他人。在我们想到丢勒、列奥纳多·达·芬奇、鲁本斯、雷诺兹等大师们是多么认真地研究他所使用的材料时,我们不禁对现今一些画家的担忧付之一笑。他们认为,如果太密切地关心绘画的技艺,自己的艺术个性就会受到损害。"技法必须重新成为绘画艺术的坚实基础"。除此之外,没有其他道路能使我们走出目前的混乱状态。这已愈来愈成为现代艺术家们的一致见解。

本书各章的顺序,依照绘画技术的展开过程安排。每章都作为一个独立的个体来处理,因此有些重复在所难免。但从我作为教师的多年经验中认识到,某些基本的东西,多重复几次有好处。

本书重点放在画家自己制作各种材料上。自己制作材料的画家熟悉自己的材料,与那些购买现成材料的画家了解材料的途径,是截然不同的。

每次我在学院讲完课,都要接着进行实际试验,在试验中,同学们可以检验他们听过和看过的东西。课后往往还要就有关技法问题讨论一个或几个小时,直到问题澄清。学生们所表现出的极其浓厚的兴趣,反驳了所谓画家对技法不感兴趣的说法;正相反,我发现只要给学生们提供值得他们去做的事,他们是非常感兴趣的。我自己收集的教学材料中有大量的习作,可以展示出历史上各种画派技法的逻辑发展;此外,还参观一些博物馆,在那里学生们可以直接研究各种技术方法,这对授课的内容常常是一种补充。

① 勃克林:瑞士浪漫主义画家,作品有"死之岛"等。——中译者注

　　这本书显然没有上述那些辅助教材,而只能在有限的篇幅内,以画家所熟悉的语言,对所有问题尽可能详细而明了地加以讨论。本书的意图,是将技法方面的可靠知识介绍给职业画家,并不打算作为绘画的一门教程,因为从书本上学习绘画,就像在沙发上学游泳一样,是不可能成功的。

<div align="right">

马克斯·多奈尔

1933 年

</div>

英译者序

当今世界各地的美术家已日益明显地认识到正确技法的必要性。本书自1921年首次问世以来，在许多国家的美术家中已享有应得的声誉。不仅在德国而且在世界许多国家，本书已经被公认为是关于材料和技法问题的权威，已被广泛用作美术院校的教科书，也被油画修复者、管理人和收藏家用作参考资料。本书除了具有特别实用的价值外，许多画家甚至还确认它具有激发绘画创作愿望的力量。实现作品的精神及美学价值是画家的难题，而多奈尔教授的书则恰好简洁、直接、清楚地对有关这个难题的许多不同技法因素作了阐述。

为翻译这部非常有用和具有权威性的书做最后准备，我接受了多奈尔教授的邀请，来到他在巴伐利亚北部威士宁的乡村住宅，对他进行了拜访。1933年夏季，在那淳朴的、风景如画的小村子中度过的快乐时光，是我记忆中最愉快的国外访问经历。在巴伐利亚高地的山毛榉丛林凉爽的树阴下，我和多奈尔教授讨论了书中各方面的问题。夜晚，在乡村小酒店门前硕大的栗子树下，他的几个同事总要坐在木桌旁参加我们的谈话。到了秋天，学院的教学任务需要多奈尔教授返回慕尼黑，于是我们又在慕尼黑一个典型的风景区中继续进行着不拘礼节的友好聚会。在那里，画家们常常在夜晚相聚，边喝啤酒边讨论相互之间的问题。

我相信，通过这个译本，多奈尔教授的书将会激励画家增加对正确技法的兴趣，从而创作出精美的和更加耐久的艺术作品来。

　　多奈尔教授的书,迄至目前在德国已发行了4版。此译本是根据1933年5月的最新版本翻译的。多奈尔教授十分友善地把他将用于德文第5版的许多手稿和增补部分交付我随意处理,我已将这些内容编入此译本之中。原书中有些地方性的和极个人化的参考资料,美国或英国读者可能兴趣不大或不感兴趣,在翻译时已作删节。为简洁起见,我还冒昧地删去了某些无关紧要的细节。

　　我的儿子尤金译出了本书的初稿,我对他耐心和不辞劳苦的工作表示感谢。在译稿的最后修改中,我得到了利昂娜·法斯特尔小姐的帮助。每当我在化学专业方面遇到困难时,我的化学系同事C.W.波特教授总是给予慷慨的指教。

<div align="right">

尤金·纽豪斯

1934年

</div>

英译者附言

多奈尔教授于 1870 年生于莱茵河西岸地区的波汉森,父亲是一位军官。他曾就读于公立学校,从德国一流大学预科班毕业后,进入慕尼黑巴伐利亚皇家美术学院,师从于约翰·赫特里奇和威廉·凡·狄兹两位教授。他的专业兴趣促使他前往意大利。在那儿他结识了阿诺德·勃克林和汉斯·凡·玛利斯。意大利的博物馆和美术馆,特别是庞贝城给他留下了难忘的印象。因此,他经常重游意大利。

多奈尔教授在作为一个画家生涯的早期,就与德国绘画行业合理秩序促进会①有联系,并与其创始人阿道夫·威尔海姆·凯姆、弗朗兹·冯·兰巴赫和马克斯·冯·皮顿霍夫尔有所交往。1910 年至 1913 年他担任过该协会的主席,对协会的官方出版工作贡献甚多。

1911 年,他被任命为慕尼黑巴伐利亚皇家美术学院的技法讲师,1921 年任该学院的教授,一直到逝世。

当绘画行业合理秩序促进会因与慕尼黑工艺学院联合而停止行使其职能时,他在慕尼黑巴伐利亚皇家美术学院建立了一个技法实验室,继续进行协会的活动。1938 年成立了国立绘画领域技法试验研究院,作为国立美术学院的附属单位。为了表彰他在这一领域的杰出贡献,该院被命名为"多奈尔学院"。

① 该会职能是:维护画家的利益,监督绘画材料生产商保证产品质量,与他们签订一些契约,如不许对颜料掺假、以次充好、名不副实等;并呼吁政府管理部门制定相应的法律条例。该会为确保契约的实施,作出了不屈不挠的全力斗争。——中译者注

　　这个学院的成立,标志着多奈尔教授事业的成就达到了顶峰。然而,日益衰退的健康状况使他仅在该学院工作了几个月。多奈尔教授于1939年3月1日逝世。

　　多奈尔教授的书《绘画及其材料》德文第1版出版于1921年,首次出版于1934年的现在的英文版本,是以德文第4版和计划出版的第5版手稿为依据的。多奈尔教授曾将第5版的手稿交给译者,让译者随意处理。多奈尔教授逝世后,由他的学生接替他在多奈尔学院的工作,并出版了该书的第6、7、8版。最新版本的篇幅由于增加了"中世纪教堂的修复"一章而大大地扩充了。我认为这一部分和其他增补不适于加进英文版本里,因为这样会改变英文版本的基本特性。本书主要针对的是美国画家所面临的绘画及其问题。

　　无论是对本书的评论,还是关心本书的朋友们的意见,都不时地引起我对书中印刷错误的注意,现有的印刷错误已作了许多校正。我特别对加利福尼亚荣誉退伍军人协会大厦的修复者亨利·拉斯克先生的大量建议表示感谢。遗憾的是,这些建议在这次新的印刷中只能采用几条。由于许多人抱怨书中使用公制而难于为美国画家所用。为了减少这一困难,我试增加了一个附录,按章、页和行,列出了书中所用的度量美国等量值,以代替以往版本中所使用的换算表。

<div align="right">

尤金·纽豪斯

于加利福尼亚州伯克利

</div>

第一章　架上绘画底子的制备

底子是至关重要的。

德·麦尔伦[①]

底子涂于纺织品或木板等材料上,使其表面更紧密、更不易吸收、更明亮,以便画家能更好地实现其目的,并使其作品具有耐久性。

1.1　纺织品及其用于绘画的准备

纺织品由成直角交织的、分别称为经和纬的线织成。

画家最常用的画布是普通亚麻织品,其线与线是彼此成直角交叉编织的。这种编织法由于线与线较紧密地缠绕在一起,可以织出最密实的画布。而斜纹织品的经纬线,按规律依次穿过数目各不相同的线使交织点上形成倾斜的条纹。通常所说的人字形织品,就是一段右斜纹和一段左斜纹交错排列的。

为了保证纺织品的均匀,必须将线纺成一定的标准长度。质量低劣的纺织品会出现结点和孔隙。

[①] 德·麦尔伦(Sir Théodroe Turquet de Mayerne, 1573—1655):内科医生,与鲁本斯(1577—1640)同时代,也是他的朋友。他的闲暇时间都用于化学和物理试验。他在巴黎就开始了这些试验。1620 年至 1646 年他撰写了一部长篇手稿,题目为"Pictoria, sculptufia et quae subalternarum artium"(英国博物馆 2052 号)。——英译者注

画家用的画布是用亚麻、苎麻、黄麻和棉的纤维织成的。

苎麻 其纤维约有一至二米长,因而织出的纺织品均匀而结实,特别适于制作较大型的画布。威尼斯画派的丁托列脱、委罗内塞等人所画的那些大型架上画,都是画在粗纹的苎麻画布上的,其画布往往织成斜纹或人字形。

亚麻 其制成的织品纹路较细,是画家作画布的主要材料。

棉 只适于制作不超过1米见方的较小型画布,要使其用于绘画效果好,棉布必须编织紧密。

黄麻 即孟加拉萱麻,只适于制作不加漂白的粗糙、质次的纺织品(麻袋布),不过有时也用作棉织品和亚麻织品的经线。黄麻与空气接触或受潮会变成棕色。黄麻越光亮或者说越有光泽,则越好。

亚麻织品对着亮光可以看出线的粗细不等,相反,棉类织物对着亮光则显示出线的粗细相等而均匀。苛性钠(烧碱)使亚麻画布颜色变成棕黄色,使棉画布变成浅黄色。如果扯断棉织品的一根线,其断开的两端将会弯曲和分叉,而扯断一根亚麻线则其两端仍然平整。未加漂白自然色织品最适合于绘画目的;而漂白的白色亚麻或棉织品,也可以提供良好的绘画表面,其亮度在一开始就为画面增添一种清新而明亮的效果。

画布通常要进行处理,也就是用某种物质的淀粉糨糊等浸渍,这样可使画布具有比较沉重、结实而又平滑的外观。此外,画布还常用某种矿物质如黏土,连续涂上几层以增加重量,使之有较密实的质地。

较廉价的纱线,其纤维粗糙,为了使之较为光滑,易于纺织,过去习惯涂以海豹油。由于油不能变干,所以这样纺出的画布总是变黑。经过这样处理的织品也难于润湿,吸收水分也不均匀,弄湿后会变得更黑。有些织品的表面对着光照可看出有绒毛,这样的织物不适于上胶打底,因为经验表明,由于绒毛胶结在一起,底子上会产生小裂纹。

纺织品的吸水性是一个严重的缺点。它们能吸收空气中的水分,干燥时又会排出水分,因此,总处于一种不断变化的状态中,而经连续涂以颜料的涂层,干燥后却不能相应地随之变化,这就会使绘画作品受到严重损坏。织品受潮时会收缩,它的每根线都会变得粗短,因此线间的缝隙就会合拢。许多种纺织品每米都缩短 5 厘米或更多,干燥后又会重新伸长。已经上胶并打好底子或涂上颜料的各种纺织品,在这方面差别很大,这主要取决于所用的材料。纺织品在温暖和潮湿的空气中会变得松弛。常常有人建议在给画布上胶前先弄湿或用热水烫,这并没有什么好处,因为那些画布在干后装框时的伸展与未弄湿的画布的情况完全相同。所建议的这种方法,仅适于一些特殊修复目的。纺织品的另一个缺点是易受损伤,它的优点是可以按各种尺寸购买,并便于运输,还易于加工出合意的表面纹理。

亚麻画布的强度非常重要,应当不易扯破。绷框时画布不应绷得太紧,应当在经纬两个方向均匀而平整地伸展,不能有隆起。因此,由不同品种的线构成的一切织品,例如用黄麻作纬线、大麻作经线的织品,都应避免使用。纺织品应能均匀地润湿,也就是说,其吸水性应一致,否则底子就不能很好地黏附其上。对着亮光看,纺织品应当紧密,不应有像筛子似的孔隙;但速写用的画布却常常使用这种大网眼的织品。

为画家制造的各种专用画布如下:

罗马亚麻布 这是最好的画布材料。这种纺织品有各种不同的厚度,而且结构十分均匀。其经线和纬线都是由好几股线组成的。市售有各种特别适于速写用的品种,还出售一些强度极高的厚重品种。这种亚麻画布有粗、中、细三种。

还有一种相当厚的亚麻布,只有一个方向是用双线织的。同样也有粗、中、细三个品种。

一些廉价纺织品,如通常说的麻絮或短亚麻织物,往往有结点等缺陷,还常常为了使粗糙的纤维柔顺而用鱼油浸渍过。这种

浸过油的画布弄湿时会变得很黑。

除了这些以外,还有许多其他纺织品,只要织得足够结实和紧密,都适合上胶和打底子。

帆布 是一种结实的织品,由大麻、亚麻或棉花织成,可以制成绘画用的极好的画布。

家织亚麻布、农产亚麻布 即所谓"瑞士亚麻布"。有经过漂白的,也有天然色的,是用不规则的线织成的一种坚固的织品,往往具有诱人的纹理。

哥白林亚麻布 是一种织得非常紧密的亚麻织品,用特别粗的线作纬线。由于纬线很引人注目,绷框作画时,必须让画布的纬线呈水平方向。

半亚麻布(爱尔兰亚麻布) 是用棉线作纬线织成的,由于强度不均匀,不耐撕扯,不适于作为画布。

麻袋布(再生布) 是由黄麻、大麻或亚麻的废料织成的粗糙劣质织品。

坚质条纹亚麻布、斜纹亚麻布 是用亚麻线织成的一种很结实的织品,但有时也用半亚麻织成。

棉斜纹布 只有很小的强度。

棉麻布 是一种以亚麻作经线的薄棉织品,最好只用来制作小张画布,而且只能使用较粗的品种。

细麻布、头巾亚麻布、提花装饰布和衬衫料子 都是非常细而均匀的织品,这些织品中较厚和较粗的品种适于制作小张画布,而且适于用铅笔作画,丢勒的作品有些就是在细麻布上画的。

1.1.1 画布的绷装

为了作好在画布上绘画的准备,画布必须绷在一个内框上。绷装时必须注意使画布的编织线与框边平行。框架贴着画布的内侧,一定要刨成适当的斜面,以免其内侧边缘完全紧贴在画布上,否则作画时画布上会出现印痕而难以修理。内框的各边必须

成直角连接在一起,其直角的精确度可以用一把直角尺放在 4 个角来确定。在绷紧画布时,还一定要注意框架本身不变形。如果注意了这些看起来不重要的细节,其后将画装进外框时,就会省去许多麻烦。内框绝不能用新伐的木料制作,否则将来会收缩,使画布变皱而失去原来的形状。对于一米见方以上较大型的框架,应加上十字支撑,以免框架在绷紧的情况下变形。我发现专用的机制画框条非常实用,尤其是用于旅行写生,这种画框条的两端都有同样的斜榫,以便这些单个的部件可以组合成各种比例的内框,这对于普通手工制作的内框来说是不可能做到的。另外,对于大型画布,特别是风景画家使用的大型画布,可拆卸的框架尤为方便。

画布内框做好以后,把它置于画布上,画布的 4 边必须超出约 2.5cm,用几个图钉或小平头钉暂时紧固在框架 4 个边上,然后用画布钳(应有良好的夹紧能力)或用手在一侧把画布中间一段拉紧,拉平,并钉进一个短的平头钉,但这时还不急于钉得太紧(在进行下步工作前,在所有 4 个边上都这样做是非常重要的)。然后,在钳子的工作宽度以内继续钉进下一个钉子(这样的工作要在框架的 4 个边逐步反复地进行)。再把钉子依次钉牢,同时要用手或钳子将画布朝角上稍稍拉紧,以免折皱。

对于某些不易伸展均匀的画布来说,往往需要再绷紧一次。因此,开始时钉子不宜钉得太深是有好处的。

这时将画布的 4 个角翻转过来。这里要用稍微长一些的钉子,因为短平头钉在斜榫上不能很好地将其固定住。如果要把钉子拔出来,最好使用螺丝刀或起钉器。画布若用图钉固定,画毕想把画布从内框上取下来时,可以少很多麻烦。假如打算将画布固定在以前用过的一个内框上,应该先把框架拆开,再连接在一起,尤其是对于用楔子打得很紧的框架,这样做也将省去很多麻烦。

楔子要在绷好画布以后再打入内框斜接的内角中,在涂好底子后打入则更好,但只能轻轻地打。使用楔子的目的是在以后画

布变松时,用来绷紧的。如过分用力地打入楔子,可能会导致底子和颜料涂层破裂,因为一旦底子和颜料涂层干燥后,它们就不能随画布而伸缩。有一个老办法还是非常切实可行的:在楔子上钻一个孔,用细绳或细铁丝穿过小孔把楔子固定在框架条上,否则楔子可能容易脱落和丢失。

1.1.2　制作画布底子

除非经过专门处理,纺织品都是多孔的,吸收性很强,要耗费大量昂贵的颜料,使颜料渗入织品之中。这样画面效果就无法预料,将使工作难于进行。除此之外,纺织品的纤维还会吸收颜料中的油,很快变脆。因此要设法通过专门的处理使画布变得无孔、不易渗透;同时靠明亮的底子来提高画面颜色的鲜明度。当然人们也可以在未经特别处理的画布上作画,而且作为装饰用,其效果也常常是令人满意的。然而,对于比较精致、耐久的作品来说,这样做既浪费时间又浪费材料。人们在画面中表现他所要表现的东西,能够越迅速、越直接则越好。因此一定要很好地制作画布底子,以便有可能迅速画出有把握的作品来。

底子的制作方法有无数种。有时从书刊上读到竟有人将所有配料搅在一起,认为配料愈多愈好,实在令人啼笑皆非!这种制法并不仅限于现代,甚至最古老的拜占庭制法以及后来的许多制法也坚持这种信念。当代的大多数画家几乎完全不注意底子的重要性,好像在什么上面作画对他们来说并不重要,偏爱在旧画上而不在新的底子上作画的情况也不在少数。然而,底子对画面的耐久性和色彩的作用,以及后来的保藏与作品的亮度都有着非同寻常的影响。多数画家以为底子是无关紧要的,用油画颜料作画可以随心所欲,颜料可以无休止地一层又一层覆盖,但是他们却不知道即使油画颜料涂得再厚,底子的颜色也会透过来,如果底子是洁白的,则给人以光亮清晰之感,否则,就会产生脏污而油腻的色彩效果。干燥后,其效果会更加令人不快,经过几年时

间,下面的颜色涂层都会透过来。由此可知,在什么底子上作画实在极为重要。

1.1.3　底子的材料

底子使用的材料有黏结材料和填充材料,例如胶(制浆料)、白垩和各种覆盖色料(填平孔隙)。

画家自己制作底子特别有好处,这不但可以节约,而且自制的底子所产生的效果,通常比能买到的工厂制造的材料产生的效果更富有魅力。工厂制造的材料常常具有令人乏味的均匀纹理。

黏结材料　动物胶由动物皮、骨骼和软骨熬浓并去掉脂肪制成,是一种含蛋白的物质。它们可以用冷水浸泡,但只能用热水溶解。动物胶被浸湿时,不应有酸味或咸味。由于制造工艺的原因,胶中常常含有游离的酸或碱,这些游离的酸或碱会损害颜料,还会吸收水分。酸的存在可以用一片蓝色石蕊试纸浸入胶溶液中来确定。如果有酸,试纸将变成红色。一滴滴地加入苏打溶液,可以把酸中和;相反,在碱性作用下,红色石蕊试纸将变成蓝色。一滴滴地加入稀酸溶液也同样可以把碱性中和。[①]

科隆胶　科隆胶与所有由皮革废料制成的胶一样,都是最好的涂胶用料。这种胶在商店中以不同规格的小片出售。其上等品的特征是透明、无气泡,无明显的网格结构和尖锐的边缘,无螺旋状的或不规则的裂缝。看起来绝没有混浊的或烧糊的迹象,也不易于碎裂。质量好的决定性因素,是它有吸收大量水的能力。好的胶片在冷水中不碎裂,也不使水变色,其重量增加一倍,体积大大增加。胶在冷水中浸泡以后,稍微加热至完全溶解即可,没有必要煮沸,煮沸反而会破坏胶的黏结性能。胶液冷却以后凝固,稍加热时,又会重新变成液体。加入强酸可以使胶液永久成

① 完全中性的溶液对石蕊试纸不起作用。它既不会使红石蕊试纸变成蓝色,也不会使蓝石蕊试纸变成红色。——英译者注

为液体。但强酸有吸水性,对颜料是有害的,尤其是对群青蓝和克勒姆尼茨铅白,长时间煮熬也会使胶变成液态,但却会降低胶的黏结力。上等的科隆胶由于密度关系不吸湿,但往往稍呈碱性。

古代大师们常常使用由白色绵羊皮和山羊羔皮剪下的下脚料,以及羊皮纸废料制作的胶。他们都很仔细地自制各种胶。羊皮纸胶是其中较好的一种。

一切胶液过一段时间后都会腐败,并且会失去黏结力。老的制法中提到过腐败的胶,只是用在不需要黏结力的地方。加入碳酸作为防腐剂是不可取的,最好而又更简单的办法是将剩余的白垩底子材料、锌白、石膏或白垩加进胶溶液中,这样胶溶液就能保存几周时间。胶溶液过一段时间以后,会失去黏结力,产生气泡,下层变成海绵状。因此,胶溶液即使尚未腐败,使用期限也不应超过两周。食盐会破坏胶的黏结力,所以与盐水接触过的木板是难以上胶的。

酪素或植物胶属于冷液胶。这些胶看起来似乎具有不凝结的优点,但往往使人们蒙受巨大的损失。因为这种不凝结特性是在加工时使用了强碱的结果。这些胶只能用于商业目的。

骨胶　由腱和骨骼制成,含有大量的酸,同科隆胶相比质量差得多。骨胶经常以颗粒状而不是以片状出售。

俄国胶　白色,通常是骨胶。较差的则是暗色的烧糊的科隆胶,其暗色的缺陷常用加入白黏土的方法掩盖,但其性能仍然不可靠。

兔胶(由兔皮剪下的下脚料制成)　具有很强的黏结力,可用来代替科隆胶,带有法国商标的兔皮胶质量最好。

明胶(透明的)　是一种极好的但价钱很贵的胶,然而用来制作底子,却并不优于科隆胶。在涂许多层的情况下,容易产生裂纹。这种胶最适合于给细纺织品上胶,或用来涂最后一层,也特别适于半白垩底子。

鱼胶　在作底子时最好避免使用。

人造胶 最好不用。这种胶几乎都是利用强碱由淀粉转化而成的。

填补材料 加进黏结材料中,用来充填画底材料的微孔,使之更加密实。

白垩(大理石白、巴黎白、白垩粉) 是一种碳酸钙。在稀盐酸中加热时,它会溶解并产生气泡。白垩只有很弱的覆盖能力,其颜色越白越好。最好的品种是法国(香槟型)白垩。它非常光滑,可以使底子坚固。沉淀的白垩比细磨的白垩更适用。细磨的白垩往往有很强的吸水性,因此必须彻底地进行软化处理。吕更白垩(产于波罗的海吕更岛)质地粗糙、易碎,不如法国白垩那样白。除上述这些外,还有许多其他材料品种。诺伊堡(多瑙河沿岸一城镇)白垩实际上不是"白垩",而是一种硅藻土。灰白垩是不适用的,它被油渗透时,会产生难看的斑点。在白色白垩中加入少量着色剂,可以很容易获得所需要的任何颜色。

石膏 即硫酸钙(水合硫酸钙)。它在热的稀盐酸溶液中能溶解而不发泡。这里所说的只是天然水化沉淀石膏(轻矿石),而不是雕塑家用的那种轻微烧过的石膏(巴黎石膏)。雕塑家用的石膏与水混合时,会很快成为硬块。雪花石膏是一种颗粒状的天然石膏。波伦亚石膏(据克姆[Keim]说)是一种十分明亮的,很轻的,经过反复沉淀而成的石膏,与钦尼尼的制法大体相近;这种石膏透水性很强,不适于制作画布底子,而被镀金匠用来制作木板上的底子。毫无疑问石膏比白垩密实,但覆盖力差。石膏底子也可用于画布上,但用在木板上其效果特别令人满意。石膏具有异常的明度,而且还有可以用油灰刀进行表面修整的优点。

高岭土(瓷土) 高岭土和白陶土,都是一种风化的长石,稍黏一些的管土也属于这一类。所有的黏土都能长时间保持潮湿,因此看来不如石膏或白垩那样适于作底子。黏土也比石膏或白垩易于剥落,并且比白垩的覆盖力弱。将黏土放在舌头上,有一种非常特殊的味。

重晶石 钡氧白（一种天然的矿产品），是一种很重的矿石。它与称之为"硫酸钡"人造重晶石永久白比起来，不够纯净，覆盖力也比较差。这两种物质，无论是人造的还是天然的产品，都特别耐酸碱，但覆盖力都很差。在写生颜料的制造中它们常用来作为填充剂，很少用于底子。

大理石粉 在古意大利画的底子中曾使用过这种材料，它与白垩很相近，但更呈结晶状。威尔特（Wehlte）①建议将大理石粉和大理石砾用于酪素底子中，以达到类似壁画的效果。大理石粉曾在意大利的庞贝城被用作颜料的扩充剂。

浮石粉末皂石、滑石（硅酸镁） 很少使用。西班牙的老配方中提到的过筛火山灰（cernada）会使底子变脆。

到此为止，已列举的所有材料都没有覆盖力，它们与油和上光油接触后，都会失去其自身的颜色。因此在制作底子时要加入不透明颜料，这样可以增加画的亮度和耐久性。

锌白（氧化锌） 是制作底子的最好覆盖颜料，呈松散的粉末状。少量的锌白就能用很长时间。但是锌白很脆，单独用来作为底子材料是危险的，没有几种织品能附着一层以上的锌白。

钛白 是一种新颜料，用于水彩技法看来相当令人满意。钛白覆盖能力好，没有毒性，但尚未充分进行试验。

锌钡白② 新的和比较好的品种是很有用的，但它的耐光性至今尚未确定。由于有变黑的可能，必须避免使用劣质品。

克勒姆尼茨白或铅白 尽管这种白色颜料具有最强的覆盖力，但并不宜推荐用作白垩底子，因为它的毒性极大，总会有粉尘散入空气中的危险。而锌白在底子中可以涂抹更大范围。佛兰德斯的画家们在底子中加了 1/3 铅白，以增加底子的亮度。他们不可能使用锌白，因为当时不知道有锌白。

① 多奈尔以前的学生。——英译者注
② 立德粉。——中译者注

　　显然,未加入不透明颜料的底子,不但与油接触时会发生明显的变化,而且以后还会继续变暗。为了增加画面的艺术效果,画面上的一些底子保留着不画,例如鲁本斯的写生画。所以在底子中加入一些不透明颜料是完全必要的。

1.1.4 各种底子的制作

白垩底子 用于纺织品,按照下述方法制作。

1. 胶溶液:70 份(70 克)胶,1000 份(1 升)水。

（胶先用 1 升水浸泡,然后加热到足以溶解即可,煮沸会使胶的黏结强度降低。）

画布上胶层变干以后,照下述方法用一支刷笔涂上底子。

2. 底子配方如下:

一份白垩、石膏①或管土等
一份锌白 ｝混合
一份胶溶液(70∶1000)

混合以后即可使用。

3. 待涂层干后,可能还要再涂一层(方法同2)。

1 升胶料大约覆盖 8 平方米。

混合液一定要足够稀,以便易于用刷笔涂刷。由于各种底子材料的吸水性能不同,如果不够稀,可以再加上一点胶溶液。必须指出,现今各种胶的黏结强度差别是很大的。因此,70 克胶配 1 升水只是大概的比例,可能太小,也可能过大。胶料一定不能涂得太多以致使画布被浸透。否则,画布会变脆和变得高低不平。在画布上刷胶料时,不要用太大的力,要使用刷笔尖来刷,刷笔只要吃半饱胶料即可。这层胶料和随后涂的各遍底料一样,都绝不要放在阳光下晒干或者放在暖气旁烘干,因为尽管在这种条件下

　　① 钦尼尼的石膏粉底子是用石膏做的,对古代木板油画的研究表明,白垩粉也用于石膏粉底子中。——英译者注

其干燥速度很快,但这样底子却容易龟裂。天气太冷则会引起胶层迅速收缩,结果使底子产生裂纹。胶层必须完全干后,才能接着涂以后的底子。夏天,胶层干燥要花半天时间,冬天也许要花上一整天的时间。画布刷过胶料后会使布面变得较紧。而干燥时许多织品会变得松弛,必须重新再将画布绷紧。这样绷紧比用楔子猛烈地打紧要好一些。因此务必记住,画布上钉子只能是临时性的,不要钉得太深。在打底子后,趁底子还湿时,把楔子打紧一点还是有好处的。如果画布折叠的地方有些折皱,在上胶后还不能消除,就必须趁胶料未干时用抹刀柄等合适的工具把折皱压平。

先在白垩和锌白中稍稍加入一点胶溶液,用刷笔调匀,就像做蛋糕时调和面粉和牛奶那样,然后,将其余的胶料加进去。如果有很多小团块(研磨很差的石膏和白垩会有这种情况),那么就要用铁丝筛子把混合液全部过滤一遍。这时把刷笔在抹刀边缘刮净,蘸上一点底子料,不施加压力薄薄地把底子料涂到已上胶的画布上,当然画布上的胶料必须已干燥。画布很大时,可以用刷墙用的大刷笔来涂刷。

不必等到第一层完全干燥,而也许等半小时至一小时,待表皮干燥时,便可以刷第二层。如果需要底子光滑,就要用抹刀保持一定斜度,将多余的底料刮去,就像将面包片上过多的黄油刮掉一样。只有这样才能把画布中的小孔填上。这种处理方法一向被证明是很有好处的,因为这样制作的底子,可以为作画和更好地托出各种色彩提供一个令人满意的表面。涂底料最简单的方法是用一把蘸满底料的刷笔迅速地把画布的一部分刷上底料,比方说,先刷 1 平方米,在底子尚无"拉黏"感时,立即用抹刀按照前面所述方法除去过多的底料。也可以把底料全部用抹刀抹上,然后再刮。只是务必要保证(尤其是在使用轻薄的纺织物作画布的情况下)每涂一层底料后都要刮一刮,这样底子才能保持弹性。如果用刷笔刷上第一层底子后没有刮,而只是在刷以后各层时才

刮去多余的底料,那么就可能会产生裂纹,尤其是当底料含有很多水分时,用刷笔打的底子很粗糙,含有很多水分,还会显现出许多画布的纹理。织得很粗的纺织品是不适用的,尤其不适用于小幅的作品,粗糙的织物作画很困难,它们会消耗大量的材料,涂不透明色的部分容易失去其质感。(汉斯·冯)马莱(1837—1887,德国浪漫主义画家)曾经说过,他喜欢照自己的偏爱来决定画中哪一部分应当表现出质感。在纹理粗糙的画布上打一层光滑的底子是毫无意义的。底子只应填满孔隙,而不应像一块板一样铺在画布上。否则,底子不能随画布而伸缩,就很可能脱落。在画布上涂底子时,还要防止刷笔压力过大。如果画框的内侧边缘完全紧贴到画布上,必须立即打紧楔子。用力过大底料会透到反面,画布上就会出现令人讨厌的不均匀斑块。底子涂得很厚也容易造成不均匀。如果这种情况发生,必须用砂纸将底子整个打磨到与刷痕的最深处齐平。本来是想节省时间,结果却适得其反。

如果不预先涂一层胶,任何底子的吸收性都是很强的。底子中如只使用白垩和石膏,在其上作画时,它就会变黑,以后还会进一步导致整个画面都变黑。

未用完的白垩底料可以放起来留到以后使用。但它的水分会减少(尤其在用蒸汽取暖的地方),因此必须补充一些水进去,否则,底料的上层将会变得比下层紧而且会开裂。如果底料溶液变稠不能用刷笔刷涂,可以加进少许胶溶液(70∶1000)。少量剩余液可以放入胶液中,以防腐败,这样做比加入有害的碳酸或其他防腐剂要好。

使底子具有光滑的表面 不管底子干还是湿都可以对它进行表面修整。在湿底子上修整时,其表面更为光滑。干燥的底子除了用砂纸外,还可以用墨鱼骨或轻浮石打磨。打磨时,必须在画布的背面与框子之间轻轻地塞入一块硬纸板,以免画布被画框的内侧边缘顶出印痕。然后轻轻施加压力并旋转地对整个底子

进行打磨。如果要在湿底子的表面进行整修,可将一块海绵用水浸湿,挤净水分,然后轻轻地触压在完全干燥的底子上。如果不小心将底子弄得过湿,就一定要等到多余的水分被吸收后才能打磨,否则底子会脱落。涂得很厚的底子,尤其是制作时用水太多的底子,在进行表面修整时更容易脱落。对湿底子表面的修整最好使用轻浮石,轻浮石可以有不同的硬度。天然浮石往往含有坚硬的颗粒,会划伤底子画布上的结点,凡是能削的地方都要削去,或将它们弄湿后磨掉。磨的时候要用一个指尖在画布背后轻轻地用力压着,这样就可以最准确地判断出是否结点已经磨掉了。干表面修整的底子通常比较粗糙,湿表面修整的则比较光滑。过分地修整表面,特别是对湿表面修整是很危险的,常常会引起裂纹。另外,即使用一次作画法作画,在修整得极光滑的底子上也会产生裂纹。因此,用刮掉多余底子的方法进行表面修整比用其他方法要好一些。对于非常精细的作品,可以使用乌贼骨或马尾进行底子的表面修整。

底子的固化处理 胶中加入重量为其 1/10 的优质明矾,其涂层干后会失去吸水能力,经过这样处理的底子便不溶于水。这对于要在底子上用含水的调色液(丹配拉)作画是非常重要的。否则,白垩底子就会溶解。但是这样处理的底子仍然具有透水性。

如果用"铬矾"使底子固化,胶会变黄和变脆,用鞣酸则会使底子呈微红色,因此这两种固化剂都不能使用。固化剂并不能使底子绝对不溶于水,但对于绘画目的来说这已足够了。用固化剂喷雾器喷涂一层 4% 的福尔马林(甲醛)溶液或用刷笔刷上一层,也可以起到同样作用。福尔马林溶液可以在涂胶底以前直接加进胶溶液中,但胶溶液加入福尔马林后不能长期放置。明矾具有使刷笔痕迹显露出来的特性。在意大利文艺复兴鼎盛时期的绘画作品中,常常可以看到底子的不透明笔触,这或许就是由于胶料中加进了明矾之故。明矾还有一个缺点,它能使群青退色。因

此最好用福尔马林溶液喷涂。

编织松散的织品，会使普通的底料难于刷上，必须先用加有明矾的胶溶液上胶。明矾要磨成粉末，其加入量为胶重的1/10。底料中也同样要加入明矾，最好是在冷凝状态时加入。明矾如不容易加入，须用刷笔或抹刀充分搅拌。商店所售各种写生画布都是粗网孔的织品，不用说也都是劣质材料，所以只能用于应急情况。加入了明矾的冷底料用刷笔刷上后，立即用抹刀抹平。凝结的底料特别适于用抹刀抹。如果不想让刷笔痕迹显现出来（这正是市售画布想要的），那么就要让第一层底子稍微弄湿，或者趁第一层底子未干时涂上第二层底子。

白垩底子添加剂　各种添加剂例如肥皂、软皂、蜂蜜、糖浆、甘油等是为了增加底子的弹性。但这些物质有一个极大的缺点，会使画布吸湿性显著增加。由于这些添加剂连续不断地吸收和释放水分，画布便不断地伸缩，结果使画布变得松弛。关于蜂蜜在这方面的缺点，已被凡·代克（据德·麦尔伦）所证实。他说，蜂蜜会像硝一样起霜。由于碱液和酸类具有吸湿作用，因而使人误以为它们可以增加胶的弹性。甘油经过一段时间会完全分解而不复存在；但它的分解在相当长的时间以后才会发生，而在分解以前会产生很大的破坏作用。软皂是化工副产品，由于含有苛性碱的缘故，用作添加剂往往会使颜色明显变暗。再说白垩底子本身足够柔和，也没有必要使用这些添加剂。为防止底子变脆，胶中加入少量的脱脂乳，倒是极有价值的。

优质白垩底子　检验白垩底子优劣的最好方法是用少量油色克勒姆尼茨白抹到白垩底子上。如果质量合格，那么白色颜料周围就不会有油渍。吸收性过强的底子可涂一层鸡蛋乳液来改善，乳液中可能要加入少量白色。优质白垩底子的亮度不应受水分和光油的影响，也不应因上面有少量油而发生变化，对着光看其厚度应均匀。

不合格的底子　底子涂得太厚便可能脱落，就像记载中委罗

内塞的石膏底子一样。白垩底子干后,应当擦不掉。如果底子脱落,说明胶加得不够;底子含胶过多会产生裂纹,即所谓"胶虫"。将画布贴近耳朵,同时在反面用手指按压,不应听到有碎裂的声响,否则为胶太多。在画布背面涂一层厚的半白垩底子往往能够消除这种"胶虫"。不过,最好还是用热水把这种不合格的底子洗掉,然后涂上半白垩底子,而不是白垩底子。因为经验表明,白垩底子不能很好地黏附在上胶过多的画布上。已经涂上颜料的胶底上的裂纹常常在画布背面出现沟纹。胶底上的这种裂纹一般不会继续发展,反而成为"美丽的瑕疵",这是针对其他各方面制作都很仔细的底子,尤其是用胶适量的底子而言。用胶过多,只是在底子完全干燥之后才能明显地表现出来。底子逆着光看时,不应有沟纹或裂缝,而应呈现出完美均匀的表面。正确制作的白垩底子用水浸湿时应只稍微变暗。浸湿后变得很暗的画布,就像那些浸了鱼油的再生亚麻织品浸湿变暗一样,会使画面变黑,即使是一次完成的画也会变黑。一直放置在潮湿之处的底子干燥时,由于水分蒸发过分,很容易产生裂纹。上胶时收缩性很大的画布,很可能使画布内框变形,尤其是用未干透的木材制造的内框。在这种情况下,要把画布内框平放于地板上,四角用重物压住,直到画布干燥。

白垩底子的白色和明亮度,即使在弄湿时,也要尽可能持久保持不变,这对于持久地保持一幅画的亮度是至关重要的。加入锌白的意义和重要性即在于此。在未加不透明颜料制作的其他底子上,尤其是用胶不足时,油画颜料会被"淹没"。因此,提高底子的亮度对画的持久性是十分有利的,同时良好的附着性能也是对底子的一个重要要求。有人曾对我说过:有一次,贺德勒(1853—1918,瑞士画家,作品富有装饰性和象征意味)在着手工作前,用抹刀在漂白的画布上抹一层用水调的锌白,又薄薄地涂一层胶溶液,然后就在这种半湿的底子上作画。他很可能采用这种方法,以牺牲油画的持久性作代价,获得一种像湿壁画一样的

粗犷效果,没有油画颜料产生的那种经常令人感到不愉快的光滑油腻感。锌白本身具有脆性,当它用水调而不用结合剂时,这种脆性会增加,涂于其上的颜料难以很好地保持住。

　　要消除底子上的皱褶和隆起,其方法是将反面稍稍浸湿,然后轻轻打紧画布内框的楔子。

　　白垩底子的特性　白垩底子的特性是发光而明亮的,可使绘画作品具有一种薄雾状的无光特性,接近于壁画的效果。由于白垩底子这种令人喜爱的光学性质,今天它愈来愈广泛地重新为人们所采用。这种美丽的无光效果是由于白垩底子的吸油性而产生的,许多画家都希望获得这种效果,因而导致近来普遍采用一种做法,就是用像松节油、苯和萘烷等一类稀释剂,往往再加入少量的蜡,来使油画颜料几乎像水彩画颜料一样,在细画布上半透明地使用。

　　然而,人们也可以在吸油的白垩底子上用很不透明的颜料作画。如果底子非常吸油,那么就很难一次完成一幅作品,而若用厚厚的油画颜料反复地覆盖,实际上就等于是在油底子上作画,那么,诱人的无光的色彩效果也就失去了。快速作画和不过多反复地涂盖,可以提高底子的效果,因此特别适合于写生画和装饰作品,尤其适于丹配拉。今天人们常用厚涂的一次完成绘画技法,在白垩底子上作画,并用二甲苯和汲墨纸将画上颜料迅速地"提出来"。然后,在剩下的具有简单大效果的表面上,用一种类似水彩的技法,轻松地画上色彩的重点。

　　有人以为在白垩底子上,油画颜料可以用大量的油作为调色液去任意涂抹,反正这种底子会将油吸收,还认为可以像奥斯德瓦尔德(W. Ostwald)建议的那样,只要后来使用树脂光油,便能弥补黏结剂的不足,实际上,这是错误的。这样会使颜料变得油腻,而且会发黄和变黑,即使用一次作画法也会如此。白垩底子在需要时,一干燥便可立即使用(夏季甚至底子涂完当天即可使用),但经过几天的干燥,底子会更好一些,更硬一些。对于各种底子

来说,一条可靠的规则是:干燥的时间愈长,底子则越好、越坚固,涂于其上的颜料也就越能持久。

白垩底子的隔离　是为了减少底子的吸油性,使持续很长的工作期限可望立即结束。隔离的白垩底子的最大优点是不受油的影响,因此能使油画颜料更好地保持在无油底子之上,从而显得更加好看,在完全隔离的底子上,可以连续好几天趁湿绘画。但是同时要注意,为了使颜料可以附着,底子稍微有点吸油是完全必要的。隔离剂不应涂得过多,以免产生光滑发亮的效果。在完全不吸油的底子上,颜料则大大地降低其附着力。各种隔离剂的特性是互不相同的。使用隔离剂过多,会使底子上产生裂纹,就像使用了过多的胶一样。这里应该遵守的可靠规则是:宁少勿多。但是每个画家必须确定适于自己使用的正确比例。

树脂稀光油　用松节油稀释的玛蒂脂和达玛树脂溶液很适于作隔离使用。这种光油干燥时间越长越好。它们不应使底子发亮。所有油脂类涂层,如亚麻籽油、罂粟油和核桃油的涂层都不适用。它们会使底子失去无油特性,黏附力变差,而且颜料变黄。酒精光油能迅速干燥,作隔离剂是非常有用的。例如,溶于酒精中的漂白的白色虫胶溶液就像素描画的定画剂一样,只不过更稠一些,有点像蜂蜜,大约用一份到两份酒精。同样,玛蒂脂酒精光油也可以使用。不过用这些酒精光油时,为了消除其脆性,加一点蓖麻籽油是完全必要的,但蓖麻籽油不应超过5%,否则本可立即变干的,过几分钟便可在上面作画的隔离层,很难干燥且长时间是油腻的。最好有一把测量尺在装有溶解了的虫胶清漆的瓶子外壁量一下,然后加入 1/20 份的蓖麻子油。也可以用未漂白的叶虫胶代替白色虫胶,不过这会使底子具有黄褐色的色调。如果底子中有锌白,则会立即呈现稍浅的红色,这很可能是一种化学反应(见虫胶一项),但在其他方面没什么害处。

山达脂酒精光油不能使用,因油不能附着在它上面。油也不能附着在松香酒精光油上,许多颜料,例如铅白,在松香上都会凝

结。此外,松香还会碎裂。

火棉胶(2%或4%)大概是一种极好的隔离剂,但是它干得极快,很难用刷笔来涂。加入5%的蓖麻籽油,可以变得比较易于处理。在长绒毛的织品上,绒毛尖上的火棉胶会立即干燥,不能黏附到底子上,当刷笔重新涂过时会脱落。火棉胶还极易燃烧。

丙酮假漆和赛璐珞假漆,是无色的赛璐珞碎片溶解于丙酮或其他溶剂,如溶入75份酒精和25份乙醚中再加入2%到5%蓖麻籽油的溶液。这类假漆制作隔离层很光滑,但最好不要由外行来制作。这类隔离剂对于涂在其上的油画颜料的作用尚不明确,看来多数对油都有排斥作用。还有一些隔离剂则对潮气敏感。我在这种隔离材料上作画时曾经犯过错误。当这幅画在勾画的时候,突然隔离层随着每一笔落笔,就像胶卷似的一条条卷曲着脱落下来。此外,这类假漆还会变黄。商店把这类假漆作为"无油底子"出售,并建议人们将半白垩底子涂在这种假漆上面。实际上对此不应该说成是"无油底子"。这种底子的耐久性,长期以来尚未被检验。这类假漆作隔离剂使用时,底子必须完全干燥,否则它们就黏附不上去。把赛璐珞假漆或类似产品作为旧的油画颜料涂层上的隔离剂,乃至作为油画的中间上光油的任何建议都是值得怀疑的。试验证明,赛璐珞假漆涂层会很快失去其分子内聚力,而使油画毁坏。

硝基(Zapon)光油(商品名称)太稀薄,不能用作隔离剂。而在其他各方面都是适用的,尤其是加入5%蓖麻籽油时。硝基光油会变黄。

在完全隔离的底子上,颜料几乎不发生变化,而且可以保持其最大亮度,不用涂光油。

试验证明,虫胶隔离剂涂于白垩底子上,可以减少画布由于吸湿作用而引起的伸缩,把热水浇在画布上,画布也不会有任何收缩;甚至将画布放于水中24小时,颜料和底子也不会从画布上脱落。

半白垩底子或丹配拉底子(半油底子)的制作方法如下：

1. 用 70∶1000 胶和水的溶液,刷一层胶底,方法与制作白垩底子一样。

胶底干燥后,涂刷如下配制的底料：

2. 一份白垩或石膏等,加上等量的锌白,再加上等量的 70∶1000 胶水溶液,充分搅拌。然后加入熟亚麻籽油,其加入量可在白垩量的 1/3 或 1/2 或 2/3 间选择。(熟亚麻籽油见第三章)

3. 这层底料干燥后,再涂其后各层(同 2)。

材料的混合顺序非常重要。如果先加熟亚麻籽油后再加胶,锌白就会跟熟亚麻籽油在一起形成一种难以溶解的团块。

在半白垩底子中,水的成分(胶水溶液)与油的成分(熟亚麻籽油)结合在一起。丹配拉的性质即在于此(参见有关章节)。

底子材料必须是流动而又黏稠的,以便能够与油结合。油要一滴一滴地用刷笔搅进去。冷凝的白垩底料非常适于制作半白垩底子。制作底子时,如果温度高,底料会变稀,吸油性变差,而且油会很快分离。

半白垩底子最好用刷笔涂上,所有多余的底料都要用抹刀的刀刃刮掉,然后抹平,使涂层很薄。待涂层表面干燥后(约半小时至 1 小时),便可以涂下一层,同样也应涂得很薄。在涂各层底料时,最好用刷笔和抹刀彼此成直角方向交替进行,以便填满所有孔隙。底子涂层既可以用刷笔刷上也可以用抹刀抹上。也可以先不涂胶底,直接在画布上涂刷一层以上的半白垩底子,同时,用抹刀抹平。当然这样涂的底子具有更强的吸收性。涂层可以涂 2 层到 4 层。半白垩底子干得很快,第二天便可使用。但是,干的时间越长越好,也越坚硬。

用刷笔刷上的底子会显出画布的纹理,而且比较粗糙；相反,用抹刀抹上的底了比较光滑,能很好附着颜料,画上去令人感到舒适。

熟亚麻籽油(见第三章该项)干燥迅速,干燥时间在 12 小时

到 24 小时之内。这种油不适于单独用作底料,因为它会使画布油腻而光亮,很难在上面作画。必要时,可以用生亚麻籽油来代替它,同时添加 1% 的催干剂,也可以不加。这种底子至少需要干燥 10 天。

车用清漆和增稠的亚麻籽油,还有定立油,像熟亚麻籽油一样,都可使用。但绝不能用罂粟油、熟罂粟油和核桃油,这几种油最不适于制作底子。因为它们的干燥性能很差,油画颜料涂在上面有产生裂纹的危险。在罂粟油底子上用松节油稀释的颜料仔细画预备素描会使裂纹更加严重,因为松节油会使罂粟油底子变软。由罂粟油和锌白或锌钡白相混合制成的底子,经过 1 年时间可以干透(据爱伯奈尔 Eibner 博士讲)。不过我们还是绝对不要使用这种底子,因为经验表明,不能担保这种底子会干透;即使完全干透,还总会有再次变软的危险。

如果希望更进一步限制半白垩底子的吸油性,可以用冷凝的胶料和熟亚麻籽油混合,来隔离或覆盖,或许还要再薄薄地涂上一层底料,但这之后必须让底子干几天。商店出售的半白垩底子,为保持其弹性,往往含有非干性油,例如橄榄油和菜籽油。这种非干性油添加剂会使颜料后来变黑,发黏。如果底子中还有甘油和肥皂,其结果会更糟。使用这种底子之前应该用酒精擦干净,特别是当底子摸起来很油腻时。商店出售的各种底子材料无论是粉末状或膏状,如含有大量甘油的胶溶液、搀碱的酪素粉末、混有填充物的赛璐珞假漆等,所有这些材料的成分及其耐久性都是不可靠的。

用具和刷笔在刷过含油的底子后,必须立即用肥皂清洗。剩余的含油底料一定不要加到胶料里去,只能在短时间内使用。

半白垩底料配制好后,最好立即使用,因为它很难保存。短时间保存的方法是用湿布覆盖,或小心地在上面浇点水,但一定不要让水与底料混到一起。

含油底子有点发黄,但这却是一种艺术的优点。在日光下这

种黄色会很快消失。

其他丹配拉底子 各种丹配拉乳液(见第五章),都可以跟白垩、锌白或铅白等一起用作底料,但它们会吸收大量水分。丹配拉乳液很适于作为半白垩底子的添加剂(约 1/4 份),但最好还是跟锌白或铅白混合在一起,也许还要加上油或树脂等,用作底子上的薄涂层。

酪素底子(酪素底子的制作见第五章) 工业纯①的酪素是不溶于水的,很适于用在底子中。酪素可以像胶一样使用。酪素底子特别坚硬,因此最好用于如木头、硬纸板等坚固密实的材料上,如用于画布只能选用坚实的织品。市售的油底子或半白垩底子,也可以在背面涂上酪素,然后再在底子上作画。由于酪素黏附力强,用作底子时必须用水稀释(1 份酪素溶液约 4 份水)。酪素溶液可以单独使用,也可以在白垩底子中像胶一样使用,或作为酪素乳液使用。

酪素底子一定要涂得很薄,因为酪素表面会形成一层皮,这样,底下各层便很难干燥,而在用砂纸修整表面时,就会扯开和破裂。含油的酪素底子会变黄,因此通常要着色掩盖这一缺点。不过酪素在其他方面倒是实用的。

蛋黄底子 把蛋黄加入底子中的目的,是为了增加底子的柔软性。许多制作方法中都说使用蛋黄愈多愈好。然而,蛋黄的用量只需很少一点,否则,底子会由于非干性蛋黄油而变得油腻,结果造成很差的作画表面,而且还会变得相当暗,所有颜料都容易剥落。蛋黄一定要在涂胶料后加上,否则会引起胶溶液腐败。除了白垩或半白垩底子外,这种蛋黄底子(鸡蛋乳液)作为最后涂层使用时,可以产生最好的结果。(可参见鸡蛋丹配拉的章节)

蛋清底子(蛋白底子) 蛋清底子的制作方法,在"丹配拉"

① "工业纯"为化工专业用语,表示物质纯度的一种等级,另有"分析纯"等。其所含杂质各有规定值。——中译者注

一章中详述。它用水调后可以作为白垩或半白垩底子的添加剂，但最好是作为一种乳液使用，用来与锌白和白垩混合进行薄涂并用刮刀刮平。蛋清很脆，如使用过多或单独作底子用时易于脱落。

裸麦糊底子　可像胶一样，用于白垩底子中，用时加热水以1∶15 的比例搅拌。裸麦粉应先用一些冷水调匀。这种底子也可以添加熟亚麻籽油做成半白垩底子。不过，麦糊制作的底子都发脆，沃尔巴托（Volpato）曾经（在 1588 年）告诫说要提防这一点。这一类底子必须涂得非常薄。已经证明，在像木头那样坚硬的基底上，这种底子是非常令人满意的。

在西班牙的一些底子制法中帕切珂（Pacheco，1649—?）提到用裸麦糊与橄榄油和蜂蜜混合制作底子。在此之上还要涂两层油。难怪这种底子总是不能持久！派洛提（Piloty）时期（1850—1886）商业制造的底子配方是由糊剂、亚麻籽油和白垩组成的。

淀粉糊　用马铃薯或大米淀粉以 1∶15 的比例在沸水中搅拌而成。这种糊剂可以代替胶使用。在这种糊剂做成的底子上，油画颜料的附着力值得怀疑，而且现已观察到有剥皮的现象，这种底子用于丹配拉大概会好一些。

油性底子　按照下述配方制作：

1. 胶料，胶和水为 70∶1000 配成；
2. 胶、白垩、锌白或铅白，各一份；
3. 另加入最多达两份的熟亚麻籽油。

这个配方跟制作半白垩底子一样，只是增加了油的含量。这类底子涂上后必须紧接着用抹刀抹平，以便使每层都很薄。底子中的油愈多、愈稠，各涂层就必须涂得愈薄，从而使各层得以充分干燥。

熟亚麻籽油也可以用车用清漆、定立油、日光晒稠油或生亚麻籽油来代替，并加 1% 的催干剂，也可以不加。一般来说，加油量一定要少。油加得愈多，在其上作画就愈难令人满意，且干燥

的时间也会愈长(至少8天)。

罂粟油完全不适于制作油性底子,核桃油也不像亚麻籽油那样令人满意。罂粟油底子干燥要花整整一年时间,而且,即使到一年后,也不能保证用起来没有危险。已经证明,如底子含油太多,可以在底子上撒上些粉末状的白垩或黏土,然后将(画布)框架在地板上磕一磕,把粉末磕掉。正如人们常说的画布充满了油非常有害,这样的画布画起来很令人讨厌,不但颜料涂层会很明显地变黄,而且画布本身也会像易燃物那样很快毁坏。底子含油量要受覆盖其上的颜料含油量的影响,即前者的含油量应比后者少。对于各种类型的绘画来说,不管是商业的还是艺术的,古代的"肥盖瘦"原则都是适用的。

也可以在胶底之上涂刷若干油画颜料涂层作为油底子。将克勒姆尼茨白研磨成比管装颜料稍微稠一点的膏。克勒姆尼茨白毒性很大,在调成膏状时,必须防止吸入其粉尘。第一层底子可以用刷笔涂上,为此要加入少许松节油作为稀释剂,在完全干燥以后(4到6天)可用抹刀或刷笔打第二层底子,但不用加松节油。管装的克勒姆尼茨白油画颜料通常含油太多,又过于流动,不适于作底子。可用抹刀将这种颜料与填充材料如白垩石膏等,一起调成很稠的膏,便可以用刀刮于上过胶的画布上,或者用于白垩底子和半白垩底子上,还可以在急需时用于未上胶的画布上。

白垩、黏土或石膏等也可同油搅拌,作底料使用,特别是在制作成本不高的底子时。但这种底子会变黄,而且没有什么亮度。

由于含油多的底子易于变黄,因此经常要在最后一层底子中加入某种颜料如骨黑和褐土等,使其产生一种银灰色调。各层含油涂层均须干燥一段时间。为了产生满意的结果要干燥14天,当然时间越长越好。

如果由于油的缘故,底子与颜料结合很差,可以用一片洋葱或马铃薯擦一擦,但最好还是用稀释的阿摩尼亚来擦,也可以用酒精。

市售的油底子　制造厂商所感兴趣的,自然是其产品保存的时间再长也能卖得出去。由于一卷画布往往要长时间存放,还要不断地打开和卷起,就必须做得尽可能柔软,为此加入大量的非干性油、肥皂、甘油和类似物质,作为添加剂。这些底子对油画都有极大损害。甚至还有一个配方推荐劣质的羊毛脂,由于这些有害的添加剂,阻碍了涂在上面的各层颜料彻底干燥,结果颜料涂层就会变黑、发黏,最后产生裂纹。特别是在表面油很多的底子上,颜料不能很好地黏附。这种画布像一块蜡布,很难连续涂上多层颜料。画布在使用以前,如感到油多,必须用氨水或酒精擦一擦,以增强其附着力。用马铃薯或洋葱擦只能防止颜料的流淌,而不能增强其附着力。在含油过多的底子上,油画颜料不能牢固附着。我曾听说过这样一个事例,一位著名画家的画,竟可以像一层皮一样从底子上整个地撕下来。我有一个市售的底子样品,它是在1892年涂到画布上的,至今从上到下还是黏的,而且已变成了难看的褐色。不过,今天市场中,还有一些能用的优质的油画布,是用半白垩或油底子制作的。

按照布鲁科克斯(Blockx)[1]的制法,油底子的画布是在湿的布上,浓稠地涂上一层白铅油混合颜料制成的。毫无疑问,这样做节约了材料,但黏附力却受到损失。尽管商店出售的油底子具有很大的危险,但今天却极其广泛地被使用,因而画家作品的各种颜色也就失去了最美的特性。因为只有在"瘦"的底子上,油画颜料才能充分展示它们的美。

有色底子　如果必要的话,可以用薄涂各种透明色的方法来给已制成的白垩、半白垩和油底子着色,这样,便可以得到有色的底子。为此,可以使用树脂油颜料和含油丹配拉的颜料,在坚固的基底上也可以使用胶料。将少量的颜料粉加到虫胶隔离剂中,也能产生透明色效果。哥特时期和文艺复兴早期的那些大师们,

① 比利时颜料制造者。——英译者注

曾用薄薄的一层微红、微黄以及微绿的矿物颜料为白色石膏底子着色(通常称之为 imprimatura,即底子上最后涂的一层透明色),以便减轻底子的吸油性。这些底色还被用来作为画中的中间色调。

较后年代的红玄武土底子,是用褐色或红色矿物颜料,例如亚美尼亚红玄武土、煅浓黄土、煅浅赭石和铁丹等来着色的。

水粉底子 即不透明颜料底子,最好的制作方法是在最后一层底子中略加颜料。这种底子在效果上比透明色底子更有美感。如能保持明亮,尤其令人感到愉快。它们看来能满足油画的要求。用丹配拉与白色或含油很少的颜料混合作最后的涂层,可提供很好的有色底子。

鲁本斯曾把研磨的硬木炭粉、一些白颜料和一些结合剂(可能是胶)混合成灰色,用海绵迅速地涂于木板的耀眼白色石膏底子上,使底子产生一种带条纹的银灰色调,这种底色使其后画上的薄色层具有一种极其轻松、愉快而又充满活力的效果。如果用海绵或刷笔在这种涂层上来回涂刷,涂层就会溶解,变成均匀的灰色,与普通的涂层无异了。另外,人们发现鲁本斯、凡·代克等许多大师们在画布上涂的是均匀的灰色底子。

有一种底子十分有趣,具有令人非常愉快的视觉效果。这种底子是巴罗克时代后期或许更早的画家们所采用的。在简留尔瑞斯·兹克(Januarius Zick)和理查尔·鲁伊斯赫(Rachel Ruysch)的画上我曾发现过这种底子,是用深色铁丹涂的,上面涂了一层深赭石和白垩,最后又涂了一种树脂材料,从而产生了一种很有用的暖色。这种暖色不像浓煅土黄那样看起来像烧焦一般。由于它可以作为中间色调利用,使得作画速度极快。

关于有色底子对绘画的影响,一般说来大致如下:白色底子,能够最大限度地表现颜色的丰富多彩——所有颜色在白色底子上都显得好看;但另一方面,在白色底子上,各种颜色的恰当联系却比较困难,画面容易变得过冷和过平。有素养的画家知道如何恰当而灵活地运用冷暖和色彩对比,以避免着色过于浓艳的危

害。在白色的底子上作画既可用透明画法,也可用不透明画法;
而在有色的底子上只能用不透明画法,也就是说,底子越暗越应
当用不透明画法。半透明画法能使底子发挥作用,通过这种技法
的运用,可以产生"视觉灰色"。这种视觉灰色曾被古代大师伦勃
朗、凡·代克等许多画家采用过。这种灰色比画上去的灰色具有
更加诱人的魅力。

在浅灰色底子上,就像在灰色底色层上一样,颜色变得比较
沉着、自然。这是许多画家所希望的,而且在画人体肤色时,特别
是利用底色的帮助,能产生很好的效果。维罗纳土绿的灰绿色调
对肤色和画的整体色调是有效果的。在有色的底子上,如浅赭色
的,或者在红色底子上,画中的颜色范围被压缩,由于蓝或绿的对
比色调被减弱,甚至受损,但整个画面的和谐却增强了。在用与
底色对比的冷色和暖色作画时,可以获得极其微妙的效果。在极
浓的深色底子上,最好找出每样东西的亮度,并考虑对比色彼此
抵消可能使画变暗的效果,尤其是使用透明色。赭土底子不宜使
用,在赭土底子上,一切浅的颜色都会发生变化和变暗。德·麦
尔伦已经对油底子做过这方面的观察。

确实在有色底子上,可能得到尚未发现的各种各样的精美
效果。

1.1.5 如何处理画布的背面

一切织品都是吸水的,因此,悬挂于潮湿的墙上的画都可能
受到损坏。为了防止这一点,人们用许多不同的方法,做过种种
尝试。常见的预防措施,似乎是在画布背面涂上一层底料。然而
已经证明,许多画布这样处理后会变脆而且易于破裂。商产的画
布便是如此。但这种情况是可变的。不同的画布在这方面出现
的情况不一样。因此,在使用之前必须进行试验。在背面涂上一
层动物胶,或虫胶,或树脂,会增加变脆的危险。而涂一层蜡则像
裱一层锡箔或刷一层油一样,很少有人提倡采用此法。许多有实

际经验的人都认为,保存画布的最好方法,就是听其自然。但有
人建议使用一种防护剂来阻止画布的随时吸水作用。用图钉把
一张结实的纸固定在画布框上就足够了,这样做还有一个好处,
可以防止人们拿画时把手指伸到画布背面和画框之间,使画布产
生鼓包和破裂。好的三合板也可以使用,它可以很容易地用螺钉
固定地画框上。

1.1.6　在旧油画习作上绘画

经常听说画家们喜欢在旧习作上画画,这里"旧"的意思完全
是相对的,因为过去画的习作往往还没有完全干燥。

不易干燥的罂粟油颜料作为基底时,极易引起裂纹,在结合
剂含量少的不透明涂层上作画,比在涂过透明色的或含油很多的
颜料表面要好。完全干燥的旧油画,如果是用不透明画法画的,
涂的颜料不太厚,且事先已用刮刀或砂纸把所有粗糙的疵点都除
掉,那么,在应急情况下,便可用作写生画的基底。但始终要记
住,底层的颜料总是要透过其上的薄层颜料而产生影响。还必须
记住,切勿在纯白色上面涂透明色,而必须用不透明颜料覆盖,因
为涂在其上的透明色易于开裂,尤其是深茜红和褐(棕土)等透明
色。经验表明,在旧习作上画的作品,与在纯白垩或半白垩底子
上画的作品比较起来,总是无一例外地具有一种油腻的混浊外
观,这种情况还会随着时间推移而加重。然而在经济条件困难
时,人们不得不充分利用自己的材料,使用旧习作的反面作画。
已画过的画布是难以绷紧的,此外,还不得不利用原有的许多钉
孔。我发现,在旧油画布的背面涂上两层半白垩底子,用刮刀将
它们刮平是有帮助的。这样的底子摸起来有点像木板,颜料也能
很好地附着。

1.1.7　除掉旧油画上的颜料涂层

用蒸煮的方法可使油画布与油画颜料涂层或底子分离;也可

以用一种苛性剂,例如与生石灰混合的软皂,但这种苛性剂必须能涂在表面上。颜料商店出售的去漆剂也可以使用。但使用后,务必用热水将这些苛性物质洗得干干净净。然后,最好在洗干净的表面再涂上一层半白垩底子或油底子。某些商品画布底子含有大量甘油和肥皂,这种底子用热水浸泡后,可以像一层皮一样,从画布上剥下来。为了保证强挥发溶剂能长时间起作用,我加进了含蜡的松节油溶液。潘佐(Panzol,商品名称)就是用这种方法制作的。三氯乙烯是一种很有效的去涂料剂(注意:系有害气体)。

1.2 木板、纸、纸板、金属板等及其用于绘画的准备

1.2.1 木板

从最早期的绘画起就被用作绘画的底材,因为它密实、坚固,所以具有某些特殊优点。在不同的国度使用着各种不同的国产木料,例如在德国南方使用松树、冷杉树和落叶松、椴树、山毛榉或白蜡树等木料,而在德国北方或荷兰,几乎只用柞树木料,很少用榆木和桤木。在意大利则使用意大利白杨和柏树木料。据瓦萨里(米开朗基罗的学生)记载,威尼斯人需要木板时,就选择阿迪格(Adige)产的冷杉木。当今,常常使用进口的木料,例如菲律宾红柳桉木和美国的阔叶杨木。但一定要使用自然中放置 1 年以上完全风干的木料。因为新鲜的木料含有大量水分,干燥时会收缩变形。在树液上升的季节不应当伐树。常绿树木料应干燥 20 个月,橡树木料应干燥 3 年,或者按彻底干燥所需要的具体时间而定。(干燥的木料含水量,常青树平均为 29%,落叶树木料约为 36%)。窑内烘干的木料容易开裂。现在有一些使用的干燥方法,是把新鲜木料用高压蒸气处理,3 天即可干燥。据认为这样可使木料中的蛋白体固定。但是对我们来说,这些方法是很难实行的。幼树的木料比老树木料的使用价值小。德国本地木料的耐久性和稳定性,以橡树居首位,接下来是榆树、落叶松、松树、桉

树、山毛榉、柳树、桤木树和白杨树,其耐久性和稳定性依次递减。由于产地的不同,同一种类的木料也有很大的差别。

最硬的木料是乌木和进口的硬木,其次是枫树和鹅耳枥属树(山毛榉的变种)、桉树、法国梧桐树、榆树、槐树、山毛榉、橡树、核桃树、梨树和食用栗子树的木料。软木料有冷杉、苏格兰松树、落叶松、桤树、白桦树、欧洲七叶树和阔叶柳等。最软的是椴树、白杨树和柳树。枫树木料虽然很坚硬,但易于变形。椴树、枫树、桤树和白桦树的木料里外都同样密实;冷杉、松树和山毛榉,其中心或内部比较密实;像树、桉树、苏格兰松树和落叶松的中心被树脂或胶质染成较黑的颜色。落叶松似乎最少受蛀虫侵害①。秋季砍伐的树木比春季砍伐的密实,常绿树木料的年轮窄,而落叶树木料的年轮宽。若发现木料中有蓝绿色或褐色条纹,是由于缺少与空气接触而未彻底风干所致。

古代大师们极为注意选择他们的木板和防止木板受潮气的影响。老的德国木板尺寸较大的其厚度常常只有2厘米到3厘米;至于意大利的画,人们往往会发现板厚达10厘米,而且其表面只是用手斧粗略地修平的。在慕尼黑的沙克(Schack)画廊里,勃克林的作品《琼浆》也是这种情况。

木料受潮时会膨胀,受热时,由于失去水分会明显收缩。甚至非常陈旧的适用的木料仍易于发生这种情况。木板上已经干燥的颜料不能随着木板伸缩,就容易剥落。为了防止木板变形,可以在木板背面开一些榫槽嵌入加固的木条,就像绘图板那样。木板的膨胀与收缩(方向)大体上与木纹垂直。因此,这种与木纹呈十字交叉榫连的加固木条(即通常所说的横撑),绝不可用胶黏接,而必须能在榫槽中自由移动,否则木板就可能会开裂。如果运气好,得到旧柜橱上的木板或绘图板,那就可以做成极好的绘

① 加利福尼亚红木(Sequoia Sempervirens),在这方面声誉更佳。——英译者注

画基底。但就是这种最旧的和干得最好的木板，也会因潮湿或异常干燥的空气而受到影响。由几块木板用胶粘连的大型画板，其拼合的木板必须选择那种锯开的边缘木纹与表面垂直的木板。胶只能用不溶于水的，最好是用酪素。

哥特时期的祭坛画，习惯于在木板两面涂底子，已经证明是很有好处的。意大利的古老制法，推荐在背面涂一层优质的油漆也是有益的。为了防止变形，将木板放在油中煮的办法，除了带来麻烦，别无任何好处。因为那样就等于是给木板涂了油底子，底子无油的优点就丧失了。此外，在油中浸泡的木板受热后，还会引起局部隆起。

为了防止木料的伸缩和变形，人们已经设法用蒸气来破坏木料中所含的蛋白物质。合成板是由打碎的木屑用蒸汽在高压下压制而成。碎木料压制成板时要用扎朋清漆（Zapon）增加其黏合力；另一种制造方法是把分布均匀的金属微粒压进木板中。至于这些产品的耐久性，现在尚不可判断，虽然在理论上问题似乎是解决了。在建材商店中，可以买到用黏结材料制作的合成板，这种板子也许对画家是非常有用的。

至于针叶树木板，必须除掉渗出的树脂。其方法是涂上丙酮，然后再涂上虫胶清漆，或将树脂铲掉，再用另外的薄木板粘到这块板上，就像人们常在古代德国绘画上所看到的那样。木板最好选择无节疤的，节疤同样也须凿掉。木板不应当刨得过于光滑，必须能使底子很牢固地附着其上。孔洞和缝隙可以用胶加锯末或石膏加胶或酪素充填。

1.2.2　胶合板

现在常常被画家们使用，但必须指出，多层木板在可靠性方面大多是有问题的。这方面既有许多成功的使用经验，也有许多令人失望的情况。没有为画家专门生产的胶合板。画家们往往为了节省而购买廉价的包装箱木板。

胶合板的中间是一张较厚的软木板,其两侧粘贴上较薄的硬木板,即制成所谓三合板。有一种用于门和家具的五合板,十分引人注意。饰面板黏结的方向必须与中间木板的纹理相垂直。中间木板即"芯板"应由彻底风干的或烘干的木料制成。遗憾的是,没有一个人能绝对保证三合板或五合板不变形。

芯板必须比饰面板厚一些。树干中间的木料是做芯板的极好材料。这种木板的边缘呈现纵向的木纹。为了防止胶合板变形,有些制造厂用许多小块木板来代替一整块木板做成芯板。各小块木板之间的间隙用来给木头膨胀留有余地。饰面板只应使用锯下来的木板,而不应使用鳞剥下来的木板,因为鳞剥的木板总是竭力倾向于还原到其相对于树芯的原始状态而发生卷曲。据说常绿树木做的芯板的上胶性能比落叶树木做的芯板更好。

为胶合板上胶和涂底时要特别小心,应薄薄地而且要用点画的方法涂上去,涂时要用完全干燥的刷笔蘸上很少的材料,水分过多会使胶合板开胶。胶合板两面应当同样地涂上底子。边缘最好用虫胶或清漆密封,以防进入水分。胶合板绝不可平贴着墙壁悬挂,而应使上部朝前倾斜,以便背后的空气可以流通。用于习作目的,胶合板整个涂上一层玛蒂脂或达玛脂光油就足够了。

1.2.3 底子

可在木板上使用的底子只有白垩或石膏(石膏粉)底子,半白垩底子更佳。而使用油底子是毫无意义的,因为没有必要使基底材料失去人们十分喜爱的无油特性。

石膏(石膏粉)**底子**的制作方法如下:

1. 配制胶水,胶 70 克,水 1 升;胶溶液也可以更浓一些,例如用 100 克胶和 1 升水配制。第一层胶必须完全干燥后,才能涂随后各层。

2. 1 份胶水、1 份锌白和 1 份石膏。

第一层胶石膏锌白底子,必须特别薄,不能湿,绝不能用蘸满

底料的刷笔涂,而要用点画的方法涂上去,使敷上的底子如一层面纱。第一层这样做是绝对必要的,以便以后的各层底子可以获得很好的附着力。大约等半小时,第一层底子的表面干燥后,就可以涂第二层,涂的方向要同第一层成直角。接着是第三层,方法如前,也许要涂五六层以上,直到底子在湿的状态下也是平滑、光亮和洁白的,任何地方都露不出木头纹理为止。为了节省时间或劳力,只打上一层或两层较薄的底子也可使用,但需要最大的亮度时,则不可。

用刷笔涂上一层后,接着涂下一层,并用抹刀刮平,以后其他各层均以同样方法涂上。这样就可以得到一个十分平滑的底子。如果认为简单地涂上一两遍厚涂层,可以节省劳力,那是错误的。那样涂上的底子,必须使之平整,直到磨平最深的刷痕,使底子变得均匀平滑,这个底子很可能在干后剥落或产生裂纹。随之而来的是令人疲倦的修补,其麻烦远远超过了轻轻地涂许多遍薄底子。用上述的方法由于无须等到一个涂层完全干燥,可以很方便地在一个上午制完多块底子,但切勿把底子拿到阳光下或火炉附近去迅速干燥。在我的收藏品中,有一个教学试验样品清楚地表明了这样做的后果。此样品是用一块木板在上了一层胶底之后被分成两半的。其中一半用一个上午的时间,在木板两面薄薄地涂上许多层石膏底子;另一半是用同样方法,在木板的两面涂完底子后,立即把它放在火炉附近两面交替地烘干。当天晚上,比较两块板上的底子,表面上看起来都同样令人满意,然而,第二天早晨,人工干燥的底子多处大片卷曲地翘起来,有一部分已经脱落,另一个底子,在 20 年后的今天仍然完美无缺。其实两块板都是以完全相同的方法在两面进行处理的。为了使石膏底子吸油性小一些,可以涂上一层薄薄的胶或利用隔离剂(见前)。

石膏底子比起白垩底子来,其优点是可以用抹刀的刀刃很不费力地刮平,而白垩底子必须用砂纸等类似材料进行表面修整。古代大师们常常把木炭粉从一个袋子中撒到底子上,这样,他们

就能够发现未刮到之处,因为在未刮到之处会留有木炭粉。

在进行表面修整时,必须注意确认底子是完全干燥的,只需稍微把底子表面弄湿,否则它就会脱落。如果底子已弄得太湿,最好等一会儿,直到底子把过多的水分吸收,不然会有裂纹,尤其是当底子很光滑时。抹刀始终应顺着木纹的方向刮,否则会露出令人烦恼的木纹而使画板变得不平整。如果需要非常光滑的表面,就必须使用马尾和乌贼骨打磨。通常使用人造浮石。用稍微有点潮湿的亚麻抹布轻微地打磨,或用手掌的肌肉部位摩擦,可以获得极光滑的底子。在进行酪素或酪素乳液底子的表面修整时,必须注意底子彻底干燥,因为这类底子在进行表面湿修整时,会被划裂和弄碎。由于酪素底子的表层很快就会变硬,而底层长时间仍是湿的,因此,这种底子必须涂得很薄。如果底子是薄薄地涂上的,那只要几分钟表面修整就可完成。

软木板,例如松树、冷杉、椴树和落叶松木板,必须很好地打底子,否则经过一定时间木纹会变得凸起来,令人厌烦。另一个危害是这些木板与空气接触时会变色。薄椴木板(1cm～2cm)是极好的材料。

不应试图将变翘的木板用力弄直。最好是把木板背面稍稍弄湿,放到水平的地板上,压上重物,并逐渐增加重量,在很难弄直的情况下,应该请教家具木工。

如果用瓷土代替石膏,在用刮刀进行表面修整时,底子将会具有光泽,用手掌轻轻摩擦后,光泽还会增加;而用刷笔涂上一层水,底子会重新变得没有光泽。对于要求仔细、充分和精美地利用材料的作品,正确地涂上石膏底子的木板是极好的绘画基底。至于不透明的画,只需要较少的底子涂层。

古代大师经常在画板接缝处粘贴一些布条,还往往习惯于在整块木板上粘贴一张薄亚麻布,以防木板开裂。为此,将一块薄的棉布或亚麻布浸入胶溶液中,同时木板也薄薄地涂一层胶,然后将布铺在木板上,并由中央向四角方向整平,以免出现隆起和

褶皱。粘贴的布干燥后同样可以制备石膏底子,勃克林和马莱是使用这种底子的大师。这种用织品覆盖的木板可作为珍贵作品的基底。科隆画派甚至把麻絮或亚麻短纤维线与旧石膏底料搅在一起使用,来防止裂纹。

布鲁维尔 Brouwer(1605—1638)[①]和有些大师的画可能给人一种印象,使人以为板上未涂过底子。这是一种误会,其底子只不过是由于铅白的皂化作用变得透明而已,不然,木板的纹理也会令人烦恼地完全显露出来。

1.2.4　贴金底子

依照许多人的要求,我要讲述一种贴金底子的制备(贴金的方法不在此详述)。先给木板涂一薄层热胶,干燥后,它应有丝绸般的光泽。在这层上面涂白垩底子。把灰色的白垩浸泡于水中使之成为黏稠的溶液,加入浓胶,然后用一个铁丝网筛子过滤。

第一道底子要极少量地用点画法涂上去。缝隙、裂纹和小孔,都要用抹刀填上凝结的底子。白垩底子要涂两遍。冷却后,底子应当完全凝结。

第二道底子是用波洛尼亚(Bologna)白垩制成,厚度不到 2 毫米。这道底子要薄薄地涂 5 层或 6 层。第一层应当薄得像“哈气”一样。

制作这道底子,先要配制浓稠而微温的胶溶液。一磅胶加一升水,接着加入波洛尼亚白垩,直到感到搅拌费力为止,然后用筛子过滤。对于要用雕刻的装饰物覆盖的部分,必须涂 6 层。最后几层底料应当比较流动,胶不要太浓。

底子干透后,要用马尾、浮石或砂纸进行表面打磨。如果金箔需要擦亮,底子表面必须磨得很平滑,而且一定要无油。这时,

① 布鲁维尔:佛兰德斯画家,哈尔斯(Hals)的学生。作品有《乡村庸医》、《玩纸牌的吵架》。——中译者注

将事先用很稀的热胶充分研磨的黄玄武土涂上,再涂上一层同样很稀的微温淡雅的黄色,然后再涂两层柔和的红色冷胶料,这是用打稀的蛋清与红玄武土仔细搅拌后,再用水稀释制成的。精心制作的底子彻底干燥后,涂上用 10 份水和 1 份酒精配制成的溶液,一次只涂一小部分并立即把金箔贴上。在两三小时以内可用玛瑙或野猪牙将其磨光。在非常古老的画上,可以看见绿色和淡雅的蛋黄色。所有的贴金层都必须在开始作画以前完成。哥特大师们通常只在不覆盖颜料的部分贴金,偶尔也能发现整个底子都贴金的作品。

在白垩与石膏底子上磨得很光的贴金层,只能用于室内。户外只有含油贴金层才能耐久。把铅丹或铬黄在浓稠的熟油中研磨好,涂上两遍,每涂一遍都须进行表面修整,在完全干燥后,少量而均匀地涂上贴金漆,涂得过多会将金箔湿透。贴金漆是一种很稠的油漆,可以用松节油稀释。一定要让贴金漆涂层干至稍微"发黏",然后铺上金箔,立即用一只柔软、清洁的刷笔压平。最好让金箔的边缘搭接起来,以保证使底子各部分都能盖上。为了检验金箔的真假,将它置于一块玻璃板上,用稀硝酸溶液涂上几处,迎着光看,这几处不应出现斑点。

1.2.5 纸

最好的是成卷出售的厚白纸。这种纸涂过一层胶或酪素溶液,在应急情况下可用于油画写生。现存有小荷尔拜因在纸上用油画颜料画的一些作品,这些作品一直完好地保存着。那时的纸确实是用好的碎布制成,不像今天大多是木浆纸。另外还有伦勃朗、德拉克洛瓦、汉斯·托马、方·格培哈特等许多画家在纸上画的油画,这些油画通常都粘贴在木板或画布上以增加其耐久性。

纸,特别是涂了一层胶的,由于具有光滑的表面,使得作画格外迅速,尤其是在喷过定画液的素描基底上。为了更好地保存这种画,最好是将其粘贴在木板或画布上。

用于油画的市售纸张,通常涂过含油很多的底子,因而极易撕破或变成褐色。温暖潮湿时纸会膨胀,重新变干时,则会大大地收缩,将纸固定到画框上时,要考虑到这一点。把结实的优质水彩画纸用胶或裸麦糊粘贴到胶合板上,就成了便于使用的底材。纸必须事先很好地润湿。

1.2.6　纸板

必须由质量好的碎布制成,并已很好地压平且上过胶。木头和稻秆制成的纸板质量低劣。像木板的情况一样,纸板也必须两面上胶和打底子,并平放在室内干燥。要使用浓的胶溶液,至少每升水用 100 克胶,涂底子的方法和木板情况一样。水玻璃底子不耐用,而酪素底子非常好。厚纸板是极好的材料,不易受虫子损害;但它也有缺点,大张的厚纸板容易变形。商店出售的专门供画家用的纸板,具有类似于画布的表面如兰贝赫(Lenbach)板。由于纸板的颜色几乎从不耐光,最好给纸板涂上底子,然后刷上需要的颜色。单涂一层胶不能防止底色对画上色彩的影响。纸板可能含有硫酸。在纸板上擦油作为隔离剂是完全不可取的;而应像木板的情况一样,涂上可靠的底子。在只涂过胶的纸板上所作的画,后来常常变得很暗。纸板上涂油底子,就像木板的情况一样都是无益的。

近来,带有白色的半白垩底子和油底子的纸板重新被采用。在这种纸板上,有些一次完成的作品,几个月内,竟发生了严重的龟裂。显然,制造厂家为了提供永久保持白色和好卖的材料,用罂粟油加入铅白、锌白或锌钡白制作底子。对这种底子,以后必须要求厂家作出明确的说明。根据科学规律,这种底子必须干燥一年才能使用。但在商店里,让纸板干燥一年再出售,实际上是不可能的,凡是购买这种材料的画家都会受到损失。厚的白色石膏底子最适用于纸板。我在一位同事的画室中曾看到纸板被固定到一个画框上,纸板就成了极好的绘画底材。他用的是压得很

平、上了胶的纸板。他首先在纸板背面涂了一层熟油和油漆,待背面涂层干后,他在纸板前面的胶层之上刷了薄薄一层白垩底子,然后,趁纸板还潮(但不湿),将它钉在画框上。纸板干后,他又刷上了几层白垩底子,这种基底当然最好不过了。压得很平的英国写生纸板,其反面涂上灰色颜色,也是很好的底材。

亚麻油毡作为绘画底材是很值得怀疑的。根本谈不上它能否代替画布。大块的亚麻油毡太重,会变形,且容易破裂。由软木废料和很黏稠的油制成的亚麻油毡不能给颜料以美丽的少油特性,而只能忍受油腻的色彩。

1.2.7　金属板及其底子

对金属板来说,要使用含油较多但不流动的底子。所有的薄板金属都会热胀冷缩。电解作用很可能在金属底材中有明显的影响。

铜板　曾被荷兰的"小画大师们"[①]大量使用。为了除掉铜板上的有色闪光的氧化物,必须用砂纸打磨,或用其他方法使之粗糙无光。铅白底料用熟亚麻籽油调制,要尽量浓稠,用一支旧刷笔,以点画的方法,薄薄地像面纱似的涂到铜板上,但要涂好几层。必须注意,务必等每一层干后才能涂下一层。第一层必须涂得最薄,油最少。据说有位画家曾经用流动的罂粟油锌白底子刷在某些铜板上,然后用含有苦配巴(copaiva)香脂的管装颜料在上面作画。他的作品在艺术上非常成功——但一年后,这些画发生了极严重的龟裂和裂缝。我曾见过一些铜板上的画,由于作画前未除去铜板上的氧化膜,画已经完全变绿了。

铝板　同样必须擦净并用砂纸打磨,并以同样方法制备底子。铝板作为底板的价值尚未确定。用任何普通的方法都不可

① 指 16 世纪—17 世纪为雕刻家或书商作小型图案设计的画家。主要是丢勒的一批学生,其作品多为小型,故名。——中译者注

能除去铝的氧化膜,因为铝氧化膜会迅速地重新形成。即使氧化膜能除掉,电解作用也会增加。铝板对碱液非常敏感,作为商业产品,其质量差别是很大的。

薄铁板　在涂底子前,须用砂纸打磨或用石油擦洗,以便除去各处的锈痕。最好使用所谓"木炭生铁"而不用"焦炭生铁",因为焦炭生铁易生锈。此外,铁板表面还必须薄薄地涂一层熟亚麻籽油,并通过加热使之牢固。然后,像在铜板上一样,用点画法涂一层薄薄的白色油画颜料。铬钢是不锈的。在镍板上油画颜料不如在铁板上保持得牢。

薄锌板　泰伯尔(Täuber)断言它会使颜料很长时间保持湿润,有人认为只有锌颜料适于作底子涂层,还有人认为由于锌板受热易膨胀,是一种很差的绘画底材。锌不仅受电解作用的影响,而且在酸中会溶解,对碱也很敏感。与金属板相接触的一切底料,只能用熟的或生的亚麻籽油和铅白制作,绝不能用罂粟油或核桃油和锌白、锌钡白或钛白制作。

1.2.8　其他各种底材

石板、大理石板和其他矿物板或玻璃板很少用作绘画底板。但是有些古代的蜡画,例如《科洛托纳的缪斯》是画在石板上的。还有提香的画,如他在马德里画的作品《戴荆冕之耶稣》以及兰贝赫、勃克林等人的一些作品,也是在石板上画的。

在这些底板上作画可以不用打底子,或者像金属板那样,涂上一层油画颜料。

木花板,是镁土水泥与锯屑混合而成的建筑材料,这种板材易于"起霜"。据说人造石板也一样。已经证明石棉水泥板、石棉板可令人满意地用于嵌入墙壁的画(用于酪素画)。石棉水泥板易受损伤,在其上作画装入画框时,最好背面用胶合板保护,石板必须小心轻放。在使用石板前,应该用浸湿的方法对它的风化作

用进行检验。如果在干燥前有粉化物出现,要用碳酸铵将石板擦净。

　　注意:所有的绘画底材,尤其是木板,都要在槽口中能自由活动,这一点是非常重要的,否则画板会破裂,或将外框的斜榫撑开。

第二章　颜　　料

画家的颜料(色料),与纯粹可见光颜色的区别在于它具有物质实体。来源于动植物的有机颜料与无机矿物颜料又有所不同。为简便起见,这里将颜料分为白色、黄色、红色等。

现在有许多新的人造颜料是用化学方法制造的,与天然矿物颜料不同。有些极佳的颜料如翠绿、钴蓝等,就属于这种人造颜料。许多画家拒绝使用化学方法制造的颜料,其原因是他们认为画中一切令人讨厌的变化都是由于使用这种人造颜料引起的,其实这是毫无根据的。恰恰相反,广为人们称道的天然颜料,如赭石,与一切天然颜料一样不可避免地具有成分不纯和易于变化的特性,而化学颜料却能够不断地重复生产出具有相同质量和纯度的颜料。在画家的谈论中经常听说,古代大师们没有任何"化学"颜料,因此他们的画才能保存得那样好,这完全是一种误解。事实上古代大师们常用铅白、拿浦黄、朱砂、铜颜料和硫化染料等化学颜料。古代大师的许多画之所以具有极大的耐久性,其原因在于他们的画是以高超的手艺和正确的技法画出来。

商品颜料在纯度和真伪方面,确有许多待改进之处,这是肯定的,但实际上,为画家使用而设计的颜料,对一幅画可能产生的伤害所引起的抱怨,比结合剂所引起的抱怨小得多。可以肯定地说,一些大型颜料制造厂一直在主动地力求提供为美术专用的最好材料,这是令人高兴的。新的问题是,当前某些颜料的制造方法已经改变,制造方法的种类层出不穷。其他工业废料愈来愈多地用作制造颜料的基本原料,所以尽管成品看起来总是那么漂

亮,甚至愈来愈漂亮,但是用于绘画时,却出现各种新的十分讨厌的问题。

自从采用煤焦油染料以来,颜料的品种增加到令人目不暇接的程度。

颜料命名的不可靠性也加剧了混乱状态。我见过一本画家颜料产品目录,里面列举了九百多种不同名称的颜料,其名称稀奇古怪而且重复繁琐。因而,在同一名称之下,既可能是无可非议的铬绿,也可能是特别有毒的、不可靠的祖母绿。对同一种颜料,列举一长串任意选取的名称,至于颜料的性质和制造方法却只字不提。

在画家颜料的商品目录中,无疑有许多颜料是不耐久的,明智的商人自己也反对出售这样的颜料,但他们却说,画家们需要这些颜料;还说,如果他们不供应这些颜料,他们就会失业。这些被编入目录的颜料,绝大多数不但没有使用价值,甚至有害。对此有所觉察的画家都会在选取自己所用的一套颜料时,让颜料种类尽可能地少一些。作画使用10到15种无可非议的颜料就足够了,因为,只有极少数的颜料能满足要求。但可选取的颜料的数量实在是太有限了,只有极少数颜料在效果上是可靠的和不变的,每种颜料都在某些方面呈现出不同于其他颜料的反应。如果再考虑到结合剂,困难便会大大增加。因为各种颜料在研磨时,对油的需要量各不相同,干燥需要的时间也各不相同;尤其是金属颜料,本身就给颜料制造厂商带来极大的困难。

商品颜料绝不会是"化学纯"的,也就是说,绝对不含异物的商品颜料是没有的,它只能是工厂出产的含有某些杂质的"工业纯"颜料。不过,这些杂质必须不超过某一百分数。就干颜料来讲,商业和工业用的颜料必须同画家所用的颜料区别开来。

人们从厂商对颜料的"改进"中得知其不可接受的做法——即所谓"改良",是以牺牲颜料质量为代价而赋予不太好看的颜料一种比较迷人的外貌,例如为了使金赭石看起来更漂亮而加入

铬黄。

　　"廉价品"则意味着在颜料中加进了价格便宜的填充材料,如重晶石、白垩或黏土。通过显微镜仔细观察已经揭示出,早在古代和文艺复兴时期,有时就在颜料中搀入了粉末状大理石。当然在很多使用场合,需要廉价的颜料。假如作为"廉价品"的颜料如实地标价,而且价格适宜的话,也是无可非议的。但是画家在购买粉末状白颜料的时候,譬如买壁画用的颜料,就一定得特别提防这一点,因为比较便宜的商用颜料往往是这种"改良"品或"廉价品",通常搀有重晶石。就价格昂贵的画家颜料而言,"廉价品"则意味着假货。

　　画家用绘画颜料必须具有物质实体,以便颜料容易用画笔来涂塑,例如铅白。但不是所有的颜料本身都具有物质实体。许多颜料,如像煤焦油颜料,本身就是像墨水一样的溶液;这种颜料需要一种白色的填充材料,即基体来吸收染色素,从而形成不可溶解的混合物,以便能用油来搅拌和用画笔来涂塑。许多颜料,像群青、钴蓝、镉黄、柠檬黄等,都是这样处理的。对于这些颜料,一般加入的材料是黏土。黏土在这里不是为了制造"廉价品"也不是为了"搀假",而是制造这些颜料所必需的成分。像赭石这样的矿物颜料,天然地就含有这种基体,它的基体是黏土,而染色素则是氧化铁。

　　色淀颜料是在像墨水一样的有机染料溶液中混入水合黏土,使其染色,并用丹宁酸使染料与黏土结合为不可溶解的色料,通过沉淀的方法制取的。古代大师们的各种色淀颜料,是用明矾溶液和白垩以及各种浆果和植物的汁液,通过同样的沉淀方法制成的。宫廷画家 J. 方·斯蒂莱尔有一种深茜红的制法,即在茜草红溶液中,加入白粉状水合黏土、明矾和钾碱,被染红的黏土沉淀后,便成为深茜红颜料。

　　商店出售的颜料有碎块的、小圆锥体的和粉末状的,其中粉末状的颜料最适于绘画使用。

检验颜料的方法 对颜料进行化学分析的可能性在于各种颜料对酸或碱的反应不同。但由于制造厂使用的制造方法总是与书上所述不一致，加之每个工厂都有它自己为降低成本的秘密制法，显然，即使是化学家也很难对颜料进行分析，对画家来说，几乎是不可能的。我将尽可能对各种颜料的情况，分别给以适当的描述。加热检验法，由于简单易行，比可靠的科学方法，也许更加实用。例如，取一些铅白放在刮刀上，用酒精灯慢慢地加热，它会变成永久性的黄色；用同样的方法，锌白会变成暂时性的黄色；赭石变成红色；土绿变成黄褐色；朱砂的颜色会完全消失；煤焦油和有机颜料则剩下无色的残余物等。

颜料必须能彼此相容。[①] 因此，画家一定要仔细选择自己所用的一套颜料。如果打算用朱砂、镉黄或群青蓝来作画时，必须避免使用祖母绿，因为这些颜料与祖母绿混合会变黑。好在大多数颜料都比较能彼此相容，而不像上述几种颜料那样。有些颜料的耐久性会随所用的调色液的不同而改变。铅丹的颜色在油中可保持得很好，而其粉末状则会变黑。

颜料的颗粒细度，可以将样品放在两个姆指甲之间摩擦来检验。样品如放入水中摇晃，沉淀不应太快，但水也不应长时间混浊。最细的颗粒悬浮时间最长，而粗颗粒则很快沉入底部。一些颜料如白垩等，就是这样用"水洗法"制取的。颜料的颗粒度应均匀。颜料磨得细，其覆盖能力就会增加，不过，这是有限度的。许多制造厂商把颜料研磨得过细，结果反而给本来耐用的材料带来产生裂纹的危害。尤其对于在绘画中非常重要的克勒姆尼茨铅白来说，确实如此。颗粒粗的颜料不太容易产生裂纹，这就是为什么古代大师们惯常用手工研磨的颜料那么出色的原因。由于颜料混合，特别是与有遮盖力的颜色如克勒姆尼茨铅白相混合，无颗粒颜料如深茜红的力度就会增加。我一直认为，一切颜料，

① 不相容的颜料调在一起会产生化学变化而变黑。——中译者注

尤其是作为透明色使用时,至少应搀入一点白色。现在,爱伯奈尔(Eibner)博士在这方面的研究对我的老观点给予了科学的支持。

瑞哈莱门(Raehlmann)还通过显微镜观察,证明古代许多颜料的颗粒比现代的粗。由此使人明白了古画保存得较好的原因。

为了确定某种颜料是否耐光,可以用胶水与之混合,薄薄地涂于不会变黄的白纸上,干后把纸的一半盖上,或夹在一本书中,露出一半放在阳光下照晒,经过一段时间后不应出现变化。大多数有机颜料是不耐光的,其中多半在几小时后,便会退色,有些则会变成褐色。朱砂受光照时会产生一些黑点,深茜红颜色消失,等等。

颜料与油混合时如果不溶解,或者不改变其颜色,就是耐油的。不耐油的颜料会"渗透"和"泛油",也就是说,会透过覆盖于其上的涂层而到达表面,就像所谓擦不掉的铅笔笔迹一样,其染色剂是一种煤焦油产品。我们还可以用同样方法鉴别颜料的耐水性和耐酒精性。打算用于湿壁画的颜料必须是耐石灰的。普蓝不耐石灰,在石灰中几个小时其颜色就会消失。

最近出现的一些颜料新产品,不管它们看起来是多么诱人,均应慎用,起初往往看不出其缺陷,而以后会变得很明显,例如对光敏感,或在油和石灰中不稳定等。

各种颜料对结合剂的反应　颜料在结合剂中不应当溶解,也不应受其影响。许多颜料如铅白、棕土,可以加速油的干燥,还有些颜料如色淀颜料和朱砂,可以延缓油的干燥过程。一般说来,密度大的重质颜料,由于只需很少的油,故可充分而迅速地干燥,但朱砂是个例外。

今天的画家几乎无人知道前辈们在画家用的材料领域里为确保一些保护契约的实施而作的竭尽全力的斗争。斗争始于慕尼黑,在这里 A. W 凯姆和德国绘画行业合理秩序促进会是不屈不挠的先驱,但今天却处处有人企图破坏这些防护保证,令人遗憾的是这些防护保证并不是建立在永久性的契约之上的。仿造

的奥斯特瓦尔德颜料问世了,这种颜料主要是由煤焦油染料制成的,经不起光照,颜料管上的标签上不是根据管内颜料成分注明,而只是任意地给出了奥斯特瓦尔德彩色图表中的一个数值。例如,用○○代替镉柠檬黄的名称,用25代替茜草色淀等。很明显,这样的做法,为假货敞开了大门。用不了多久,画家用的材料就会无可救药地变坏了。

如果尽量减少画家颜料的种类,只要几种无可非议的颜料,并附上精确的成分说明,不仅对画家有利,而且对制造厂商也是有利的。德国画家经济协会已经与德国绘画行业合理秩序促进会共同研究材料问题,希望在适当的时候能达成协议,那么就会结束当前颜料极不可靠的现状。

由某个中立的官方委员会来管理画家颜料的生产,是一个经常讨论但尚未实现的问题。今天比以往任何时候更亟需这种管理。

2.1　白　　色

铅白、克勒姆尼茨白、碳酸铅白、克莱姆塞白、氧化铅银白都是碱性碳酸铅。铅白的最优级品称为克勒姆尼茨白[①]。

荷兰和老式的德国制造法提供的所谓石板色白,是把卷成螺旋状的铅条放进盛有醋酸的密闭陶罐中,然后把陶罐埋在鞣皮工人用的树皮下,或者埋在粪肥下;树皮或粪肥发酵产生热,同时碳酸量增加,促使铅白形成。这很容易用简单的试验加以检验:将少量醋倒入碗中,然后把一块铅板固定在碗的上部,但不让它与醋接触,很快就会在铅板上形成薄薄一层白色物质——铅白。如果醋与铅直接接触,则形成无色结晶体——醋酸铅(铅糖)。铅糖经常作为一种讨厌的杂质存在于铅白之中,但少量的铅糖并没有

① 　最初在捷克斯洛伐克的克勒姆尼茨制造,故名。——英译者注

什么害处。如果铅糖大量存在,就会变成褐色,并且会粉化。铅糖可以通过水洗法去除掉。

无论什么制造方法,铅白的纯度均取决于铅的纯度。提纯工艺使产品的成本大大增加。德国的室内制造法在荷兰方法基础上有所改进,铅是置于醋酸的蒸汽之中的。今天这种方法已用于大规模的商业性生产。人们把许多约宽 12 厘米、长 1 米的铅条安放在密闭空间里的一些支架上,使铅条暴露于醋酸和碳酸蒸气以及水蒸气之中。约六周后,铅条表面便形成一层铅白。然后把铅白洗下,再进行净化。

按照英国和法国的制造方法,铅白是通过碱液对醋酸铅溶液和碳酸附加剂的作用并利用沉淀法而获得的,它是一种白色物质,即碳酸铅,可能比德国铅白还要白,但没有德国铅白那样的覆盖力,因为它含有较多的结晶体。

德·麦尔伦说,鲁本斯和凡·代克为了尽可能得到优质的铅白,在制作时,仔细对铅白进行水洗,以免铅白中含有残留的酸和铅糖。据画家路德维格说,威尼斯画家在使用铅白之前,要把它装在麻袋里,暴露于空气之中至少一年时间。

商店出售的铅白有粉末状的、小圆锥体的和碎片状的。正像许多画家所认为的那样,粉末状的最好;小圆锥体的稍差,因为它含有许多铅糖;碎片的铅白通常很硬,难于研磨。市售的铅白往往是"搀杂的",多含重晶石,威尼斯铅白含有 50%,汉堡铅白为 65%,荷兰铅白为 80%。铅白中可以加入大量的重晶石而不会使其性能或覆盖能力立即发生显著变化,至于日后怎样则是另一回事。写生画颜料用的铅白通常含有 1/3 的重晶石,往往比这还多,但画家用的最好品级铅白本来就不应是"搀杂的"。

温热的稀硝酸或稀醋酸溶液喷到铅白上,会使铅白溶解(放出碳酸),重晶石则不会被溶解。白垩溶解时产生气泡,只有它常被厂家用于商业铅白的"搀杂"。铅白在热碱液中也会溶解。硫化氢会使铅白变黑,但暴露于新鲜空气之中时,其黑色会最终消

失。稀树脂光油,如玛蒂脂光油和达玛树脂光油,可以作为防止
硫化氢影响的最好防护层。水彩画和丹配拉画中的铅白变黑时,
可以贴敷用过氧化氢浸湿的汲墨纸,使白色恢复,这时生成一种
稳定的白色化合物,即硫酸铅。

铅白加热时会变黄,而且将永久保持黄色。(古代画家的颜料
中铅黄、雌黄和氧化铅,今天都理所当然地从调色板中除去了。)而
重晶石黏土和白垩加热时仍是白色的。如果铅白在加热时变灰,就
说明铅白中含有大量铅糖。有醋气味的铅白必须进行水洗。

许多种铅白都有变黄的倾向。商品铅白只是工业纯的而不
是化学纯的,往往含有微量的铁、银或其他金属。颜色微黄的铅
白往往搀有群青,这种铅白不再为画家所用,因为用油研磨时会
改变颜色。

在某些人看来,铅白不能跟群青和朱砂一起调配使用,然而,
这种看法受到其他科学权威们的反对。事实上,只有今天的铅白
与群青混合才会变黑,而过去并非如此。我从未见过铅白对群青
有什么不良影响。

铅白有很强的毒性,即使吸入含有铅白的粉尘也会产生严重
后果。用结合剂研磨铅白时,要极为当心,事后要把手仔细洗净,
其危险不应低估。

铅白具有异常的覆盖力,这就是它之所以那么合乎画家需要
的原因。铅白能够很好地干燥,这一点也是同样重要的。因此,
在铅白中加入干燥剂毫无意义,只会使铅白变黄。

在现代画家的颜料中,铅白经常加入罂粟油研磨,以便延缓
其干燥时间,甚至还要加入不能完全干燥的油类。瓦萨里等人曾
建议用核桃油研磨铅白,这样几乎不会变黄,而且比用亚麻籽油
干燥得慢。在制造铅白颜料的过程中,首先用水将铅白调成糊
状,然后加入油,迫使水分排出,这样,铅白颜料就变成低黏度
的了。

用亚麻籽油研磨的铅白比用罂粟油调和的铅白干得既好又

快。但是,用亚麻籽油研磨的铅白容易变黄,不像用罂粟油那样呈"奶油状",而且还具有一种令人讨厌的刺激性气味。加入少量的蜡,可以使铅白颜料具有无光特性,同时还可减少变黄的危险。铅白具有需油量很少(约15%)的优点。但是,有些新品种铅白,例如,克拉根福①(Klagenfurt)铅白具有较大的体积,不像较老品种那样重,其需油量也多得多,可达25%以上。几十年以前,我想大约在19世纪90年代,那时的克勒姆尼茨白密实得多,也重得多,而且并不得磨得那么细,其覆盖能力也与今天的铅白不同,特性也不像今天的铅白那样黏滑。慕尼黑的颜料制造厂最近根据我的制法,配制了一种具有老品种的一切优点的浓稠的白色颜料。毫无疑问生产较松散的新克勒姆尼茨白品种对制造厂家有利。但是,只要想到克勒姆尼茨白在现代绘画中起着非常重要的作用(这并不夸张,因为它经常构成一幅画主体的3/4),就会明白,由于现代的松散铅白需要大量的油,整幅作品的特性及其保存一定会受到不利影响。今天各个制造厂之间的竞争是铅白之所以用油研磨得特别细的原因。过去的铅白由于干燥能力强,需油量适中,与干燥性能差和含油较多的颜料混合时,在一定程度上起着一种调节剂的作用。现在这种成分关系的改变,肯定会产生有害影响。

　在所有颜料中,尤其是透明色,至少要加入一点铅白,这是一个很好的做法。这样,画面的结构就更趋一致,颜料张力会相等,而干燥程度也会变得更均匀。一些坚持旧观点的画家认为,如果克勒姆尼茨白的价格比现在贵10倍,则作品的情况就会好得多。实际情况却与之相反,在所有颜料中,铅白如不与有损其固有特性的过量结合剂混合,可能是最少产生裂纹的。从巴罗克时代后期的画中经常可以观察到,在那些用深色透明颜料覆盖的部分出现了严重的裂纹,并已不可辨认;而用铅白画的部分,却几乎没有

① 克拉根福:奥地利一地区。——中译者注

裂纹,并在周围黑暗的景物的衬托下显得格外醒目。

　　铅白可以与所有需用的颜料调配在一起使用。它作为一种金属颜料跟油一起会形成一种肥皂样的混合物,覆盖能力因此而有所损失,但耐久性却有所增加。有时在古画上可以观察到一些暗褐色的部分,看上去就像从覆盖层下面"透过"来一般。其实,这和"透过来"的情况并不相同,而只是最后一层颜料因铅白的皂化作用而失去了本身的覆盖力的缘故。一些现代作品往往画完后就能看到这种污斑。酸性树脂光油或含有松香的催干剂,可以使铅白凝结。

　　铅白可以用于油画。前面已经说过,铅白是油画中的主要颜料;铅白也可以用于丹配拉画,这种画上了光油后,耐久性最好;铅白最好不与水彩画颜料、彩色粉笔颜料或树脂画颜料混在一起使用;铅白在壁画中也不能使用,因为它会很快地变成氯磷铅,而且永久保持不变。油底子使用铅白是有利的。

　　尽管铅白有一些缺点,尤其是具有毒性,但也不必去寻找铅白的代用品。如莫尔豪瑟(Mühlhauser)白、帕丁森白,或弗里曼白①也许没有铅白毒性大(但都不是无毒的!),但是它们的覆盖力却比铅白小得多。商品出售的许多代用品都是用于工业上的。

　　碱式硫酸铅是有毒的,但其干燥和覆盖性能都很好,现在被用于商业目的,尤其是用于房屋刷漆。碱式硫酸铅用于美术方面如何,到目前为止尚未试验过。它是由一种天然铅辉矿石经过焙烧而制成的,不如铅白那样洁白。

　　锌白　中国白、雪白、Zinkweiss、锡锌白(blanc de zinc),质量极好的几乎是纯化学性的氧化锌。盖有"白色封印"的质量很好,但覆盖能力较小;有"绿色封印"的是覆盖力最好的品种。"红色封印"的最好用于打底子。购买锌白粉剂时,一定要买"纯"锌白。

　　锌白在1840年首次用作绘画颜料。锌白与克勒姆尼茨白混

　　① 莫尔豪瑟白,帕蒂森白弗里曼白:均为德国各地所出产的白色颜料。——中译者注

合,则成为一种更加疏松、体积更大的粉末,外观看起来色调比较冷,而且覆盖性能较差。锌白用起来是很经济的,尤其是无毒性,因此在底子中和水彩画技法中宁可用锌白而不用铅白。锌白耐光照,不会变黄。它作为一种碱性矿物颜料,对于油类凝固的影响或许比铅白要小。另外,硫化氢对锌白会起反应,结果生成同样白的硫酸锌。锌白暴露于空气中会变成沙砾状,这是由于它吸收了碳酸而变成碱式碳酸锌的缘故。因此,应当把锌白保存在严密封闭的玻璃容器中。已变成沙砾状的碱式碳酸锌加热时,还会重新变成粉末。

锌白受热时,会变成柠檬黄色,冷却时则又会恢复成白色,这方面与铅白、重晶石等不同。纯锌白能溶于各种碱性溶液、氨水和酸类之中。在酸类中溶解时不会冒泡,如果冒泡则表明是白垩;如有硫化氢的臭味,则是锌钡白;如有残渣,则是黏土或重晶石粉。醋酸能腐蚀锌白,因此锌白必须避免用于丹配拉乳液中。碱液也能腐蚀锌白。锌白在户外会迅速分解,体积大大增加,并且要裂开。用油研磨的锌白干燥很慢,尤其是用罂粟油研磨的锌白干燥得更慢。受画家们欢迎的正是锌白干燥缓慢,但是锌白绝不如铅白干燥得那样坚硬,而且还容易产生裂纹。锌白不适合于油质底色层,否则由于干燥得不牢固,裂纹必然会随之发生。相反,锌白对于一次完成的作品,甚至对连续画几天的作品都是无可指责的,尤其是画家自己制备的锌白。因为锌白是很细的松散粉末,所以,用一把刮刀将它和油调在一起,就足够了,调时尽可能多加锌白颜料粉。这样新配制出来的颜料是最好不过的,不但覆盖性能好,而且又不贵。管装锌白不具有这样的覆盖力。添加少量的达玛树脂或玛蒂脂光油,能使管装锌白干燥得更快和更坚固。画家自己配制的锌白无需这种添加剂。

锌白约需30%的油。最好加入2%的蜡以防它在管中硬化。如果锌白是用油研磨而准备放入颜料管中,最好是先盖好,放置12小时,然后就可以加进与开始用量相等的锌白颜料。顺便提一

下,这种方法适用于所有疏松颜料的研磨。如果不这样做,第二天颜料就会从颜料管中流出来。

过去锌白具有更光亮的特性,今天许多画家将它用于不透明的绘画,因为它像铅白一样在油中不会变黄。但是锌白比较硬,色调也比较冷,还有一点黏滑感,比铅白容易变化和分解。锌白与棉花废料等松散材料接触曾引起过自燃。[①] 在配制底料时,锌白如果与溶解于劣质熟亚麻籽油中的酸性树脂(如松香脂)相结合,会形成团块,涂底子时难以使用。将画布卷起来时,锌白比铅白更有可能剥落。

除了湿壁画,锌白可以用于各种绘画。在湿壁画中,锌白被石灰所取代,石灰是湿壁画最好的白色颜料。锌白用于丹配拉和所有的水彩画技法中,是极好的材料。用于底子也同样好,但用罂粟油研磨的锌白绝不能用在底子中。锌白同其他一切颜料,甚至跟铜颜料均可调配使用。锌白的覆盖性能最终会由于皂化作用而稍有损失,这一点极像铅白。浅黄色的虫胶光油作为锌白上的隔离剂使用时,会变成微红色,但这绝不是一种危险的征兆。

爱伯奈尔博士发现,当水彩画的画框玻璃过于贴近画面时,水彩颜料中的锌白会对煤焦油颜料产生破坏性的影响。锌白能使普蓝退色,但在黑暗中其颜色仍能恢复。镉黄、朱砂和钴黄,会受到类似于煤焦油颜料的影响。锌白对这种退色过程起着一种加速剂的作用。

据我所知,锌白在画中不会起这样的作用。

混合白色颜料 是由克勒姆尼茨白和锌白合在一起作为一种管装油画颜料出售的。据说它具备这两种颜料的一切优点,而没有两者的任何不良的性能。自然它比铅白干燥得慢。

钛白 即二氧化钛,是一种新近采用的覆盖力很强的颜料,具有无毒的优点。在水彩画和丹配拉画以及干壁画中,钛白看来

① 可能是由于锌白含有油而引起。——英译者注

是很有用的,但目前还不能作出定论。这种颜料在制造方法上的改变,可能在实际使用中会引起完全料想不到的变化,钛白广告颜料变灰就表明了这一点。其原因是一种光化学的自然力。钛白作为油画颜料仍有许多争议。确实,它有很好的覆盖力,但它的干燥性能却很差,不管是单独使用,还是与其他颜料,甚至与铅白混合使用,都是如此。纯钛白在油中,两周之内就会变得很黄。新品种的钛白油画颜料未表现出这种变化。这些新颜料有时搀入大量锌白,以增加它们与油在一起使用时的干燥力和附着力。钛白将成为画家调色板上一种有价值的颜料,这不是不可能的。据说像锌白一样,钛白用作水彩颜料时,可使煤焦油颜料退色。顺便提一下,据报道,铅白也有这样的作用。钛白的商业产品性能是极不稳定的。

锌钡白　是硫化锌和人工沉淀的重晶石的混合物。人工沉淀的重晶石在这里不是一种"填充料"而是制造锌钡白的手段。这种颜料无毒,能耐受各种弱碱和弱酸。它像祖母绿一样,绝不可与含铜的颜料混合。一些极好的品种具有近于锌白的覆盖力。锌钡白可用来制作底子和用于水彩画技法中。油画颜料则不能考虑用它,因为在油中,它的干燥性能很差。锌钡白的需油量与锌白相同。

早期曾用质量最好的锌钡白代替底料中的锌白,进行过多次试验,其结果是底子尚未干就变黑了;底子干后,其黑色也不会完全消失。用亚麻籽油调和的锌钡白涂层比锌白涂层更倾向变褐,此外,其覆盖力也有所降低。用罂粟油研磨的锌钡白一直被制造商用来制作画布底子,在这种底子上,即使是用一次完成画法绘制的作品也会产生裂纹。

然而,应当指出的是,较新的一些锌钡白产品的性能是极不相同的,特别是在光照之下变黑这一点。甚至对于质量特别好的锌钡白在受光照射时性能的变化,科学权威们仍有所争议,我们不得不期待着更令人满意的新产品出现。

即使是现在,劣质的锌钡白也仍然会变黑,特别是用作水彩画的白色颜料时。现在水彩画技法中以及广告画颜料中大量使用着锌钡白。"不透明白色颜料"这个专门名词含意不确切,各种颜料都以这个名字到处推销,其中许多都不可信。锌钡白很容易识别:加入盐酸后,闻起来就像硫化氢的气味;如果在试管中煮沸,不应当留下灰色条纹。从理论上讲,锌钡白应可用于湿壁画,但实际上却没有必要使用。

下述各种白色颜料调入油中时,覆盖能力都很差或者完全没有。它们主要用于底子,作为填充材料,这已在讲底子时作过充分的描述。它们还用来作为颜料的"填料",或利用其沉淀作用以作色淀颜料的基体。在不上光的丹配拉、树脂水彩画和干壁画中,以及彩色粉笔和胶质颜料中,这些白色颜料都可以使用。如果上光,它们几乎就不再是白色的了。

黏土　瓷土、高岭土、制管黏土、白陶土都是水合硅酸铝。种类不同,则在颜色和纯度方面也各异。高岭土是最白和最纯的产品。

黏土是一种风化的长石。纯黏土具有很强的耐酸碱性能,加热时,白色保持不变。黏土用来制作底料和彩色粉笔,还作为用油研磨颜料的添加料,目的是使颜料降低黏度。群青、赭石、赭土和绿土中都天然地含有一定量的黏土。赭石是一种被铁染成红色的黏土,煅赭石、红玄武土和血红色白垩也都是这样染成的。黏土可以长时间保持水分。而且许多种黏土似乎都有进一步风化的趋势,由此可以解释这类颜料中的某些颜料在湿壁画中,甚至在油画中所产生的影响,如涂在群青和赭土上面的光油层的风化作用。因此,最好不用黏土制作底子,用它制作的底子,往往会剥落。黏土几乎没有覆盖力。它也许可用于不上光的画,如树胶水彩画。黏土在胶中是特别好的。

壤土和泥灰是不纯的黏土。泥灰用于湿壁画灰浆中非常不利,因为它们会腐败,使灰浆不能很好地凝固。

透明白色颜料　即氢氧化铝,如用油研磨,就是一种没有覆盖力的白色透明颜料。氢氧化铝是把明矾和钾碱的水溶液放在一起摇晃而生成的沉淀物。氢氧化铝被用作管装油画颜料的一种添加剂,以防止离析。不过,用于这种目的最好还是蜂蜡。氢氧化铝趁湿与油或树脂光油拌和,还可以用来制作无色的腻子。由于它的覆盖力差,最好不要用作水彩画的白色颜料。

白垩　即碳酸钙,可溶于酸,同时产生气泡(逸出碳酸气),它不受碱类的影响。白垩被加热时,仍保持白色,不纯的品种则会变色,例如含有铁时,即会变红。白垩在强热下会变成生石灰。含有白垩的油画颜料会在颜料管里迅速"凝固"。白垩无毒,覆盖力很小。颜色越白,则价值越高,因此法国白垩最好。沉淀的白垩是一种很细的材料,灰白垩不可用于底子中,它跟油接触时,会产生难看的暗色斑点。

很细的粉末状白垩必须完全浸泡于水中,因为有时它吸水性差,在底子中会产生很细小的气泡。在不上光的丹配拉画中,白垩可以用作白色颜料的添加剂。它还可以用作彩色粉笔以及修复工作所用的腻子。

大理石粉　大理石砂粒和大理石沙砾早已在庞贝城被用作廉价颜料的材料或颜料的添加物,同样也早已在文艺复兴时期的绘画中使用。今天它被用于底子和壁画灰泥中。

石膏　是水合硫酸钙。这里谈的只是磨成细粉的天然石膏轻晶石,而不涉及轻微煅烧的雕刻家用的石膏(巴黎石膏)。轻晶石是一种天然的水合矿物质,它是在哈茨(德国)山上从透明的矿酸盐酸中得到的,其他许多地方也有发现。天然石膏能溶于热的稀盐酸溶液,而不产生气泡(白垩在常温的盐酸中,即可溶解);在碱液中只能部分地溶解;在水中,只能以 1∶400 的比例溶解。虽然石膏的溶解度如此之小,但是由于它有风化的可能,所以用于湿壁画中仍有较大的危险性。石膏受强热时,如果纯度很高,仍然保持白色。石膏无毒性,尽管在油中没有覆盖力,但在水彩画

技法、彩色粉笔制作,尤其是在底子中还是有用的。

重晶石(矿物白,硫酸钡) 是从矿山得到的一种无毒矿物质。它没有覆盖力,对酸碱只是起轻微的反应。重晶石同铅白一样重,用来作写生画颜料的填充料。人造沉淀重晶石如钡氧白、硫酸钡、永久白、钡白等,同天然的重晶石比起来,纯度都比较高,颗粒度也比较细,而其他方面的性质则完全一样。重晶石用作制造各种颜料的基体(例如锌钡白),还用作填充料,但很少用在底料中。

滑石 是水合硅酸镁。它对碱类或酸类均不敏感,是一种柔软、滑腻的白色粉末,用于彩色粉笔的制造。

2.2　黄　　色

拿浦黄 主要是锑酸铅。它是古代大师们早已知道的各种颜料之一,据说在巴比伦的瓦片上发现过。拿浦黄很重而又非常密实,因此具有异常的覆盖力;此外,作为一种铅颜料,它是一种良好的干燥剂,但也像所有铅颜料一样,是有毒的。市场上有浅拿浦黄和深拿浦黄之分,两种都非常耐久。另外,微红的拿浦黄是一种很不耐久的颜料,其颜色是由煤焦油染料、铬红、铅丹或类似颜料混合后产生的。这种颜料完全是多余的,可是由于一些莫名其妙的原因,却成了一些画家极其喜爱的颜料。在油画、丹配拉画甚至湿壁画中,可以极好地利用拿浦黄,它与所有颜料均可在一起使用。拿浦黄还不怕强碱,在酸类中也不会溶解,受热不会发生变化,但是却会受硫酸的侵蚀。不过这对画家来说,就像克勒姆尼茨白的情况一样,在实际使用中是无关紧要的。拿浦黄是一种铅化合物,比铅白密实得多。纯净的拿浦黄需油量很少,大约15%,完全不受光的影响,很少裂纹。由于它有极强的覆盖力,在上光的丹配拉画中是一种非常宝贵的颜料。经常有人断言,拿浦黄绝不可与钢抹刀接触,否则将变成灰绿色。但是我做了许

多次试验,而且每次都让拿浦黄留在钢抹刀上整整 1 个月时间,却从未发现这种变色现象发生。我怀疑这个说法言过其实,之所以有这种颜料与钢抹刀接触会变色的说法,可能是由于错觉。将薄薄一层鲜艳的黄色抹在钢刀的暗色上,看上去就有微绿感。这个推想已被事实证实。首先,所用的抹刀必须清洁,像餐刀那样亮,而不是黑灰色的;抹刀必须是钢制的,而不是软铁制的。认为拿浦黄绝不能跟赭石之类铁颜料混合的看法是完全错误的。如果我们除了品质纯正的拿浦黄颜料外,别无其他颜料,我们一定会非常高兴!但是,我已经发现管装的拿浦黄丹配拉颜料有异常的变色现象,很可能是由于颜料管的金属受到丹配拉中的防腐剂侵蚀而引起的。我还见过,在管装的含油丹配拉颜料和水彩画颜料中,拿浦黄变成脏灰色的现象。

有人认为拿浦黄不可与铅白混合,有些书中往往这样讲,许多画家也相信这一点,其实这是错误的。这两种颜料都属于铅颜料,因此有着密切的关系。鲁本斯作品中的亮部就是这种混合色的耐久性,尤其是真正拿浦黄的耐久性的最好证明。

拿浦黄作为一种颜料,只需用结合剂稍加研磨,用抹刀将颜料粉略微搅拌一下便足够了,如果研磨得太细,它会变得更浓,质地上更像稀泥。所以工厂制造的管装颜料不能与用抹刀手工配制的颜料相媲美。尽管拿浦黄是一种绝对耐久的颜料,且由于它的覆盖力强,对画家是那么有利,工厂还是制造了一些混合颜料代用品,例如土黄,某些英国颜料甚至是镉黄与铅白混合的颜料。这些代用品在美感和性能方面自然不可能与真正的拿浦黄相比。

铀黄　氧化铀,有浅色的和深色的。被认为是矿物颜料画(硅酸钠画)中一种不退色的颜料,在其他方面只用于瓷器绘画。

铬黄　即中性的铬酸铅,无毒,市场有售。按照制造方法不同,有着各种细微的颜色差别,从最浅的柠檬黄、浅黄、中黄、深黄直到橙色。这些颜料色泽鲜亮而且比较便宜。覆盖性能和干燥性能也都不错,大有用处,所以它常常被搀假。遗憾的是较浅色

调的铬黄耐光性能差。粉末状的铬黄甚至会变成脏皮革色,而在油中变成发绿的脏褐色。铬黄的耐久性随其颜色深度不同而明显变化,颜色越深则越耐久。铬黄中必须加入2%的蜡,否则在管中容易变硬。管装的铬黄颜料是用约25%的罂粟油调制的。受热时,铬黄会变成红褐色,而重新变冷时,则变成暗黄色。常温的盐酸能溶解铬黄而成为黄色的流体。较深色调的铬黄可用于油画和丹配拉画。所有色调的铬黄与湿石灰接触时都会很快地变成橙色。勃克林(瑞士浪漫派画家,作品有《死之岛》,中译者注)曾大量地使用铬黄,他实际上是这种颜料的一位提倡者。路德维格和勃克林一样,不过他把画保存在画夹里,所以铬黄自然能保持其耐久性。我知道这样一个例子,铬黄的变化成了艺术上的优点,那就是凡·高的《向日葵》油画。画中的黄色原来比较刺目和明亮,不像现在那么神妙 。用铬黄和普蓝配制的混合颜料,即所谓铬绿(更确切地说是铬黄绿),相对来说比铬黄更耐久一些。"绿朱砂"和丝绸绿也是如此,不过这些稍暗的颜料远不及镉黄和氧化铬绿制成的颜料(翠绿色)美丽。(见绿色一节)

碱性氯化铅黄　即矿物黄、透纳黄、专利黄,是一种非耐久性铅黄,不能与其他颜料调配在一起使用。

锌黄　铬酸锌,稍有毒性,是一种浅柠檬黄色颜料。虽然可以毫无困难地制造出一些较浓的品种,但只能获得这一种色调。不过,我们最好还是用镉黄。锌黄约需40%的油,干燥性能好,但有变绿的致命缺点,尤其是用纯锌黄作油画颜料使用时。锌黄不完全耐水,其粉末与水搅在一起摇晃时,可部分地溶解。如果画的表面有水汽冷凝时,锌黄会起霜,这时,一种黄色的光泽将会布满受影响的部位。我以前画壁画时发现,这种锌黄颜料在其着色之处完全消失了,而从着色处曲曲弯弯地(在长期处于潮湿状态的灰泥上)流到30厘米远的地方。由于锌黄易于变绿,因而在画中最敏感的部位如大气色调处,不宜使用。另一方面,当它与氧化铬(永久绿)混合而用作中间色调时,倒是挺有用的(见绿色一

节)。锌黄能迅速而完全地溶于稀盐酸,同时变成红黄色(铬黄则仍为黄色),加热时变成暗褐色。锌黄的这种色彩变暗的特性,可用于将它与下述两种颜色相区别。

钡黄　永久黄,佛黄,即铬酸钡。看上去与锌黄几乎没有什么区别,只是稍微亮一些。在人工光源下光辉明亮,几乎像白色。钡黄也同样能很快地溶于稀盐酸,同时变成红黄色。加热后变成微红色,再次冷却时则变成纯黄色(与锌黄不同)。钡黄也稍有毒性。论耐久性,钡黄肯定超过锌黄。用作油画颜料时,需要的油比锌黄少,约30%;在丹配拉画、水彩画和彩色粉笔画中,它相当耐久;而在壁画中的情况还不甚清楚。尽管如此,它比锌黄的声誉还是好一些。

锶黄　即铬酸锶,其颜色比钡黄稍微鲜艳,其他方面性质与钡黄一样,不过一般认为它比锌黄更可靠。锶黄也能部分地溶于水。受热时变成赭黄色,冷却后又变成纯黄色(与锌黄不同)。锌黄、钡黄和锶黄三者彼此极为相似,在商品中常常不作很明显的区分。这三种颜料在用油研磨时,都见到过同样的变绿现象,可能是由于未严格区分之故。因此,它只可用于对变绿现象无关紧要的地方,例如,混合有绿色和较暗色调的地方。这三种颜料与白色颜料的混合色是相当耐久的,但这些色调的覆盖力和着色力都很差。

镉黄　即硫酸镉,耐久,无毒。它能溶于热的浓盐酸,放出硫化氢。溶液呈黄色,表示有铬黄存在;呈微红色,则含有锌黄。镉黄在碱液中是稳定的。放在抹刀上加热时会变成红色,冷却后又重新变成黄色。受过热的镉柠檬黄在一年之内会变成橙色。

镉柠檬黄是用某种白色作载色体沉淀于底层的颜料。有些商品试样在光照之下,像锌黄一样变成绿色;有些商品试样的耐光性则很好。在浅、中、深和橙色等各种类型的镉黄中,颜色越深的品种覆盖力越强,耐久性能也越好。有一种镉柠檬黄,广告宣传说是100%纯硫酸镉,经分析证明其基本成分是钛白。

现在,有许多各不相同的制造方法,其产品的质量和价格也

相应有所变化。镉黄需要约40%的油并需加入少量的光油作为干燥剂,还需要加入2%的蜡以防在颜料管中过早地变干。

镉黄不能与各种铜颜料调配,例如祖母绿。如与这些颜料混合,则会永久地变成黑色。许多粉末状镉黄,在光照之下会出现一些条纹,这种变化的原因是镉黄中除了硫酸镉以外,还含有镉的其他盐类。

镉黄在各种绘画中都非常有用,惟在壁画中不大可靠。它在室内能耐久。另外,应当检验它与石灰在一起的性能变化。它在户外与石灰混合时会变成褐色。

亮黄 是一种颜色很浅的镉黄和克勒姆尼茨白,或镉黄与锌白的混合物。它能耐久,但完全是不必要的东西。

古代大师们作画只有毒性很大的雌黄(即三硫化二砷)和雄黄(即二硫化二砷)可用。他们把这种颜料研磨得很粗,与丹配拉一起使用。用于油画时不搀任何材料,而把纯净的颜料置于两层光油之间。这种颜料在庞贝城常常在赭石中被发现,今天在镉黄中也已找到它的踪迹。

汉撒黄 是一种新的煤焦油颜料。据说在耐久性方面超过镉柠檬黄。它在石灰和油中都是可靠的。

印度黄 即优黄酸镁,是一种天然有机色淀颜料。它是由吃芒果树叶的奶牛尿提取的。未经加工的产品叫蒙菲尔(孟加拉城市)印度黄,外形为黄褐色的团块,它的气味即可表明其产地。这种产品经过清洗后,研成粉末,就成了一种美丽的金黄色透明颜料。这种颜料相当耐久,可用于除湿壁画外的各种绘画。印度黄稍溶于水,它在水彩画中渗入纸内的程度及很难用水洗掉的特性可以证明这一点。把一小块印度黄放在水中煮沸,然后加入盐酸,如果这块试样是真正的印度黄,其黄颜色将会立即消失,而印度黄的许多代用品在这种溶液中,则保持黄色不变。像许多有机物质一样,印度黄经燃烧后,应当留下一种白色的灰烬,它能完全溶于盐酸,否则,就证明该产品是搀假的。印度黄越透明颜色越

金黄,其价值则越高。微褐色的品种价值较低。这种颜料需要很多油(可达100%),而且因其干燥性能差,还需要加入光油。这种独特的颜料还没有代替颜料。印度黄非常贵重,因此,经常有伪造品,这对它的声誉已造成了不良的影响。纯印度黄是一种绝对无可非议的颜料,今天商业市场上把萘酚黄这种煤焦油颜料称之为印度黄。

印度黄的代用品 遗憾的是,以黄色色淀、褐黄、意大利黄、stil de grain brun 和 laque de gaude ①命名的植物色淀和由黄色浆果以及栎皮粉等提取的色淀颜料,仍然在大量地使用。从整体来看,这些颜料在光照下都会很快地退色,或者在油中会变成褐色。在荷兰画中树叶的奇特蓝绿色效果,应归功于原先的黄色植物色淀涂层的这种退色作用。黄色、棕色和绿色植物色淀也常常被古代大师作为透明色涂于较厚的和较亮的底色层之上。这些透明色是与树脂光油混合在一起或者直接作为色釉使用。或许是由于它被隔离于两层光油之间的缘故,大多都保持得意外的好。这些颜料与油混合会变成深褐色。这类黄色色淀颜料容易识别,其方法是放在水中煮沸,加入盐酸,其溶液将保持黄色不变,这一点与印度黄截然不同。在油画修复中进行修描时,也常用这些非永久性颜料来模仿旧画中的金黄色调。

有人说煤焦油染料常常用印度黄的名字通过检验,这显然是一种误传。这类非永久性的偶氮黄,还有萘酚黄色淀,如果曝露在日光之下,几天内就会变成褐色。在稀盐酸中,萘酚黄色淀保持其黄色不变,而偶氮黄则变成褐色。

人们不断地试图用一些煤焦油染料制造可靠的印度黄代用品。染料工业部门,宣称已经用阴丹士林黄制造出了这种颜料。即把镉黄加入阴丹士林黄中,可以最佳地获得真正印度黄的色调。

① stil de grain brun:一种黄绿色颜料;laque de gaude:淡黄色犀草漆。——中译者注

钴黄 人造色,一种矿物颜料。它具有印度黄所没有的覆盖力,这可以作为区分它们的一种方法。市场出售的钴黄颜料很不可靠,不但很贵,而且几乎无用。市场上往往用印度黄的名字出售。

藤黄 是一种树脂胶。大量用于水彩画中,但是它不耐光,也不能用来制作像胡克绿等混合颜料。由于它含有树脂,在厚涂层中可呈现出光泽。作为油画颜料具有渗透性,所以绝对不可使用。藤黄燃烧时,有一股树脂气味,有毒。它不受酸类的侵蚀,在碱液中会变成红色。

黄赭石和褐铁矿颜料 各种赭石都是矿物颜料,它们的色彩取决于所含的氢氧化铁。许多画家坚信:没有比矿物颜料或天然颜料更好的颜料了,某种颜料只要是矿物颜料,其品质和耐久性就是足够可靠的。这是迷信,其实并非如此。一切天然赭石都是不纯的,多多少少含有一些腐殖质、沥青有机物质或黏土等。天然赭石的美丽鲜亮往往就是由于这些杂质造成的。如果把这些杂质洗掉,赭石常常会失去光泽。但是为了除去天然赭石有害的硫酸铁一类的化合物,水洗仍有必要。自然界中几乎处处存在着赭石颜料。其纯度决定其可否作为画家颜料使用。最纯的赭石来自法国,但哈茨、帕拉廷北部等许多地区有各种美丽的赭石。其中之一的琥珀黄即是一种明亮的赭石颜料,原先特别珍贵,被用于湿壁画,而今天已不再可能得到了。

赭石要经过研磨和水洗。古代大师们自制赭石颜料时,由于必须亲自进行水洗和研磨,工作十分辛苦。勃克林常到罗马的坎帕尼亚(Campagna)寻找赭石,并在那里的小溪岸边对赭石进行水洗,水洗后即可根据其不同重量见到其各种不同的色调层次。赭石的淘选可以这样进行:把分为小份的粉末状颜料放进一个贮罐中,浇上水,然后充分地搅拌。较重的、粗的颜料颗粒便迅速沉到底部,而较细小的颗粒仍旧悬浮在水中,这时将悬浮着细小颗粒的水迅速倒进另一个玻璃容器中,令其沉淀。这项工作可反复进行,直到获得所需的细度为止。

黄赭石的真假很容易检验,黄赭石加热时会变成红色,如果变成黑色或被烧焦,则证明掺入了某些有机物质,不是腐殖质就是某种煤焦油染料,其目的是为了改进色感。其真假也可以通过酒精试验来确定。赭石不应使酒精变色。赭石不溶于碱液;而在酸中会部分溶解,并保持黄色,产生大量残渣——黏土。赭石在酸中不应当起泡(如起泡则含石灰成分)。在商业市场上,赭石按深浅不同的色调出售。根据亮度,分成浅赭石、中赭石、金赭石(一种火红的半透明品种)、深赭石(一种黯淡的很有用的色调)、意大利黄土、罗马赭石、褐铁矿等。而灰色的品种例如硬赭石,特别是带有绿色的赭石,最好避免使用。赭石具有中等覆盖力,需油量大约60%(赭石在这方面变化很大)。不含杂质的赭石非常耐久,干燥性能相当好,可以用于各种绘画中。赭石属于最常用的而价格又便宜的画家颜料。粉末状的赭石用于绘画必须是纯质的,不能是油漆房屋用的"廉价品"。否则,如果用于壁画,赭石就会风化。赭石虽不像群青那样常常分解,但由于含有黏土,也是易于分解的。因此,对涂于其上的光油涂层会产生不良影响。在保存得很不好的旧油画中,赭石常可像灰尘一样被擦掉,如果有沥青有机物质存在,赭石就会变得不纯,而呈现褐色,以后还会变成黑色,因为这些杂质能溶解于油中。

人造赭石的优点是其色泽和纯度始终是可靠的,天然产品则不然。人造赭石有如下品名:

合成氧化铁黄,合成氧化铁橙等 由于含黏土较少,所以比天然赭石透明,而价钱超过其本身的价值。合成氧化铁黄必须很好地水洗,被加热时会变成红色。黄色氧化铁是一种强度很高而又耐久的人造赭石。

富铁黄土 是一种含有硅酸的赭石,它是在托斯卡纳(Tuscany)①和哈茨山脉等地区发现的。单纯的富铁黄土颜料美丽

① 托斯卡纳——意大利一地名。——中译者注

而明亮,但由于它需油量大,达 200% 以上,不应作为油画颜料使用。大量的油可导致颜料迅速变黑,尤其是用于底色层。在无油技法如丹配拉或湿壁画中,这种颜料是无可非议的。

2.3 红 色

煅红赭石和各种红色矿物颜料 黄赭石被加热后会变成红色,它们失去化学键中的水,变得比较密实。在适当的温度下,可产生黄红的暖色,而在比较高的温度下则产生更饱和的色彩;它与白色混合产生较冷的色调。这种颜料的染色剂是氧化铁,它使画家们有机会像古代大师那样,为特殊目的而配制非常有用的浅黄红色颜料,这种颜色无管装颜料出售。但赭石必须纯净,无白垩一类杂质,因为这类杂质受热后会变成生石灰(氧化钙)。同样也不应当有石膏,石膏肯定不能用于湿壁画颜料中,在壁画中它会引起风化。这类颜料在盐中不应起泡(否则含有白垩)。它们都是无毒的。

天然煅赭石(红色矿物颜料)常见于火山区的一种分解产物,往往也是河流两岸冲洗得很好的天然产物。人们可以分出各种暖色的颜料,如煅浅赭石、煅金赭石、肉赭石和一些较冷色的颜料,如玫瑰红土、特雷维苏土(terra di Treviso)①以及一种特别浓艳而美丽的颜料,如拿浦红等。

白榴火山灰 在红色颜料中占有独特的位置。它是古代就已知晓的一种富含硅酸的天然水泥。在庞贝曾把它与石灰搅在一起使用。爱伯奈尔博士曾经指出,在壁画中它会阻止涂上的颜料凝固,而它本身却凝固得很快,又很牢固。其他火山土具有同

① terra di pozzuoli:产于南意大利的波佐利的一种红颜料,含氧化铁较低,渗透力强,快干。——中译者注

样的性能,例如希腊的桑托林①土。

　　煅赭石和各种红土在所有绘画中都是可靠的,都能耐酸碱,需油量约40%。为了艺术效果,只应使用不搀杂的和非"改进"的颜料。这种颜料稍微受热时应不受损伤。如果含有煤焦油染料就会燃烧。曾有不同的报道说,这类颜料并非绝对可靠,如果研磨得太细时会渗色,就像沥青一样,会渗到涂于其上的油画颜料层中去。用手工研磨的颜料情况就不是这样。把颜料研磨得太细是极大的错误,这样会完全破坏颜料的遮盖力。

　　赤铁石英(华铁丹)　是一种很浅的红赭石,产自小亚细亚,从古代起到中世纪都使用这种颜料,然而今天它的产地已无人知晓。

　　红色氧化铁　即氧化铁红是由铁矿石或化工废料制成的人造颜料,这种颜料与红土颜料极为相近,具有一些同红土一样的性质。这种颜料有许多名称,例如英国红、印度红、庞贝红、波斯红和威尼斯红等,用强热法可以制造出带有紫色微细变化的各种深色颜料,例如铁丹(略带紫色氧化铁红)和褐色铁氧化物。这些颜料用油研磨得太细时,也发现过"渗色"现象。粉末状的英国红(浅红色)常常搀有石膏,因此用于湿壁画是有害的。所有这些颜料需油量均在40%到60%之间,它们具有良好的覆盖力和相当好的干燥性能;与白色颜料混合,能产生冷色调,可以用于一切目的和各种绘画。合成氧化铁红,煅合成氧化铁黄也属于这类颜料,染料工业制作的一种红色氧化铁的较新品种,其颜色特别艳丽。

　　富铁煅黄土　熟赭是一种火红色的透明颜料,它需油量很大,约180%,作油画颜料用时易成胶冻状。这虽可以用水洗的方法来补救,但它往往会使这种煅黄土如火般的颜色大大减退。这种颜料像一切红土和棕土一样,可用于各种绘画。威尼斯画家常把它和氧化铁一起用作皮肤的色调,它可以增加肤色的温暖和火

———————————

　　①　桑托林:爱琴海中的一个岛屿。——英译者注

热感。但是,如果这种颜料使用不慎,会产生令人不快的"火气"。路德维格认为鲁本斯画中的皮肤色调和反光中的明亮红色用的不是朱砂,而是一种经过特别充分煅烧(焙烧)的浓黄土。这是不可能的,值得进行化学分析。马丁·诺勒(Martin Knoller)在他的手稿(1768)中写道,在强热下可产生一种类似于朱砂的浓黄土颜料,这种浓黄土颜料可用于户外湿壁画中。我们希望颜料工业能再度生产出这种壁画用颜料。

朱砂辰砂(银朱) 是一种汞和硫的化合物,略有毒性。天然产品主要分布于阿马仁和伊德里亚(Idria)。在实际使用中已经被淘汰,它和人工制造的产品在性质上实际是一样的。

朱砂可以用湿法制造,也可以用干法制造。湿法可制造呈微黄的所谓德国浅朱砂,干法可制造较暗和较冷的色调。朱砂在制作过程中首先形成一种黑色团块,即"黑硫汞"。当黑色团块被加热到高温时则产生较深的色调,而温度较低时色调较浅,随着温度的继续升高深暗色调则呈稳定状态。

朱砂曝露于日光之下会变黑,这一点古人已经知道,因此庞贝的朱砂壁板画涂了一层蜡。古代大师们在朱砂上涂一层茜草色淀透明色,除了为增加色彩效果外,也是为了防止朱砂变黑。这种变黑的现象不会在整个表面出现,而是在某些点上。

朱砂能回复到它的原始黑色状态,即黑硫汞,并保持黑色不变。现在还不知道有什么方法可以通过某种物理作用,使变黑的朱砂重新恢复原来的红色。这种变黑的原因可能不单是由于光的作用,到目前为止尚无明确的判断。以同样方法两次制备的朱砂,尽管都采取了同样的预防措施,其中一个会变黑,另一个却只是微微变暗。光线透进结合剂越深,朱砂变暗的速度越快(根据爱伯奈尔博士所说)。如果真是这样,那么,光油对于这种变黑情况的防护作用就不如不太透明的材料,如丹配拉乳液。

朱砂非常重,需油量仅为20%左右,覆盖能力好。虽然它只需要少量的油作为结合剂,但其干燥性能仍很差。为了防止它在

颜料管中变硬,保持油的溶液性,需要加入2%的蜡。朱砂可溶于弱酸和弱碱,燃烧时发出蓝色火焰,几乎不留下灰烬,这是因为硫磺燃烧时水银被蒸发的缘故。过去认为像中国信笺用的那种较暗的朱砂品种耐久性能较好,而颜色较浅的德国朱砂在光照之下变黑的速度要快得多。但最近的情况似乎有所改变,许多种较浅的德国朱砂(根据爱伯奈尔博士所说)的耐久性甚至远远超过了中国朱砂。但是,这些按照爱伯奈尔方法制造的耐光朱砂似乎至今也未在市场出现。纯朱砂和铅白应能调配。我手里还保存着凯姆(A. W. Keim)在1886年所做的一项试验结果。那是在一块玻璃上涂上两种朱砂,每种朱砂都是涂一块纯的和一块与铅白混合的,现在两块纯朱砂已经变得相当黑了,而与铅白混合的那两块还仍然称得上是红色。在这个试验结果中,铅白似乎保护了朱砂。爱伯奈尔也认为朱砂与各种铅颜料都能调配。今天显然已不再是这种情况,也许这是由于制造方法有所改变的缘故,我用德国朱砂和中国朱砂与铅白(或锌白)混合成各种近于肉色的色调做过一些试验,其结果表现出相当大的差别。没有搀白色颜料的朱砂很耐久,而混有铅白的相同的朱砂在普通的日光下变成微黑色。所有的混合颜料都变成了灰色和灰黑色,其中一些颜料的红色痕迹已不可辨认,肤色的变色会使整幅画遭到破坏。这种变化的原因尚未完全弄清。游离的硫——据认为可能是形成硫化铅的原因——在常温下不会使铅白发生变化,然而丘奇-奥斯特瓦尔德(Church-Ostwald)①认为,情况与此相反,朱砂的变色现象与它受光照产生的一些黑点不同,是覆盖于整个表面的。另外,据说其他人所做的朱砂与铅白混合的各种试验,颜色都一直保持得很好。朱砂最好不要和铜颜料如祖母绿一起使用,否则会变黑。在一些古画中,朱砂具有很好的耐久性,瑞哈莱门通过显微

① 奥斯特瓦尔德(1853—1932):德国物理化学家及哲学家,1909年曾获诺贝尔化学家奖。——中译者注

镜观察发现,古代天然朱砂的结晶体形成与现今新品种的人造朱砂粉末不同,这毫无疑问是古代颜料能很好地保持的原因。他还发现在威尼斯的画中,与朱砂混合的克勒姆尼茨白保持得很好。据说古代的朱砂都是粗略地加以研磨。但问题是凭什么说古画中像朱砂的色调用的是真正的朱砂,而不是用其他颜料,如铅丹或煅赭石以及用朱砂增强的氧化铁呢?许多较弱的颜色,通过其他颜料与之对比,都可以获得朱砂那样的色彩效果。

胭脂红色朱砂含有英国红。专利朱砂是用湿法制造的一种暗色朱砂,中国信笺朱砂(用于信封)为暗冷色,特别美丽。锑朱颜料具有毒性而且不耐久,猩红朱砂(碘化汞)也是一样。曙红朱砂是用易退色的煤焦油染料曙红染成的。

总之,可以说朱砂只在一定条件下才是耐久的,或者在各种情况都考虑到的条件下才能耐久。但尽管有这些条件的限制,朱砂仍可以用于油画或丹配拉画和水彩画。不过用于壁画时,无论如何,一定要检验它在光照下的反应,还必须检验它在石灰中的耐久性。但主要的问题是朱砂的透明度极差,所以人们不得不去四处寻找它的各种代用品。

铅丹 即红铅、红丹(不可与民用漆颜料氧化铁混淆),是红色氧化铅,这种画家颜料又称作萨登红(Saturn red)。铅丹是铅白在有空气的条件下通过加热制成的。这种颜料毒性很大,对硫酸很敏感,能被盐酸腐蚀,但却不受碱类影响。铅丹不应使酒精变色;如果酒精变色,则表明搀有煤焦油染料。稀硝酸可使铅丹变成褐色过氧化铅——褐铅,这是铅白被氧化所达到的最终阶段。在高温下,铅丹变成浅紫色,重新冷却时则变成黄红色。像铅白一样,铅丹需油量很少,约15%。根据爱伯奈尔所说,粉末状态的铅丹在光照下会迅速变暗;但用油研磨的铅丹却不变,相当耐久。铅丹如果在油中与铅白混合会渐渐退色而不是变暗。但这会随颜料的制造方法不同而有所差别。总之,铅丹与铅白的混合颜料,如果与朱砂加铅白的涂层受光照的时间同样长,会比后者保

持得好一些。铅丹只能作为油画颜料使用;作为粉末状的颜料和用于湿壁画中,最终都会变黑。新研磨的铅丹是最好的。铅丹在温度不高的情况下制造,形成红黄的氧化层,这种氧化层不够稳定,可以用糖水洗掉。铅丹用油研磨时,应加入少量的蜡,以防止迅速变硬。用油研磨的铅丹是所有颜料中干燥得最快的。我曾看见过某种牌号的铅丹,用铅白涂上后即发生渗色现象,它显然含有煤焦油染料。人们常常把铅丹沉淀于煤焦油染料中,以便染成明亮的色调,对于这种颜料,其耐久性在任何情况下都需要检验。

铬铅红　是碱式铬酸铅,类似于铬黄,干燥得也很快。铬红有毒性,加热时变成红褐色。醋酸可使它变成黄色(朱砂不受醋酸影响)。铬红是表明颜料颗粒大小对其性能影响的一个很好的例子。只要略加研磨,其颜色就明显地变浅,而此时黄红色增多,所以,在使用前仅用抹刀搅动一下即可。铬红比不上朱砂那样鲜亮,而且在同铅白混合时,会产生灰暗的冷色调。铬红可以用于湿壁画,但不十分显眼。

日光坚固红　染料工业的“通用颜料”的日光坚固红 R. B. L. 9号,还有立索尔坚固猩红 R. N. 8 号,都是煤焦油色淀颜料,可以用来作为朱砂的代用品。日光坚固红是一种鲜明的颜料,已经证明用在水彩画、丹配拉画和室内壁画中是耐久的。在户外壁画中也报道过,这种颜料具有令人满意的效果。但是,只要科学上对煤焦油染料的可用性问题仍持有异议,我们在使用时就必须谨慎。我曾亲自对日光坚固红做过试验,取得了满意的结果,但却有人说它在油画中会变成褐色。今天有很多种供画家用的像朱砂一样的煤焦油染料,它们在日光下和在石灰中的耐久性都必须对每一种情况个别地进行检验。据说天然坚固红会腐蚀颜料管的金属,因此,颜料管内表面必须涂一层保护漆。

阴丹士林亮桃红 R. 13 和 14 号　属于德国“通用颜料”,它们的颜色介于朱红和浅茜草红之间。阴丹士林亮桃红 R. 14 号混有群青蓝时可以产生较冷的色调。这些颜料可用于一切绘画(包括

室内壁画）。

所有煤焦油染料都是有机物质，因此，加热时都会变黑。其载色体和填充材料仍保持白色。

镉红 被认为是朱砂的最好代用品，这是十分恰当的，尤其是最近研制出来的那些很明亮的黄红类型。镉红是硒酸镉和硫酸镉，是一种底层颜料。它作为油画颜料时需加少量的蜡和约40％的油，当制成丹配拉颜料时，很容易在颜料管中变硬，所以最好画家在临使用前自己配制丹配拉镉红颜料。据报道，镉红在户外壁画中会变成褐色。像一切镉颜料一样，镉红与祖母绿这样的铜颜料在一起，会变成黑色。

深茜红 即天然茜草根色淀。是先用煮沸的方法，由茜草植物的根制成一种提取液，再用黏土作为载体放入其中染色沉淀制成，是一种艳丽而透明的红色颜料，但可惜不能耐久。在商店里，可以买到的这种颜料有许多种色调，如玫瑰红、浅红、中红到暗红，还有紫色。茜草玫瑰红在几个月内颜色就会退掉，较暗的品种比较耐久，焦灰色的和紫色的茜草红也不耐久，而且没什么用处。鲁本斯茜草红，伦勃朗茜草红和凡·代克红都具有古怪的性质，它们是一些没用的和靠不住的颜料混合产物。在湿壁画中，石灰可以完全破坏茜草颜料。

茜素红 即人造茜草红，是一种煤焦油颜料，尽管它不是绝对永久的，但其耐久性超过天然产品，茜素红的耐久性已被定为煤焦油颜料的标准。在茜草根中，有两种染色剂，一种是永久的茜素，一种是迅速退色的红紫素。茜素色淀中已除去红紫素，其优越的耐久性即由此获得。所有红色纯茜素色淀如玫瑰红、浅红到暗红和紫色都非常有用，并十分耐光。而其他色调如黄、棕、蓝等的茜素色淀均不可使用。

这类颜料的商业产品均呈小碎块状，其中含有一定量的淀粉以保证其固体性。这些颜料容易磨成粉末。结晶的茜草色淀不可使用，很难磨碎。茜草色淀燃烧后剩下少量的灰色灰烬。它没

有毒性,不会使酒精变色,能完全溶解于氨水。如果将茜素颜料加入盐酸,必定有沉淀;溶液如保持红色,则表示加了煤焦油染料或胭脂红,茜草色淀需油量约70%,干燥性能差,因此,应该先与亚麻籽油混合,再加入光油研磨。纯茜草色淀有出现裂纹的趋势,尤其是在白色底子上。但这可以通过加入少量克勒姆尼茨白或其他颜料来改善。茜素颜料可以跟油画、丹配拉或水彩画颜料一起使用,但不能与湿石灰在一起使用;而用于建筑物内部干燥的灰泥上却是相当可靠的。茜草色淀的渗色现象到处都可以看到,这说明作画者没有不正确地使用这种颜料(如过厚地用于底色层中),也可能是这种色淀中搀入了非永久性的煤焦油染料。

胭脂红　来源于胭脂虫。质量最好的品种称为橘红色胭脂红,是一种无毒的、非常鲜艳的颜料,甚至超过茜草红。但是这种颜料很不耐久,同时具有一种奇怪的特性:当它作为透明色使用时,其耐久性在散射光中比在直接光照下明显地增加。

"胭脂红色淀"的性能不太好,矿物色淀、红紫色淀、维也纳色淀和佛罗伦萨色淀也同样不太好。胭脂红色淀可溶解于氨水,并使氨水变成红紫色。它不溶于水,可以完全燃烧并留下白色灰烬,燃烧时闻起来如角质烧焦的气味(与茜草色淀不同)。尽管这类颜料会迅速退色,但确被继续大量地用于水彩画和油画中。红色淀、天竺葵红和罗伯特色淀也同样不耐久,它们都可把氨水染成紫色。

"群青红、群青紫"(见群青蓝一节)。

"日光坚固桃红 R. L"是类似于茜素玫瑰的一种新型煤焦油颜料,可用于室内壁画,比茜素色淀耐久。

2.4　蓝　色

群青蓝　为天然群青,由一种次等宝石天青石制成。由于这种石头很硬,很难使蓝色颜料与宝石的其他成分分离。古代一些

关于绘画的书中,讲了许多有关粉碎和水洗的方法,都十分麻烦。这种颜料很贵,因此,过去用作浅色底子上的薄薄一层透明色,画家还得尽量注意防止这种颜料由于油的变黄而损坏。所以凡·代克(据德·麦尔伦说)在油画中使用的也是丹配拉群青颜料。我曾发现在17世纪的一些荷兰画中,把群青(天然的)涂在白色底子上作为天空和衣饰的基本色,用的肯定也是丹配拉群青颜料。其色调和明度的变化,是在蓝色上罩染其他透明色如赭石加白仔细地区分出来的。这种群青颜料的价值昂贵,与其他颜料混合使用,会造成极大的浪费。我曾有机会观察荷兰画中的几小块破损的部位,发现颜色的层次用这种方法很容易得到。这种群青蓝的色调非常美丽,但因价钱昂贵,今天已不见有人使用了。现在已有一种非常便宜的代用颜料——人造群青。

人造群青是由瓷土与硫磺、苏打、碳和芒硝加在一起加热制成的,有"微红"群青和"微绿"群青之分。商品群青往往是搀假的。钴代用品是一种嫩绿群青,被大量地搀假。群青无毒,可惜这种美丽而有用的颜料在弱酸的作用下会很快地变色,受弱酸的腐蚀生成硫化氢。经常用于丹配拉的醋,还作为消毒剂的碳酸,即使用量很小,但在其连续不断的作用下,也能完全损坏画中的这种美丽蓝色。明矾也同样会使群青变色。多脂肪油类中的游离酸也可能具有同样的作用。商品的耐酸群青往往是不可靠的。

群青用在各种绘画中都是可靠的,惟独不能用于户外湿壁画,尤其是在工业中心,因为烟雾中所含的硫酸冷凝在墙上,会侵蚀结晶的表层(碳酸钙),同时使颜料损坏。近来有人认为这种危害过于夸大了,但无疑这种危害确实发生过,不过其原因还无法解释。石膏可能引起粉化,因此,画家在壁画中只应使用最好的画家颜料,绝不能使用通常以粉末形式出售的劣质颜料。要使群青蓝适合于壁画的要求是无法满足的,未来的画家一定要坚持使用已经熟悉和试验过的品种。群青族中的群青蓝 J. C. 832,在利弗·库森以前,已经被证明在壁画中是耐久的。

群青蓝通常对碱液不敏感,因此尽管有上述的局限,但它在石灰中还是可靠的。群青蓝被加热时不应发生变化,如果发生变化,则不适用于绘画。在一些商业产品中,偶尔发现有的产品含甘油添加剂,其目的是使颜色看上去较深。群青不应含有芒硝(硫酸钾),因为它会引起粉化;群青也不应使水、酒精或氨水变色。这种群青颜料绝对耐光,除铜颜料(如祖母绿)外,可以与各种颜料一起使用。群青需油量约40%,干燥得很慢,加入2%左右的蜡可以使它降低黏性,还可以防止它在颜料管中很快变硬。研磨好的颜料放进颜料管中以前应当先放上一天,这样颜料会重新变稀,从而能加入更多的粉末状颜料。群青会产生硫化氢,例如在鸡蛋丹配拉中,尤其是管装颜料。因此,它不能与树胶乳液混合用于丹配拉画。由于吸湿作用的结果,群青会使画的表面形成一层微白色,即所谓"群青病",这是釉膜分解的产物,不过,用酒精蒸气很容易除去。群青也可能被画中的游离酸或脂肪酸所破坏。在灯光下,群青混合颜料看起来微带黑色。

制造群青时,起初是白色,然后生产出绿色。群青绿是持久的,但着色力低,被用于油漆。盐酸的气体作用于蓝色群青可产生紫(罗兰)色和红色群青。

红色和紫(罗兰)色群青 总是带有浓艳的蓝色。两种色调都可用于湿壁画,由于这种颜料的现有数量有限,在湿壁画技法中是很宝贵的。在其他画种中,因着色能力弱,这两种颜料没有什么用处。

王室蓝 有深浅之分,是由群青和克勒姆尼茨白混合的一种很有用的颜料,很适于表现大气的色调。它也可以由钴蓝和克勒姆尼茨白混合而成,但这种混合,油的变黄对其颜色的影响要比用群青混合的情况严重。

钴蓝 即氧化钴和氧化铝,是一种无毒的金属颜料,同样不受酸、碱和热的影响。因此,可用于各种技法,而且非常耐光。这种颜料需要大量的油,可达100%,但尽管如此,却能很快地干燥

（金属钴颜料具有与金属铅颜料同样的干燥力）。由于这种干燥能力,钴颜料如果涂在尚未充分干燥的颜料涂层上,画面往往会产生裂纹。由于油的变黄,画中的钴蓝会受到损害,就像所有冷色调会受到损害一样。钴蓝颜料可以产生纯净的色调,而当涂层很厚或者没有搀和足够的白色颜料时,群青会产生黑色的效果。钴蓝分为微红和微绿两种。

大青　是一种含钴的钾玻璃(粉末颜料),时常可以在古画中发现,今天它已完全被钴蓝所取代。大青是一种沙质的粉末,覆盖力和着色力都很差,但不受酸碱的腐蚀。大青往往会迅速分解,失去本身明亮的蓝色而变成灰白色。很多种大青都含有砷,使用时要小心。在高温下,它会融化(熔化)。大青不适用于油画。

天蓝　是一种氧化钴和氧化锡的混合物,微带绿色,明亮,十分纯净而又密实。对于风景画家来说它是很有价值的一种颜料,例如,用于表现大气的色调。这种颜料是绝对耐久的。它作为油画的管装颜料时需要加入蜡。单独用罂粟油研磨的天蓝几周之内就会变硬。这可能是石膏造成的。

钴紫　法国制造的浅色钴紫是砷酸钴氧化物,因此有剧毒。钴紫在油中易于变暗。

德国的一种产品深钴紫,即磷酸钴,是十分耐久的。钴紫很贵,但几乎没用。因为它特别容易变硬,所以用于丹配拉时,并不是很好的管装颜料。

锰紫矿物紫　是一种无毒、耐热的永久性颜料,然而商业产品的色调并不美,所以没有它也行。锰紫广泛用于壁画和矿物画中。染料工业的新型锰紫,可以调成几种色调,是一种强力的坚固颜料。它在油中和丹配拉中覆盖力和干燥性能都很好,可用于丹配拉画、彩色粉笔画和水彩画,但不能用于壁画。锰紫被加热时,会熔化而形成一种坚硬的白色物质。

巴黎蓝、柏林蓝、普蓝　其纯的颜料被称为巴黎蓝,具有铜质

的、微红的光辉,是一种铁和氰的化合物。安特卫普蓝和米洛丽蓝是搀假的产品,但由于具有强烈的色彩表现力,经常会用到它们。巴黎蓝无毒,着色力极强,除了湿壁画外,在各种画中都非常耐久。在湿壁画中,它很快会失去其强烈的色彩,而留下铁锈色的斑点。根据泰伯尔(Täuber)讲,在很浅的混合色中,巴黎蓝会退色。氢氧化钾几乎会使巴黎蓝立即变色。实际上巴黎蓝对所有碱类都非常敏感,因此,在壁画中不能保持。据说阴丹士林蓝G. G. S. L,是用于室内壁画的一种很好的代用品。巴黎蓝尽管会吸收大量的油(约80%),但仍能完全干燥。在亚麻籽油中,它往往会变成颗粒状,因此应当搀入罂粟油或核桃油。巴黎蓝在画中产生灿烂的效果,尤其是与亮氧化铬混合,或在暗部与深茜红混合时;但必须少量使用,因为它作为油画颜料使用时,比钴蓝和群青更容易使画产生一种较暗和较闷的特色。巴黎蓝可以用于丹配拉画,也可以用于水彩画。用于这两种画法时,如果它与锌白混合,会具有一种奇异的特性,即在光亮处会退色,而在黑暗中又会完全恢复其色彩。

薄层巴黎蓝与朱砂的混合色会分解,这也许是由于这两种颜料重量不同的缘故;但是这两种颜料的混合几乎从来没人试过。如果与克勒姆尼茨白混合,这种分解就不会发生。常常有人认为,巴黎蓝在油中最终会变成绿色,这很可能是由于油变黄造成的。

加热普蓝可得到铁棕。铁棕是一种耐久的颜料,不过一定要先水洗后再令其干燥。

靛蓝 天然靛蓝是一种植物颜料。它很重,但不耐久,而且完全是不必要的。硫靛蓝也是一样,它是一种红紫色的煤焦油颜料。在水彩画中相当耐久,但也是完全不必要的。它用作油画颜料不能持久。

蓝铜矿颜料 诸如矿山蓝(硅孔雀石),布勒门蓝(铜绿)在油中都是不耐久的,毒性很大,与其他许多颜料如铅白和朱砂都不可调配。与含硫颜料如镉黄混合,所有铜矿颜料都会变黑。在

古代的画中,由于需要而使用了各种铜矿石颜料,但这些颜料都是用光油层隔离的,或者单纯与鸡蛋丹配拉一起使用,这已被瑞哈莱门用显微镜观察所证明。硅孔雀石(石蓝)、蓝色碱式碳酸铜、蓝石青,常常与天然群青(天青石)相混淆。这些颜料的优质品种可用于湿壁画,但只能单独使用,绝不可混合使用。这些颜料在油中都会变绿。埃及蓝也属于这一类,它是古人用的颜料,是一种含铜的玻璃粉。

2.5 绿 色

祖母绿 即宝石翠绿,为碱式砷铜,在所有颜料中,其毒性最大,也最危险。为了掩盖人们买卖这种剧毒物质的事实,这种颜料常常被冠以形形色色的离奇古怪之名。祖母绿本身明亮,呈蓝绿色或黄绿色,并且在油中也是耐久的,应该说是一种很有用的颜料,但是由于它与硫颜料,像镉黄、朱砂和群青等都不能调配,故应避免使用。它与铅白在一起也是有问题的。在罗马式风格艺术时期的壁画上,浅铜绿都一直保持得很好,现在已对此进行了分析,很可能所用的是天然矿物绿,因为当时人们还不知道有祖母绿。孔雀绿(磨细的孔雀石)是碱式碳酸铜,原先用作一种耐久的丹配拉颜料。祖母绿作为油画颜料只需少量的油,约30%,而且干燥性能好。它和硫颜料一起使用时会变成深黑色。许多年以前当我还是一个初学者的时候,曾画过一幅很绿很亮的春季风景画,这幅画后来完全变成了黑色,而不是微黑色,那时我和邀请来的朋友们谁也无法作出解释。直到很久以后我才发现其祸根原来是镉黄和祖母绿这两种颜料。自从那时以来,我已见过许多这种变黑的画。古代大师们由于没有别的颜料,不得不使用铜绿和其他蓝、绿铜颜料,例如石蓝和石绿等。那时他们完全知道这些颜料的危险性和不可调配性,所以采取了预防措施,把这些颜料放在光油层之间。铜绿是较晚的大师们的油画暗部变黑的

原因,例如里贝拉(1591—1652 年,西班牙画家)把铜绿用于油画而不是丹配拉,又没有使用保护性光油层。所有铜颜料都易于认别,它们可以使氨水呈深蓝色。祖母绿加热时会变黑,并有大蒜(砷)的气味。氢氧化钾可使祖母绿慢慢地变成棕色,祖母绿溶解于稀硫酸中可使溶液变成蓝色。古代大师所用的铜颜料放在显微镜下观察,跟现代颜料比起来就像粗糙的玻璃碎渣一样,而现代颜料则具有泥一样的特性。

亮氧化铬绿(透明)　翠绿色,即水合绿氧化铬,是一种极好的颜料,它使所有铜颜料都成为多余的了。这种颜料是透明的,不受酸碱的影响,无毒,干燥性能好。它在酒精、水和氨液中,颜料不应有任何变化。如果颜色有变化,则表明搀有煤焦油染料。这种颜料需油量大,约 100%,研磨后,必须放置几小时,这样它就又可以加入几乎同样多的颜料再进行研磨,然后加入 2% 的蜡。与豪瑟教授的断言相反,这种颜料在各种绘画中都是非常耐久的,它易于获得胶冻状特性,尤其是用于丹配拉时。我曾见到过商业的产品,当与大量脂油混合时,几天后便分离出一种像烟灰般的物质,浮在油的表层。这种商品颜料不论是油画颜料还是丹配拉颜料,如在调色板上干燥成厚厚一层时,看起来都相当黑。亮氧化铬绿颜料应该得到广泛地使用,它与普蓝或茜草红和隔黄在一起可形成特别有价值的混合颜料。如果加高温,它会失去水分而逐渐变成无光泽的氧化铬绿。

无光泽氧化铬绿(不透明)　即铬绿,无水绿氧化铬,是一种密度大、着色力强的覆盖色。它是一种极好的颜料,在各种绘画中绝对耐久。它需油量很少,约 30%。尽管含油量小,但其干燥速度却不比亮氧化铬绿快。它本应被广泛地使用,可实际用得并非那么多。这种氧化铬绿由于具有耐酸碱作用的能力,可以和各种代用品区别开来。

深永久绿　是一种次等的亮氧化铬绿,搀了大量的重晶石。深永久绿处于这种混合的状态,其着色能力自然没有亮氧化铬绿高。

蓝绿氧化物和绿蓝氧化物 是稍重的、不必要而又很贵的颜料(钴锡颜料)。与钴绿相似,它们都是永久性的和无毒的。

各种混合绿色颜料 绿色淀、贺克绿、叶绿、树汁绿,都是非永久性颜料,由普蓝和藤黄色合成。现在还有绿色煤焦油颜料,这种颜料不太好。

浅永久绿(微黄或微蓝的) 是一种用途广泛的混合颜料,由亮氧化铬绿和镉黄、柠檬黄或浅黄混合而成,假如真是这样混合的话,即是绝对可靠的。但正如一切混合颜料一样,其成分常常是各不相同的,结果颜料就不可靠了,例如常常把锌黄混入亮氧化铬中。

维多利亚绿 是一种很亮的色调,通常由浅永久绿和锌黄制成,但也常常由非常低劣的廉价颜料如巴黎蓝和锌黄制成。这种颜料的状况十分混乱,同时也是一个很普遍的问题。

铬绿 以这种名称出售的颜料有贵重的氧化铬绿,也有价值低得多的巴黎蓝和铬黄混合的颜料。这种混合颜料产生阴暗的、如土般的色调,所以称之为铬黄绿倒是更为合适一些。

丝绸绿 是微黄色的铬黄绿。

绿辰砂 这是一种无意义的混合色,却是各种各样的绿色混合颜料普遍采用的名称。这些颜料之中有铬黄绿,还有巴黎蓝和铬黄混合的颜料。

锌黄绿(锌绿) 是由巴黎蓝和锌黄或者氧化铬绿混合物和锌黄组成的。锌绿这个名称往往错误地用于铬绿。

因此,这种专用名称的混淆和滥用,使得画家很难买到可靠的材料,除非他愿意放弃使用一切混合颜料。画家完全有必要坚持要求在颜料管上注有各种成分的说明等,例如镉绿是镉黄和氧化铬绿的混合颜料。这样,每一个画家就能够确信他面前的颜料是否是一种无可非议的有价值的产品。

钴绿(雷曼绿) 也被误称为锌绿,是氧化钴和氧化锌的混合物,它会受热酸和碱的侵蚀。在热酸中会变成微红色,但本身受

热时不会发生变化。这种颜料在商品中以微黄和微蓝的色调出现,用在各种绘画中都是非常耐久的,但是没有多少着色力。钴绿稍微有些沙砾性质,附着力不大好,需油量很少,约30%,还应该加入2%的蜡,以防止颜料在管中变硬。它像所有钴颜料一样,干燥很快。尽管钴绿着色力差,但由于它那好看的冷色调,常常被用于各种深浅的肤色。

群青绿(见群青蓝)

绿土 其性质类似于赭石,含有硅酸(氢氧化亚铁和硅酸)。波希米亚和蒂罗尔绿土,具有一种温暖的透明色调,与冷色调的维罗纳绿土不同(不要与祖母绿相混淆)。这些绿土需要大量的油,可达100%,但干燥性能正常。它们都是无毒的,能部分地溶解于盐酸中,溶液呈黄绿色,但不溶于碱液。绿土不应使水、酒精和氨液变色,它被加热时会变成棕色。它们可以用于各种绘画。这些绿土属于最早知道的颜料,尤其是类似于未熟苹果的冷色调绿土。它们在中世纪和早期意大利画中起着重要的作用,被用作肤色的中间色调和暗部色调,因而构成了画的主要色调。勃克林(1827—1901,瑞士画家)和马莱(1837—1887,德国浪漫主义画家)也是用同样的方法使用这种颜料的。最美丽的维罗纳绿土,产于意大利的加尔达湖畔的蒙特·巴尔多(Monte Baldo)。当今这种颜料主要是由氧化铬绿、黑色、白色和棕色颜料混合的一种耐久的颜料,而天然产品几乎不再能买到了。不过据说最近这种天然产品又在市场上出现。天然的颜料在油画和丹配拉中具有凝胶状的特性。这种颜料用于壁画中是极好的,但干燥时会明显地变浅。在庞贝城,这种颜料被大量地使用。老慕尼黑画派常常用透明的波希米亚绿土作为一种浅而薄的底色层,然后趁湿作画。这种技法在泰伯尔早期的画中可以清楚地看出来。这种颜料极适于这种技法,它可以使画在它上面的其他颜料的色调稍微柔和一些。这种绿土由于含有大量油,以致后来颜色会逐渐变暗,但正好与画上想要获得的棕色基调相吻合。为商业用途而生

产的廉价品种在用于湿壁画时,可能会变成铁锈色。今天常常用绿土作为沉淀煤焦油颜料的基体。这种沉淀的颜料以石灰蓝和石灰绿命名,大多用作刷墙粉。如果用于绘画,其耐久性是不够的。

2.6　棕　　色

煅绿土　由于煅烧时失去所含的水分,它的密度比绿土大,是一种半透明颜料,在各种绘画中都是耐久的。

富铁煅黄土　已在煅红赭石中叙述过。

棕色氧化铁　是一种类似于煅黄土的耐久颜料,但颜色不如煅黄土浓。

普棕　是用普鲁士蓝加热制成的。这种颜料如果经过很好的水洗和干燥,则是永久性的。

生褐　是一种含有氧化锰和氢氧化铁的赭石。这种颜料由于含有锰,是一种极好的干燥剂,可以用于所有画法。需油量很大,约80%;用于管装颜料时,必须加入2%蜡,以免很快硬化。最好的品种名称为塞浦路斯棕土,但主要产于哈茨山脉。许多生褐都具有微绿的色调,这是特别有用的。生褐在酸中可部分地溶解,形成黄色的溶液,盐酸可使它产生氯气的气味。在碱液中,稍变颜色,卡塞尔棕则会大大地变色,加热时变成红棕色。

熟褐　具有天然棕土一样的性质。在油画中两者以后都会变暗,尤其是在底色层干燥不彻底的情况下。这种变暗的现象在一次完成画法中也会发生,我曾做过用棕土和不用棕土的实验研究,其结果证明了这一点。这项棕土的研究经历了好几年时间,颜色变得像古代大师的画那样暗。熟褐会变得特别暗,这是十分令人奇怪的。因为经过煅烧的颜料在这方面通常是比较可靠的。这还是由于现代管装颜料研磨得太细,增加了颜料变暗的趋势。研磨太细还常常使颜料"渗色",像沥青一样渗透。在湿壁画中最好不使用这种颜料。这种颜料在户外往往会分解,而呈现暗褐色调。

卡塞尔棕（煅棕土、铁棕） 即褐煤。这种颜料能部分地溶解于油，并稍有变灰的趋势，燃烧后只剩下很少的灰烬。它还可使氨水变成褐色（与棕土不同）。这种颜料调树脂光油使用时，比调油使用要耐久。不过在绘画中决无用它的必要。它约需70%的油。这种颜料在古代大师们的画中可以找到，鲁本斯曾把这种颜料与金赭石混合，用作一种透明的暖褐色，这种暖褐色可以保持得很好，特别是用树脂光油。用光油调的这种颜料，在修复工作中是很有用的。卡塞尔棕对碱液是敏感的，在壁画中会变成冷灰色。因此不能在墙上使用。

佛罗伦萨棕 罗马棕、伟晶石棕，是一种铜颜料，与巴黎蓝相近，不耐久，应避免使用。它是在红褐色茜草色淀如凡·代克红中得到的，是有毒的颜料。

煤烟褐 褐色淀，是一种不耐久的烟褐色颜料，尽管有缺点，还是被用作水彩画颜料。

乌贼染料 是一种取自乌贼墨囊的深褐色颜料，虽然不完全耐光，仍有一定的耐光性，可溶于氨水。乌贼染料很适于作水彩画颜料，但不能用于其他画种。用茜草红、浓黄土等"美化"的有色乌贼染料是耐久的。

沥青 即地沥青，这种颜料可在油中溶解，在制作过程中粉碎的沥青在热油中被加热。因其干燥性能差，常常加入像熟亚麻籽油那样干燥性好的调色液。这种颜料不适合于某些目的，例如，用于画的底色层中，但它的使用却是很诱人的，因其适合于速写和随意画。由于干燥能力差和在较高温度下变软，会给画面带来很大的损害，例如曾经有人把这样的画挂在火炉上方，颜料的表层产生深深的裂纹，沥青透了出来①。包括伦勃朗在内的古代

① 在高温的夏季没有空调的博物馆中，这种画的整个表面都下滑了，形成了永久的变形。例如，在美国气候炎热地区的几个博物馆里，慕尼黑画派的许多画都遭到了破坏。慕尼黑画派有一段时期特别喜欢用沥青作为底色层。——英译者注

大师们曾使用过沥青作为透明色，而没有引起任何损坏。沥青颜料有耐光性，不受酸的影响，需要大量的油，约150%。建议不要把它用于各种绘画，包括湿壁画。

褐色氧化铁粉　其性能比沥青好不了多少。它是一种煅烧的绿土。

2.7　黑　色

象牙黑　是由骨、角质等在隔绝空气的条件下炭化制成的。它是最纯正的也是最深的黑色颜料，干燥性能也最好。象牙黑可部分地溶于酸类中。加热时会燃烧，留下大量灰烬。它可以用于各种绘画。如果单独在一个平滑的白色底子上使用，例如在克勒姆尼茨白上，则会产生裂纹，但稍微搀一点其他颜料便不会产生裂纹。

藤黑　为稍微带点褐色调的植物炭，是一种有用的颜料。

骨黑　和骨褐是由尚未完全炭化的骨头制作的。由于骨黑和骨褐具有暖色调，受到许多画家的喜爱，但是它的耐久性却是黑色颜料中最差的。

灯黑　是用油烟灰制成的，通常用于素描画，能耐久。

铁黑　N型，外加染料工业201号，已经证明是一种用于湿壁画的可靠的黑色颜料。高热时，会变成很深的红褐色。

锰黑　由锰褐加高热制成的。它用在石灰上有好的声誉。

桃黑　是一种耐久黑色颜料（古代煤黑）。

黑色颜料愈黑，所含的褐色愈少，则愈耐久。所有廉价的略有差别的骨褐和骨黑等，在短时间内都会变成脏灰色。因此最好使用由象牙黑和深褐调成的色调。所有黑色颜料都需要大量的油（约100%）；它们大多数覆盖性能都很好，但干燥性能差，因此要加入光油。因为它们都是粉末颜料，很轻，吸油能力差，制作油画颜料很困难，烟黑尤甚。为此，首先要加入酒精调成浓稠的糊，

等酒精稍稍蒸发后,再加入油。黑色颜料不应使水、酒精或氨水变色。黑色颜料都是无毒的。古代大师们常常在黑色颜料中加一点铜绿,以便使它的干燥性能和色调更好一些,而乌黑的颜色也会减弱一些,加入翠绿也会产生同样的效果。

石墨 黑铅,它是碳的一种结晶形式,很少使用,主要用于壁画。石墨是耐久的,但没有什么用处,易于渗透。勃克林在巴塞尔(瑞士城市)的湿壁画中使用过这种颜料。

2.8 煤焦油颜料

煤焦油颜料是煤焦油的蒸馏产品,主要由碳、氢和氮构成,往往还会有硫,如硫靛蓝。苯胺类颜料是在 1856 年由英国的威廉·亨利·珀金爵士(1838—1907)发现的。当初这类颜料在光照下极易变化而且不耐酒精和水,却被急切而欠考虑地推广到绘画中,结果造成了大量损坏。苯胺颜料仅仅是数量庞大的煤焦油颜料中的一小类。煤焦油颜料由于自身没有基体,必须给黏土、丹宁或矿物颜料等染色,通过沉淀制成色淀或不透明颜料。煤焦油颜料的制造厂商,为了区分这些颜料,采用了各种详细的表示方法,包括名称、字母和号码等,例如汉撒黄 G. R,3R。煤焦油颜料有很强的染色力。原始颜料需要加入数量相当可观的填充料,例如 15 份颜料要加 200 份填充料。只有这样,才能使这种颜料勉强可用。因此,这类颜料也许会很便宜。一般说来,煤焦油颜料是无毒的(但医生还是断言,擦不掉笔迹的茜素铅笔粉尘是引起失明的原因),这种煤焦油色淀基本上比煤焦油色料耐光。煤焦油色淀如果是用矿物颜料,例如铅丹、绿土等沉淀的,可以更稳定,具有更重的基体。煤焦油色淀颜料需要相当数量的油,加热时会像一切有机颜料一样炭化,留下基体的灰烬。煤焦油颜料的种类繁多,可达数千种,令人感到杂乱。它们是为各种各样的用途而制造的(主要用于染料和涂料业),因此具有不同的特性。

1907 年 9 月在(德国)汉诺威的一次会议上根据马尔(Marr)①教授的提议,制造厂商和画家之间达成了一项协议。根据这项协议,只有在双方对煤焦油颜料进行为期数年的长期考验之后,画家们才能接受这种颜料。并选择了一种非常好的煤焦油色淀——茜素红作为标准,凡是新采用的煤焦油色淀,其耐光性均应符合这一标准。茜草素颜色并不绝对耐光,而只是相对耐光。遗憾的是后来一家制造商违反了这一协议,其他制造厂商也立即仿效,进行竞争。于是(对煤焦油颜料)热烈的宣传和过分夸张的广告接踵而至。我们还是回过头来认真地考虑如下的事实吧:

许多种(煤焦油)颜料都未被证明是耐油的,尤其是柠檬黄颜料。人们原以为它是一种非常耐光的颜料,可以用来代替镉黄、锌黄及易变的浅铬黄;而实际表明它绝不比这些颜料好,相反它甚至会变绿!我曾把那些备受赞扬的煤焦油颜料的样品放在一块板上,并在旁边放上了像镉黄(柠檬黄到橙色)、钡黄、金赭石,以及不同的绿色与蓝色等一些老的颜料,然后把它们陈列于我教的班级里。结果,无人认为那些煤焦油颜料比老的颜料更艳丽。

今天我们有了坚固浅黄煤焦油颜料,例如汉撒黄 10G 和 5G。它们的耐久性超过了茜素色淀。问题是如何从现有大量的煤焦油颜料中选出恰当的颜料来。对于流行的颜色和广告画来说,不需要绝对耐久的颜料。但对画家来说这样的颜料却不能让人满意。画家专用颜料的制造商很少采用原色料生产者所用的同样名称,这就给选择正确的颜料造成了困难。大多数颜料,常常都是任意捏造出奇怪的名称的混合色,让人根本无法查对,因此,最好避免使用这样的颜料。我们应该制定关于油画、丹配拉画、水彩画和湿壁画专用的颜料表,因为颜料的性能是随载色体的不同而变化的。我已经列出了尽可能适用于各种绘画的、真正有用的

① 卡尔·瑞特·凡·马尔(Karl Ritter von Marr):德国巴伐利亚学院校长,1858年出生于(美国)密尔沃基。——英译者注

颜料表。但要慎重的是,目前在湿壁画所用颜料问题上,还存在着极大的分歧,如爱伯奈尔博士推荐多达30种以上的煤焦油颜料用于室外湿壁画,而斯图加特(Stuttgart)的 H. 瓦格纳(H. Wagner)博士则强调这类颜料没有一种是确实可靠的。如果是这样,那么我们还是以"不插手"为好。今天,我们至少已有供室内壁画用的日光坚固桃红 R.L. 作为耐石灰的茜素玫瑰红代用品;有阴丹士林蓝 G.G.S.L. 代替普鲁士蓝;有日光坚固红代替朱砂。无疑,我们的调色板上还会增添一些更有价值的颜料。阴丹士林黄加入镉黄,是当前最好的印度黄的代用品。

据瓦格纳博士讲,日光坚固红 R.L.,永久红 R. 和立索坚固猩红 G. 作为画家专用颜料都是足够耐光的。

色淀颜料和透明颜料,除了在光、油和水中以及与石灰在一起的反应不可靠外,还有一个重要因素不容忽视,即它们也像深茜红一样,都几乎没有遮盖力,因此使其在绘画中的用途受到了一些限制。此外还必须考虑,到目前为止,尚未对这些煤焦油颜料进行充分的试验来确定它们的所有特性是否可靠。其中有一些耐光的颜料,单独使用时可以很好保持,而与别的颜料混合时,在短时间内便会瓦解。有些颜料如硫靛(一种人造靛蓝)作为水彩颜料可以保持很好,而在油中只能保持几个小时。检验煤焦油颜料的方法对外行来说,其困难几乎是无法克服的。过去只有苯胺颜料时,人们确定某种颜料是否是苯胺颜料,其方法是把试样与酒精一起涂到一张吸墨纸上,如果颜料渗透,那就是苯胺颜料。现在,许多煤焦油颜料用这种方法是识别不出来的。然而,有大量耐酒精的煤焦油颜料,必须用类似方法进行耐水、耐油和耐石灰检验,同时还要对其进行耐光性能的检验。进行耐光检验最好是将很薄的水彩颜料涂层放到阳光下照晒。

如果用金属管装煤焦油颜料,管的内侧最好涂以防护漆。此外,我们还应该要求:只有经过充分检验的、无可非议的煤焦油颜料,才能作为画家材料出售,更重要的是要标有正确的名称,并应

注上字母 C①(煤焦油)。至少当前不能容许商人用以前那些最好最可靠的颜色名称如氧化铬、钴蓝和镉黄等,来给煤焦油颜料命名。我们防止这一点实在并不过分,否则会直接引起混乱。使用"代用品"这个词最好,这样就不会被人弄错。

2.9 颜 料 表

我们要感谢阿道夫·威尔赫姆·凯姆和他在慕尼黑所创办的德国绘画行业合理秩序促进会,以及对于颜料行业的一些基本意见。在 1886 年已经提出了一套标准颜料表,并实现了对商品颜料的非常必要的管理。然而,可惜的是,这套标准后来被废除了。

过去制定这套标准颜料表时,人们发现各种颜料的特性确实没有完全相同的。例如,铅白有某些缺点,但却还必须采用它,因为我们若没有这种颜料,便无法进行工作。

一切颜料都应当是纯净而不掺假的,其名称也不应用于其他颜料及其代用品。

最初的颜料表包括下列颜料:

1. 克勒姆尼茨白(铅白) Cremnitz white

2. 锌白 Zinc white

3. 镉黄(浅、深),橙 Cadmium, light, dark, orange

4. 印度黄 Indian yellow

5. 拿浦黄(浅、深) Naples yellow, light, dark

6. 黄色和棕色的天然赭石和煅赭石、浓黄土 Yellow and brown, natural and burnt ochers, sienna

7. 红赭石 Red ochen

8. 氧化铁颜料 Iron oxide colors

① 在德文版本书中是"T"(= Teerfarbstoffe)。——英译者注

9. 黑铅(石墨) Graphite

10. 茜草红、深茜红 Madden lake

11. 朱砂 Venmilion

12. 棕土(褐色) Umber

13. 钴蓝 Cobalt blue

14. 群青蓝 Ultramarine blue

15. 巴黎蓝 Paris blue

16. 氧化铬(无光的和透明的) Oxide of chromium, opaque and transparent

17. 绿土 Green earth

18. 象牙黑 Ivory black

19. 藤黑 Vine black

现在,这个表中,还应该加上镉红,也许还要加上锌钡白、钛白和锰紫。

颜料方面存在的问题,在今日比凯姆时代更加难以解决。制造方法不断增多和改变,加之基本材料的不同,经常使得一些已经合格的颜料又产生意想不到的新问题。为使各种颜料符合要求,最理想的是对其制造方法加以科学的检验,从而把它们列出表来。这将是我们所期待的对颜料问题的法律管理的第一步。

德国画家经济协会多年来一直对画家材料极其关注,他们的活动已经给所有画家,包括那些不属于其成员的画家们带来了许多好处。他们一直坚持要求制造商如实地说明管装颜料的各种成分,取消为颜料任意起的名称,并提供关于写生颜料中搀和材料所占百分比的确切说明。

第三章 油画颜料结合剂

油画颜料的结合剂为液态物质,过一定时间后会凝固,可使颜料永久地黏结在底子上。结合剂干燥后应为透明的膜,干燥过程中其体积不应收缩太多,颜色也不应有很大的变化,还应具有弹性,不会脆裂,遗憾的是所有的结合剂都只能部分地达到这些要求。

在本章里我们要研究的是各种油和作为稀释剂或溶剂的香精油(挥发油),还要涉及到各种树脂、香脂和蜡,这些都是油画和丹配拉画中不可缺少的。

3.1 脂 油 类

绘画用的脂油来源于植物。这种油类虽然透明,在外行看来好像是单一的物质,其实不然,它是一种液体和固体的混合物,含有干性和非干性两种成分。油类和脂类(例如椰子脂等)惟一区别是在常温下油具有流动性。油中所含的不同成分,在不同的油类中含量是有变化的,因而有的油干燥得快,有的油干燥得慢,或者根本不能干燥。

画家们所关心的是,在干性油中用非干性油和不完全干性油作为搀和材料的不利方面。非干性油有花生油和橄榄油;半干性油有豆油、菜籽油、棉籽油和芝麻油。鱼油和动物脂肪是很近似的。

画家们希望油画颜料在用于湿画法时能保持较长时间不干,

这就要把一定百分比的非干性或慢干性油与快干性油相混合,经过许多次试验,但其结果只是延长了油的黏稠时间并使油逐渐变黑,也许某一天科学会研究出一种方法来。

亚麻籽油、罂粟油与核桃油是最好的干性油。油画之所以能够出现,就是由于有些脂油具有干燥的性质。脂油在纸上可长期留下油渍。

脂油的干燥　是吸收了空气中氧气的结果[①]。因此房屋油漆工常常打开门窗,以便氧气对涂刷的油漆起作用。在干燥过程中,油类尤其是亚麻籽油,重量会大大增加,其增加量可达 15%。起初,吸收的氧很少,油容易操作,后来油变稠,颜料就变得"发黏"。由于干燥从表面开始,油的表层与空气中的氧接触形成一层表皮,这层表皮使里面的油干燥减慢。表皮变得不平,形成了皱纹,时多时少,这很可能是由于油的体积增加的缘故。油画颜料表层皱纹的形成主要就是油太多所致,尤其是亚麻籽油。这种皱纹会产生令人不愉快的效果,但在其他方面并无什么危险。许多市售透明油画颜料,由于油多颜料少,在画板上就已起皱。亚麻籽油最终会干成一层透明的皮,即"氧化亚麻籽油"皮,这层皮可防止外部影响。因含有非干性油成分,起初这层皮很有弹性。流动的空气、热和光,能加速干燥;静止的空气、寒冷和黑暗可使干燥延迟。各种颜料对油的干燥时间会有不同的影响,这一情况是每个职业画家都知道的。例如赭石可使油的干燥大大加速,朱砂则可延迟油的干燥。在油完全干燥后的一段时间里,可能觉察不出进一步的变化,以后,油中的氧和氢等渐渐消失,油的体积随之减小。在户外和不适宜的条件下,起初富有弹性的"氧化亚麻籽油"皮,就会变脆,产生很多裂纹,或者出现像面粉一样的粉末,可以被擦掉。这种情况在室内同样会发生,只不过是相当

①　爱伯奈尔博士最近证明:显然还有极小量的水是脂油干燥过程中一种必需的因素。——原著者注

缓慢的。

油画颜料老化的结果是变成褐色——呈现出所谓"陈列馆色调",这是无法防止的。油画作品由于油色逐渐氧化,会慢慢变黑,还可能导致色层进一步分解。在有保护设施的房间里和精心的照管下,这种损坏可以大大推迟,若采用适当的方法,甚至可以防止。油中加入过多的催干剂,效果则与此相反。

脂油或多或少都会变黄　这对油画的色彩可能会有令人极不愉快的影响,尤其是对于冷色调的画。如果有少量油渗到表现,变黄程度会增加;在用调色刀抹的光滑的区域,变黄现象也是十分明显的。堆得很厚的颜色,尤其黄得令人烦恼。我有一幅雪山风景画,山上的雪斑是根据其亮度用薄厚不同的颜料一次画出来的,薄的地方保持白色,而厚的地方由于油多而变得很黄。

黑暗和潮湿可使变黄加重。把画放在光亮之处是数百年来一直推荐的保护方法,然而,油画表面一开始干燥时,变黄就开始了,这跟后来发生的变黑不同,变黄不是发生在颜料整体之中,而是在表面。铅白和钛白等许多颜料能使油画变黄加速,其变黄的原因还没有弄清。在许多补救油画变黄的尝试失败之后,现在,人们认为引起变黄的物质会在油画颜料中继续不断地形成。

变黄对冷色调尤其是对蓝色有不良的影响,这是古代大师们所熟知的。据德·麦尔伦说,凡·代克在油画中使用了丹配拉蓝色颜料来画人物衣饰,以免变黄。用白色的吸墨纸吸入过氧化氢敷在变黄的部位上,往往能使颜色暂时复原,温度较高时效果更好。

像一切天然产品一样,脂油类的成分是很不稳定的。因此,同是亚麻籽油,并不总是一样的东西,这是很遗憾的事。每个颜料厂商一提起这件事都会叫苦连天。有的油容纳颜料多一些,有的则容纳颜料少一些。油类的颜色,流动性和干燥能力是各不相同的。由于草籽产生的杂质或榨油时不注意,用原来装过非干性油的油桶储存,尤其是搀假,所有这些情况,都会降低油的质量。

早在 13 世纪帕德博恩(Paderborn)①的修道士西奥非勒斯·普雷拜特就抱怨过他的亚麻籽油老是干不了。其实,这毫不奇怪,因为他使用的榨油机是原先用来榨橄榄油的!

油的流动性随温度而变化。热时,油和含油颜料的流动性增强,冷时则变黏,颜料便很难使用。画家在不同温度下使用材料时,如果材料呈现不同的性能,那么,画家常常会怪咎这些材料。为了使颜料在不同的温度下性能相同,有人用不同的结合剂做了一些尝试,但尚未完全获得成功。画家在冬季画风景时,常常使用松节油来代替脂油作为结合剂,因为脂油在严寒之中会迅速变硬。

油并不像许多人认为的那样不能透水。试验表明,水会透过新涂的油画颜料层。有机的油类会皂化,像脂肪酸一样,它们与碱液化合可形成肥皂。

油类常有许多伪劣品。遗憾的是,对于画家来说,这些伪劣品是很难检验出来的。即使是位专家,做这种检验也有困难。因此,要杜绝这些伪劣品是不可能的。对油的气味、外观及其干燥力的检验,是帮助画家进行选择的一些因素。鱼油和非干性动物脂肪可以通过气味检验。含有树脂油时,油会呈现紫色调。矿物油和树脂油如放在黑色的背景上呈现深蓝色。

在配制颜料时,脂油被用作载色剂。陈旧的油可拉出丝来,而且黏滞,就像陈旧的管装颜料常易看到的情况一样。加入松节油来补救这一缺点只是暂时的,由于松节油的迅速蒸发,颜料会变得更黏。研磨颜料只能使用新鲜易流动的油。脂油还可以用作调色液,用于丹配拉乳液的配制,也可作为底子涂料的添加剂。在画中,用油必须节制,绝不可过量。因为油实际上是一种必需而又有害的东西。德·麦尔伦写道,"正是油毁坏了颜料"。

亚麻籽油 由亚麻植物的种子制取。亚麻植物还同时为我

① 帕德博恩:德国一地名。——中译者注

们提供制造亚麻布的纤维。种子的成熟度和纯度是决定亚麻籽油质量的两个因素,但要得到好的亚麻纤维,就一定不能用完全成熟的亚麻;而要制取亚麻籽油,其种子却要成熟,两者不能兼顾。亚麻籽油随种植亚麻的土壤类型和所用的肥料不同而变化。曾经有过一些年份生产出来的亚麻籽油比其他年份都好。

波罗的海地区出产的波罗的海亚麻籽油质量名列第一位;其次是荷兰和南美洲(阿根廷)的拉普塔亚麻籽油,质量几乎和前者相同;印度孟买的亚麻籽油被认为是质量最低劣的。几十年前,德国到处还可见到生产优质价廉的亚麻籽油作坊,然而在此期间亚麻籽油已成为全世界的商业产品,这些商业产品的亚麻籽油,用于绘画质量较差。由于画家需油量较少,商业上对画家的要求不加注意,因此几家颜料制造厂决定自己制造亚麻籽油,即使这样做会使成本大大增加。希望这种作法能继续下去,因为这样可以保证画家能得到绝对无可非议的材料。

冷榨亚麻籽油 是最好的画家用油。这种油只用第一次榨出的产品,是金黄色,透明,含极少的固体物质,遇冷时不会那么快地变黏。不成熟的种子榨出的油含有水一样的乳白色物质(一种乳液),这种油不适于油画。研磨颜料用的亚麻籽油最好把瓶子装满保存在暗处。新榨的亚麻籽油无气味,而且流动性很好,直到后来才会产生它所特有的,但并不难闻的亚麻籽油气味。亚麻籽油很少冷榨,因为这种方法产油量最低。我的一位画家朋友曾送给我一份他自己榨出来的冷榨油样品。这个样品证明了冷榨油在流动性、透明度和纯度方面都比商业产品好得多。

热榨亚麻籽油 产油量比较高,但油色较暗,含固体物质较多,例如黏质等。热榨油比冷榨油浑浊,冷时迅速变稠,具有刺激性气味,不能很彻底地干透,而且没有冷榨油那样稀的流动性。

提取油 是利用各种溶剂如二硫化碳等,从亚麻籽中提取的。其颜色同样发暗,流动性差,而且含有大量固体物质。这种方法制取的油产量最高,但不适于画家使用。因为提取剂不可能

完全从油中除净，对颜料和结合剂有不良影响。有些"提取"的亚麻籽油是化学纯的，但由于不能干燥，对绘画来说没有什么价值。我曾收到一些保证是"冷榨亚麻籽油"的样品，这种油与铅白一起使用时，甚至数月后还一直不干。据爱伯奈尔博士说，在相同的情况下油的反常现象是由于种子发霉引起的。

亚麻籽油的漂白　人们为了除去黄颜色，调色油往往作漂白处理。方法是取无色的瓶子装满油，盖严，放在阳光下晒。几周后，瓶中的油就变得明亮而清澈。如果容器中的油只装一半，漂白作用会更快，但亚麻籽油会由于吸收氧气而变稠。也有些油在这种处理之下，仍保持深色。三月份的阳光似乎具有最强的漂白能力。[1]　在未装满或敞口瓶中的油会由于吸收空气中的氧气而增稠。可惜的是漂白的亚麻籽油对于画家来说几乎没有什么价值，实际上是弊大于利。这种油只是在瓶子中看起来漂亮，欺骗买主罢了，因为，我们从许多试验所得的经验中已知道，漂白的油，往往像水一样清澈，如果用来研磨颜料，看起来当然非常合乎要求，但用不了多久，它就会恢复原先的黄色状态。如果使用未漂白的油，那么一开始就必然会考虑这种黄色调子，这样，画中色调的改变，就会比使用漂白的油小得多。在使用未漂白油时，画的色调有时甚至会变浅。

还有 3 种方法也都能使黄色的亚麻籽油变白：一种是在一定的温度内将油加热到呈现白色；另一种是将油与漂白土搀在一起熬炼；再一种是将无脂骨炭放入黄色油中加热。这类漂白的产品看起来如水晶般明净，但仍会变回原来的黄色状态。甚至像锌白亚麻籽油颜料，尽管所用的亚麻籽油是用漂白土精炼的，颜色清白明净，但后来也会变得特别黄。

当今有许多化学漂白的方法。但这些方法生产的油不适于画家使用，因为亚麻籽油的干燥能力已大大减弱。

① 　很可能是三月份慕尼黑的日照的日子多。——英译者注

净化 亚麻籽油的净化对画家来说,比漂白有价值。亚麻籽油中常常含有黏液、水分和其他固体成分等。这些成分会减弱油的干燥力,很可能还会促进变黄现象,尤其是热榨油。另外它们还会使亚麻籽油变黏。亚麻籽油只要长时间装在盖严的瓶子中,它就会在某种程度上自然净化,杂质会沉到底部。但更彻底而迅速的净化可以用机械的方法来实现。在亚麻籽油中加一块非常吸水的生石灰,能用来除去其中水分。

最好的净化方法是用重晶石来完成的。将人造重晶石(钡白)稍微加热,除去其水分,然后将其粉末与亚麻籽油混合,反复摇晃后静置,油中的杂质和固体成分将随重晶石沉到容器底部,然后便可将上面净化的油倒出来。重晶石几乎是完全惰性的物质,对油绝对不起化学反应。新制的重晶石最好。这种净化过程常常会形成乳液(由浑浊表明),或因油的流动性差,致使重晶石粉粒悬浮于油中,不过这没有妨害。加入汽油或松节油可使重晶石沉淀,稍微加热也可以使悬浮的重晶石粉粒沉到底部,因为加热可使油的流动性增加。清洁、干燥的沙子,粉末状的玻璃、白垩和类似的物质都同样可以使用。丢勒曾通过磨成粉末的木炭把油过滤到一个椴木碗中。

豪瑟(Hauser)教授推荐用雪来净化亚麻籽油的老方法是众所周知的。用新鲜、尚未融化的粉末状雪装满容器,倒入亚麻籽油,并充分混合。冷冻约七八天,把容器放在无取暖设备的房间里,让它慢慢融化。用这种冷冻方法从亚麻籽油中,同时也从这些不太干净的雪中分离出来的脏黄色淤泥和固体颗粒的数量之多是令人吃惊的。这种净化方法有三个缺点:一是净化不可能在任何时候进行;二是有一些水会留在油中;三是城市不纯净的雪中所含的酸类会使油受污染。

将净化过的油存放一段时间,始终是一个好的做法。据认为亚麻籽油存放一两年最好。亚麻籽油跟水在一起摇晃的净化法

与用雪净化法自然有着同样的缺点,即水将留在油中。特别是新鲜的油用这种方法能吸收很多水,这些水不容易除掉,而且会跟油在一起形成乳液。最好不用酒精等来净化油,因为这样做也会生成乳液。据说加盐也一样,亚麻籽油中不应留下任何外来物质,化学方法净化的油之所以不能使用就是这个缘故。油经净化后,流动性增加,用于研磨时会吸收更多的颜料。

油的保存 像一切颜料用油一样,亚麻籽油必须储存于密闭的瓶中,并尽可能装满。古代大师们有一个极妙的办法:即把玻璃球投入瓶中,取代用去的油的体积。如果瓶口一直敞开,或者瓶中油面上保持很多空气,油就会迅速变稠,乃至变干。这样的油是不适于研磨颜料的,因为它不能像稀油那样,吸收那么多颜料,而且会变黏。亚麻籽油必须储存在凉爽之处。

除去油中的酸 油中可能形成游离脂肪酸,油味会变哈喇。干燥性能差的油,尤其是当它与空气长时间接触时,就会发生这种情况。粉末状的小苏打稍稍加热除去水分,大约取油重的5%,能除去哈喇油中的酸。哈喇油会使颜料管中的颜料迅速变硬。可用白垩作净化剂,也可用粉末状的石灰作净化剂,或者把油倒在瓶中的铅白之上,经摇晃后,均能除去油的哈喇味。新鲜的油常常会形成乳液,因为脱酸剂与油结合能形成乳状液体。新鲜的核桃油尤其如此。

这种乳液不能总是靠加入挥发油来分解,因此脱酸剂必须尽量不含水分。对丹配拉来说,混浊的油总是可以使用的;但用于研磨油画颜料时,油就得足够稀薄,而混浊的油很少是稀薄的。

亚麻籽油的性质和用途 亚麻籽油主要用于研磨油画颜料,此外还用作调色液和用于丹配拉乳液中。薄层的亚麻籽油完全干燥一般要三到四天,但对绘画来说,就像所有调色液一样,这只不过是个理论值。底子和颜料都会影响油的干燥速度,或使它加速,或使它延缓。厚层的亚麻籽油会在表面形成一层膜。因此纯亚麻籽油颜料只能薄薄地一层一层地涂,而且要等先涂的一层彻

底干燥后,才能涂上新的一层。

亚麻籽油有一种特性,它能使涂上的颜料表面具有平坦、光滑的特点。此外在不透明画法中,大体上说来,用亚麻籽油或许能获得比用罂粟油光滑的效果。加入约2%的蜡可使颜料具有不透明特性。但如百分比太高,反而会使颜料变得油腻。对于古代大师们的平滑的绘画风格来说,由于采取分层画法,必须依靠底层颜料的彻底干燥,所以亚麻籽油是最适用的材料,正是由于这个原因,我们常常发现亚麻籽油总是作为所有油中最好的油被古书记载。

为了使油变稠和像清漆一样用于某种目的,可用以下特殊方法加以处理。

日光晒稠油　把亚麻籽油倒进一个扁平的容器中,例如盘子。油层要薄,约0.5厘米深,然后放在太阳下晒。上面可以盖上一块玻璃,玻璃用软木塞支撑,以便空气流通,但要尽量防止进入尘土,这样亚麻籽油便可很快地在几天内变稠,其快慢取决于太阳的热量和油与空气接触的程度。为了防止油的表面形成一层膜,要不时地搅动。当油达到蜜一样稠度时,将它装进瓶中。这种变稠的油干燥后有相当的光泽,像清漆一样,几个世纪以来一直被人们用作极好的调色液,或者作为调色液的添加剂,鲁本斯就是这样使用的人之一。日光晒稠油给予颜料珐琅一样的特性,尽管它很黏,却大大地增加了技法的灵活性。这种油因为已经吸收了氧气,所以比普通的亚麻籽油干得快。古代大师还把这种增稠油装在铅制的容器中放到外面太阳下晒,以进一步加速其干燥过程。

据我的经验,宁可用日光晒稠油而不用熟炼油,也不用树脂油清漆,如溶解于热油中的柯巴脂、琥珀、玻璃脂等。日光晒稠油用作调色液的少量添加剂时,能像催干剂一样,具有良好的干燥作用,它不产生裂纹,而且很有弹性。古代大师们充分了解这种油的重要优点,尤其是在排除了它的所有不良特性之后,才将它

用于绘画中。钦尼尼称它为所有油中最好的油,并说"我无法给你们更好的东西了。"

由于亚麻籽油能彻底干燥,是所有用于产生熟炼油和油质清漆的最好的油料。

亚麻籽油清漆　是在大约200℃的温度下加热几小时,并加入干燥剂如铅或锰等制成的。亚麻籽油经这样长时间加热变得又干又稠。亚麻籽油清漆干燥时间必须在 6 到 24 小时之间,而不发黏。其干燥的漆层用刀子刮不应碎裂,而是形成刮屑。用松香搀假的清漆涂层则易碎裂;过热清漆也同样易碎裂。亚麻籽油清漆比生亚麻籽油更能耐受大气环境的影响。但由于它干燥时有一种滑亮油腻的光泽,表面容易形成一层皮,故很少用于绘画,倒是特别适用于手艺制品。经过仔细熬炼的家制清漆比较明亮,也比较适于各种绘画技法。但熬炼亚麻籽油时,会有着火的危险并产生强烈的丙烯醛蒸气,建议缺乏经验者不要自己去做。如果某颜料制造厂商能热心于制作优质的亚麻籽油清漆和熟油,那将是最理想的了。

亚麻籽油清漆是制作底子的极好材料,但绝对不适于绘画上光。如果用它上光就会变得不透明和发黄,最后只好冒风险从画上将它除去。亚麻籽油清漆无论在哪里都非常适用于研磨干燥性能差的颜料,例如色淀颜料,但最好还是用日光晒稠油。而陈旧的亚麻籽油清漆其性能会变差。"再制清漆"是反复熬炼的亚麻籽油清漆。

新鲜的油类不适于制作清漆,熬炼时会形成白色的胶质和白蛋白碎屑,从而降低油的透明度。

熟炼油类(含干燥剂和不含干燥剂)曾一度在古代大师的技法中起着重要作用,比现在所起的作用大得多。那时制作熟炼油并不一定都是仔细的和适当的,拜占庭的制法尤其证明了这一点。硫化锌、铅黄、铅丹、铜绿和其他材料都曾被古代大师们用于干性油的制作。

　　现在出售的亚麻籽油清漆有用"冷"加工方法制作的,即所谓亚油酸盐清漆。它是亚麻籽油与铅或锰一起,在很短时间内加热到100℃制成的。这种清漆可以用来代替亚麻籽油清漆,但却不能代替树脂酸盐清漆。树脂酸盐清漆是松香脂的化合物,如果不经充分中和,常常使各种铅颜料凝结,也会使底子中的锌白凝结。亚麻籽油清漆常搀杂有树脂酸盐清漆。如果亚麻籽油中加入了矿物油,那么其涂层表面虽然看上去好像已经干了,但油的颗粒还能擦掉。

　　定立油① 是用亚麻籽油与碳酸不加干燥剂熬炼的油。通过特殊加工方法,未吸收氧气,因此干燥速度比生亚麻籽油要慢。定立油非常能承受天气的影响,因此制造商用它制造耐候性颜料。由于熬炼的程度不同,这种油的流动性和明暗程度也有所不同。商品油的外观具有微绿色的虹彩荧光,这也许是由于熬炼油时分解物的作用所致。定立油干燥时具有很亮的表面,可使颜料产生很强的光泽,而且使运笔柔和而流畅。树脂光油,尤其是威尼斯松脂可以增加定立油的琺琅样效果。在商业上,定立油也称作英国油质清漆。定立油为画家所用时,只能作为调色液的添加剂,或者尽量稀释方可使用,否则太油腻。半油是一半定立油和一半松节油的混合油。罂粟油和核桃油可以像定立油一样处理,而且都与熟亚麻籽油很类似。

　　臭氧化油 是用熬炼的方法(不加干燥剂)制作出来的油。在制作过程中通入氧气,使其能迅速干燥。这种油很黏,而且是处于变稠变干的最后阶段。人们比较喜欢把这种油用作能产生琺琅效果的调色液(用松节油稀释),是为了能干燥得迅速而牢固。但目前这种油在市场上还很少见,加工这种油都是为了制作

――――――――――

　　① Stand oil;隔绝空气,加热至华氏600℃制成。亦称聚合油,黏稠,在竖起的画布上,凸立的油滴不会向下流。――中译者注

亚麻油毡用的。在太阳下晒稠的油可以代替这种油,而且对画家来说更加可靠。

催干剂、干性油　是可溶于油的盐类,由锰钴和各种金属氧化物制成,要用松节油稀释使用。这些氧化物可以加速油类对氧气的吸收,使之在几小时内干燥。但用量一定要少,否则影响画的耐久性。催干剂过多会使画产生宽而深的裂纹和变色的斑点,还会使色彩模糊不清。只需数滴(约为调色液的2%)催干剂便足以影响干燥速度,多则有害,会使颜料成胶冻状。令人讨厌的发黏和表面变成褐色,都是由于催干剂太多的结果。催干剂最好只在底色层中使用,用于未完全干燥的表层是危险的,会引起裂纹。催干剂不应与干燥性能很好的颜料一起使用,例如铅白、拿浦黄等。浅的冷色调如蓝色,特别容易受催干剂的影响而损坏。

据传铅催干剂比锰催干剂更加有害。锰催干剂的一个新品种是由树脂酸锰制作的,据说比由褐铁矿(泥质褐铁矿)制成的老式锰催干剂好。但实际上,它们都是同样危险的。

库特耐催干剂(Siccatif de Courtrai)　是一种铅和锰达到过饱和状态的催干剂。这种催干剂曾毁坏了许多画。日本贴金漆与它相类似,其危险性也不亚于它。

哈勒姆催干剂(Siccatif de Haarlem)　由增稠油和达玛树脂光油所组成。与前者相反,纯净时是无害的。已经证实,菲德勒博士的钴催干剂很令人满意,它的基本原料是钴金属氧化物。这种催干剂很轻。但也必须节制使用。

用玛蒂脂或达玛树脂光油来代替催干剂更加实用。在画肖像画时,将粉末状铅白加到管装颜料中,能使底色层迅速而充分地干燥,这比颜料表层饱含调色油无疑更好一些。

醋酸铅的亚麻籽油溶液　用作干燥剂是豪瑟教授推荐的。它并非没有缺点,但人们对它所含铅糖的危害有些过分夸大。由于它溶于水,能使颜料混浊并导致迅速分解。

马尔巴特(Malbutter)①、调色油、溶油等是一些干性油和蜡等的膏状混合物,常含铅糖。据说它们可使颜料具有黄油的特性,但同催干剂一样,必须节制使用。

核桃油 是由成熟的核桃仁榨制的。据说与亚麻籽油一样,核桃油的榨制也有早晚之分。如果在圣诞节前过早地榨制,就会产生对画家无用的乳液。达·芬奇建议先把核桃仁浸泡、清洗,然后熬炼,直到把油分离出来。核桃油的颜色比亚麻子油浅,起初是微绿色,后来变为微黄色。在瓶中保存的新鲜核桃油非常稀薄,很适于容纳大量颜料。由于流动性好,核桃油能用于非常灵活的技法。此外它不会变得像亚麻籽油那样黄。就其技术方面的优点而言,介于亚麻籽油和罂粟油之间。核桃油比罂粟油的干燥彻底得多,所以应只在半透明的画法中使用。对于底子来说,生的和熟的亚麻籽油显然是比较好的,不过瓦萨里(1511—1574,意大利画家、艺术史学家)早就提到过核桃油可用于做底子。达·芬奇、瓦萨里、波菲尼(Borghini)②、鲁玛佐(Lomazzo)③、爱米尼尼(Armenini)④、比萨格诺(Bisagno)⑤、伏尔帕托(Volpato)以及后来的德·麦尔伦和更晚些的画家们,在其关于绘画的论文中极力推荐核桃油可用于一切浅色颜料中。爱米尼尼则推荐核桃油用于所有颜料,而且只有当不可能用核桃油时,他才用亚麻籽油。毫无疑问,核桃油在古代大师们中的应用比我们现在所想像的要广泛得多。

现在,核桃油已经废而不用的原因是它容易变哈喇,用它研磨制造的管装颜料很难长期储存,但对于个人使用来说,它仍然是很有用的。

赫拉克利斯和西奥菲勒斯早已提到过核桃油,丢勒很喜欢用它,凡·爱克也了解它。由于核桃油流动性好,凡·爱克曾用它

① 德国的商业名称。其字义为"颜料黄油"。——英译者注
②③④⑤均为意大利美术家,他们不是以画家而是以理论家著称。——英译者注

研磨铅白。达·芬奇建议把核桃油放在阳光下晒稠后使用。像熟油那样制作的核桃油大概是调色液的有用添加剂，特别是在需要珐琅样效果之处。

罂粟油 是由白罂粟种子榨制的，种子的成熟度和纯度是榨制罂粟油质量的决定性因素。冷榨的罂粟油几乎无色，热榨两次的油颜色微红，通过漂白，可以得到几乎像水一样清澈的罂粟油。然而这种漂白的罂粟油与亚麻籽油一样，不能耐久，因此应当使用天然的罂粟油。市售产品常常搀入非干性油，所以会保持发黏。罂粟油为人们所知已有很长时间了，但直到 17 世纪，它才开始在荷兰普遍被用于绘画。

在现今的绘画和管装颜料的制造中，罂粟油是尤其不可缺少的。当然，爱伯奈尔教授将罂粟油拒之于美术家颜料之外，是由于它有许多缺点。首先是罂粟油颜料的干燥性能比亚麻籽油颜料差，但是这一切都取决于其使用方法。实际上画家们长久以来就已知道怎样利用这种油的异乎寻常的优点，同时也知道如何避免或者减少它的缺点。罂粟油变黄的程度很少会像亚麻籽油那么大，它本身的颜色也浅得多，但是说它永远不会变黄是不正确的。我有一些罂粟油样品，原先几乎是无色的，后来就像任何亚麻籽油一样变得很黄。而用亚麻籽油时，这种变黄程度是随品种的不同而变化的。罂粟油表面也会形成一层膜，但没有亚麻籽油那样严重。这一点加上罂粟油颜料具有"像黄油"易涂抹的优点，使得罂粟油颜料成为一次作画法画家的理想颜料。使用罂粟油颜料时，可以运用不透明和半透明画法，或薄涂的柔和的技法，而不会有危险。实际上，作画时如果不用或很少使用调色液，也可以用罂粟油颜料趁湿连续画上 6 至 8 天。这一切都取决于色料和结合剂的适当比例。色料在颜料中总是头等重要的。我曾这样用罂粟油颜料画过一些画，所有的画都涂了 10 层，甚至 20 层，但都是趁湿涂上的。它们多半在开始时有点发黏，但干燥后就再也不黏了，而且一直是完美地保持着。一幅画也可以分成若干

片,用同样的方法一部分接一部分地画,一次完成一部分。如果
按照古代大师运用的技法,底色层和覆盖层都是在各层干燥后逐
层画上去的,那么亚麻籽油颜料比罂粟油颜料可靠得多。使用罂
粟油颜料时,如果还没有彻底干燥就很快地画上去,便会产生裂
纹。事实上许多新近画的画,由于对罂粟油颜料不正确的使用而
受到损害。罂粟油颜料大概要花很长时间才能变得足够坚固而
使覆盖层耐久。如果上面各层中含有香精油成分,它还有发生软
化的危险。有人曾发现,已经变干了的罂粟油颜料,在黑暗中又
重新变软,而保持发黏状态。其原因可能是颜料中搀了一些非干
性油,或是相对于色料来说油太多。我认为纯罂粟油颜料只适用
于一次作画法的绘画。

透明色层和底色如使用罂粟油多而颜料少,将会不可避免地
带来严重的损害。

今天,各种浅色颜料,特别是克勒姆尼茨铅白,通常都是用罂
粟油研磨的,这是因为罂粟油比亚麻籽油颜色浅;此外,它能使颜
料做成黄油状,而且比亚麻籽油干燥得慢。这种"黄油"状颜料可
使不透明画法的魅力得到最充分的展现,在近代的一些画中尤其
如此。而亚麻籽油相对来说则比较光滑。罂粟油锌白颜料是一
种干燥很慢的白色颜料,因此是很受欢迎的。但如果不是用一次
作画法,罂粟油颜料的一切危害会增大。深色颜料常用亚麻籽油
和罂粟油的不同比例混合油研磨,以便校正不同的颜料干燥期限
的差别。研磨颜料用的罂粟油应流动性好,并满瓶存放。陈旧的
油会在颜料管内凝结。将干净的白色蜂蜡以 1:3 的比例溶解于
松节油,按 2% 的量加入颜料中,可防止某些颜料尤其是用陈旧油
研磨的颜料很快变硬。画家如果能够自己研磨颜料当然更好。
应该强制厂商在管装颜料上做出说明,尤其是各种白色颜料究竟
含亚麻籽油还是罂粟油,以便画家可以按需要去使用。

罂粟油的起皱现象比亚麻籽油轻一些,但比亚麻籽油容易变
哈喇。加入 5% 粉末状无水小苏打可消除这一缺点,去掉罂粟油

的哈喇味,使它重新变得有用。陈旧的罂粟油,尤其是在敞口瓶中或密封不严的瓶子中存放的会变黏,在研磨期间能拉出丝来。熬炼的罂粟油清漆、添加干燥剂的罂粟油和日光晒稠罂粟油都比较黏,没有亚麻籽油制作的那样好。罂粟油可用于丹配拉面。

我听说有些古老的使用罂粟油的画,确实未变黄,也未产生裂纹,并一直完美地保存着。美人画廊的一些肖像画也是如此。这些画是慕尼黑新绘画馆的宫廷画家斯蒂莱尔(Stieler)用罂粟油画的,其保存之完好令人惊讶。这完全是由于对罂粟油的恰当使用。

来自科学界的另一种反对使用罂粟油的意见,是与推断这种画很难甚至不可能修复有关。对于这个意见我们不会过多担心。画家必须做美术所需要做的事,当然也不能指望画家为了给将来的修复者提供材料而作画。这且不说,实际上,没有任何画比罂粟油画更容易修复的了。而罂粟油树脂光油画则更容易修复(见达玛树脂)。为了尽可能减少修复者的工作,现在绘画的修复手段已经有了特别的发展。当然对于画的最好保护措施则是在修复者中更加广泛地宣传绘画的材料知识。

据爱伯奈尔说,罂粟油放在阳光下晒时会大量蒸发。假如真是这样,则使用罂粟油的画就会产生裂纹。

罂粟油绝对不能用于底子中。这种油干燥缓慢,尤其是与锌白或锌钡白在一起时,会使画还未干透就产生裂纹。从理论上讲一年以后才能在这种底子上作画,但谁能肯定市售画布底子放置了那么长时间呢? 另外,由于颜料中含有香精油,软化的危险仍然存在。遗憾的是市上仍有这种底子,因为制造厂商想利用罂粟油变黄程度很轻的优点。

下述几种油很少用于绘画:

大麻籽油　早期榨的大麻籽油是无色的,而晚期榨的是微绿色的。它比罂粟油干燥得慢(约 8 天),但可惜的是它产生皱纹是所有油中之最;由于它的油腻和光泽,极少用于现代绘画。带有

克勒姆尼茨白的涂层耐久性很好,不会变黄。由于大麻籽油具有一些优良性能,而常用作其他油类的添加剂。

葵花籽油　是用葵花籽榨制的。它是一种慢干性油,浅黄色,流动性好,用于油质清漆的配制。据说在俄国用它来研磨颜料。

豆油　是一种易流动的半干性油,也用来配制清漆。最近被用于管装颜料以满足画家对慢干颜料的需求。但使用这种油的颜料,后来都会变暗和发黏。

棉籽油　是一种半干性油,具有类似于豆油的性质。用作亚麻籽油添加剂时,会使亚麻籽油发黏,而且冷时会较快地凝结。

桐油　尽管具有各种令人喜爱的性能,但却不能使用,因为它会在干燥时形成一层不透明的膜,同时还会引起皮肤病。此外,它还会严重地变黄。

云杉籽油,冷杉籽油和松籽油　种种试验得出的结果很不同,以致无法说出这些油能否采用。据科学权威们说,这类油既不会发皱,也不会变黄;甚至有人说它们具有亚麻籽油和罂粟油的一切优点,而没有任何缺点。实际上已经证明,情况完全相反,这类油多半仅在 14 天内就会明显变黄、发皱,并与颜料分离,有些通常在几天内就会干燥;还有些在数月之后仍然是湿的,可以擦掉。商业界把松籽油归入非干性油一类,很可能就是这个原因。

石粟果油　被少数人热心地推荐,而多数人则竭力反对使用。冷榨油干燥很快,黏稠而色浅。热榨油为褐色。

拉曼油　产于高加索,用于制造商业油漆,会显著地变黄。

蓖麻油　是所有脂油中最重的,几乎无色,很黏,极薄的涂层干燥时间约 40 天,厚涂层则不能干燥。真正的蓖麻油不会变黄,因此,它大概是一种极好的颜料用油,但可惜的是它太油腻太黏了。为了把蓖麻油用于绘画,尤其是用于丹配拉乳液中,已经做了许多尝试。用这种慢干性油,当然可以配制长时间保持不干的乳液,但是这种乳液中的水分会很快蒸发,结果仍旧变成带有蓖

麻油一切缺点的油质颜料,而难于使用。

　　蓖麻油能与酒精以任何比例混合的性质,使它成为隔离剂的特别是醇溶清漆的一种有用的成分,可以除去其脆性。但加入量不应超过5%,否则其涂层会变得黏腻,很难在上面作画。蓖麻油能以同样的比例用作玛蒂脂和达玛树脂松节油光油的添加剂,以防止这些光油用于老画上或深色部分时产生那种讨厌的"蓝色"现象。蓖麻油不可用于石油清漆中。

　　非干性油　像杏仁油、橄榄油、花生油、棕榈油和猪脂(来自动物的非干性油)等,我们惟一担心的是用它们给绘画用油搀假,这是应该反对的。它们可能是使画受损害以及后来变黑、发黏和表面积聚灰尘的原因。

　　鱼油属于非干性油。尽管现在正在采取一切措施来阻止它,但鱼油还是到处在画家颜料中出现。

3.2　挥发性香精油

　　香精油与脂油不同,它在纸上不会留下永久的油渍,几乎能完全蒸发。香精油是碳水化合物、乙醇和酯等的混合物,有强烈气味,能以蒸气形式挥发。大部分香精油都能溶于油,也能溶于乙醇和乙醚。来自有机物的香精油,例如松节油,蒸发时能吸收氧气。但矿物油如石油,则不能。香精油在绘画中起着重要作用,可作为颜料的稀释剂,也可作为调色液,此外还可作为香脂和树脂的溶剂。所有香精油都应装在密闭的瓶中,保存在阴凉处,并尽可能把瓶子装满。

3.2.1　挥发性松节油

　　松节油　对于画家来说是最重要的,也是所有香精之中最好的品种。松节油是通过真空蒸馏从各种松树的香脂(树脂)中提炼出来的。蒸馏的剩余物是树脂和可熔松香。松节油早已为

古人所知。商业上把不同的品种分别归类如下：

法国松节油　是由海岸松提炼的。它是今天用于绘画的最好品种。经过两次精馏的法国松节油，即经过两次蒸发并冷凝于一个常温下的密闭玻璃容器中的品种，完全不含树脂，用于光油和调色液最好。

美国松节油　原先在市场上占优势，现在其重要性已经下降，因为它作为一种商品，往往是搀有石油馏出物的廉价品。这样的产品很容易通过气味检验出来。纯美国松节油是很有用的。

好的松节油在纸上迅速蒸发后只留下斑痕，而无任何残留物。在瓶中摇晃时，形成的气泡迅速消失，且无虹彩。其气味闻起来是令人愉快的芳香味，而无刺激性或像苯一样的气味①。如果搀假，则有这种气味。松节油必须保存于凉爽之处，瓶口要盖严，否则会蒸发，还会变成树脂质。在这一过程中，较差的品种会变成深褐色。含树脂的陈旧松节油，具有催干剂一样的干燥结果，常使颜料长时间保持发黏。它对于树脂来说，是不良溶剂，且易于变黑。两次精馏的松节油在敞口或未装满的瓶中也会变稠、发黏，干燥性能变差，这时它就不能再用于上光层了。如果用于上光层，不是长时间保持发黏，就是变硬后还会再一次变软。为了除去松节油中的水和酸类，可以在瓶中放一小块生石灰。松节油含水可能是引起光油层令人烦恼的"变蓝"的原因，检验是否含水的方法是把 1 份松节油和 3 份汽油放在一起摇晃，如果含水，混合液会混浊变色。在纯度为95％酒精中，松节油应以 1:3 的比例溶解。当亚麻籽油、铅白和松节油在一起混合成液体状态时，

① 苯:无色，液态烃类，分子式为 C_6H_6，是由煤焦油提炼的。这种化合物在德国文献中称作"Benzol"。汽油，是从石油中提炼的无色液体，它是好几种烃类的混合物，常称作石油醚，在德国文献中称挥发油或"Petroläther"。苯和汽油都是用于脂类、油类和树脂类的常用溶剂。遵照美国化学协会所采用的名称，本节中这两种溶剂均使用"苯"和"汽油"。——英译者注

松节油应在半小时之内完全分离出来，否则就是搀假的。搀有石油或煤焦油产品的伪劣廉价品，可以通过气味检验出来。

松节油代用品　商业市场中有许多松节油的代用品，即所谓德国、俄国、瑞典、比利时和波兰松节油。这些松节油都是在高温下用干馏的方法，从松树根的树脂中提炼出来的。它们都有一种令人不快的刺激性气味，是很差的干燥剂。人们常试图用精馏方法来改善它们，但均无持久的效果，这些劣质产品在浓盐酸中会变成红褐色，优质的松节油至多只会变成黄色。

松香精、松脂醇是由不大贵的树脂和不可靠的树脂油制成的，不能立即干燥，并保持黏性，常常用作松节油的廉价品。

专利松节油是商用石油产品而不适用于美术。

其他的松节油代用品如"清洗油"，都是石油或煤焦油产品，作调色液用没有什么好处，但可用于清洗。

在绘画中松节油可以用作颜料和调色液的稀释剂，也可用作树脂的溶剂。松节油不是黏结剂，因为它没有黏结力，不能使颜料黏附到底子上。如果用松节油把黏结剂冲得很稀，颜料的大部分黏结剂就会被多孔的底子吸收。我曾看见过使用松节油画的画，画一干燥颜料就一小片一小片地从画上脱落下来。松节油可以使颜料产生一种薄而无光的特性。这种特性是今天的画家常常追求的，但它往往要以牺牲画的耐久性为代价。松节油也会使颜料令人烦恼的渗透趋势增加。如果大量使用，还会使颜料变得太稀而失去覆盖力。其原因就像水彩颜料中的牛胆汁的情况一样，由于松节油的表面张力太小，因此一滴一滴的松节油颜料易于扩展和消散。大量使用时，松节油的迅速蒸发还会使无孔底子上的颜料层产生裂纹，尤其是把画放在太阳下晒。在罂粟油底子上作画使用松节油是特别危险的，它会使底子变软，尤其是在使用透明底色层的地方，这种危害很可能出现。对此画家常常不知如何解释，因为他以为自己的作画方法是很合理的。如果管中的油画颜料已变黏，加入松节油并不能使它们恢复到好用。因松节

油蒸发太快,颜料反会变得更黏。松节油迅速蒸发时,会吸收氧气而加速颜料中脂油的干燥。画家们极少考虑松节油的这种性质,而把它加进调色液中,打算使调色液干燥慢一点,结果却与预期的效果相反。松节油的溶解作用是每个油画家都知道的,他们用它来清洗调色板,还用它来作为污渍的去除剂,然而,他们却不大关心松节油在绘画中的溶解性质。在干燥的或往往是稍微干燥的涂层上大量使用松节油作为调色液的添加剂,特别是在反复覆盖的情况下,会导致下层溶解,而与覆盖层相融合,因此不可避免地会引起以后的严重变黑。过量使用香精油是近代绘画方法的一种极大的危险。跟古画的金黄色调比起来,当代的许多画变黑,实际上就是由于不合理和过量地使用具有溶解力的香精油的结果。这里还必须提及松节油对干燥颜料层的"腐蚀",使干燥颜料层的表面溶解,因而使之变得和谐。无疑,这可以给画面一种暂时的魅力,然而却使画难于保存。在房屋油漆业中,松节油用作底漆的添加剂,以便使底漆干燥得更彻底,而表层则根据古代漆匠正确运用的"肥盖瘦"法则,用纯油颜料。在绘画中也应遵循这样的法则,先用松节油画底层,待充分干燥后,再用少量油,或者用油和树脂光油的混合液画覆盖层,也可以用纯一次作画法,但应在第一天用薄涂或半覆盖的方法来画。从另一方面来说,在配制树脂光油(玛蒂脂和达马树脂)时,松节油的溶解力却是很有用的。

松节油在低温下仍保持流动性。油类在低温下会变稠,因此松节油对以冬季为题材的户外画家来说是非常有用的。松节油具有漂白作用。不过,这种作用在画中几乎没有影响,除了用于油画以外,松节油还用作含油丹配拉的稀释剂。在某些情况下,也可以用于湿壁画(见该项)。

完全净化的松节油始终是最有用的稀释剂。因为一般来说,它能迅速蒸发,不会留下残余物,并且干燥比脂油快。丁香油、苦

配巴香脂油、熏衣草油等与松节油不同,它们在脂油的自然干燥过程中,不会产生影响。

松油醇(水合松脂) 是通过各种不同的方法用松节油制成的。松油醇有固体和液体两种形式。市售产品是液体和固体两种成分的混合物,大多数都具有高沸点(216℃~218℃)。松油醇有丁香香味,主要用作香料。但由于它能较长时间保持不干,近来有些画家用它代替松节油。到目前为止,已经证明用它代替松节油是令人满意的,但还没有经过长期的实际观察。市售产品是无色的像脂油一样稠的液体。它像松节油一样可使颜料具有一种无油的亚光特性,而且也像松节油毫无黏结力。

3.2.2 挥发性矿物油

矿物油与取自植物的香精油不同,它完全不吸收氧气。矿物油蒸发后,按其纯度不同或多或少要留下些残余物。有些矿物油是由原油(石脑油)制成的,有些则由煤焦油制成。它们都用作稀释剂和溶剂。原油是一种黏稠的褐色物质。通过分馏可从中得到许多有用的物质。在分馏过程中,各种物质在不同温度下被分离出来,例如分离出汽油、重挥发油和各种清洗液(松节油代用品)等。总的来说,这些物质都是易燃的无色液体,沸点均在60℃~160℃之间。它们能迅速蒸发,而不留下任何永久的油渍。商业煤油或石油产品在180℃~270℃之间馏出,润滑油产品则在更高的温度270℃~800℃下馏出。分馏过程中所剩下的是黄油状的残余物,即矿酯。液体石蜡、重矿脂、石蜡和地蜡(纯地蜡)都是后来用这种矿脂制造出来的。所有这些物质,如果是纯净的,都相当稳定,因为它们不会吸收氧气,所以不可能生成氧化物。这些物质也不会变哈喇。

照明用石油产品 煤油,其黏稠的残余物含量随其品种不同而各异,常常在10%以上。煤油在早期的意大利画中就使用过。罗马画家路德维格曾根据达·芬奇的著作试图重新采用石油作

画。他的颜料是树脂油颜料添加 10% 的石油产品。因为所有石油产品都使颜料变得异常稀薄,其稀薄程度远远超过使用松节油,所以他的颜料只适于薄涂透明色的技法。然而,由于来源不同,各种石油产品尤其市售产品,其性能差别很大,而且含有大量的非干性成分(润滑油类),结果这些成分渗出表面,带来了许多问题:颜料常迅速变暗,直到几乎呈黑色,并一直油腻发黏,颜料在已经开始干燥后往往又重新变黏,并引起树脂的分离。在另外一些情况下,由于使用了可靠的原材料,画仍旧完好地保存着。路德维格的绘画风格,只局限于先在白色底子上细致地画出素描,然后在其上采用明亮的薄涂技法,当然不会有什么危险。

石油用硫酸和氢氧化钾反复地进行处理,并加水摇晃生成的一种产品,可作为某种用途的可靠调色液,也可以用作画的清洗剂。这种产品蒸发后不留任何残余物,而且溶解力相当小,不至于引起变化。在维伯特光油(一种法国润色光油)中,使用的就是这种石油产品。

由婆罗洲石脑油制成的石油产品,在市场上是以桑格基奥(Sangajol)名称出售的。其中那些沸点与松节油相近,蒸发缓慢的产品,已经证明是油画颜料有用的稀释剂和树脂的良好溶剂。

石脑油产品的挥发性愈强,其溶解力就愈强。汽油偶尔用作稀释剂,不过,它的稀释力太强,蒸发太快,又是易燃物(在 50℃ ~ 70℃爆炸),所以用它作为调色液看来不大安全。汽油常用于制作彩色粉笔画的固色剂(含 2% 达玛树脂的汽油稀溶液)。

液体石蜡 是一种非干性油。它是标特奈尔(Büttner)的《太阳神》的主要成分。这是一种大肆宣扬的油画复新剂。液体石蜡无疑是化学活性不大的物质。但它作为非干性油,在画中是一种很大的危险,而且无法从油中把它除掉。它不能使旧油画颜料的"氧化亚麻籽油"表皮松软,因此没有什么用处(见修复一节)。

纯地蜡和石蜡 见 3.5 节。

由煤焦油制成的产品如下:

苯　纯净的苯是颜料的强力溶剂。近来许多画家力图用非常稀薄的颜料加入蜂蜡以获得一种无光的效果,因此用苯作为调色液。苯的耐久性取决于产品的纯度。纯苯是无色的,具有强烈气味,非常易燃,可溶解大多数人造树脂,还可以与酒精混合。不纯的苯能变成褐色,使颜料变暗。苯蒸气是有害的,它在5℃左右冻结。

甲苯　同样只有很纯的才能使用。它比苯干燥得慢一些。

二甲苯　是众所周知的刷洗剂,也用作颜料的去除剂。市售的产品没有苯和甲苯纯,因此最好不要作为调色液。

四氢化萘　蒸发比松节油慢。据说除有刺激性气味外,还可使白色颜料涂层变红。四氢化萘同样有毒,也是一种强力溶剂。

萘烷　是一种再精制产品,像水一样清澈,比四氢化萘毒性小。它比松节油蒸发快,可以作为松节油的代用品,被称为氢化松节油。萘烷对颜料的溶解作用比四氧化萘小,因此,也许它可以用作旧画的清洗剂而取代危险的水洗方法。

3.2.3　半挥发性油

半挥发性油是指干燥后多少要留下一些树脂质残余物的香精油类。由于半挥发性油的干燥速度比松节油慢,人们已经在现代画中尝试性地使用过。然而这种油只适于纯一次作画法而不涂覆盖层的绘画。但即使对于一次作画法绘画,它也没有什么特殊的优点。半挥发油对下层颜料有很强的溶解作用,对于画的覆盖层也是有害的,会引起后来明显地变暗变黑。因为这类半挥发性油跟松节油大不相同。即使当脂油已经干燥时,它还未蒸发,所以如果反复涂盖,尤其是在涂过透明色底色层时,可能会引起裂纹。这一类油完全不适于制作管装颜料。

迷迭香油　有点像松节油,但蒸发比松节油慢。最好的品种产自法国和南斯拉夫的达尔马提亚。这种油如果不是无色的,就是稍带微绿色,有强烈气味,溶解力强,只适于一次作画法。用在干燥的颜料层上作画时,它会迅速将干燥的颜料层溶解,这也是引起后来严重变暗的原因。这种油能使笔触扩散,如果需要的

话,也只应少量地使用。两份迷迭香油应当与一份90%的酒精完全融合。迷迭香油在空气中会变稠和树脂化,从而使颜料变黏。

熏衣草油 与廉价的穗熏衣草油一样,其树脂质也都比松节油多,而蒸发速度比迷迭香油慢得多;其颜色从微黄到微绿,有强烈气味。熏衣草油是由熏衣草的花制成,而穗熏衣草油是由整个熏衣草植物制成的,两者都是树脂的强力溶剂,对下层具有溶解作用。用它们作画笔触容易渗开和扩散,并使颜料流淌和变黏。

用所有这些香精油润色的部分,以后都会迅速变暗,特别是在反复覆盖的情况下。穗熏衣草油和熏衣草油与其他香精油不同,在碱液的作用下都会变成肥皂。两者都可用于丹配拉(参见熏衣草油、酪素丹配拉部分)。德·麦尔伦曾证实鲁本斯有时也使用穗熏衣草油,但又有保留地说,鲁本斯肯定松节油比这两种油都好。熏衣草油可以1∶3的比例溶于酒精。这种油必须保存在密闭的瓶子里,否则会变成树脂质。

丁香油 最好的品种是从丁香花提取的,颜色较浅,从丁香枝条提取的价值不高,而且颜色较暗。丁香油有刺鼻的气味,能蒸发但干燥很缓慢。因此用丁香油能使绘画保持湿润的时间比用所知的其他任何油都长,今天常用它作调色液。丁香油与锌白用在非渗透性底子上可以保持湿润达40天之久。丁香油对底色层的溶解作用很强,必须十分节制地使用,否则上下层颜色就会融合在一起而使画变暗。经常用丁香油喷画的做法,也会导致同样结果。瓶中的丁香油置于光亮之处会变成深褐色,但十分奇怪的是这种变色现象在画上只是稍稍能看得出来。丁香油可以完全溶于乙醚和酒精之中。

丁子香酚(丁子香酸) 是一种人造丁香油,据说作用与丁香油相同。

苦配巴油[①] 是由苦配巴香脂蒸馏出来的,几乎透明无色,具

① Copaiva(Copaiba):《英华大词典》及《英汉美术词典》等多译为苦配巴香脂。——中译者注

有水果香味。根据布朗曼（Bornemann）所说，上述几种香精油在100 小时内的挥发力如下：

精制松节油　　　95%

迷迭香油　　　　24%

熏衣草油　　　　10%

丁香油　　　　　2%

苦配巴油　　　　0%

　　画家由此可能会得出这样的结论：既然苦配巴香脂油挥发量很小，那么作为慢干性调色液大概会胜过丁香油，所以它是使颜料保持湿润的最好的调色液。然而，并非如此！虽然苦配巴香脂油确实是挥发能力很小，但是它能干燥，而且干燥速度甚至同亚麻籽油一样，比迷迭香油和丁香油都快得多。近来苦配巴油在绘画中一经采用，就立即被认为是一种灵丹妙药，特别是科学权威们也竭力推荐，据认为它可以防止油画颜料起皱。其实油画颜料起皱的现象仅当油的含量超过颜料时才会产生，而且很容易避免。苦配巴香脂油的树脂质量较差，易碎裂，以后还会变黏。苦配巴油往往会妨碍油画颜料的彻底干燥。它是一种极强的溶剂，像所有香精油一样，非常适用于画的修复，但却不能用于绘画。据认为苦配巴香脂油的一切作用都可以在颜料制造者 B. 的一篇文章中找到。该文章发表于 1915 年 12 月慕尼黑一份有关绘画技法的刊物上。文章推荐说，苦配巴香脂油是最可靠、也是最好的干燥剂，远胜于其他干燥剂。文章后几页又谈到："苦配巴香脂油可以配制慢干性调色液。"可见人们曾经对苦配巴香脂油寄予多大的期望！这篇文章还建议用苦配巴香脂油使底色层变软，以便能用湿画法作画，实际上这与"溶剂侵蚀"的老习惯做法完全相同。苦配巴香脂油①在阳光下会变软，没有什么用处；同时又很贵，使用起来充满着危险。达玛树脂或玛蒂脂光油则物美价廉。

　　① 指干后的涂层。——中译者注

榄香脂油　是由榄香脂蒸馏出来的油,几乎像水一样清澈,稍带黄色,具有强烈的茴香气味。榄香脂油是一种强力溶剂,因此适用于修复工作。这种油会变成树脂质,能部分地挥发。薄层的榄香脂油在两三天内干燥。榄香脂油很贵。由于它的溶解力很强,在画家颜料中既没有什么用处又很危险。

白千层油　性质上类似于穗熏衣草油,能相当充分地挥发。

柯巴油　是由柯巴树脂蒸馏出来的。这种油不可使用,而且有难闻的气味。

琥珀油　由琥珀蒸馏制成,其干燥性能很差,会留下很多剩余物,也同样没有什么用处。

蜡油　性质与琥珀油相同。

轻樟脑油和重樟脑油　能保持黏性,具有强烈的气味。有时厂商将它与石油产品混合,制造廉价颜料和调色液,这种做法是不能允许的。

樟脑　同属于这一类。它是一种黏性的固态晶状物质,具有浓烈的气味和口味①,在常温下很容易挥发,可以用作丹配拉乳液等的防腐剂。但用于树脂光油中却反而有害(见玛蒂脂一节)。人造樟脑的性能与之相同。德·麦尔伦提到樟脑作为光油的添加剂。人造樟脑也具有类似用途。

3.3　香　　脂

香脂是各种植物的液态分泌物,与树胶完全不同,不溶于水。香脂暴露于空气中时,会由于蒸发而失去所含的香精油,同时很快地变硬而成为树脂(例如松脂就是这样的一种香脂)。这种树脂易裂,并会迅速分解。

①　多奈尔教授为研究材料的性能和特点,不仅要进行科学化验和分析,还要用鼻子去闻,甚至用舌头去尝。——中译者注

含油树脂①　各种含油树脂都可溶于松节油、酒精、乙醚、汽油和石油。如果溶于脂油中,冷却时易分离。含油树脂中含20% ~30%香精油。

威尼斯松脂　是落叶松渗出的树脂,具有好闻的芳香气味,色浅,稍呈浊白色。威尼斯松脂产自 Trent 地区。其商品常常呈微褐色,是由于杂质引起的,例如提取时混入的树皮屑。在落叶松树皮上割一些切口,松脂便会流出来,这种松脂甚至可在春季通过蒸煮方法从多树脂的落叶松的球果中提取,褐色的商品是不可靠的,其褐色还会变得更深。原先最好的品种产自特兰提诺(Trentino)②和施蒂里亚(Styria)③两地。遗憾的是这种松脂近来已经用完,德国产品再也买不到了。根据香精油(即松节油)的含量不同,威尼斯松脂或多或少有些黏性。威尼斯松脂不含有松香酸晶体,这种晶体可使普通松脂明显变色。威尼斯松脂很容易溶于松节油,尤其是以 1∶1 的比例在容器中隔水稍稍加热,它也同样能溶于脂油。威尼斯松脂像所有含油树脂一样,能完全溶解于80%的酒精或氨的酒精溶液中,或以 5∶1 的比例溶于松节油。各种普通松脂,像松树和冷杉树的松脂(海松松脂),可以通过它们刺鼻的难闻气味,及其混浊的黄色会变成混浊的乳白色来识别。如果先用松节油稀释威尼斯松脂,便可以用几层纱网过滤,但最好在阳光下进行,因为它在阳光下会变得易流动。遗憾的是由杂质引起的褐色并不能消除干净。

在要求颜料有珐琅样效果的地方,纯净的威尼斯松脂是一种极好的、不会变黄的调色剂,尤其是与日光晒稠油一起使用。包括鲁本斯在内的古代大师们,常常把日光晒稠油与威尼斯松脂混合使用(约1/3 晒稠油)。用威尼斯松脂能自如流畅地运笔,使各

①　德文版本为 Edelterpentine,对这一词我不能找到恰当的英语对应词。——英译者注

②　特兰提诺:意大利地名。——中译者注

③　施蒂里亚:奥地利地名。——中译者注

种中间色调相互融合,从而赋予画面以极大的魅力。但它必须节制使用,尤其对于慢干性深色颜料(特别是管装颜料),或具有讨厌的光泽和干燥性差的颜料,以及可能出现变蓝趋势的情况下。威尼斯松脂绝不可用作表面上光油,因为它会在大气的影响下很快地毁坏,残留的树脂不久会变脆易裂。如果用于上光,必须加入玛蒂脂或达玛树脂,但这与使用纯玛蒂脂和达玛树脂比起来并没有什么优点。在调色液中,将威尼斯松脂与树脂光油或油类混合起来是有好处的。古意大利制法曾提到用它作上光油,这可能是意大利的气候条件比北方适于这样使用。凡·代克曾把它放在恒温槽里以1:1的比例溶于松节油中,用作肖像画的中间上光油。他在这一层极薄的威尼斯松脂上趁湿作画,由于借助威尼斯松脂珐琅样的流动涂层,消除了由润色和覆盖所产生的生硬边缘,从而使作品得到所要求的柔和的交融效果。松节油的加入量使松脂的流动程度达到要求即可,无法给出精确的数据,因为威尼斯松脂无论是液态的还是固态的,都极不相同。因此松节油的加入量必须根据威尼斯松脂的黏度,一直加到容易使用为止。威尼斯松脂同样可以用于丹配拉乳液中,但讨厌的是常常会使笔毛黏结起来。为了避免这一点,最好采用混合技法。先用搀有增稠亚麻籽油的威尼斯松脂涂一层透明色,然后趁湿在上面用不透明的丹配拉作画。

斯特拉斯堡松脂油　来自于白杉树。它非常透明,几乎不会变黄,具有威尼斯松脂的性质,可以产生一种流动的珐琅样涂层,从而使作品产生一种奇妙的柔和效果,就像在德国和佛兰德斯古代大师的一些画中所见到的那样。德国格吕内瓦尔德的伊森海姆(Grünewald's Isenheim)祭坛画可能用这种材料涂过。在意大利,由阿尔卑斯山南坡的白杉提取的松脂同样使用很普遍,在许多方面都胜过威尼斯松脂。遗憾的是这些优良的材料在市场上很难买到,即便买到也很少是纯的。据说中国松脂可能与这种松脂相同。

　　加拿大香脂①　古索瓦（Gussow）曾经推荐过,但一直未在绘画中普遍采用,不过可以用作其他含油树脂的代用品。这种香脂呈浅黄色,透明度很高。

　　普通松脂　普通松树或冷杉树松脂,即海松树脂,具有一种强烈的难闻气味。与含油树脂相比,稍带暗黄或微黑的颜色。松节油即用它制成,剩下易碎裂的微褐色树脂,即松香(小提琴松脂)。前面曾提到过,普通松脂在 80% 的酒精和氨水中会变成乳白色。这类松脂都是些次品。

　　所谓人造松脂是由劣质树脂蒸馏制成的一些没有什么用处的代用品。

　　苦配巴香脂　有各种不同的品种,但购买者并不一定能识别出来。对于美术专业人员来说,其流动性,即它的香精油含量是决定性因素。帕拉香脂是流动性最好的品种,含有 90% 的油。马拉开波和安古斯都拉香脂较稠,大概含油 40%。这几个品种的价格差别很大。古芸香脂常常采用苦配巴香脂的名字,却不可使用,它会变成暗褐色(据爱伯奈尔博士说);塞古亚(Segura)香脂也是如此。苦配巴香脂有一种特殊的水果香味,可溶于脂油、香精油和酒精中。如前所述由苦配巴脂蒸馏出来的苦配巴香脂油的有关内容也适用于苦配巴香脂。苦配巴香脂可用于一气呵成的纯一次作画法,却不能用于反复覆盖的画法,也绝不可用于管装颜料,而通常不但广泛地把它与油类合用,并且还把它普遍引入管装颜料,这是令人难以理解的,除非由于这样做的人错误地认为:"既然这种材料对画的修复非常重要,那么对于绘画来说一定也同样有用。"大约在 1900 年,有一次我在一位朋友的画室里有机会仔细观察苦配巴香脂对绘画的破坏作用。这种材料具有珐琅样的效果,使笔触柔和,令人喜爱;但由于它的长期性溶解作

　　①　美国本土的各种冷杉和类似的树,不见得不能制出可与威尼斯松脂、斯特拉斯堡松脂和加拿大香脂相匹敌的香脂。——英译者注

用,以致后来异乎寻常地变暗。我朋友的这些画虽然技巧精湛,但几周之内都变得很暗了。这些画采用的颜料是当时一位画家介绍给同行的。我的朋友喜爱苦配巴材料似乎达到了极点,每隔几天他就要配制出一种含有更多苦配巴香脂的新颜料。这种错误偏爱产生的后果很快就显而易见,完全证实了迅速变暗是由于各层颜料的渗透和融合,以及底层颜料反复被溶解的结果。最终的后果类似于调色板刮下来的颜料。且不说画面变污,所有的颜料,即使是最纯和最明亮的也都淹没于这种脏暗之中了。十分遗憾的是,现在仍有一些树脂油颜料的制作规定使用苦配巴香脂,还有一些技法书继续把苦配巴香脂作为完美的调色液推荐。例如 E. 博格尔在 1910 年出版的《布维尔》(Bouvier)①第八版(德文)第 95 页中写道:"苦配巴香脂用于油画是完全无害的,在所有稀释剂中,它是最好的和最值得推荐的,既不会使颜料后来变黑也不会使颜料产生裂纹。"他还推荐使用苦配巴香脂和蜡的混合物,而这种混合物同样也是危险的。在半干的底子上多层地厚涂这种香脂是非常有害的。因为其表面干燥后会变成树脂,产生深深的沟状裂纹。因此,可以认为苦配巴香脂只能用于一气呵成的一次作画法绘画,并且最好使用白色底子,而绝不可用于多层画法的绘画。弗朗兹·凡·斯托克(Franz von Stuck)②亲自告诉我,他曾用多层画法将苦配巴香脂用于丹配拉上。苦配巴香脂易溶于酒精的性质,对于用它所作的画来说,无论何时清洗都是一种极大的危险。它所产生的树脂层脆而易裂。苦配巴香脂不适于制作丹配拉乳液,它会使画笔发黏,而且后来变黑的趋势也很明显。

　　但是苦配巴香脂作为一种修复技术用的材料无论怎么赞扬也不算过分。彼坦柯夫(Pettenkofer)已经证明,苦配巴香脂,具体地说苦配巴香脂所含香精油能够溶解古老油画的干透而脆的"氧化亚麻籽油"表皮。在大多情况下,涂一遍苦配巴香脂就足以使

① 查 Bouvier 为法文,名词。意: 牧童、牛倌、牛郎星座。——中译者注
② 弗朗兹·凡·斯托克:德国画家,慕尼黑分离派的创始人。——中译者注

模糊不清的画面渐渐地重新清晰起来,这是由于它对失去了分子内聚力的树脂光油以及对树脂油颜料的作用的结果。这种香脂在皮特柯夫的复原法中(见该项)起着重要的作用。苦配巴香脂有好几种,其流动性各不相同,必须适当地用松节油稀释,对于修复工作来说,最稀的品种最好。

榄香脂 是一种从微白色到微黄色,像牛奶样的混浊的软香脂,有各种各样的用途,具有茴香气味。由于具有溶解性能,可用于修复工作,但作为调色液却极不可靠。我曾多次观察到用榄香脂新研磨的颜料中渗出的榄香脂结晶,使颜色看起来就像覆盖了一层霜一样。据说,橄榄树脂可能也是这样。

3.4 树　　脂

树脂像香脂一样不同于树胶,它不溶于水,而只能溶于脂油和香精油,在酒精中则部分溶解。像油类一样,树脂是多种物质不同比例的混合物。香脂中的香精油蒸发就变成了树脂。

3.4.1 软树脂

软树脂即玛蒂脂和达玛树脂,在用作光油、调色液和油画颜料的添加剂时起着无法估价的作用。它们常常可防止油类起皱及其表皮的形成,还可以起到预防油类后来的收缩和分解作用,因为这种树脂是随着溶剂的挥发,从底层到上层的所有各层颜料中同时干燥的。软树脂不像油类那样易受氧化,所以对大气和潮湿是极好的防护层。如果受到潮气的侵蚀,也很容易复原。它们可以给颜料以极大的色泽浓度和透明度,但如果用作厚涂的透明色层,则会产生像窗户玻璃那种发亮的效果。这种软树脂能溶于香精油和热脂油之中。

玛蒂脂 最好的品种是从开俄斯岛(Chios)上的阿月浑子树(Pistacia Lentiscus)中制取的,因此取名为开俄斯或黎凡特玛蒂

脂。质次的品种是非洲东部和印度东部孟买的玛蒂脂。黎凡特玛蒂脂是亮黄色的,它是从阿月浑子树的树皮上割开的切口处得到的。提取时须格外小心,以保证这种树脂的高纯度。由于这种玛蒂脂形如水滴,人们一直称它为泪珠玛蒂脂。其外表呈白色;破碎时,明显发黄。商业市场上劣质的玛蒂脂很多,我们应选用质量好,甚至外观也好的品种。还有些仿造品,做得酷似真正的玛蒂脂。它们是通过繁琐地把劣质的液态树脂滴入水中的方法制造的。开俄斯玛蒂脂可溶于酒精,还可部分溶于丙酮。玛蒂脂在90℃的温度下变软,在105℃～120℃之间熔化,在松节油中和热油以及热酒精中极易溶解。这种玛蒂脂溶液是应用最广泛的绘画光油。

　　树脂稀光油的制备非常简单。首先将树脂弄碎,然后稍稍加热,以便除去附着的水分。再放入纱布或尼龙纱袋里,悬挂于一个广口玻璃瓶中(也可用储罐),瓶中预先装入精制松节油,但不要装满,以便树脂悬挂于松节油中约一寸深,这样树脂便会溶解于松节油中。而市售产品中常有一些不能溶解的颗粒和杂质则留在纱布袋内。储罐要盖严,以尽量减少松节油的挥发。这样溶解成的光油颜色很浅,几乎无色,稍带微黄色调。对于绘画上光油和调色液来说,玛蒂脂应以1:3的比例溶解于经过精制或两次精制的松节油中,[①]而用于丹配拉乳液,则比例为1:2。如果只是将玛蒂脂倒进松节油中,那是不会令人满意的,可能容易形成团块而沉入底部。即使采取临时措施,将一些玻璃碎片放入松节油中,以防止团块形成,也并无多大帮助。而且所有的杂质依然留在光油中。为了溶解沉淀,必须将塞紧的瓶子倒置,这样松节油蒸气就能渐渐溶解掉粘在瓶底的树脂团块。试图用过滤来净化

　　① 我国以前市售的上光油,涂在画上往往过数年后还发黏,会粘上灰尘和纸;自己作的光油也有这种情况。其原因就是由于松节油不纯,所含不挥发物太多。现在化工试剂商店已有较纯的松节油出售,标示为"分析纯",不挥发物质小于0.2%。
　　——中译者注

这样的光油不是一种快速简便的方法,也很少会有什么效果。含有杂质的光油也可以设法通过放到漏斗上的棉花来过滤;最好在光油中加入重晶石,并稍微加热,使它更加流动,可是这样处理过的光油还会有点混浊。将树脂溶解于热松节油中是不可取的,热溶解的光油发黏而且很黄,这种方法使原树脂中所含的树皮微粒变成褐色,而使光油污染,被污染的光油随后就会变黄。市售玛蒂脂光油常用这种热溶解方法配制,而且往往还加入大量的油,例如亚麻籽油。难怪这种光油层经常变黄、发黏和变软。人们往往把变黄原因归咎于玛蒂脂,其实很可能是由于错误的加热配制法或劣质原材料所造成的。这种热法配制的光油颜色深黄,而冷法配制的光油却近于无色,并且保持不变。我有这种冷制光油的一些样品,30 年来一直保持像水一般的清澈。在许多制法中都推荐加入樟脑,以便增加这种树脂的溶解性,其实这样只能给光油的性能带来不必要的损害。一旦干燥,由于樟脑的消散而被空气所取代,光油就变得透水,黏附力差,同时呈灰暗的浊白色。加入酒精同样是多余的,酒精与水有极大的亲和力,这种加酒精的光油很容易发"蓝"。除此之外,这种光油还可使尚未干透的色层溶解(见树脂油清漆)。

　　玛蒂脂也能溶于酒精,但酒精光油即醇溶光油不可用于油画。醇溶光油的制造方法同松节油光油一样,但要加入 2% 蓖麻油。有些画家将醇溶光油用于硬底子的丹配拉画上。

　　把威尼斯松脂加到用于表层的光油中是不可取的,因为这样会使光油对大气影响的耐受力降低。

　　但是,在研磨树脂油颜料时,或者在用玛蒂脂光油作调色液希望产生弹性和珐琅样效果时,可以加入少量的威尼斯松脂油。

　　达玛树脂　取自于达玛冷杉。达玛树脂有各种不同品种,其价格也各异。苏门答腊或巴达维亚达玛树脂是最好的品种。达玛树脂可溶于松节油和苯,部分地溶于酒精、乙醚和汽油。只有巴达维亚树脂能完全溶于松节油,其他品种只能部分地溶解。达

玛树脂在65℃温度下变软,在100℃～150℃之间变成液体。达玛脂是一种完全天然的树脂,就像稍微硬一些的玛蒂脂一样,也常被直接地用作油画的上光油。市售的达玛树脂都是核桃般大小的团块,外表看起来很脏,但内部像水一般清澈;粉末状的品种几乎总含有许多杂质,所以愈无色愈好。颜色很黄的是劣质品种(见达玛柯巴脂),这种树脂多半呈不透明的黄色,用它们制作的光油会迅速分解,因此使用价值很低,颜色较浅的则好一些。底子或颜料层中的吸湿材料,如甘油、肥皂和糖等,会加速这种光油的分解。潮湿的和新的墙壁也同样会加速其分解。

达玛树脂光油　如玛蒂脂一节所述,也是用冷法严格制作的。这种光油稍带白色、闪光、几乎无色,它的变黄几乎觉察不出,不管在什么情况下,它都是所有树脂中变黄最少的。因此,以前用它来制作光漆,还用来给白色家具上漆。人们往往责怪达玛光油会变"蓝",这完全属于达玛树脂的质量问题。据我的经验,质量有问题的情况就像玛蒂脂、威尼斯松脂、苦配巴香脂等一样,是常常发生的(见油画上光油一节)。

将达玛树脂用于丹配拉乳液中是比较理想的。对于这种用途,达玛树脂要以1:2的比例溶解于松节油中,而用于油画上光则比例为1:3。2%达玛树脂的汽油溶液可用作彩色粉笔画的固色剂。玛蒂脂和达玛脂以不超过10%的量加到管装颜料中,可使管装树脂油颜料满足当代的多层覆盖画法要求。这种连续覆盖的涂层用纯油颜料则不行。因此,用玛蒂脂和达玛树脂做的光油用于当代绘画是很有利的。由于大多数管装颜料都含有罂粟油,而且常含有慢干性香精油,其成分同古代大师的颜料很不相同,总的看来都不如古代大师的颜料干燥得那样快。古代大师的颜料在配制时,总是想着要使颜料迅速地干燥而又保持牢固。如果像有人常常推荐的那样把硬树脂,例如琥珀或柯巴脂,用于现代画上光,那么上光层除了严重变黄和变褐以外,并在迅速变硬后,还会由于下层颜料仍是软的而产生裂纹。为了使这些树脂光油

更有弹性,在看来有必要的地方,如在变脆的旧画上,可以加入
5% ~10% 蓖麻油。玛蒂脂和达玛脂等树脂光油具有极大的优
点,这种光油层由于潮湿的作用而变得模糊时,可以用酒精蒸气
来修复(见修复一章)。蓖麻油对此没有妨碍。

科学界往往反对使用树脂光油作为油画颜料的调色液,其理
由是说:颜料在进行复新以后,最终还会受到损害。但画家不会
因此而放弃这种光油调色液的可贵性能。另一方面,这样的颜料
也无须复新。而苦配巴香脂的涂层便足以使其恢复到原有的清
晰和透明。

树脂油清漆　是用玛蒂脂和达玛树脂溶解于热油如亚麻籽
油、罂粟油或核桃油中制成的。这些油性的树脂油清漆颜色较
暗,其变黄程度当然比一些松节油光油大得多。由于其多脂油的
性质,这种清漆可使画产生平滑光亮的表面,过去这种表面非常
受人赞赏。树脂油清漆只应作为调色液的添加剂使用,绝不能用
于最终上光。最好是在常温下将油和清漆混合,这样可以得到非
常有用的调色液。以前常常将脂油清漆用作油画的最终上光,但
由于它们易于变黄,而且很难将它们从画上除掉,造成了大批的
油画损毁。

达玛树脂可制作彩色粉笔画的定画液(见第六章),2% 达玛
脂的汽油溶液是很有用的。

松香、小提琴树脂　是蒸馏出松节油以后的固体残余物。它
是一种味道很酸、易碎裂的劣质树脂,颜色由浅黄到深褐色,可溶
于松节油、酒精、汽油和丙酮,也可溶于像苏打溶液一类的碱液。
搀杂有松香的树脂清漆涂层易裂、发黏,可小片小片地擦掉。虫
胶也常用松香搀假。松香可完全溶解于汽油,而在虫胶漆中只能
稍稍溶解。油漆用松香搀假会使铅白和锌白凝结。松香常常用
于将旧画布裱贴到新画布上。不过现今的许多品种黏结力都很
差。如果松香同苏打在一起煮,可产生一种不溶于水的"树
脂皂"。

山达脂 是产于摩洛哥的一种针叶树脂,与古代画家论文中的山达脂不同。在古代"山达脂"这个名称指雄黄和铅黄。山达脂可以嚼碎,与玛蒂脂不同。商品山达脂从黄红色到棕红色,像一根根较长的冰柱一样,常常搀杂有松香,也像松香一样,味很酸,因此容易被碱皂化。它在酒精、乙醚和丙酮中可完全溶解,因此可用来制作醇溶清漆。在汽油中可溶解1/3,而在松节油中只能稍稍溶解。相反,它却能完全溶解于穗熏衣草油。山达脂以1:2比例溶解于乙醚中,加入占总量1/4的苯,可产生无光清漆,但不可用于油画。山达脂常常用作丹配拉画的中间光油或最终光油。如果在用山达脂上光的画上用油画颜料润色或描绘,不久就会引起损坏。油与山达脂的亲和力很差,不能紧紧附着于山达脂上。山达脂清漆具有令人不愉快的光泽。由于它绝对没有必要,完全不应使用。山达脂穗熏衣草油清漆也多半不应同油画颜料一起使用,如加入松节油,这种树脂清漆会分离。

虫胶 也属于软树脂类,产于印度东部,是一种有色的树脂。在水中煮沸,将它的红色除掉,可制成淡黄色的虫胶,也就是通常因其形状而得名的针状虫胶。这种虫胶因不是白色的,又未经漂白,所以只用作隔离剂。白色虫胶是通过碳酸钾处理而制成的。市售的白色虫胶是闪闪发亮的扭曲的圆柱形碎段。虫胶极易溶于酒精,如形成沉淀,则应将瓶子倒过来,于是酒精蒸气就会把团块溶解,往往需要把瓶子反复倒来倒去。含2%虫胶的酒精溶液可用作素描画的定画液。虫胶以1:2溶于酒精的较浓溶液可用作底子的隔离剂,为此要加入至多不过5%的蓖麻油,以便使它光滑柔软。这种淡黄色的虫胶涂在锌白底子上会变成微红色调,估计可能是由于化学反应的结果,不过这不会引起进一步损害。虫胶暴露于亮光和空气之中会失去其溶于酒精的能力,这是个极大的缺点,因此虫胶必须存放于水中和黑暗处。这种难以溶解的虫胶如果先放在水中溶化,或者在放入酒精之前几小时先用乙醚浸透,便会重新在酒精中溶解。用乙醚浸泡时必须把虫胶完全碾

碎,并保持瓶子密封以防乙醚蒸发。虫胶可溶于硼砂水溶液、氨液和碱液以及乙醚之中。虫胶硼砂溶液(50 份[①]硼砂和 150 份[②]虫胶加 1 升水)也称"水漆"。虫胶的代用品,例如质量较差的松香酒精溶液,常常用来给虫胶掺假,还用来制造一种易碎裂的树脂。虫胶几乎不溶于汽油(只能溶解 6%),如果大量溶解说明掺杂了松香。虫胶溶于酒精时(变性酒精即可),往往留下暗灰色的残余物,即动物蜡,不过这是无害的。加入苯,摇晃,然后将苯倒掉(苯不会与虫胶混合),便可除去这些无害的杂质。虫胶溶液只能保存在玻璃瓶中,绝不可放于金属容器内,因为树脂酸会腐蚀金属而使溶液变色。可惜必须提及的是:虫胶的酒精溶液无论如何都不能作绘画光油使用,否则会严重地产生裂纹。

3.4.2　硬树脂

硬树脂是植物产品,有些是化石性的,有些是从现今正在生长的树上得到的。

柯巴脂　柯巴脂是许多特性极不相同的树脂的总称。许多柯巴脂比岩盐还硬,有些则比达玛树脂还软。化石柯巴脂如坦桑尼亚的桑给巴尔柯巴脂,按其纹理也被称作鸡皮疙瘩柯巴脂,另外还有莫桑比克、塞拉利昂和安哥拉红色柯巴脂,都不能溶于酒精。如果不经特殊处理,它们在油中也不会溶解。欲使它们溶解于油,必须先将其磨碎,然后进行烘烤,于是就形成了柯巴松香。这是一种深色的易碎物质,在热油中溶解后便成为一种颜色很深的树脂清漆。这种清漆会变得特别硬,同时可形成一层很光滑的膜。这种清漆像所有的树脂油清漆一样,是一种讨厌的液体,会产生令人不愉快的光泽,因此只能极少量地用作调色液的添加剂。而在绘画颜料中,最好完全避免使用。就绘画颜料而言,无论从哪方面来说,日光晒稠的亚麻籽油与玛蒂脂或达玛树脂和威

① ②"份"(英文 parts)单位不明,疑英译有误,似应为"克"。——中译者注

尼斯松脂一起使用都较好。大多数柯巴脂都有裂纹的危险。柯巴松香溶解于松节油时,会迅速碎裂。柯巴清漆绝对不适于用作画的表面光油,因为它含有熟炼油,会变得很黄。若用它给画上光,随着时间的推移会日益混浊,最终变为褐色,而只得冒着使画损坏的极大危险用强力溶剂来除掉。如果直接将柯巴清漆涂在无光而又未完全干燥的现代油画颜料涂层上,由于其硬度太大,可能会产生深深的裂纹。把磨碎的柯巴脂溶于威尼斯松脂中,然后加入松节油,最后再与熟亚麻籽油混合,也可配制成柯巴清漆。

车用清漆　如果是真正的品种,应该是含3%脂油的高质量柯巴清漆,但是习惯上这个名称之下不过是一种亚麻籽油清漆。英国车用清漆特别有用,因其色浅,又是在严格地保持一定温度和长时间加热的条件下,用最好的原材料仔细配制而成的。

车用清漆可使颜料产生一种珐琅样特性和光滑表面。根据其质量不同,这种清漆多多少少有变黄的趋势。由于它具有金黄色调,经常被人们,尤其是古代大师们用作绘画光油。但像一切油质清漆一样,它完全不适用于表层上光。商业中使用的户外清漆都是多油的柯巴清漆。

人们在不用油或者不用间接烘烤(间接烘烤方法可使清漆严重地变黑)的条件下做了许多溶解柯巴脂的尝试。有的是将磨碎的柯巴脂长时间暴露于空气中,然后放入香脂中浸泡,再用各种不同的溶剂处理。还有人说白千层油能溶解大多数柯巴脂;又据说迷迭香油可部分地溶解桑给巴尔柯巴脂。表氯醇和其他许多溶剂也都试用过,但是这些试验只获得了少数的成功,而且只是部分的成功。在现代绘画中硬树脂已不再起过去时期所起的作用了,那时画家们喜欢使他们的画面有一种过分平润而光亮的表面。

软柯巴脂　与硬柯巴脂完全不同,它可溶于酒精。这些软柯巴脂是巴西柯巴脂、贝壳杉柯巴脂、马尼拉和婆罗洲柯巴脂等。白色安哥拉柯巴脂即球形柯巴脂,非常软,在呢绒上可磨下来。

它可以做成一种黏稠的清漆。许多种软柯巴脂在松节油中都会膨胀；在其他香精油中也会膨胀，膨胀后，可以溶解于热油中。软柯巴脂常与达玛树脂相混，而且使用引人误解的达玛柯巴脂的名字。软柯巴脂与乙醚放在一起摇晃时，其溶液保持清澈，而达玛树脂则会变成乳白色。

软柯巴脂可以配制柯巴清漆，"糊状的"（en pâte）柯巴脂就是柯巴脂溶于油中加入蜡制成的清漆。

琥珀　是各种松树的一种树脂化石。它是在波罗的海沿岸等地的蓝色琥珀黏土中发现的，其颜色从浅黄色到暗褐色，有透明的或像奶一样混浊的。有一种黄琥珀是已知最硬的树脂。

这些物质自古以来就诱使画家们想用它来制作清漆。许多画家相信，琥珀清漆是一切清漆中最好的品种。然而琥珀就像硬柯巴脂一样，难于溶解，要经过烘烤，变成色暗而易碎裂的琥珀松香，才能溶解于热油中。用琥珀制成的清漆和调色液干后很硬，颜色也很暗。如果涂于软颜料层上，会因其硬度太大引起裂纹。这种清漆干燥后，表面形成一层油滑的膜，具有很亮的光泽。各种市售的品种多半不含琥珀，所以这个名称本身已经变成了一种商标，仅仅表示为一种干硬性清漆。

人们经常进行各种让琥珀直接溶解的试验，以便获得浅色的清漆。这些试验只是部分地或小规模地取得了成功。精制松节油溶解琥珀量可达10%，迷迭香油和穗熏衣草油可增加琥珀的溶解度，但像所有香脂和半挥发油一样，它们也会增加清漆的黏度。对于现今研磨颜料的方法来说，尤其是罂粟油颜料，根本不需要硬的油性清漆，而用树脂光油如玛蒂脂和达玛树脂光油及日光晒稠亚麻籽油等非常好。

琥珀清漆同所有树脂油清漆一样，不适于给画上光，因为其涂层会变成黄色和褐色，最后还会变浑浊，只有冒着使画严重损坏的危险用强力溶剂才能把它除掉。

合成树脂、合成树脂清漆和漆　在房屋油漆和装饰行业中，

合成树脂在一段时间里一直用作柯巴清漆和琥珀清漆及虫胶的代用品。为了用于美术专业,已经做过多次试验。但尚未得到肯定的结果,对这些不断增加的新产品的性能,到目前为止所做的试验还太少。

其中最为人熟悉的是硝化纤维素漆①。在欧洲,这种漆为人们所知已经有 40 年了,其名称为硝棉清漆②。这种漆用于一种水彩画上漆作为隔离层是有用的。硝基漆无色,可溶于丙酮,会变黄,添中 5% 蓖麻油可增加弹性。

硝棉胶是胶棉的酒精和乙醚溶液。胶棉是硝酸纤维素,在酒精或丙酮中生成无色溶液。硝棉胶几乎不会变黄,也不像硝化纤维素漆那样易燃。

酚树脂,即甲醛树脂,用作"浸涂"漆,为虫胶的代用品,也可作柯巴脂和琥珀的代用品,而在硬度上则超过这些品种。酚树脂可溶于亚麻籽油。现已经能够得到非常清澈而明亮的色调。这类树脂的硬度极大,因此与罂粟油在一起使用很不受欢迎。也许有一天,它们在户外油画中将会有用。

库马伦(Kumarun)树脂是煤焦油产品,会变成深黄色,质量不如酚树脂。据说这种新品种溶于苯时,可制成有用的醇溶清漆。这种清漆是很强的溶剂,但使用价值却很小。

有些聚乙烯树脂可制作像水一样清澈的清漆。像苯乙烯树脂一样,大多数聚乙烯树脂可溶于甲苯中。试验表明,这些树脂清漆不能与脂油或松节油结合,同时,它们都是极强的溶剂。

合成树脂清漆对画家和修复家来说并不是迫切需要的。更重要的问题倒是画家和修复者是否同意停止使用由柯巴脂和琥珀制作的清漆,因为这些清漆层会变黑,又极难除掉。合成清漆

① Lacquer"漆"这个词与"清漆"(varnish)不同,现在一般指无油基的清漆。——英译者注

② 在美国,其名称与制造厂商的数量一样繁多,各不相同。Duco 是其中所知最好的,这些清漆有很大改进,实际上比早期的欧洲品种更有用。——英译者注

具有一种迷惑人的魅力,对这种所谓"理想清漆"的各种描述听起来都十分诱人,但它们全都需要仔细检验,看是否会产生严重的损坏。

有几种合成树脂清漆,本来是按"绝对无色"卖给我的,但几年以后却变成了暗褐色。所以对这种清漆检验的时间必须长达数年。

这类清漆中有几种非常透明,特别是乙烯基和苯乙烯溶液表现出极不寻常的溶解力,以致能将几个世纪之久的油画颜料层的颜色溶解下来。对于不太老的画,比如几十年前的画,在同样条件下会完全被溶解。此外,这类清漆不能跟有机油类如松节油、亚麻籽油和罂粟油等相混合。如把它们加到油质颜料中,便立即变成"丝状",无法使用。

因此很明显,使用这样的材料对于画必然会有严重损害的危险。也许不久以后这种类型的清漆会改进成一种有用的品种,一种既不是溶剂,又不会变黄的清漆。但在此之前必须慎用!

3.5 蜡和动物脂

蜡和脂是与脂肪类似的动植物产品。

蜂蜡 是这类物质中最最重要,也最有用的。由一年不养蜂的蜂窝经过仔细制取和熔化的蜂蜡(原蜡),色泽亮黄,用于绘画,无须漂白。时间较长的蜂窝制作的蜡色泽深黄,必须反复在水中加热溶化,然后在明矾水中冷却。熔化蜂蜡时必须使用全部镀锌或搪瓷的容器,铁制容器会使蜡变成灰褐色。市售的蜂蜡主要呈扁圆盘形状。商业产品往往搀杂有矿物蜡,尤其是石蜡,并借口说这样可以提高蜂蜡的硬度。这种伪劣品,只要拿块样品放在嘴里嚼一下,品品味道便可检验出来。蜡在65℃左右熔化,温热时就会变软,可以揉捏,而冷却时又会变硬。当盛蜡容器放在热水中加温时,蜡很容易溶解于松节油、汽油和油中。如果在火上直

接融化,则会像黄油一样变成褐色。

蜡非常耐酸,在碱液中会形成乳液。蜡不会像油那样氧化,不会变黄,自身也不会损失。人们在非常古老的油画残留物中发现,其中的蜡完全没有改变。古埃及、希腊和罗马人曾使用过蜡。蜡涂的表面可形成一层比油更好的保护层,以防来自外界潮气的影响。没有任何一种绘画材料能耐受得住来自潮湿墙壁内部的潮气。

蜡的极其诱人的视觉效果是它从古至今一直具有多方面用途的原因。它与油和丹配拉在一起可产生无光效果,用布或手掌的球部摩擦可产生半无光效果,但也不要忘记用蜡画法处理能产生强烈的光泽。

如果蜡作为底子的一种成分,只有在打算连续用蜡颜料作画时,方可使用。蜡可以用作管装颜料的添加剂以防迅速硬化。蜡赋予颜料一种无光和实在的外观。借助于碳酸氨将蜡做成一种乳液,可用于制造极好的丹配拉。这种丹配拉加入胶溶液、酪素、樱桃树胶和蛋黄等,可以产生各式各样的变化,以"塞拉·可拉"(cera colla)为名的蜡就是这样与胶一起用于早期拜占庭和早期意大利绘画中的。

彩蜡颜料 古代常常使用这种颜料。

蜡膏 是一种用蜡调成的颜料,有时加入玛蒂脂以使其柔软。这种蜡膏在很古的时代就已经为人们使用了。他们用手指或刮刀将这种彩色蜡膏捏塑成带有粗犷轮廓的各种图案,使之产生美丽的装饰效果。

古希腊后期,来自埃及法尤姆(Fayûm)地区的褐色氧化铁颜料肖像画,可能就是用这种方法制作的。

普林尼的"迦太基或埃俄多瑞克(eleodoric)蜡" 是一种经过三次反复融化和经盐水和苏打水中硬化处理的蜡,这样它就不会再形成乳液。经过这种处理的迦太基蜡对室内绘画可能非常有用,而普通蜡有被烟尘毁坏的危险;迦太基蜡也许还适用于户

外作品,因为它比普通蜡的黏附力更强。对这种极美的蜡颜料着迷的不同画家,把简洁的轮廓和多种技法结合起来做过试验。

　　值得怀疑的是,蜡是否完全适用于寒冷的气候。因为在寒冷天气中,蜡会变脆和产生裂纹。蜡还能吸收水分,不过也许只是极少量的。

　　植物蜡和动物脂　例如日本蜡(熔点45℃),即使在常温下也是黏的,可溶于松节油和汽油。中国牛脂具有类似的性状。两者都不能代替绘画用的蜂蜡。卡努巴蜡产自一种棕榈树,常用来使蜂蜡变硬。这种蜡坚硬,颜色灰黄,对画家没有什么用处。动物油,即鲸油,是鲸鱼头的一种分泌液,有时用来代替蜂蜡用于油画颜料。羊脂和牛脂过去曾是管装颜料的添加剂,现在很不受欢迎。

　　矿物蜡　即地蜡、石蜡,熔点均在50℃~80℃之间,在苯和矿脂中可以溶解。矿物蜡不适于代替蜂蜡,因为它们不那么柔韧,或视觉效果不那么令人满意。

　　蜂蜡与石蜡在一起加热熔化后,冷却时仍会分离。

第四章 油 画

4.1 材 料

4.1.1 颜料的研磨

画家最好自己研磨颜料,这不仅是出于节约,这样还能使画家更加熟悉他的材料,况且手工研磨的颜料具有厂家生产的颜料常常缺乏的魅力。研磨颜料要用一块研磨板、一个中型的带柄磨石(或研磨器)和一把干净的角质或钢制的刮刀。刮刀应经常用细砂纸打磨干净。研磨板用稍微磨毛的玻璃板较好,同样也可用磨毛的玻璃制作研磨器。研磨板下应当垫一层毛毡或几层报纸,这样就不至于滑动或者被研磨器压碎。

各种颜料对于结合剂的需要量,编列在许多表中,这些表在一些有关绘画技法的书中被引用,例如:乌尔姆-彼坦柯夫(Wurm-Pettenkofer)表。但是,必须注意,这样的表多少带有一些主观性,或只适用于某一种情况,这是因为,要制定出精确而又总是可靠的表是不可能的。很重的克勒姆尼茨铅白,只要 10% ~ 15% 的油,而另一种密度较小的铅白则需 25% 或更多一些的油;对于其他颜料,特别是深色颜料,这个百分数的变化更大。色料的干湿也很重要。含有黏土的色料,如赭石、群青和土绿,稍微加热后再研磨是有好处的,因为黏土含有很多水分。稍微加热后的色料能比湿色料吸收更多的油,使颜料更有流动感。各种油类容纳色料的能力存在着很大的差异。

　　根据制造厂商所提供的资料看,在颜料的制造中,油的相对
需要量变化很大。各种色料需油量简介如下:

克勒姆尼兹铅白	7% ~28%
锌白	14% ~40%
浅赭石	33% ~75%
富铁黄土(生赭)	100% ~241%
朱砂	7% ~25%
普鲁士蓝	72% ~106%
钴蓝	50% ~140%
象牙黑	80% ~112%

下列色料的平均需油量为:

铬黄	约25%
镉黄	约40%
锌黄	约40%
锶黄	约30%
拿浦黄	约15%
印度黄	约100%
煅赫石	约40%
氧化铁	约40%
铅丹	约15%
钴紫	约40%
绿土	约80%
透明氧化铬	约100%
不透明氧化铬	约30%
棕土(褐)	约80%
煅绿土	约50%

　　一般来说,致密的重质颜料如铅白、铅丹和拿浦黄需油量很
少,而疏松的轻质色料需油量很大。

　　颜料颗粒的大小是决定性因素,古代大师们手工研磨颜料颗

粒比现在工厂生产的颜料颗粒粗。现在工厂生产的颜料碾制过细,逐渐失去所有的颗粒体,原来无可非议的颜料结果产生渗色和裂纹现象。

开始研磨时,只需将很少的油加到色料粉末中,先用刮刀或宽调色刀将它们混合在一起,调成膏状颜料,存放于研磨板上方的一角。然后,一次取像核桃那么大的一小块颜料,用研磨器在轻微的压力下进行圆周研磨,使它逐渐地覆盖于整个研磨板面。再用刮刀把颜料堆起来,并把研磨器刮净。如有必要可反复研磨。这时,起初看来有点干的颜料就显得容易流动了。应避免把油"倒"在干燥的色料上。如果颜料太稀,可再加一点干色料。画家用的颜料应研磨至膏状的稠度,这样颜料就能"站得住"而不会像油漆工刷房屋用的油漆那样流淌。将研磨好的颜料存放于研磨板的另一角上。用研磨器研磨颜料时,不应产生嘎吱嘎吱的声音。最后再将全部颜料大致地研磨一遍。先研磨浅色颜料,最好是由白色颜料开始,务必小心,就像处理一切有毒的铅质颜料一样,应用一块湿布捂住鼻子和嘴以免吸入白色粉尘。

白色颜料专用一块研磨板是有好处的,因为这种颜料最敏感。锌白的颗粒很细,用调色刀搅拌就足够了。长时间研磨只会有害,有些颜料,例如煤焦油颜料,印度黄和普鲁士蓝,会渗入研磨板面,事后很难除掉。

铬红如果研磨太久会改变其色彩,随着颗粒变小而变得较黄。拿浦黄如果研磨时间短便恰到好处,沥青必须用热油混合,它本身就是一种带色的油,因此会渗透。结晶的深茜红研磨起来令有厌烦,团块状的深茜红比较好。

在任何情况下,色料都是最重要的,而油只不过是一种"必要的祸害"。

冷榨油用于研磨最好。亚麻子油使颜料具有易于处理的稠度。加入2%的蜡可使颜料具有黄油状的特性。罂粟油本身就具有这种性能。用于研磨颜料的油必须十分纯净,并且有很好的流

动性,但不应脱色。只有当油具有流动性的时候,才能吸收大量的色料,这一点是非常重要的。用黏稠的陈油研磨出来的颜料黏腻质次;这种油只能容纳很少的色料,研磨出的颜料呈丝线状。

用松节油来改善黏稠的陈油,完全行不通,因为在绘画的过程中,松节油会蒸发,结果颜料仍旧是黏稠的。亚麻子油和罂粟油的混合油广泛地用于颜料的制造中。但研制白色颜料通常只用罂粟油,因为亚麻子油常常会变黄。

颜料研磨后,应当成膏状,也就是说,无论是用画笔还是刮刀把它置于研磨板上时,它都能"站得住"而不会在研磨板的水平面流淌。反过来它又应能使笔触流畅,不难处理。

只要节制用油,颜料便可以做成膏状而不黏。罂粟油比亚麻子油好,亚麻子油需要加蜡或氢氧化铝。油不应太新,也不应太陈,市售的油最好是半年至两年之久的。但是手工油即使很新,也非常适于颜料的研磨。制造厂商研磨时加水使颜料成膏状,留有大量的水是不适宜的。颜料中的某种无光特质,常常都是由于这种加水的方法造成的。对绘画来说,最好还是色料多些而水少些。我曾经在一管冻结过的颜料中发现有满满一大汤匙水。如果使用这种颜料,会失去黏附力并产生裂纹。

为了将颜料做成膏状,还常常加入少量的酪素或鸡蛋丹配拉,甚至加入高岭土,不过主要还是加蜡。如果蜡溶解于松节油中,可用来作为管装颜料 2% 的添加剂,因为它不会增加油的体积。

加入蜡可使颜料的稠度变大,还能减轻油类的变黄现象。蜡还可以防止重质颜料在颜料管中与油分离的令人烦恼的现象。颜料加入蜡后,其可塑性增强并使颜料色彩浓艳,适用于任意技法。制造厂家常常用氢氧化铝代替蜡加进管装颜料中。但是氢氧化铝不能防止变黄现象,而且其他方面所起的作用也不大。据说它具有对温度变化不敏感的优点。加入少量蜡的颜料不会有变混浊的危险。但过多的蜡却没有什么好处。原先,在 19 世纪

90 年代，人们将 30% 的蜡溶解于脂油，再加到颜料中，这样一来颜料当然也就被毁坏了。它使油含量大大增加，颜料则变得黏稠而发暗，还会产生裂纹。其他各种添加剂，例如羊脂、板油、鲸油、猪油等，也被人们用来使颜料变成"黄油状"，但是它们只会使颜料变得油腻并且妨碍颜料的干燥。

我曾见过一种用纯净的油研磨颜料的情况，尤其是铅白、铅丹、镉黄、朱砂和天蓝等几种颜料，在研磨后的几天之内便凝结起来，十分令人费解。在某种情况下，油陈旧发黏是其凝结的原因。此外，若铅白粉研磨至粉尘般细腻的程度，用油研磨时也往往会凝结，所以研磨后应覆盖放置 8 天左右，再作进一步研磨，然后才能装入管中。石膏也可能会使颜料凝结。

某些颜料在初次研磨之后必须放置一天，然后再加入色料，重新研磨，这类颜料有锌白、棕土、钴绿、亮氧化铬和群青等。后两种颜料容易流淌，要加入 2% 的蜡。吸油性差的颜料，先要用酒精或阿摩尼亚研磨。像色淀这样的颜料，没有颗粒，常可容纳浓稠的油类添加剂。

写生用的颜料，是加入如重晶石之类的增充剂制成的。这种颜料，每个画家都可以自己制作。铅白中要加入 1/3 或多一点的重晶石。重晶石很便宜，虽短时间不会失去覆盖力，但后来这种白色会变得透明，而且很黄。

颜料在研磨到所需要的稠度以后，要小心地用角质刮刀装入颜料管中。颜料管开始不要加盖，应先用松节油擦干净。丹配拉颜料管和水彩画颜料管，其内侧可以涂一层防护漆。装颜料时要将颜料管在桌上轻轻地磕一磕，使管中的颜料密实一些。颜料管装满时，用刮刀将其末端翻卷几次。颜料管的金属会被油酸所腐蚀，在管口形成灰色的淤积物。就煤焦油颜料来说，最好也像装丹配拉颜料一样，在管内壁涂一层防护漆。研磨好的颜料也可以存放于广口瓶中，并用一点水覆盖颜料。但有些颜料不耐水，尤其是印度黄和锌黄矿物颜料等。在颜料上面放石油类物质是不

太适宜的。因其易于混入颜料之中。

研磨板研磨过颜料后,要用松节油、苯或二甲苯清洗。锯末、面包屑或白垩与软皂搅合在一起也可以使用。

在颜料管和瓶子的颈部加热,便很容易地把盖打开。在研磨大量的颜料时,手磨机比较实用,但必须保持十分清洁。

4.1.2 油画颜料的类型

市场出售的现代管装颜料,其工艺配方是保密的,少数厂家虽然对其制造方法加以泛泛的介绍,但各成分间的分量关系却不透露。因此画家只能很无把握地估量这些材料在画中的效果。各种油料干燥所需的时间差别极大,令人十分烦恼。要将画家用的优质油画颜料与习作用的颜料区分开来,但后者的耐光性应同前者一样。要识别写生用颜料,只要注意其比较粗糙的质地和如重晶石之类的添加剂 ,便可知道。这种低质颜料的价值应该由其价格反映出来。

工厂制造的画家用高级油画颜料的优良性能,常常因研磨得过细而受到损害,其结果,使得一些令人喜爱的颜料,例如铁丹、棕土等,产生渗透的趋势,而这种趋势只是在可溶解于油的颜料如沥青中才会出现。此外,由于颜料经过金属滚子长时间研磨,很可能会发生过热现象,使其中的油变成肥皂状,因此颜料变得黏稠,故其覆盖力比手工研磨的产品弱,当颜料薄涂时,这种现象尤为明显。但是必须承认,供画家使用的颜料制造厂家,实际上一直是被迫采用这种制造方法的,因为画家不知道这样会导致颜料性能不良,而不断地要求生产研磨得越来越细的颜料。在关于古代绘画文献中,如钦尼尼的论文,当我们从中读到颜料研磨得愈细愈好时,切勿忘记,那个时代的画家们必须极其艰难地从原始矿石中提取如赭石等颜料,而且他们所知道的惟一方法就是手工研磨。而在那种情况下,颜料研磨的细腻程度绝不至于产生令人烦恼的副作用。

古代颜料与现代颜料相比较,颗粒状更明显,同时更具有遮盖力。任何用手工研磨的颜料作过画的人都会承认这种差别。

制造厂商关心的,自然是他们的颜料尽可能长期保存,以便让颜料不过期失效。因此他们在颜料中加入了慢干性油类或其他物质,但这样却不利于画的保存。

非干性油与干性油混合的试验正在进行。不要未经绝对可靠的检验,就立即采用这种材料,否则,可能会付出极大的代价。

用机械方法研磨铅白时,常常先加水调成膏状,研磨过几遍使大部分水分离出来以后再加油。由于这种颜料中尚存少量水分,因而具有无光性质,而且在一段时间里具有极强的覆盖力。然而这种习惯做法可能出现的后果已在前一章里作过叙述。在非常新鲜的油中搀入水(目的是除去油中的铅糖)而调成膏状时,很容易形成乳液,水就不可能从乳液中分离出来。

当人们在旧调色板上看到已干了多年的剩余颜料时,会惊异其体积收缩的程度。它们表面看上去颇似萎缩的梨子或蘑菇,色淀颜料尤其如此,然而其内部却仍然是湿的。

颜料在处理时的难易程度和流畅与否是随温度不同而变化的。同一种颜料在较冷的早晨很难使用,而在中午可能就会从调色板上淌掉。在户外,搀蜡的颜料会使这两种情况更加严重。

最令人烦恼的是,各种颜料干燥所需的时间不同,克勒姆尼茨铅白、铅红、棕土和钴蓝干得很快,其他颜料则干得较慢,尤其是深茜红和朱砂。这种干燥快慢的差别,可以在绘画时用不同的调色液来均衡。

纯油性颜料 这种颜料具有优良的使用性能。但是纯亚麻籽油颜料却有变黄和发亮的缺点。另一缺点是,只有在底层颜料完全干燥时才能涂覆盖层,因此绝对不能用极厚涂的画法来作画。除此之外,纯油性颜料非常适于一次作画法和单色画。亚麻籽油颜料干得最彻底,也最坚硬,而且很少有裂纹的倾向。

纯罂粟油颜料可产生黄油状效果,干得很慢。

罂粟油颜料是当代画家必用的材料,它似乎最能满足画家的需要。当今的油性颜料中的油类主要是亚麻籽油和罂粟油的混合油,白色颜料几乎总是用罂粟油研磨的,因为罂粟油几乎很少变黄。颜料中含亚麻籽油越多,其颜色就越暗,干得也越慢。为了使颜料能保持长期不干,管装油性颜料还常常含有非干性油或慢干性油,这对于画的保存危害极大。

许多制造"纯油性颜料"的厂商,大肆宣扬他们的颜料不含蜡或类似的添加剂,并自称他们的颜料更有覆盖力,而深色更有透明性。但是,为了防止管装颜料变硬和油与颜料分离,某些颜料必须加入添加剂。这些颜料中还可能含有矾土制剂、油性光油、增稠油及类似的添加剂。另外,我们曾反复说过,加入少量的蜡,并没有什么害处。

过去管装油性颜料常含有大量的蜡(以 15% ~ 20% 的比例溶于脂油中)。显然,这种颜料会吸收大量的油,从而造成各种危害。牛脂过去也同样被用作添加剂,由于牛脂永远不会干燥,在颜料中是绝对不允许使用的。

含香精油树脂油颜料　纯油性颜料的缺点是只能用于一次作画法,如罂粟油颜料;或者只能覆盖于完全干燥的底色层之上,如亚麻籽油颜料。这种缺点可用树脂油颜料来弥补。树脂油颜料由于其溶剂——松节油的挥发性而能够完全彻底干燥,而余留的树脂则可抵消脂油,尤其是罂粟油的收缩而导致色体的损失。松节油在油干燥以前就已经挥发掉了。树脂油颜料还可用在半干"发黏"的颜料层上画,而不存在用纯油颜料所遇到的问题。古代的一些画派早就将树脂用于油画颜料中,例如:凡·爱克将树脂用于透明画法,还有威尼斯画派、鲁本斯画派以及伦勃朗、委拉斯开兹等,他们都利用了这种材料的优点而快速作画。含油量减少了,而透明色的透明度和深度却增加了。如果树脂光油或香脂的含量不太高,用不透明画法作画也是可以的。威尼斯松脂或溶于松节油中的玛蒂脂和达玛树脂已经得到了应用。这类颜料具

有足够的自身保护作用,无须最后上光也能保持很长时间。

装于管中的树脂油颜料比纯油性颜料变硬的速度快。因此树脂光油很少加到10%以上。在调色液中,树脂光油的百分比可能高一些。彼坦柯夫关于油画颜料和油画保存的研究,引起了人们对颜料中加入香脂和树脂,尤其是苦配巴香脂的兴趣,以期提高其耐久性,限制变黄和起皱,以及使其尽可能易于作画,因此使用树脂油颜料时,不必等到底色层完全变干。从前大多数颜料制造厂都在颜料中加入了一定分量的苦配巴香脂和苦配巴脂油,其主要意图是消除起皱和收缩。但他们使用这种添加剂的方法并不十分成功,却认为已经找到了解决供画家使用的颜料的根本办法。甚至现在人们还能在贝格尔-布维尔(B-erger-Bowvier)和让尼克(Jännicke)等人的专著中读到这类错误观点,认为苦配巴香脂可毫无顾忌地以任何分量随意加到颜料中去,还认为它既不会变黄,也不会产生裂纹,以后也不会变黑。然而,如果在管装颜料中含有苦配巴香脂和苦配巴脂油,那是危险的。

药剂师路卡留斯(Lucanus)于1834年赞成在油画中使用苦配巴香脂,其实他自己完全意识到使用苦配巴香脂的危险,因此他用鱼胶和虫胶覆盖于每种颜料涂层之上,以便保护涂层不受任何溶解作用的影响。但是,不言而喻,这种保护措施是画家不可能采用的,何况它还会引起裂纹。

以硬树脂为主的树脂油颜料　例如,含有溶于油的琥珀或柯巴脂的树脂油颜料,也是危险的,因为它易于变黄而且会形成一层表皮,这层表皮油光滑亮的效果与这类添加剂的分量成比例地增加。这些油质光油几乎不能产生轻盈的无光和不透明效果。而这种产品却已作为"古代大师的颜料"出现过许多次。穗熏衣草油类的香精油,会增加令人讨厌的颜料混融趋势。总之,如果要避免画面变成"酱油色",十分节制地使用这些材料才是明智的。

另一种"树脂油颜料"是在油画颜料中加入树脂光油做成。

是把溶于松节油的玛蒂脂或达玛树脂光油作为绘画调色液,而不
是作为管装颜料的添加剂。这就是鲁本斯当时所用的树脂油颜
料,这种颜料是与日光晒稠的亚麻籽油、威尼斯松脂,还有玛蒂脂
光油和松节油一起使用形成的。它具有一定光泽,不必上光。它
的极佳保存性能证明了这种技术原理的正确性。好的松节油在
脂油开始干燥前就迅速地全部挥发掉,因此不会妨碍其干燥
过程。

穗熏衣草油和其他香精油干燥得非常缓慢,它们会妨碍脂油
的干燥过程,而且具有同苦配巴香脂一样的溶解作用,以及后来
令人遗憾的变黑趋势。用稀薄的光油来减少颜料中的含油量,比
用硬树脂(琥珀和柯巴脂)的害处小得多,因为用硬树脂时在颜料
中搀入了大量多脂肪的熟油。稀光油还有助于防止脂油表皮的
形成,因为它们由于挥发作用而能整体地干燥,而不像脂油那样
从表面干燥。

现代的管装颜料大部分是罂粟油颜料,或者是亚麻籽油和罂
粟油、脂树和香脂混合制成的。这些颜料永远不会变得很硬。较
软的树脂,如玛蒂脂和达玛脂比很硬的柯巴脂更适用。如果以后
需要复新的话,它们不会带来使科学家们担心的任何障碍,相反,
只要罩一层苦配巴香脂,就足以使软树脂绘制的画恢复其失去的
透明度。对于软树脂的使用,有利的决定性因素是其令人喜爱的
光学效果。软树脂使颜料鲜亮而透明,其无油特性优于油质过多
的光油。一般说来,软树脂可使人们采用他们喜爱的技法,而且
还能把"变黄"减到最小程度。使用软树脂作画,不必像纯油颜料
那样要等到底层完全变干,并可取得富有魅力的丰富而统一的效
果。它们能迅速地完全干透,不会形成一层表皮。因此据我看
来,它们是可用于油画颜料中的最好材料。

树脂蜡颜料 这种颜料在临使用时也可自己配制。其方法
是把树脂光油与溶解于松节油的蜡混合,然后用刮刀将它与油画
颜料调到一起,或者将它单独作为调色液使用。绘画时,将达玛

树脂光油加到蜡溶液中使用则更好。这种颜料看起来有一种朦胧的、惹人喜爱的模糊,无光的效果,且又十分明亮和透明。它非常适用于装饰画。例如壁画等,而且远远超过常用的含脂肪多、会变黄和干燥性能差的脂油蜡颜料,所以,蜡树脂光油是一种极好的,非常耐久的混合物。

路德维格(Ludwig)①**的石油颜料** 有一段时期,人们常常谈论这种颜料,就像常常发生的事一样,人们又一次认为发现了古代大师的秘密。凡是注意过几十年来绘画技法发展趋势的人都知道,这种热情多么快就像幻想破灭一样而消失。

铝皂 古索瓦(Gussow)曾用铝皂作为颜料的结合剂。他把煮沸的纯皂和明矾溶液倒在一起,经过各种处理并与松节油混合,产生一种像珐琅的物质,再将这种物质与树脂和脂油混合在一起。用作白色涂层,虽然不错,但是有异常明显的光泽。这种颜料不能持久地使用,只能在很短的时间内用它作画,一小时之内它就会变得十分黏稠,而无法再涂抹了。

有人以为用玻璃似的釉料做的颜料,可以均衡不同颜料的干燥期。然而这种颜料无颗粒体,像其他油质颜料一样,干燥时间同样不等。

拉斐利(Raffaelli)的颜色粉笔是粉笔型的油质颜料,其中含有可可脂、牛脂、日本蜡和非干性油。这种颜料无论何时都可以擦掉,还会明显地变黑。

发明者们总是对他们的这类新产品津津乐道,而不冷静地想一想,一种打算普遍采用的材料,一定要有相当的适应性。某个有才能的画家使用某种颜料作画,瞧,他成功了! 但是,他用任何其他材料也会成功。而对于其他人来说,其结果却令人失望,过后发明者和从业者同样幻想破灭。

颜料越能适应各种不同的需要则越好。这样,就能使更多的

① 路德维格:德国地名。——中译者注

画家用它来作画而获得成功。但是,能使任何一个没有能力的人都能创作出艺术作品的颜料是不存在的。据我看来,这种常常被人们探寻的奇妙材料是永远找不到的。

无光颜料和画中的无光效果 在现代是最时髦的。在颜料中加入大量的香精油,并相应地减少结合剂中脂油的含量,在吸油的白垩或石膏底子上可得到这种效果。但是用香精油得到的过分的无光效果,会给画的耐久性带来不利,使颜料变脆,而且很可能由于黏附力差而脱落。颜料应尽可能保留其结合剂,因吸收或挥发的损失只应是少量。那些含有足够结合剂的颜料才能牢固地黏附在底子上。由于多年无须上光,无疑其效果最具美感也最耐久。能产生令人满意效果的无光颜料可以像装饰用的不透明颜料那样配制,即把一些博龙亚白垩、氢氧化铝(粉末状或用松节油研磨的)和油画颜料一起在调色板上混合。最好用刮刀来混合每种颜料,也可以只把博龙亚白垩加入绘画调色液(蜡、树脂光油或纯玛蒂脂光油)中。

松节油中的蜂蜡也可使颜料无光。油画颜料与松节油调合用于吸油的底子上,可使油画颜料产生非常美的无光特性。石油产品和其他易挥发的矿物油与油画颜料一起使用,也能产生无光效果。

混合颜料 为了使油画颜料具有"不黏"、含油少、无光和干燥均匀的特性,现在许多画家都是自己用丹配拉乳液混合制备油画颜料。工厂不再生产这种混合颜料已有 40 年了,但是今天它们又重新流行起来。在早年许多画由于使用了软皂而变黑以致毁坏。

管装颜料并不总是适于用这些添加剂。现在使用的添加剂有鸡蛋、酪素和动物胶,还有皂化树脂。

用丹配拉乳液混合使油画颜料含油减少,比加入油使丹配拉颜料含油过多要更好一些。毫无疑问,这提供了许多可能性,但是只有经验丰富技艺娴熟的人才会获得成功。

用鸡蛋或酪素丹配拉克勒姆尼兹白与油性克勒姆尼兹白1∶1调配而制成的一种混合白色颜料,能变得非常硬,干燥得快,而且遮盖力强。

由合成树脂制作的颜料 我曾对这种颜料进行过多方面的检验。这种颜料确实很透明,但是它们允许使用的技法非常有限,仅适于像水彩,或丹配拉那样的技法。它们在含油的底子上黏附力很差,而且只要与脂油或松节油接触就会分离。

4.1.3 调色液

在绘画过程中,调色液是用来稀释油画颜料的。首先应该强调的是,调色液应尽可能节制使用,因为现在的管装颜料已经受到过量结合剂的损害。此外,还要记住的是,调色液的成分应尽量简单。因为画中采用的材料越多,其相互之间产生不利反应的危险也就越大。

用于同一幅画中的调色液,最好各层都相同。

如果一定要使用速干调色液,只能用于底色层中。慢干性调色液要在不吸油的底子上使用,同时要避开松节油,因为松节油会加速其变干。在慢干性调色液的制法中,迄今供美术专业用的最糟糕的大概是标特奈尔(Büttner)的秘方了,该秘方建议:"用凡士林油涂在吸油性的底子上,也可以说是用这种油来浸渍底子,这样便可以按需要任意长时时间趁湿作画。如果想让画干燥的话,只需将陶土用水调成膏状,厚涂于画布的背面;干燥后,所有的凡士林油便被吸进陶土里,这时只要把陶土敲掉即可。"真是任何语言都不足以形容这种所谓科学建议的虚假性。最好的调色液干燥速度是正常的,这种调色液与油画颜料的性质一致,不会促使其正常的干燥期限缩短或延长。

色料和结合剂之间所能具有的结合力是有限度的。就其重要性来说应该始终把色料看作是主要的,而不是结合剂。颜料冲

得很稀往往是危险的。画家要自己制备实用的调色液,就必须清楚地记住结合剂在画中的作用。

香精油类,例如松节油和石油的各种馏出液等,都是本身无黏结力的稀释剂。它们可把颜料稀释到最大限度,因此常会破坏颜料的遮盖力。如果使用过量,它们还会由于迅速挥发而引起裂纹。在画的表层,由于它们具有溶解性能,也会造成损坏。香精油类适用于纯一气呵成或者是一两天完成的作画法,也适用于底色层。松节油可以加速脂油的干燥过程。

半挥发性香精油类。例如迷迭香油、穗熏衣草油和苦配巴油等,充其量也不过仅适用于一次作画法,而不适用于底色层和覆盖层,因为时间一长,它们会变黑,并保持发黏的状态。

丁香油是干得最慢的香精油,但必须尽量少用。当然,必须用在几乎不吸油的底子上。这种油一定不能用松节油稀释,否则,它就会较快地干燥。

香脂 可产生一种平滑而轻快的效果,并能使颜料很好地融合在一起,尤其是威尼斯松脂和法国斯特拉斯堡松脂。在与日光晒稠的亚麻籽油混合使用时,这种效果会增强,使用过量会使画面发黏,并产生讨厌的光滑表面。苦配巴香脂除可用于一次完成的绘画,绝不要用作调色液。

脂油 市售的管装颜料中含脂油量很高,所以应当少用它来作为调色液。使用核桃油可以像画草图一样非常流畅地用笔。罂粟油一定要小心使用,它很黏,但是在需要有黄油状特性的地方是很合适的。亚麻籽油最难干燥,它会变黄,并使画面较光滑。所有的干性脂油都能使颜料产生美观的珐琅样特质,但使用过量都会产生油腻的效果。

熟油和溶解于热油中的树指 例如柯巴脂清漆和琥珀清漆,还有车用清漆,都可以产生调和的光滑效果。它们极能承受大气的影响。若使用过量,则会形成一层表皮,变得很油腻并产生令

人生厌的亮光,还会变黄。除定立油①以外,它们干燥得都很快。日光晒稠的生亚麻籽油用于绘画比熟油要好,它与树脂光油或威尼斯松脂一起使用,能产生很美观的珐琅样的特质;定立油也是一样,不过定立油干燥时间比日光晒的亚麻籽油要长一些,只应作为调色液的添加剂使用。

柯巴脂清漆和琥珀清漆 涂于软涂料层上时,由于它们硬度大,会引起裂纹。这类清漆都会变得很黄,甚至变成褐色;所以,一定要少用。

树脂稀光油 即玛蒂脂和达玛树脂的松节油溶液,它们会使颜色透明和发亮;但是如果使用过量,由于香精油的挥发,会使颜料变得光亮和发黏。树脂光油变黄程度难以觉察,或者说不会变黄,并给颜色增添了很大的亮度。与脂油不同,它们可以涂在尚未干透的涂层上。树脂光油具有快速干燥的作用。单独使用时太脆,因此用作调色液时要添加脂油。

蜡溶液 可使颜料呈黄油状,但是只能用它与树脂光油混合,而不能用它与脂油混合;而它与树脂光油的混合液,也只能用于一定的范围,通常是用于装饰画。蜡溶液可以产生特别轻柔和无光的效果。

催干剂 跟"毒药"差不多,最好不用它。极少量的催干剂小心而适当地使用尚可,大量使用会引起严重损害。它们干燥力很强,在调色液中加入2%就足够了。

用作调色液的各种油类和光油干燥所需的时间,自然会受底子和温度等因素的影响。其干燥时间大致如下:

松节油挥发很快

石油馏出液
沥青馏出液　}几个小时内挥发

① 定立油(stand oil) 也译作重合油,据《英汉美术词典》,是隔绝空气加热至600℉变稠了的亚麻籽油。(见第三章结合剂)——中译者注

四氢化萘和某些沙格基罗（Sangojol）比松节油挥发慢,松油醇更慢

催干剂可使干燥过程加速约 12 小时 ~ 24 小时

熟亚麻籽油干燥时间为 6 小时 ~ 24 小时

生亚麻籽油干燥时间为 3 天 ~ 4 天

琥珀清漆

柯巴脂清漆⎬干燥时间为 24 小时 ~ 36 小时

车用清漆

玛蒂脂和达玛树脂稀光油干燥时间为 1 天 ~ 2 天

薄层的威尼斯松脂干燥时间为 1 天 ~ 2 天,厚层约 14 天

迷迭香油和穗熏衣草油干燥时间为 3 天 ~ 4 天

核桃油干燥时间为 4 天 ~ 5 天

罂粟油干燥时间为 5 天 ~ 6 天

定立油干燥时间为 5 天 ~ 8 天

丁香油干燥时间约为 40 天

根据上表可以确定用于特定用途调色液的成分。

香精油可使颜料脂油减少且很流畅,熟油或油质清漆则使颜料含油多,威尼斯松脂、增稠油和定立油可使颜色鲜艳,并产生最强的珐琅样的效果。

调色液总是应节制地使用,色料始终是主要成分。如果不遵循这个规则,那么,本来是极好的调色液,例如威尼斯松脂,也会引起各种麻烦,用所有其他调色液均应如此,否则,不是使颜料干燥性能变差、发黏和后期变黑,就是难以处理。

调色液不可在调色杯中调配(调色杯中可能有各种残留物),而应当在瓶子里配制,以便整幅画都能使用同样成分的调色液。

市售和调色液　市售调色液的配制都是保密的,极少例外。因为画家无法控制其后果,所以建议不要使用它们。一切画家组织机构应联合要求这些市售产品必须确切说明其成分和分量关系。例如,达玛树脂光油应当注明:达玛树脂以 1∶2 或 1∶3 溶解于

两次精馏的松节油中,而不是仅仅注明:"绘画光油"。

豪瑟教授的调色液　由一份精馏松节油、一份达玛树脂光油和一份亚麻籽油组成,这种调色液性能非常好,具有一般的干燥速度,每个画家都可以自己配制,或者加以改进使之适于自己的需要。

4.1.4　调色板和画笔

木制调色板涂以棕色是使用红玄武土底子时代留下来的传统。当时这种棕色是合适的,因为它与画布的色调相一致。如果画家在灰色或白色底子上作画而使用棕色调色板时,便不得不进行色调明暗的转换。在白色底子上准确地作画之所以困难,很大程度上是由于棕色调色板的色调对比所致。这种对比色对各种色调都有影响,使之看起来与在白色底子上完全不同。今天,按理说应该有与画布色调相同的,常见的银灰色或白色的调色板。

手持的调色板必须具有良好的重量平衡, 这样就不会使胳膊疲劳。有一种由许多张不透水的白色羊皮纸制成的簿子式调色板①,非常轻便实用,绘画结束后,只撕掉一页即可。任何画家都应能够自制这样的调色板。在乡下野外写生,折叠式调色板对画家来说是非常灵活方便的。调色板上颜色的等级越少越好。习惯作法是,放好调色板,在左上角,从较浅的颜色开始排列,但这应根据个人爱好而定。

渗油的画板应当用亚麻籽油刷一遍,然后拿一块布用力擦。经过反复使用后,调色板就不会再渗油了。调色板可用二甲苯、苯和松节油清洗。为了节约起见,可以用剩下的较浅或较深的颜料,以及那些仍干净的颜料来配制混合色调,用于画中不重要的较暗的部分,尤其是在这些较暗的部分用色淀等浓颜料来增强时,效果是很好的。

①　现国外有用白色塑料薄膜制作的调色簿出售。——中译者注

在调色板下面加热,例如在火炉上加热,可以很容易地用刮刀将已干燥的旧颜料除掉。用酒精灯烧掉颜料的方法不太好,这样容易在调色板上留下烧过的斑痕。把软皂薄薄地涂于调色板上并保持一段时间,也同样能将干油画颜料层溶解。如果使用市售的溶剂,事后必须用水彻底地将调色板冲净。经过这样清洗以后,要用重物均匀地压着调色板,以免变形。

画笔 油画用的画笔是用猪鬃制作的,细毛制造的画笔用于画素描。宽头长毛的或短毛的鬃毛笔是最常用的,因为使用这种画笔时,可以用宽面来涂色和塑造形体,而用窄边来勾画线条。具有各种长短和粗细鬃毛的画笔均可购买到。圆头画笔用于线条重要的一些地方是很有利的,古代大师们所用的画笔主要就是这种。画笔必须具有天然的毛尖,否则不适于用来画画。画笔尖端需合拢,不应有毛突出来;其形状应为圆锥形,尖端不应散开。在购买时,要检查画笔的笔毛,看其是否粗细均匀。同时查看画笔的中部是否由于金属套钳得太深而受损,有横向波纹的较佳。画笔的毛常常是用胶黏结的。这种画笔必须弄湿以便弄清笔毛是否会呈散开状。此外画笔不应当有修剪。

细毛画笔,以红貂毛画笔最好。细毛画笔弄湿时,笔尖应当很尖,这是绘制精确细部所需要的。当画笔冲洗后收起来时,笔尖一定要仔细地加以保护。使用宽头软毛画笔和牛毛画笔(所谓骆驼毛画笔)可以获得非常柔和的笔触,和色彩之间微妙的色调融合。宽头软毛画笔的笔毛不要插入非干性油中保存(如仪器用油或橄榄油),因为有些非干性油非常容易留在画笔中而使颜料持久发黏。工作完毕之后,画笔必须彻底处理干净。切实可行的办法是先把笔头夹在废纸中用两手指挤净,然后将调色刀放在笔头宽面上轻轻地把它压平,这样便能很好地保持其形状。也可以把画笔在手掌中,用温水和液体皂搓洗。具有波纹底的洗笔设备可节省大量液体皂,因为洗笔设备中的液体皂溶液可以使用数月,但是画笔绝不可持久地立放于液体皂溶液中,否则会变黑和

卷曲。笔毛已变形的画笔,可以用一些稀薄的胶使笔毛形状恢复,几天以后,再使其变软。

洗掉皂液后,应当顺着金属箍至笔毛尖端的方向把笔毛挤净,压成原来的扁平形状,再梳理一下,然后让笔毛处于自然状态,在适中的温度下干燥。画笔的笔毛是用松香加热熔化固定在金属套中的,加热也可使笔杆松脱。绘画时,画笔可以浸入松节油中清洗,但要彻底挤净,因为松节油会使颜料扩散。

有人愿意使用全新的画笔作画(泰伯尔就是这样),而别的人却使用未过分磨损的画笔,这完全是个人爱好问题。绘画时,应当尽可能保持画笔清洁,并且要专用一支画笔来画浅的冷色调,另一支画笔用于暖色调,再一支画笔用于深色调等,鲁本斯便是这样做的。这样就使绘画容易多了。因为只有使用清洁的,或者说是蘸着鲜明颜料的画笔,才能使着色的表面具有鲜明的色调。如果画笔上有一点深颜色,用它涂上的白颜色将是很脏的,即使用最浓的白色颜料也将无济于事。当然也不能太拘泥于此了。

画笔只能用笔尖蘸取颜料,否则颜料会进入金属管里,而使画笔损坏。

画笔上的油画颜料已干得很硬时,可以用各种溶剂,例如二甲苯、乙酸戊脂(香蕉水)、丙酮等加以软化。处理时,画笔必须悬置于溶剂中,但经过这样处理的画笔很少有什么大的用处,笔毛已变得很短的旧画笔,如果在蜡烛火苗上稍稍加热金属套,然后把毛拉出一点而不改变其原来的状态,尚可延长使用时间。

4.2 技 法

4.2.1 试验和操作方法

为了进行观察和试验,有效的作法是把色料和调色液等样品,用油画、丹配拉画或其他技法涂于画布或别种绘画底子上,也

可涂于玻璃上,并贴上注明日期的标签。这往往会给以后带来非常有价值的启示。

但是,必须防止从这些试验作出普遍性的结论,因为某一种油画颜料变黄,并不能认为所有类似的颜料都同样会变黄;这些实据仅属个别情况。现在还有许多不清楚的问题尚待解决。我曾见过一种含有 5% 蓖麻油的玛蒂脂绘画光油,它在玻璃板上一夜之间就干了,但是涂在一幅两年前已完全干燥的油画上,却用了 14 天时间才干。

当然,这些试验一定要尽可能依据绘画中存在的确实情况,否则,可能容易得出对美术实践有害的错误结论。在做了若干次试验都产生类似结果之后,才能得出肯定的结论。

技法是画家使用材料的方法。这并非像许多人认为的那样不重要,事实上,用绝对可靠的材料也可能画出很不耐久的画来。技法不可避免地带有主观性。然而这种处理材料的独特变化,以及对同一主题的各种各样的个人表现,正是作品令人着迷的主要魅力之所在。尽管它不显著并且平凡,但独特的表现,引起人们的兴趣。画家在作画时,绝不可只想着法则,而应毫不犹豫地跟着惟独被灵感所激发的感情走。法则的运用,应在画家早年通过训练养成习惯,使之变为自己的第二天性,以便在任何时候,他都可把法则作为仆人,下意识地置于自己的完全控制之下。

技法应该由内容的需要而产生。凡·高曾经为了获得树根的立体的质感,直接从管中把颜料挤到画上,在他看来,这是表达当时使他激动的树根的最好方法。如果技法能使画家尽可能恰好而又令人信服地表达他所必须说的东西,这种技法就是最好的。如果技法只是用来显示小聪明,即作为一种熟练的技巧而无内在的需要,它就会令人感到乏味。既然技法只是个人的事情,那么要开出任何一个普遍适用的处方显然是不可能的。但是关于材料使用的一些总的指导思想还是有的,技艺的法则是基于从实际经验得出的科学原理之上的。它们不应被当作公式,然而往

往一句建议性的话,对于探索者也许会有用,会为他指出正确的途径。在这里所提到的一些意见,都应以这种精神来领会。

美术既不单是思想,也不单是手艺问题,而是两者的结合。走向两个极端,都会产生严重的不利后果。例如科尔尼勒斯(Cornelius)在格莱卜托克(Glyptothek)画壁画时,认为自己画的草图已很不错了,便派他的学生去给这些草图着色,好像在创作壁画中着色阶段不重要似的,这种轻视技巧的常见做法,尤其是从文艺评论家的角度看来,是没有道理的。画家为表达自己的思想,选择什么材料和如何使用这些材料,并非不重要的事情。实际上,他必须仔细地就自己的特殊问题来考虑各种不同材料的表现及其可能性,选择最适用于自己的一种方法。只有对材料完全了解,才能提高自己的表达能力。

豪德勒(Hodler)曾经说:画家掌握的表达方法越多,他就越能成功地画出完美的作品。最平凡的主题通过人的创造力会变成杰作,而极好的构思如果技术处理不当,却会导致讨厌的和令人遗憾的结果。只有当画家的意图与能力相协调,其作品才可能具有精神和技艺的价值。

画家在其艺术生涯的早期,纯粹是凭直觉作画的。只有经过多年不断地观察和思考,才能积累知识,提高自觉创作的能力。这样,画家才能变成大师。那时,豪德勒的话就成了真理:"大脑高于视觉器官,它可以对各种协调关系进行比较,这样就会发现事物间真正的内在联系。新的光辉便会从这种精神活动和感觉活动的结合中焕发出来。"

由于实际原因,色彩和色彩对比以及上述等问题的讨论便插入油画这一章,因油画是应用最广的技法。以下就将一幅画展现的各个不同方面按适当顺序和关系加以介绍。

4.2.2 色彩现象和色彩效果

一切色彩都是光的表现形式。

　　根据牛顿定律,白光是所有色光的总和,而不像歌德所认为的那样,是一种单一的颜色。太阳发出的白色光线通过三棱镜,可分解成红、橙、黄、绿、青、蓝、紫几种色光,以十分美丽的彩虹形式展现在我们眼前,产生不同色彩效果的光线具有不同的波长。

　　光谱中的各种色光,可以重新聚合成白色光,也可只用两种特定的颜色光束重合成白色光,例如:红光和蓝绿光,黄绿光和紫光,黄光和蓝光,橙光和蓝绿光,这成对的光色称为补色。补色在视觉中可引起相反的对比色的感觉,例如:红色可产生蓝绿色的余感。

　　就像两种光色混合可以产生白光那样,在一定条件下,两种颜色也可以相互抵消,而消失在黑暗中。如果光线照到一个物体之上,该物体就会吸收除本身颜色以外的所有色光,而把本身颜色的光反射出来,例如红色的物体就只反射红光。如果一束光线全部被反射就产生了反射光(如光亮的表面),粗糙表面则散射光线。

　　各种色光,都是白色光的组成部分,其亮度自然比白色光弱些。

　　绘画用的颜料与光色不同,不发光只能反射,仅有很低的明度。因此,光学原理只能有限地用于绘画中。所有颜色在调色板上混合得到的并不是白色,而是暗灰色(如调色板刮下来的废颜料)。

　　我们作画无论用什么方法都无法再现天然光的亮度,所以不得不进行转换。画中所有的颜色明度都是相互依赖的,如果使白色暗一些,其他一切色调都必须作相应的变更。

　　不同的介质,像空气、油和水等,都能改变光线的速度,同时使光线的成分分解,因此也就能改变光色效果。

　　绘画用的色料如果是粉末状的,则从其表面反射光线。由于色料中含有微量空气,颜色看起来就灰一些。用不同的结合剂如油或树脂油研磨的颜料,按照其透明度的不同,显示出不同色度

的折射光线和内部光线。内部光线是透进去而又返回到我们眼睛的光线。由于它的辐射方向朝着四面八方,看起来强度就弱一些,亮度也差一些(如透明色)。不透明色则由表面反射光线。

对于画家来说,某种色彩如红色,是各种不同颜色的总和,其中以红色为主。当提香谈到 30 种~40 种透明色彼此相覆盖时,他研究的是一种色彩之中可能产生的丰富变化,(见古代大师的技法一章)。

画家将所有接近黄色和火红色的色调称作暖色,而把所有那些倾向于清凉的和蓝的色调称作冷色。暖色调加到暖色调上,效果增强,混合时仍保持明亮。暖色调和冷色调混合时,则强度减弱,并产生灰暗的效果。冷色调与冷色调混合时,则保持鲜明。通过对比方法,交替使用冷暖色调,可使画富于魅力和生气。过多的暖色调容易产生热的效果,而冷色调太多,会显得缺少生气。画中艺术表达的色调绝不是纯粹的冷色或是纯粹的暖色,而总是冷暖色调一起产生和效果总和。画家的课题是把这些色调薄薄地相互覆盖,这样就不会失去底色而保持朦胧的效果。典雅的冷色调可以改善一幅画的效果。

暖色看起来是近的,冷色看起来是远的。此外,强烈的色彩看起来也是近的,同样用作透明色的颜色和很不透明的颜色塑造的部分也是近的。画中的某一种颜色总是与它周围的颜色有关,其效果可以被它周围的颜色加强或破坏。因此可能出现这种情况,即画中还没画过的部分会由于周围的颜色而改变其色彩效果。这一点初学者往往不能理解,而有经验的画家会有意识地利用这一现象。画中红色的效果可以在其周围用它的补色或中性色调(冷灰色)来增强;也可以用某种红色来减弱或提高其强度。相邻颜色的冷暖,可使其显得暖一些或冷一些。强烈的红色,可以用加强周围的颜色来减弱,反之亦然。一幢红色的房子,它与周围有关景物的色彩,在蓝色天空下与在灰色天空下会有所不同。

因此,画家在观察物体时,不但应看物体本身,而且还要看它

与周围景物的关系。黑色表面上的白粉笔迹显得非常白,而在白色表面上,白粉笔迹看起来则很弱甚至完全看不见,画面上的色彩特性和效果,主要就是基于这一简单原理。

面积和浓度相等的两块补色并列在一起,例如黄色与相同浓度的蓝色并列,在敏感的眼睛看来是很讨厌的。这种刺目的对比,可以通过使一种颜色尽量变淡,或者使另一种颜色更加饱和来改善;也可以使两种颜色在面积上大不相等。不完全的补色在画中可产生较好的效果,例如黄色相对于灰色。黑色具有不完全蓝色的效果,带有白色的混合色也有同样效果。白色、黑色、金色或灰色作为中间过渡色对改善不佳的色彩组合,是很有帮助的。对于画家来说,把一些很难确定的色调,仔细地分成冷暖不同的"美丽的灰色",特别重要和有用。它们通常构成画的绝大部分,而要很节制地使用原色。如果每种颜色都以最大的浓度使用,那么画的色彩并不会变得强烈,只能显得艳俗和火气。

补色,如绿色和红色,当混在一起时会相互抵消。初学者如果不注意这一现象往往会导致画面变黑。当然,这一切都取决于使用颜料的方法。将一种颜色首先加入白色并分散地涂于其补色之上,就能避免这种错误,并可保证降低其色调的强度而不致使之相抵消。有经验的画家减弱过浓的蓝色的方法是,并置一种较淡的蓝色来削弱其作用,而避免与另一种颜色过分混合使其色彩受到损害。

完全由纯补色构成一幅画,是新印象派画家为自己确定的任务。他们以各种小点的形式涂色的方法,理想地符合他们的目的。但是他们用的颜色全都过分漂亮,缺乏过渡的丰富多彩的灰色,因此其效果有些俗气。在一幅画中,把黄与蓝、红与绿、紫与黄等色点并列,在观者的视觉中产生了色彩的混合。在显微镜下可以观察到由两种色料所产生的同样的物理混合,例如,在由黄蓝混合的绿色中,微小的蓝色和黄色颗粒并列于颜料表面,它们仍是分开的,只不过在视觉上混合而形成绿色。

画中主色与对比色相关的效果,可以用许多中性色调,将主色与对比色隔开来进行改善。例如,红色经过灰红、灰黄、灰绿等许多冷暖、深浅颜色的渐变,过渡到绿色对比色。主色和对比色在画中的位置也是很重要的。

每一幅画的色彩构成,应当从一开始就具有能在相当远的距离外引人注目的效果。

以冷色的各种美丽的灰色为主色调,有助于画的效果。使用灰色、白色或黑色作中间过渡色,可以改善令人不愉快的对比色。在装饰画中,也可以采用金色作中间过渡色。用补色作轮廓线,常常用来增强某种颜色的效果。

中性的灰暗色调,过去常被古代大师采用,如达·芬奇作品中的明暗层次,重新采用把白色涂于深色底子上的方法,使厚度不同的白色涂层在深暖的底色上呈现出一些中间色调,即所谓光学灰色。这提供了一种塑造形体的简单方法。从肉店橱窗的陈列品中,如果观察一下在红色肉上的微白或微黄的不同皮层所呈现的变化,就会从中了解到中间介质的作用,这是很有用的知识。在红玄武土底子时代,画家们曾非常乐意用类似的方法来模仿这些效果。

色彩的对比和对抗,使画面充满生气。画家作画时,对那些刺目和俗气的色彩对比绝不感兴趣,如"色环"中的绿对红,蓝对黄橙等,而只关注他自己的,别人尚未发现的色彩组合。他能使色彩和谐,无论多强的对比,并依照自己的感情创造出新的色彩效果。

这些色彩效果既不可事先预测,也不能像学术问题那样进行证明。奥斯瓦德教授(化学家)分析了提香的作品,宣称他画中斗篷的蓝色是极浓和极深的两种色调,这在画家看来是有点可笑的,它只不过是提香自己创造的蓝色而已。

只有对比会使画面显得过于刺眼和粗俗。必须加入协调色,即遍布于各种颜色之间的主色调,这是表达情绪的主体,它使各

种颜色带有共同因素,产生一种统一沉静的效果。对比令人兴奋,和谐使人安宁,两者必须相互补充。古代油画的陈列馆色调是色彩和谐的基础,那时的许多作品往往呈现"酱油"棕色调。使用有色的底子(如土红、灰或绿色),透出底色,或露出一些小块底子,可产生和谐的效果。在色调画中,是用基本色,或某一种色加到所有的颜色中来产生和谐,如特鲁伯纳早期作品中所用的土绿色。色彩过分强烈的画,也可以用某种灰色或其他颜色,分散地涂于画的表面,来取得和谐。但所用的颜色,不应与画中的主色或对比色相差太远。

在水彩画中,让白色底子空出不着色;在现代油画中,利用裸露的画布,都有助于形成色彩组合关系的协调。塞尚的蓝色轮廓线就起这种作用。用砖头粗鲁地摩擦修复得看来太新的壁画,也主要是为了达到同样目的,即形成统一与和谐。

如果不趁湿在透明色中以半覆盖或全覆盖的方法作画,而试图依靠最后用透明色罩染来取得和谐,其结果是极少令人满意的。

另一方面,若设法在画的不同部分以变异形式重复画的主要色彩,来取得色彩的调和效果,则是很好的。例如在风景画的各种色彩均带有天空的颜色,或肖像画的皮肤色调带有背景的颜色,这样,其效果即变得和谐统一,以免生硬。自然界的例子最好地说明色彩和谐的特性。例如在雾中,即使是最耀眼的色彩,距离稍远就会变弱,而显得和谐。它们不单是各自的颜色,还加上了雾的颜色。在雾中一定距离的某种颜色例如红色,如果会显出绝对的纯红色,这种效果将会令人感到难以置信的虚假。画中的情况与此完全相同。所有的颜色在一定程度上都要参与共同构成总色调。在自然界,无论是在阴天傍晚金色的夕阳,或中午明亮的蓝天下,其总色调的构成均如此。这些对于初学者来说只是难于领会罢了。因此,当画家在说某种颜色脱离了画面时,其含意也就变得清楚了。上面所提到的,在有雾的灰色画面中,如果

纯红色不用灰色来调和,就会脱离画面与画不相协调。色彩的和谐也可以像马莱那样,用一种基本色勾描画中形体的轮廓,使其遍布于画中所有色块来实现。他有些画中的人物素描稿,往往用浅熟赭画男性,用浅赭石画女性。这两种颜色交错使用,整个画的效果既和谐又有对比。在自然界中确实也是这样,如人的皮肤和头发的每一色块都受个人总体色调的影响,而形成和谐。金发白种人身上即使最小一块皮肤的颜色,也不适合用在褐发黑种人的身上。在整个画中遍布一种颜色,和反复出现同一色调的多种渐变,并用有限的对比色来加强,其色彩效果就会美妙悦目。参见第九章古代大师技法中所述伦勃朗的"亲密的色彩"。

明和暗、中间色、深色重点、反光与高光等色块,都是光照射物体所产生的结果。

在原始绘画中,物体都被画成无暗部的。后来认为暗部仅仅是光线变暗,或多或少否认暗部存在色彩,众所周知的丢勒就是如此。

对于有色的暗部和有色的反光,还有单一的颜色与其他色彩对比时产生许多不同色调变化的精确研究,以及由此而获得的认识,是当代绘画的成就之一。对于亮度和色彩彼此极为接近的色调变化的精确观察,例如画中白马和白云彼此之间的微妙关系,可赋予绘画一种特殊的魅力。

雷诺兹曾强调,和谐的原则要求所有暗部的色彩应几乎相同。显然,这样的和谐比采用多种颜色的暗部更容易实现。

当今,画中各个部分都要求有色彩,而不仅仅是亮部和中间过渡部分。而以前,暗部常常只有一种酱褐色。

平涂时,色彩效果最强,过分立体会使色彩效果减弱。

我们所说的固有色,指的是一物体不同于另一物体的特有色彩,例如红色长袍的色彩与绿色长袍的色彩是不同的。在柔和的光线下,固有色效果最强。强光往往会改变固有色,正如强烈的色彩会部分或全部地破坏光的效果。强烈的色彩如果仅限于一

个物体,会产生生硬的剪贴效果,这是因为缺乏与其他色彩的协调关系。

因此应认识到,强烈的色彩和亮光不可局限于一个物体,而必须分散到其他部位;反之,暗部的色调也必须涂于画中的不同部分,对于肖像画和实物写生,尤其要掌握这一点。

光线照射物体的颜色,会破坏物体暗部的轮廓,并使这些颜色更鲜明、更有活力。鲜明的亮块看起来比同样大小的暗块要大,它们会向四周辐射光线。为了在画中取得这种效果,画家用柔和的渐变过渡到明亮部分,仿佛被一个光环环绕。大块亮部中的小暗块被光笼罩而变淡。如果不注意这种情况,它们在画中会显得突出刺眼。波动是光的特性之一,光能分解色块并使他们各呈现一定的亮度。

暗部和亮部彼此之间不仅保持明暗对比,而且保持着冷暖对比。暖色的暗部意味着冷色的亮部,反之亦然。

暗部和亮部也可以是某种补色的对比,早期的意大利绘画中,就是用底层绿色的暗部与红白色亮部相对比来表现的。画面中一切颜色都必须服从于亮和暗的主要色块的协调统一。

随着距离的增加,固有色会渐渐消失,而趋近于其周围色调。这与风景画中的远景相类似。让我们设想在不同距离下的一个红屋顶的情况,它与观察者之间的空间愈大,其固有红色则变得愈弱,直至最终完全淹没于大气的色调中。

物体的立体表现,是绘画构思表达的一个很重要因素。质地的外表差异取决于光的强度,并随着光线变暗而减弱其效果。鲁本斯就遵循了这一规律,他用厚涂法画亮部的每样东西,而用薄涂法画暗部,画中质地特性的表现增强了明与暗的对比效果,也增强了色彩效果。

各亮部和暗部的整体,还要求表现方法一致。例如,如果亮部处处都是不透明的,则暗部必须在整个画中都画成透明的。

画家的方法与雕塑家的方法不同。对画家来说,他必须处理

形体在空间的外貌(不是处理形体本身),这是因为,由于明暗、色彩和空气的影响,形体的表面会呈现许多变化。有些形体常常由于这些因素而受损,单个物体本身不会产生造型效果,除非置于周围的空间中成为整体中的一部分。每个物体作为画面中的一种色彩层次,必须符合它自己所在的位置。

由于光线的照射而使细节隐没,新的较大的亮和暗的色块出现,越出了单个物体,因此,一个物体的某些部分与较大的亮色块有密切关系,而同一物体的其他部分则与较大的暗色块有密切关系。对这些较大形态的认识是画家观察的课题。

素描阶段的形体把握是绘画的一种必须的要求。凡是能画素描的画家都能较快地达到他的目标,使他能更好地致力于色彩效果的表现,而在他寻求最有表现力的形体时,不必为色彩过多操心。如果形体不令人满意的话,再好的色彩都是无用的;实际上,色彩甚至可能成为画中的阻碍,因为画家可能仅仅由于担心画的色彩被破坏而踌躇给予形的问题以足够的注意。

然而,就一幅画而论,色彩并不是次要的,而是头等重要的。只要我们的目的不只在于万花筒式的效果,那么画中一切色彩都是与形体密切相关的。

绘画是在平面的两维表面上用色彩来描绘三维空间的。表达空间的纯绘画方法,是分面着色以及对不同的物质进行处理(造型的和质地的特性)。此外,线条的勾画、立体感的塑造都必须加以考虑。

颜色平涂时产生最强的效果,而塑造形体时其效果则减弱。尽管塑造形体,但各个色块的不同效果必须保持。马莱(德国油画家1837—1887)说过,必须训练自己,绝不可孤立地观察一个物体,永远要注意它和周围景物的关系,看它如何在某处与周围景物截然分开,而在另一处又与之相融合。通过对这些现象的精确研究,很快就能够画出立体感来,而不必着意去塑造。一个画家在其早年,通常是直觉地确定画中的各种关系,如画中不同部分

的平衡和其他必要的调整,还有线条的方向,以及色彩明暗的分配等。后来不断积累经验并由此而获得知识,在此基础上,他便会有意识地,实际运用某些规律,从实践中他已认识到为什么和怎样处理某些东西会产生好的效果,而其他东西则会产生坏的效果。

构图规律给画家有条不紊地构成其作品提供了法则。如能防止简单片面的理解,就会发现许多规律是很有用的。这里还有许多规律,用一幅完成的画来说明它们,要比按照它们来构成一幅画容易一些。三角形或金字塔形是众所周知的,例如,拉斐尔的许多圣母画像,就是按照这种形式构成的。这种形式常常以垂直线条装饰反复地出现在意大利的宗教绘画中,画面的古老分区法也同样是大家所熟知的,这种方法今天已不再使用,它把颜色分成三种色域分别用于远景,中景和前景。垂直线和水平线对于画面的明确构思是必要的,为了使有线条动感的画面具有稳定性,即使垂直线和水平线实际上看不见,也应让人感觉到它们的高度和宽度。如何运用这些线是个审美问题。其区域和线段的划分,无论有意识还是凭直觉,几乎到处都可以证明是依据黄金分割率进行的。面和线的交叉,使物体看起来彼此有前后之分,给人一种空间的幻觉。斜线及其平行线引入画的背景,而产生空间感。平行线延续,可增强动势,有助于产生韵律感。

对称和平衡显示静止,反之则显示运动。与常规装饰的绝对对称不同,绘画要涉及到明暗、冷暖等部分的分布,以便使它们构成一个较大的统一体,如歌德所说,在不对称的条件下创造平衡感。画家要用建筑构造的意识,用各种色彩的平面“建造”起一幅画来,在两维的平面上创造出空间的感觉。

对角线和有关线条的向上、向下或插入的性质,目的在于得到动感,要用垂直和水平线的高与宽产生的安静感来平衡。在杨·斯丁(荷兰画家1626—1679)的一些画中,有时,所有主要的线条都伸向一个点,时多时少地集中在一起。对于每一个动势,

都必须同时考虑相反的动势。佛罗伦萨的"对立平衡"法则,在米开朗基罗的人物雕塑中得到明显的体现,是雕塑中主动势与反向动势相结合的一个典范。

在画中如何取得不错的效果?这取决于物体是作为暗区中的亮色块出现,还是作为亮区中的暗色块,或亮区中的更亮的色块出现等,所得到的可能是较差的或者是较美妙的效果,被强调的单独物体,绝不可脱离较大的色块。

画中各色块与主色必须适当地平衡,色彩放的位置很重要。主色必须在画的各个部分以色阶变化的形式反复出现,否则就会令人感到刺眼,只能起一个点的作用。

画家从一开始就应当明确,是想依靠光来建造他的画,还是依靠色彩。大多数绘画都是这两种想法之间的折中。在一幅画中,强光会妨碍浓艳的色彩效果,反过来浓艳的色彩则会破坏画中光的效果。还要研究色彩的作用,冷色感觉远,暖色感觉近。只有经过实验,才能使画家学会如何利用以下方法使两种相互对抗的色调彼此协调,而无须改变其作品的主要意图,比如:增大其一种色调的面积,或在两种对抗色调间插入中间色调,或改变明暗方面的光照,或者只使它们相应地变亮或变暗,或利用画中和谐的底色强的渗透,或使用一种最强的色调,以及使之邻接更强的效果等。画家还必须考虑,如何使画中的一部分与另一部分色彩相对比,以引起观者的兴趣,但总体的色彩效果,即色彩给人的第一印象,绝不可忽视。

亮部和暗部不能孤立,必须连成大块。孤立的亮部会产生亮点的刺眼效果。亮色必须以不同色阶分布于画中的各个物体之上,贯穿于整幅画之中,构成为一个大的悦目整体。亮部的效果可被周围景物增强或减弱。周围的暗色景物可增强亮部效果,但如果对比太强烈,亮部就会显得刺眼。因此,过渡区域是很重要的,画家必须研究事实,一些小块暗色在大块亮色中如何被其同化,亮色又如何向一些暗色的边缘渗出,而使自身扩散并变得柔

和。被光照射发亮的景象,可用亮度很接近的明暗变化,和稍有区别的色彩以及柔和的亮部表现出来。可以想象在白色背景上的白云。主要的亮色在可能的地方,要尽量涂在大的平静的色块上。引人注目的形体,例如手等,需特别注意,最好保持中间色调,因为一些单独小块的亮会破坏大面积的亮部。另外,亮部的颜色必须分布在该物体之外,使亮色块不局限于一个物体之上。一幅画中,线的结构和光线的总动向不可雷同,否则其效果会变得刻板,失去艺术性,画的客观含义变得太突出。画家是以强烈的对比放置色块,还是让它们柔和地融到一起,要根据画家的感觉而定。雷诺兹的话很正确,他说,描绘要令人信服,主要取决于清晰与柔和的关系保持与实际存在相一致。在实际中放眼一瞥,能抓住并理解其正确的关系及适当的附属细节,这应当是画家不断的追求。一幅画的特殊品格和构思是最为重要的,一切精巧的方法都无法纠正构图上的错误。

荷兰人过去往往以最简单的方式安排一幅画的亮部和暗部,常常用斜线将画分成明暗两半,并且两部分还要保持冷暖对比。再从亮的一侧取一部分放到暗区,从暗的一侧取一部分放到亮区。这对于研究怎样创造微小的平衡,怎样用一条垂直线,比如一棵树,来平衡斜线或连接暗区的部分,怎样使一条线在长距离中给人深刻的印象,以及怎样延长它,或利用分段在表面上缩短它等。都是很有教益的。为了利用对比作画,荷兰人将最近的和最远的、最大的和最小的部分彼此并置放在画中。

在一幅画中,画家必须确定什么是重要的,他想要强调的东西,并略去与其构思无关的东西。色彩、形体、光的变化,线条等,都可能是不可缺少的。兰贝赫(德国油画家,擅长肖像)曾说:"什么是别人不能做而你能做的事? 去做吧!"斯哥奇(Schuch)(奥地利静物和风景画家)认为:"发挥人的特长是教师的任务。"(据海格梅斯特尔 Hagemeister)

画家必须一开始就考虑到整体,通过明暗和色块的明确结

构,以及各个空间要素的清晰展现,产生大的总体印象。画中总的主色调必须保持,最初的设想要合理地进行,否则,最好一切重新开始。

开始作画时,要限制背景中的一切细节,因为它们只会碍事,一般应当少画。静止必须与运动相对照;一切东西,诸如形体、色彩、线条、暗与亮、质感的描绘、形体的平面和立体的表现,以及冷与暖,都必须有对比。

轮廓线可使画具有平面效果,也可使形体的立体感减弱,因为形体鲜明的轮廓线起着制约其立体感的作用。边缘线的逐渐消失,与无明显色度变化的柔和冷色调相结合,以及缺乏硬度,都会使形体退远并因此变圆。远处的和按透视规律缩小的形体,同光线充分照射的形体比起来,其色调总是趋于统一并偏冷。坚硬、温暖、明暗对比鲜明和强烈的色调看起来都显得近。

形体总是以它与空间的确切关系被描绘的,与雕塑比起来绘画在立体感上必然要差一些。在雕塑中,所研究的是真实的物体,即形体本身。过分的塑造会破坏绘画的效果。以上所述可概括如下:夺目的色彩脱离画面的原因是缺少协调,也就是缺乏色调间的联系。画中大范围遍布的主色在间隔的色彩中交织和反复出现产生和谐,这就是基调,像前面所述有雾的画中,所有的色彩都与灰色相混合一样。如果这幅画里各种颜色都用纯固有色,不含任何其他颜色或只含极少的雾灰色,那么它们就不会和谐。利用主色润染减弱固有色是防止颜色不协调的方法。所有色调都必须带有主色调。在理论上,我们可以得出一个概念,即一种近看显得很强烈的色彩会因烟雾和大气中水蒸气的遮蒙,以及观察者的不断远离,而逐渐减弱。了解这一现象,对画家往往是很有帮助的。

如果画中的某一物体显得孤立,可把该物体上亮部或暗部的颜色,引用到画中其他地方,问题往往即可解决。

画面无力和沉闷的效果,可以加强亮和暗的对比,以及增加

各色彩饱和度;色调太沉重也可以用类似的方法改善。过于刺目的效果则可以用中间过渡色调来中和。

缺乏主色,可以用统一的基本色作全面的处理。

这里,可以再一次提及雷诺兹的有益建议,他说画家要使色调的柔和与强烈保持适当关系,就像自然显现的那样,以使绘画具有真实的说服力。画家应当通过对自然界的充分研究,使规则成为自己修养的一部分,那么他一定会从中获益。

画坏的或塑造过分的形体,最好用垂直或水平排线重新画成平面的灰色效果,在其干燥之后,想要的效果便很容易获得。

与画中的各个部分的关系一样,画本身作为一个整体,其效果取决于周围环境。它可以加强画的效果,也可以破坏画的效果,因此,许多画家都体验过展览会上的遗憾,尽管其作品在画室里效果令人满意。有色的光会导致对色彩变化的错觉。例如在森林中,一切色彩都受绿色反射光的影响,当把画带回家看时,常常感觉画变得完全不同了,这是因为相互协调的遍布绿色的环境已不存在。因此,画家们喜欢画室北面的中性光。许多画家将金色画框着上色,以便画框与画更加协调一致。他们先用挤净水分的湿海绵将画框擦一遍,再将天然的石膏(或白垩)与明胶水溶液(5%)或鸡蛋丹配拉和少量醋相混合,然后将这种混合料厚涂在整个画框之上。这种混合料还可以适当地搀入丹配拉颜料。干燥以后,把需要重新显出金色的部位上的涂层擦掉。

本章所讲的内容,只是想对实验和研究有所促进,请不要认为它具有烹调用的菜谱性质。

4.2.3　画的绘制和操作辅助工具

古代大师通常按照事先精心准备的素描来作画,这样可以使画能在较短时间里直接绘制,而不用改动或进行试验。当今有些画家仍是在周密构思的画稿准备好以后着手作画,不过已为数极少了。

对画家来说摄影术可以起重要作用,投影法也是一样,尤其

对于肖像画家。但是,惟有有才能的画家才能自由运用这些辅助手段,而且其目的只是为了尽可能缩短准备工作所花的时间。古代大师们常常制作一些小的人物立体模型,以便更仔细地研究亮部和阴影的效果;还用这种模型详细地研究如何按透视法来缩小人物。他们还为此而设置了小舞台,以便在不同的照明下研究光和空间的效果。因此,他们具有展现想像情景的真实造型根据。

在比较画的模型时,用半闭着的眼睛看,就能够确定大片的亮部、中间色调和暗部的统一。"主题取景器"可以把自然界的一部分与周围的景物分开而单独地显示出来,还可以按照画的大小比例进行调整。

用来检查画的最有用的工具是镜子。镜子要放在能够同时看到镜中的模型和画的地方,这样就可以检查出素描或油画中的明暗关系和比例上的任何错误。黑色的镜子可以使一切自然界的色彩沉入镜子黑色底子色调的和谐之中,因而可以暴露出画中色调上的毛病。黑色镜子很容易自制:取一片玻璃,将其背面涂上一层黑漆(最好是沥青漆)即可。不过需知,在使用黑色镜子时,由于它不能显示出较细微的色彩变化,很可能会使色彩大大减弱;但正因为如此,它才能清楚地显示出色彩的明暗关系。

缩小的透镜可使画的效果更集中,因而毛病也能集中地显示出来。

通过纯蓝色玻璃(既不是紫色也不是绿色),能看出各种暖色的亮度是否确实足够,如像镉黄这样的暖色,往往由于发亮而产生很强的高光。如果亮度不足,看起来就好像烧焦了一样。这在成熟的麦田或类似效果的风景画中尤为显著,在这些画中亮黄起主要作用。

这个问题很重要,因为如果黄色或红色的明亮强度不足,重画时就会发暗;而更主要的是,用这种颜色的画只在非常亮的照明下,才显得优越!而在较暗的照明下(例如展览会的照明),由于画面没有足够的内在亮度,其效果显得很差。

过去有些画家,经常通过有色玻璃来研究其后边模型的效果。还有许多画家把玻璃放在画中需要推敲色调的部位,在玻璃上试验颜色。勃克林曾利用过各种工具,有色材料片和纸片等来进行研究。有色的赛璐珞和明胶片可能用来代替上述方法中所用的玻璃。透明的织物,例如薄纱,也同样被使用,将它绷在框上,透过它看一些物体,并在其上描画。

烛光或其他柔和的光线,例如黎明的光,可显露画中和谐方面的欠缺与某部分强光的不足。由于人们不能总在最佳的画室光线下观画,为了不使以后的观者感到失望,油画必须保持其底色不变。精心绘出良好效果的白色区域,变色尤为明显。古代大师的那些油画。可以挂在任何地方,甚至挂在最黑暗的角落也保持其画面的光彩。

铅锤、绘图用缩放仪、测量尺,还有方格网(如丢勒所用),对画家很有帮助。方格网是一个长方形框架,上面网着平行于四边的细线,构成许多同样大小的正方形。画上也划分出成比例的若干方块。把方格网放在要画的对象之前,透过它观察物体、人物的比例可以更好控制。色标图和量色表用处不大,因为由它们得出的调和色彩很有限。在色彩领域中,画家应以最主观的方式,完全按照自己的感受进行,这些日常的、平凡的调和毕竟太一般了,不值得去仿效。奥斯特瓦尔德曾推荐对色彩进行测量,并根据测量结果制定一幅画的色彩方案,这主意是画家极为反感的,应当毫不犹豫地拒绝。任何把色彩的运用变为公式的标准化,都将导致绘画艺术的毁灭。创作过程中的一切劳动和努力,以及所使用的一切辅助手段一定要使观众觉察不出;辛劳的汗水也不应当在画中露出痕迹。勃克林说,一幅画应当具有令人愉快的即兴作品的效果,这是有道理的。

4.2.4 油画技法

油画颜料干与湿的差别非常微小。因此,在着重于色调准确

再现的地方和需要以极细微的层次表现色彩的地方,油画颜料是令人满意的、适于描绘的最好材料。没有任何一种材料像油画颜料那样,能在处理方法上容许那样大的变化。油画表面易于处理,能迅速、立即产生效果,而且容易获得色调的融接和混合,还能在任何不成功的作品上作画并将其盖住,以及能趁湿进行纠正和改变,所有这些都是使油画成为最广泛的实用技法①的原因。油画颜料是用于绘画表现形体的最好材料。油画颜料可以不透明地使用,也可作为透明色或半透明色使用,在画中可运用肌理及厚涂颜色与薄涂透明色相对比,并容许各种各样的技巧,这是任何其他技法材料所不具备的。

底稿素描必须清晰而干净,以免破坏底色。

木炭、丹配拉颜料和黑墨汁是画底稿的最好材料;铅笔是不适宜的,因为它会透过薄的色层而显露出来,因而最不适宜的就是笔迹擦不掉的铅笔! 这种笔迹会透过最厚的油画颜料层露到表面。

画家在开始作画时,使用的方法当然享有最大的自由。

由较深的层次过渡到较浅的层次,而不是由最深层次过渡到最浅的层次,这样做是有好处的;这样就能在深浅两个方向上留有增强的余地。着色的油画颜料最好现用现调,不要在调色板上过于搅拌,不要"胡乱"地调,也不要过多地注意细节。"胡乱"调的颜料会变黑。涂颜料应有一定的轻松感,这样,在各种颜色彼此重叠时,下层颜色不会由于混合而消失,从而在效果上共同起作用。尤其是补色,例如绿色与红色,搀和过多,会使画后来变黑,当然,使用有溶解力的调色液则变黑现象会更加严重。

油画颜料在使用时有点像膏剂,具有黄油状特点,同时又能

① 但是,认为无论用什么作为油画底子并不重要,反正总要覆盖,这是错误的。由于铅白和其他金属颜料的皂化作用,油画颜料迟早会变得更加透明,因此在短时间后,经常发生底色透过来的麻烦。——原作者注

流畅地趁湿涂抹,这种性状显示了它的极大魅力。用松节油或石油制剂稀释,会使油画颜料美丽的黄油状特性降低。最好不要先涂很厚的颜料,因为这样会使画的色调缺少变化。涂得太厚的颜料或极少量的堆塑部分,常常可以用刮刀的刀刃除掉——很像把面包片上过厚的黄油刮掉一样——使颜色变得较模糊一些,而能重新在其上自如地绘画。常常还可以用手指使轮廓线变得柔和与模糊,形体就可变得浑厚,随后再将细部清晰地画上去。这样,不用塑造而只是平平的处理,便可获得立体的特性。画下面的各涂层应当色料多而结合剂少,以便干燥得迅速而彻底。因此,在底色上使用不透明颜料或浓厚颜料是有顺序的。这里,古代的绘画准则"肥盖瘦"仍然适用,即把多油的颜色涂在少油的颜色上,但不能走极端而把特别厚的颜料画在很薄的颜料之上。要始终牢记,过多的油和结合剂在画中往往是有害的,因此应当节制使用。在现代画中,不透明颜料起着十分重要的作用。用不透明颜料可得到诱人的质感效果,增强画的亮度和光辉。与较老的画法相比,现在流行可见笔触的画法。事实上,这种笔触是构成一幅画的主要魅力之一。画中用不透明画法画的那些部分比用透明画法画的更有吸引力,尤其是用克勒姆尼兹白画的部分,这在古老的画中往往可以观察到。用不透明画法和遮盖力强的颜料完成的画具有较大范围的色彩变化,一幅画用这种方法加强的效果和使用强烈色彩对比所产生的效果几乎相同。

纯油性颜料涂层应薄,但要含色料多,而且只有当涂层完全干燥时才能在上面覆盖。

树脂油颜料可覆盖于半干的涂层上,但必须少用结合剂和透明色。不管哪种结合剂,只要节制使用,并在使用时适当地加以注意,油质颜料是完全可靠的材料。使用浓厚颜料的潜在危险不像用"酱汁"似的颜料那么大。

颜料与过多的油混合,可以产生皱纹或形成一层表皮,其状态就像大量的脂油一样,尤其是使用油质清漆时。

用一个称为融合笔的干软刷将颜料细致地分布开的方法,会形成令人不愉快的光滑表面。多年以前,人们采用这种方法已达到癖好的程度,结果却使所有的画都丧失了新鲜感。伦勃朗年轻时曾用过这种方法,他先将颜料用一个獾毛大画笔刷一遍,然后画上重点。有时画家用手指来达到这一目的,但这很危险,可能引起铅中毒。以前,人们还常常用轻浮石和乌贼骨之类将画磨平,然后用水冲洗,就像漆画的做法一样。由于画的表面用这种方法磨得太光,结果出现了许多裂纹。今天的审美标准不要求除去笔触,但是在进一步覆盖之前最好还是用调色刀将涂得过厚的地方刮一刮。

油画颜料通常以膏状的稠度用鬃毛画笔大笔涂抹,但是在需要像制图员那样细致准确表现的地方,也常常使用软毛画笔。非常粗放的效果需使用调色刀来获得。每种技术方法的成功应当是选择的决定因素。每种方法都有其可取之处。颜料确实太厚时可以趁湿用手掌把白棉纸压在其上吸去一些。

油画颜料的吸油现象非常令人烦恼,它使色彩效果无法再准确地估量。这种渗透通常是由于结合剂被吸收性过强的底子或含油太少的底色层所吸收的缘故,但也可能是由于非吸收性底色层上香精油类的挥发所引起。对于这种现象,使用多油的颜料也难以防止,其效果却恰恰相反。许多画家认为颜料吸油是有利的,他们凭空想像这样的颜料将来会很好地保持在画面上。这实际上是错误的,这种颜料在上光时会发生非常不利的变化,因此绝不可在已吸油的颜料上直接着色,一定先要给它稍稍上光或用调色液将它擦一遍。

鲁本斯作画时,采用防止颜料吸油的方法。他的作品明亮透明,证明他的技法是杰出的。他作画使用树脂光油和增稠油,还使用威尼斯松脂,因此他使用的颜色非常明亮,其颜料本身含有较多的结合剂,所以像凡·爱克的画一样,不需上光油便有光泽。而且底色层中的结合剂不会被底子吸收,上层的结合剂也不会被

下层吸收。用含有松节油的稀颜料涂于光滑油腻的底色层,例如含有大量催干剂的底色层,同样导致"吸油"

也许是有些偏见,当今的油画颜料几乎只作为不透明颜料使用。不透明颜料在效果上比透明色轻快和生动些。因为这种颜料具有实体和质感的魅力。而且用它可以得到各种美丽的灰色,所以在画中用它是非常有利的。不透明颜料能呈现笔触。强调画家的手法。

人们常常竭力反对厚涂颜料,认为它不能耐久,会迅速毁坏,然而如果不走极端,可以肯定地说情况正相反。很稠的颜料若不是结合剂过多的话,毫无疑问是耐久的,而且能够用于不透明画法。伦勃朗和提香的作品以及委拉斯开兹在罗马画的教皇十世的肖像画证实了这一点。树脂油颜料最适用于厚涂画法。这种颜料使用的结合剂越少越好!

半覆盖和覆盖颜料交错使用可产生极大的魅力。

外行常常认为不透明画法只是部分画家的一种怪念头。他们不懂得光线和物体的一定亮度除了不透明色外,其他颜色是无法表现出来的。尤其是一知半解的业余画家,时常把绘画同涂色混为一谈。

作为透明色使用的油画颜料,具有透明性和一定的亮度,同时又极为清澈。透明色调看起来好像是向前的,因此当用于后退的色调如天空的颜色时,把油画颜料作为透明色使用是错误的。透明色要求较明亮的底色层。由于透明色本身不是实体,就要求具有实体的底色。

如果要有效地使用透明色,就必须清楚地了解透明色的性质和用途。例如在染色工艺中,透明色的先决条件是浅色的底色,透明色给底色染色,同时使其加深。只有白布才可以染成粉红色或浅蓝色,灰色的布只能染成较深的色调,浅红色的布只能染成深红色及褐色或黑色等。根据同样的原理,在画中白底色可以用透明色染成各种颜色,而带色的或灰色的底色,着色程度则按其

深度相应降低。透明色涂于灰色底子上多多少少有些灰暗,因此,用白色来提亮色调的古老方法是为涂透明色提供最大可能性的一种技法。根据这个道理,涂透明色最好逐步地从浅到深,以便用最简单的方法创造出尽可能多的色彩变化层次。文艺复兴初期的古代大师常常把透明色直接涂于白色石膏底子上,在石膏底子上加上了很薄的,或许是半透明的浅色。如果做一个试验,用光油调群青,薄薄地涂于白色底子和黑色底子之上,则一种颜色是明亮的,另一种颜色是灰暗的,这样透明色的性质就很清楚了。

透明色最好用稀树脂光油或含有增稠油的威尼斯松脂调配。单用油调制会变得油腻,用油质清漆更是油腻。有人说"透明色破坏光和空气",是很有道理的。这种颜色呈现一种玻璃状。如果把覆盖或半覆盖色涂于透明色中,就可以得到一种非常诱人的、风格流畅的绘画,而避免了上述的缺点。"透明色"这个词使人联想到具有玻璃样效果的画面。

使用透明色一定要注意明暗重点,以免效果平淡。明暗重点最好是自然地一次涂到透明色上,这样就不至于使画受到损坏或变黑。如果需要改变一幅画整体或局部的色调,而且又要尽快趁湿改变的话,最好用透明色来完成。

在令人不愉快的光滑的"酱汁"画上,最后再费劲地涂上过量的透明色,是非常令人讨厌的,莱勃尔曾理由充分地反对过这种方法。

涂了透明色的画需要充足的光线,如果置于光线不足之处则容易失去效果。这时,它们与用不透明颜料画的画比起来就显得发暗。我曾在一位很有才能的画家的画室里看到一幅圣坛画,透明色用在明亮的红色和其他颜色中,具有一种令人眼花缭乱的效果。但是,当这幅画放到教堂里时,这种效果便失去了,因为这里照在画上的光线很弱,同时从画后面的窗户射入的光线又很刺眼。用不透明颜料作的画,常常具有较多的表面光,因此在这种环境下就能比较好地展现画面。还有一次,一位画家到我这儿来

抱怨说,他在户外画的速写具有非常明亮的效果,但是依据它画出来的画却显得零乱而不调和。其原因是同样的。这幅画用透明色进行了局部润色。这些局部的亮部效果(亮部特别容易受损害)自然比用不透明颜料和未涂透明色的其他部分差一些。他的速写全都是用不透明颜料随意画成的,因此有统一的效果。最危险的做法是在一幅画中用透明色涂某些亮部,而其他部分不涂。

但是问题主要在于如何使用透明色和由谁来使用。委拉斯开兹、伦勃朗、弗朗斯·哈尔斯等伟大的大师,甚至所有画派,例如威尼斯画派,都完全懂得怎样处理透明色。

古代大师用手指或手掌,有时也用碎布对透明色加以处理,以便显示出色彩的最细微差别。透明色不是只涂一次;提香自己表明,涂了30层~40层透明色,通过利用透明色进行中间调整,使画面逐渐加深,色彩就更加丰富而微妙。宫廷画家斯蒂莱尔(Stieler)提供过一个有趣的透明色配方,他在"美的画廊"里的画,包括歌德等人的肖像,一直保持着惊人的新鲜感。其透明色的制法是:用一只一夸脱的杯子,量半杯很稠的玛蒂脂光油,加到一杯罂粟油中,再把一块约榛子大小的白蜡加到混合液中,稍微加热以使其溶解。

一切颜色,包括白色均可用作透明色。光油的透明度自然会大大地增强透明色的效果。

与涂透明色十分相仿的是用半流动半覆盖色的"薄涂"画法。这种画法可以产生朦胧而统一的效果,在适当准备了底色层后,可大大地加快完成的速度。

各种透明色搀入少量的白色是很有好处的,这不但不会对其效果产生有害的影响,反而有利于画的保存,便于再在上面作画。用这种方法还可以避免在透明色上作画时产生令人伤脑筋的裂纹。作画先从透明色开始几乎没有什么好处;除非立即趁湿在透明色上涂以覆盖和半覆盖颜料,否则以后透明色会由于上面各层的渗入而引起画变黑。

在诸如微褐色、微赭色或微红色的暖色调透明色上薄薄地涂一层半覆盖色,由这种中和的方法产生所谓光学灰色。古代大师们常常在肤色的过渡或中间色调中利用光学灰色,其效果是用直接画法不可能得到的;比较起来,直接画上的色调显得沉闷。

色调画法 这种画法,是在以单色为主的色调中,逐渐增进其色彩和形体。通常先用棕色或绿色的半透明色,随意而概括地画出总体效果,接着用中间色,流畅地画出许多层次,使画色彩丰富具有魅力。作为基础的主色对所有后加的颜色起作用,使画产生了和谐的整体色调,具有了统一的基调。这是由于所有颜色都混入了共同的湿底色的结果。这种底色过去传统通常是棕色。因此最初的颜色是从属的、辅助的,仅为了逐渐加强。开始画显得弱而平,通过大胆地加强亮部和浓重地加深暗部来取得画的重要效果。丰富的色彩变化以及没有粗俗令人眼花的色彩,使色调画具有非凡的魅力。莱勃尔的画和泰伯尔的早期作品显示了色调画法多么适于表达优美的、与众不同的效果 。利用单一颜色的微妙层次或有细微差别的许多变化,即可获得特别美丽的效果。用最简单的方法慢慢而逐步地增强色调,增多色彩,并且避免了色彩不调和 。在色调画中产生绘画效果的主体是中间色调。它使画家在作画开始便有可能从容地向明和暗两个方向进行工作。画家不应过早地使用最强烈的颜色,要避免暗部过分明显,和亮部过分刺眼,这种节制会带来好处。当画面已出现满意的效果,色彩变化非常丰富后便可随时运用强烈的亮色和深浓的暗色,使画具有生动的立即给人深刻印象的力量。最鲜明的亮色和最深沉的暗色,一定要在绘画结束时自然地画上去。如果它们看起来不能令人信服,画就会失去魅力。这里还有适用于写生的技法,即在某种明亮透明的暖棕色(赭色、褐色、金赭色等)的湿颜色上,生动和大胆地画上固有色,同样应尽可能鲜艳明亮,不要灰暗。在显得有必要的地方可用灰色降低色调,也可以将灰色搀入突出

的颜色和某种互补的颜色中,以中和其色彩。显然,往往用很少一点就足以使颜色得到所要求的效果,而不会失去内在的生气。这里的基本规则就是用最鲜艳的颜色把画绘出,然后再用半透明的中性色使画的色调降低到所要求的效果。

反过来,也可以先使画具有灰色效果,而最后加入几种较鲜的颜色,这种方法可以使画面保持协调的灰色底色调,这种底色即使在最鲜艳的颜色之下也不会消失。

对比色画法 这种画完全是用强烈的色彩效果画出来的。将最浓艳的颜色同时用画笔或调色刀画上去,再用调色刀迅速把颜色刮下,使其只留下薄薄的色彩效果。然后,用相对的补色或灰色对这种强烈的色调加以缓和。这种起初太粗俗的色彩,可以通过覆盖各种对比色(不要用力混合)使之变得优雅,这样,就得到了和谐的效果。使初学者感到惊奇的是,最暖的色调多么迅速和容易地转而变成冷色调,最强烈的色彩又能转而变弱。如果作品有变弱的预兆,就必须从起初的强烈色彩重新开始,一定要果断地使用最强烈的对比色,即最暖的或最冷的色调,然后,再使其关系谐调,而不减弱其原有色彩效果,这里是用较大的色度变化相连或间隔对比来达到某种效果的。运用这种绘画方法,能使画家获得非凡的能力和快速的作画技巧。

尽管印象派塑造的形体及其特有的色彩都服从于对象整体的瞬间感觉,但是当今的画家却是用对比色彩,从单个强烈的色彩开始作画的。比方说,一个画家被某种鲜艳的蓝色物所吸引,于是就寻找它的对比物,并根据仔细估计的对比色画出他的画;同时还小心地进行对比试验,注意不使这一色彩的品质由于在画中涂改太多而受到损害。为此他把一些着色的纸片或其他材料暂时放在画的一些部位上,以揣摩他所考虑的某种色彩效果。这样,他就可以用绿色衣服代替红色衣服等,来检验其效果,而不损害画面。在这种技法中,"Valeurs"即艳丽无比的色彩变化,起着重要作用。由单调和粗俗的对比色发展为十分和谐的绘画整体,

其效果颇为微妙。每种色彩的位置可逐一根据其浓淡和整体的需要仔细地加以考虑，这样，画面就成为一个统一体。通过色彩冷暖对比的变化可获得最美的效果，犹如肤色中较暖的红色脸颊与鲜艳的冷红色嘴唇之对比。

不言而喻，任何对色彩敏感的画家都知道如何安排所有的色彩，以便它们能融合成主色调。

今天，许多画家追求一种像壁画那样平涂的明亮无光的效果，他们故意用这种方法作画。寻求一种粗放的平涂的总体色彩效果，而避免让一些亮和暗的局部显得突出。浅色的底子，如棉布上的白垩底子，常用赭石着色，给这种画法提供了条件。用很少变化的色彩概括地作画，如可能一两天内趁湿将画完成。

流动性很大的调色液，例如含有少量罂粟油的松节油，还有精炼的石油产品，纯净的对二甲苯、萘烷和其他的香精油都为画家所使用，因此画家使用颜料几乎就像画水彩那样。显然，采取这种画法时必须非常节制地使用调色液，这些调色液会对颜料起强烈的稀释作用。许多人还使用这样一种技巧，即用调色刀把厚涂的颜料刮掉，以便在这平薄的色彩上画出新的丰富的色调。

不合意的色调同样可以用调色刀除法，但不可用松节油擦掉，因为这样会使颜色的鲜明性遭受损害，薄的覆盖层还会产生裂纹。

另外，还有一种做法，就是把这不合意的色调用调色刀刮去以后，在上面薄涂一层不用调色液的丹配拉白色颜料。鸡蛋丹配拉白色颜料或酪素白色颜料用于此是最好的，它可以防止覆盖的颜色被底色所"搅乱"或被"淹没"，并防止失去其清晰与明亮的效果。在丹配拉颜料上可以接着用油画颜料作画，但最好不用松节油，只使用纯油画颜料。在类似的方法中也可使用魏玛（Weimar）"无花果树乳汁"。

显然这里介绍的仅是一般性概念，而每个画家都会有自己的独特方法。这将取决于他希望达到什么目的。

一次完成画法 在较早的画派中,一些画家运用这一画法的精湛技艺,其成就可以说达到了顶峰。这是长期准备的结果,只有掌握了技术法则的全面知识才能做到。作为油画绘制技法全过程的卓越简化,大师在需要时,会采用这种画法。

一次作画法从一开始就得考虑作品的最终效果,并力求用最短的时间和最直接的方法,获得这一效果。因此,使用一次作画法时,必须同时注意色彩和造型的素描,这两者很可能因偏重一方而使另一方减弱,两者很难兼顾,画家应根据个人所长决定偏重色彩还是形体。

写生之所以重要,是由于写生采用的一次完成画法颇获声誉。

一次作画法的优越性是表现的直接性和新鲜感,其他许多东西都要为此而牺牲,也必须牺牲。

一次作画法要求稍微带有吸油性的底子。

许多画家开始作画时,并不画初步素描,而是自由地进行,把色调彼此相对放置,大致地铺开,以便获得一定的画面效果,再对整幅画的色彩浓淡变化进行平衡。作画时,除了直接的总体效果外,什么都不考虑,所有的细部都要略去,只有当总体效果已经得到时,才可把一些细部非常节制地加上。这些细部绝不能改善总体印象,不过是次要的修饰,仅在适当的地方可能是很有效果的,但如果它们干扰了大的色彩关系,就会完全破坏画面效果。当自己对一次作画法的技法有绝对把握时,便可以在很浅的底子上粗略地画出草图,然后注意明暗关系,迅速地把画完成。

技巧单纯总是最好的。那些乱涂、乱刮、用纸吸去颜色等作法,其实都没什么好处。

使用新鲜、纯净和稍有混合的色调,是重要的,因为这类色调易于复制。开始作画时,暗部可以暖些、浅些,亮部应稍微冷些、柔和些。

最亮的高光和最深的暗部,应尽可能留到最后再大胆而自信

地画上。不可过早地画出点睛之笔,而应在明暗两方面自由果断地进行,让画的总体特性留到最后来确定,这样就保持了画面的新鲜感。与此相反的方法是一开始就画上最深的暗部和最亮的高光,然后加入中间色调。每个画家在作画之前,必须自己决定在各种情况下如何进行工作。

明智的方法是一开始不要涂太浓的颜色,要等到自己的意图明确时,最后再醒目地强调那些决定画的效果的部分。果断地涂上颜色,效果总是好的。

在一次作画法中,只要开始颜色不是涂得太多,也可以有效地用白色颜料在底色层上塑造形体,但这总归是个人的事,由各自的爱好来决定。

画中要画的部分可先用调色液擦一遍,但调色液应尽量少用,尤其是脂油,多余的调色液都应当擦掉,否则即便是一次作画法绘制的画也会变黄。最好是使用刚从颜料管中挤出的、未加调色液的颜料,将一些颜色平涂地和间隔地相互并置。现代的管装颜料多数含有很多结合剂,干燥时容易皱缩。

小幅画在一定的环境下,可趁湿一次画成。大幅画,为了使画保持潮湿,必须利用适当的调色液。已经证明,在调色液中,丁香油和罂粟油起着最重要的作用,例如两份罂粟油与一份丁香油而不用松节油。用定画液喷雾器将含有颜色的丁香油喷在画面上,是一种应急措施,对于连续多次进行作画的肖像画也许非常有利,但这对画来说并不总是没有危险的。

如果打算在一段较长的时间里趁湿作画,最好使用混合白色颜料或者锌白。要避免使用迅速干燥的颜料,例如钴类颜料、棕土、克勒姆尼兹白、铅丹。

所有颜料开始时都必须与白色颜料混合,以便使它们具有覆盖力。用它们涂在下面各层时绝不可太薄,否则上面涂层会渗入其中,最终导致颜色明显地变黑。

如果颜料涂层太厚,可拿一张薄棉纸,用手掌把它压在画上,

然后揭下来,并可重复这样做,也可以用调色刀将多余的颜料刮掉。有些画家作画是逐片进行的,一次完成一个区域。像莱勃尔就是这样。他开始没有任何专门的素描,常常用一种浅的粗略的底色层,在他喜欢的地方,如眼角,颜色一笔接一笔地画上去。不成功的部分用刮刀刮掉。他想出了各种减慢油的干燥速度的方法如:冷却、排除空气、放在暗处①等。这种开始不用素描的绘画方法,其危险在于很容易估错比例关系,尤其是在特别靠近模特儿作画时,由此而产生的失误甚至像莱勃尔这样的大师也难以避免。

各种技巧,只要目的在于立刻最充分地展现最终色彩和形体关系,均可称为一次作画法。因此,它也可能是用许多颜料涂层一层盖一层画成的,即使在已干燥的底色上,只要最后一层将其之前所画的所有涂层都盖上,均为一次作画法。

使用像黑色之类的深色不透明颜料,浓重地给暗部或中间色部分涂底色,然后再在上面涂颜色的画法是有害的,尤其是在亮色区域。这样的画,尽管使用一次作画法,以后也会变得很黑,因为不透明颜料搀入湿的黑色之中,黑色便会渗到表面。

油画颜料应涂得很浓而不应太薄,前面已经说过,因为管装颜料会稍微皱缩。而现在人们又都想看到画家的手法,即笔触。最明亮的部分一定要新鲜而自然地画上去,如果不得不改动,就会产生污点。因此它们只应在最后一次画上,最深的重点也是这样。据传鲁本斯或凡·代克说过:"要尽可能用一次作画法作画;因为最后会有许多事情要做!"但是就这些古代大师来说,有一情况不可忽略,即在这种一次作画法完成的画下面,有其助手所画的良好有用的灰色底色层。

其他画家作画程序如下:开始先画出新鲜的一次完成的色

① 据说他把画浸到水中,我还听海外一位可靠的权威说,他有一幅油画天天放在湖边浸泡着。——英译者注

层,然后用刮刀将它刮下,只剩下很薄的一层;待这一层干燥后,再重复这一过程,以便在白色底子上保持薄层颜料的明亮和透明。

豪德勒在户外画风景的方法是这种技法的突出例子。他使用的颜料从来不超过八种——深茜红、浅群青蓝、氧化铬绿、镉柠檬黄、浅赭石、深赫石、朱红和白色颜料。他先用笔画素描,深色区域主要用蓝色,浅色区域用茜红;他这样进行了详细的描绘,然后用少量石油使颜料稀释;用不透明画法写实地涂在这个底色层上,再立即用调色刀刮下,留下很薄一层。这样颜色就获得一种非常朦胧的特性。在这一层上,他再用笔涂上颜色,然后再用调色刀刮。这就是他第一次作画的情况。而第二次和第三次作画,他只不过是检查画的错误和稍加润色而已

雷诺阿〔据画家勃鲁耐(H. Brüne)所讲〕先用铅笔画出素描,然后用像雾一样很薄的明亮色彩,他从来不表现任何明确的东西,而只是通过一层层连续覆盖的薄涂层,逐步展现画的珐琅般的效果。画肤色时,先在主要部位涂上一些中性的灰色,灰色中稍用一点红色,然后,从周围景物中寻找色彩来增加肤色效果,而不必去修饰它。他用的调色液是亚麻籽油和松节油。举这个例子只是为了说明,有造诣的画家是多么善于将古代大师的技法原理应用于现代绘画的。

在木板上涂上厚的白石膏底子,特别适合于树脂油颜料的一次作画法。用这种底子能够获得油画本来所没有的亮度。

用温暖的和很浅的稀薄赭石色可描绘初步草图和淡淡的形体。用这种色调可获得极好的素描。

在这素描上着色是用半覆盖的浅色调,例如搀有赭石的白色和搀有红色的白色等。这些颜色在赭石色调中可产生美丽的冷色效果。开始时必须避免最浓的颜色。也不可让背景色调太接近肤色,因此它们之间的对比不会过强,从而可以没有顾虑地在形体的略图上随意地描绘。

　　所有深色部分和鲜明的重点例如高光和强烈的色彩,都要等到整体效果已经完善时才能加上。暗部一定要薄而透明,否则亮度就会降低。相反,亮部可以涂得不透明。这种画是用冷暖色层交替覆盖,但是仍用一次作画法趁湿画成。当所要求的色彩浓度和深度已经达到时,这幅画可能也就完成了。如果作品不能一次画成,即使任何色彩变化都是根据颜色的特性配置的,也要把画放上几周让它干透,才能再画。

　　当今通常以法国画家为榜样,也让油画的白色底子显露于笔触之间,尤其是在形体边界线处显露出来。这有助于产生闪烁的效果,和类似于水彩画中留出白色底子不覆盖所产生的平涂感觉。当然白色底子的耐久性是前提条件。

　　但是应当强调的是,在此提到的这种技法只是作为一个例子,归结到底,每个画家都必须探寻自己的方法,以便使自己能够尽快地达到特定的目标。

　　认为用一次作画法绘的画在一切条件下都是持久的,以后不易变黑之类的想法是错误的。在画中用一次作画法颜料涂得很厚的,尤其是用刮刀抹平的地方,由于油大量渗到表面,会变得特别黄。画中可能有些地方并未超过一定的厚度,虽然也许相当厚,却完全不变黄,而同一幅画中较厚的涂层上同一种颜色竟会变得令人十分烦恼。另外,通常由于底子渗透性太强,或质量太差而使画布饱含调色液,这可能是导致用一次作画法绘的画后来明显变黑的原因。画家应当养成节制使用各种调色液的习惯。

　　许多画家都利用画出的"粗略底色层",以便容易画入各种浓淡色彩,并将画完成。这种粗略底色层是在浅色的底子上画的,使用的是用松节油稀释成像水彩的稀颜料,而且要平平地涂上,不要塑造。许多人都使用单色底色层,例如绿土和棕色调底色层,但也有一些人使用近似于正确的固有色。如果颜色以覆盖的方式直接画到底色层上,当然会黏附得很好。尤其在色调画中是这样。假如已经让底色层充分干燥,而且底子又是明亮的(最好

是白色或银灰色),将大大有助于进一步工作。然而如果这种底稿还未干就涂上颜料,则会在短时间内产生裂纹,尤其是涂上钴类快速干燥的颜料,即使是薄薄一层,也会裂。除此之外,在半干的底色层上涂颜料,同样是不好的,也容易产生裂纹,尤其是上层颜料使用调色液时,画家以为他所做的一直都是合理的,却不明白他薄薄地画出来的作品那么快就产生裂纹的原因。在薄的底色层上,最好立即趁湿涂以不透明覆盖色。

这种粗略底色层绝不应当用纯透明色来画,而应当用带有一点白色的半覆盖颜色,接着再用不含大量结合剂的半流动不透明颜料画覆盖层,那么上述所有缺点就会避免。

多层覆盖画法 这一古老的技法是以分工的原理为基础的。用一次作画法绘画,素描、造型和色彩必须同时处理,这就使得各种不同的要素很难兼顾完善;而用多层画法,绘画是分步进行的,把初步素描、塑造形体和略加颜色的工作都放在底色层上进行。有些画家在底色层上表现出所有精确的细节;而有些画家只勾画大致效果,不考虑细节。

古代大师们合理地运用这一技法,把需要的专门技术问题,所有麻烦的事如素描和主要的造型效果等放在绘画的最初阶段。这一初步工作常常由艺徒们去做,然后大师们则利用它作为一次作画法技法的基础。这样,其作品便保存了一次完成画法的新鲜感,而且比现代类型的一次完成的作品更趋于完美。古代大师只用几种颜色来完成整幅画,或用暖色调,或用冷色调,然后用其他颜色涂于其上,但不全盖住底层颜色,以便底子色调经常同暗部和中间过渡色相配合。由上述可知,划分底色层和覆盖层的目的是为了仿效古代大师的方法进行绘画,而不是为了习作。

制作适当的底色层还应使之单纯,重视准备工作,有助于覆盖层。如有可能,覆盖层应一次完成。

如果底色层与设想的最终效果的色彩和亮度极为一致,可能容易使画失去新鲜感。有对比色的底色层,如红色与绿色,只是

在想得到暗色调时才有意义,因为这种方法会使色彩受到部分破坏。必须记住,连续覆盖暖色调会彼此加强,而冷色调上覆盖暖色调会彼此削弱。毫无疑问,整幅画用统一的底色层,比在底层中用固有色或对比色更容易获得画的调和,即整体色调。底层的固有色或对比色常常使画支离破碎(可参见第一章"有色底子的效果")。

要想少费力,用很少的重点和在底层色调上薄涂一层淡色来完成这种画,需要有自信和清楚的决断,否则就会带来不胜其烦的修补工作,而所有的新鲜感也会因修补而失去。底色层和覆盖层用过于接近的色调彼此覆盖,也同样会变得毫无生气。最好是用几种单纯的、没有过分混合的浅色调。浅灰色底色层用于肤色总是有利的。如果底色过重,或造型及作品整体还不令人满意,可以用一种灰色进行修改,分散地平涂于未塑造好的明暗色调上。等完全干燥后,便可在上面重新作画。

如果在底色层肤色部位使用了浓重的、接近于最终效果的红色或黄色,就必须用薄擦的方法,薄薄地用浅色擦一遍,否则色彩效果就会刺目和沉闷。对于底色层上的强烈色调,其素描效果受损,并成为不利因素就得紧接着处理,加以改善或补救。由于想尽量保护它,往往在处理时特别胆怯。如果又在这种浓烈的底色调上着色,也就是说,浓上加浓,其结果不会更好。因此,底色层的颜色应尽量避免过于强烈,而应把全部注意力都集中到素描和造型的完善上。

暗部要保持虚些和暖些,反之,亮部要保持冷些和柔和些。开始,效果弱一些没有什么害处。作品从整体看,应当处理得相当平,不应有过强的立体感;同时,由于油画颜料有后来变黑的危险,一般说来,应当比设想的最终绘画效果要浅一些。

不要试图将底色层当作覆盖层,也绝不要作这种期望。单独的高光和很浓的深色部分,以及所有的细节都属于覆盖层,如果将它们过早地画入,只能对覆盖层有所妨碍。

正确的底色层在性质上必须是"瘦"的(少油),只有这样,在上面作画才能成功。底色层一定要富含色料,即富含不透明颜料,同时相应地少含结合剂,这样,干燥时就会具有无光的效果。在光滑的颜色上是很难作画的。毫无疑问,调色液中加入少量的松节油会使颜料的含脂油少些,但也降低了颜料的遮盖力。底色层必须彻底干燥,否则覆盖层将会受损害,最终画会变黑。由于实际情况希望底色层能迅速干燥,因此常常加入催干剂。不过,正如前面屡次提到的,催干剂只能少量使用,其含量应为调色液的 2%。我总是发现把管装白色颜料搀入约 1/8 干燥的粉状克勒姆尼兹白,比较有效又较少危险。这在调色板上用调色刀很容易做到。用这种方法,底色层所含颜料就会多些,由于这种颜料能完全覆盖,更适于反复作画。这一方法在画肖像画时,尤为有利。

用丹配拉颜料作底色层很容易符合底色层要求含油少的特性。它使得素描易于勾画,主要构思能迅速绘出。它还能迅速而坚固地干透,几乎能够立刻在上面作画。虽然丹配拉底色层的鲜明符合良好底色层的要求,但在此还必须坚持这一原则,即让色彩保持弱些,淡些。否则,上光后丹配拉颜色会显得"跳出"画面,而使油画颜料覆盖层有脏的效果。丹配拉颜料用于油画的底色层可给予色彩极大的亮度。

丹配拉颜料,尤其是含油少的丹配拉颜料,具有能迅速变硬,又不会被油画颜料中的结合剂和调色液所溶解的优点。因此,不成功的覆盖层很容易除去,而不会影响丹配拉颜料的底色层。在古代大师们的画中,常常可以观察到冷灰色的丹配拉颜料,其色彩很淡但很厚,仍然原样地保持着,而在它上面的树脂透明色和油画颜色却已消失。

当然,只有鸡蛋或酪素丹配拉颜料才适用于这样的底色层,而阿拉伯树胶颜料绝不可使用。

如果用水彩画颜料作为油画的底色层,只能在白色的底子上以很浅的色调使用。直接涂上的很浅的颜色,在上光时几乎没有

什么变化;而对颜色很浓的深色调进行必要的上光时,会变得与画面不协调,产生一种玻璃似的效果,既不利于覆盖,又与油画颜料不一致。过去曾把水彩画涂上胶,用来作为精细作品的底色层。

用含有大量脂油结合剂的油画颜料画的底色层,再涂上油或树脂光油,可能是最差的一种底色层了。所有颜色在这种"酱油"底子上的固着性能都很差,非常容易产生裂纹,而且后来都会变黑,尤其是在没干透的这种底色层上作画。

底色层上不应有油画颜料的纯白色斑点,因为经验表明,茜草类透明色和棕土颜料涂在其上黏附力很差。

覆盖层 前面已经说过,覆盖层应尽可能使用一次作画法。只有用这种方法才能获得生动感,因为素描和用白色颜料塑造形体的工作,已经在底色层上完成,所以就可以不受约束地致力于色彩效果的展现。含有脂油的树脂光油或含有增稠油的威尼斯松脂油特别适用。开始先用一种半无光的透明色"薄涂"(frottie)有好处,至少还要给每种颜色加一点白色颜料以免产生裂纹,然后用一次作画法生动地涂上各种色调,将画完成或部分地完成。罗马多利亚美术馆中委拉斯开兹画的教皇英诺森十世的肖像画,是极其绝妙地展示这种技巧的一个范例。画中不透明的树脂颜色好像是在底色上漂流,色彩简练,厚颜色牢固。

显然,完全用透明色作画可能很不好,因为这样的画会缺少正常颜色所具有的诱人特质。涂透明色应始终被看作是为达到某种目的的一种方法,而不应把涂透明色当作目的。

用油将底色层擦一遍再在上面画,是不可取的。树脂的较高透明度和无油特性,能产生更好的效果。

用溶剂例如松节油或苦配巴香脂油等来溶解底色层要画的表面,然后用破布或画笔使其混合,形成柔和交融的效果,这种作法非常有害。这种画会迅速变暗或变黑是毫不奇怪的,因为画的一些底层受到了损害。

覆盖层(至少第一层)要比底色层涂得稍微流畅一些。像罂粟油、亚麻籽油甚至核桃油等脂油都可与树脂光油一起使用。根据古代的技术法则"肥盖瘦",覆盖层用的颜料一定要比底色层稍微"肥"(含油多)一点。

底色层上非常浓厚的颜色应当刮掉,要刮到什么程度,取决于作品的特点。许多画家为了使色彩朦胧,习惯于刮擦和乱涂。用打磨材料将表面磨平与上述作法一样,对表层的黏附力是有害的。用水,甚至用碱液冲洗,也同样是危险的。

前面所讲的关于一次作画法的内容,通常也适用于覆盖层画法,尤其是在最后果断自然地画上亮部和阴暗部分,可以使画生动而清新。

初步素描和形体塑造愈好、愈明确,覆盖层的工作就愈迅速、愈新鲜和愈完满。为此再重复说一遍,作为最终效果的透明色运用不当会使画受到损害。

务必记住,用明暗塑造形体在一开始要注意节制。根据个人偏爱,这种塑造可能是多种多样的。因此有的画家可能喜欢稍带固有色并用白色来提亮,而别人也许用浅灰色构成他的素描,或用某种颜色如土绿来画略图等。可用的方法很多,只要记住这个基本原则:底层要淡,并适度地展现形体,上层是色彩,和被增强的形体塑造。

如果覆盖层用色过浓,其效果可以用交叉笔触的浅灰色(或对比色,如在肤色中用绿色)来改善,人体塑造过度也可以用类似的处理来减弱。最好让笔触垂直交叉,因为这样能产生平面的而不是立体的效果。另外还要让这部分充分干燥后才能进一步覆盖。

中间上光 用来使已干的底色层表面湿润,以便新画的颜色能很好地融合和黏结,并能重新趁湿作画。单独用油来达到此目的是不可取的,因为油易于变黄,还会变得油腻。树脂光油,例如玛蒂脂或达玛树脂光油,可以单独使用,也可以加入适量的脂油,

用一些松节油稀释,薄薄地涂上,是很好的中间上光层。中间上光层应当涂得特别薄,如有过量,则应擦掉;使它对底层的溶解作用尽可能小。因此,苦配巴香脂和苦配巴香脂油、穗熏衣草油等,应绝对避免使用。

中间上光也用于已被吸油的颜色。如果这些变灰的颜色没有先用光油显现出来,一定不要在上面涂颜色。

维伯特(Vibert)光油,是一种溶解于经反复蒸馏的石油的达玛树脂稀溶液,已证明这种光油是可靠的。醇溶光油,例如法国的"Söhnée-frères"牌光油,是一种含有熏衣草油、有香味的树脂酒清溶液,以及带有穗熏衣草油的虫胶溶液等,最好不要使用,因为尽管它们干燥迅速,但是会变脆,在颜料层之间形成不同性质的中间层。鱼胶溶液同样不合要求。凡·代克曾把盛威尼斯松脂的容器放在热水中加温,用松节油以1:2比例稀释,作为肖像画的中间上光油(据德·麦尔伦之说)。我曾听说过微型肖像画家用唾液涂抹要画之处,实际上,唾液就是一种乳液。过去,人们曾使用蛋清作中间上光层,但这种上光层是绝对不适用的。过去用它是为了使画的所有部分都能看清,以免不得不给画过早地涂光油,等到涂树脂光油之前,要用水把蛋清从画上除掉。但是由于光的作用,蛋清会凝固而不再溶于水,同时会变得很脆,并变成褐色。因此,它产生的效果与所要求的恰恰相反。想在旧的蛋清膜上另涂一层新鲜的蛋清,用这种方法使旧的蛋清膜溶解,然后把两层一起除掉,但实际上,只会使情况变得更糟。

修改　如果想在已经干燥的颜色上作几处改动,例如改进肤色,修改的面积最好稍微大一点,以免干后一些部分不一致令人烦恼。亮部一定要全部涂上颜色;在暗部,需要改动的地方可通过几个较深的重点实现。要修改的部分应当在完全干燥后,用光油或调色液涂一遍,多余的要擦掉。然后在该部位涂上稍浅的冷色调,不要太厚,作底色层,覆盖的颜色可趁湿薄涂于其上,或等干燥后涂更好。否则,这些地方会在短时间内变黄和变褐而"跳

出来"，令人烦恼，特别是在亮部。用松节油清除有缺点的细节是不可取的，因为这样做，这些部位就得厚涂颜料，而且只能在其干燥后进行。最好是将这样的部位刮掉，然后用含油少的颜色重新画。在近代，为了防止吸油，一直用丹配拉铅白薄涂于湿颜色之上。魏玛的"无花果乳汁"也同样被使用。

油画的干燥　光、空气和热都能加速油画的干燥（见第三章）。画家所能做的，就是最好不干扰脂油的自然干燥过程。有很多把画放到阳光下晒而毁坏的故事。据说凡·爱克在遭到这样的不幸之后，一直寻求一种新的材料，因此发明了油画，不过这就是另一个故事了，爱伯奈尔已经证明，脂油在直射的阳光下体积减少的程度，亚麻籽油是 20%，罂粟油几乎是 100%，因而裂纹是不可避免的。此外，画放在阳光下晒时，底子会收缩，画框、画布和画板也同样会收缩。因此即使是完全干燥的画也不应放于阳光之下。冰冻也会使新涂的颜色产生裂纹。脂油的表面一干燥，就开始变黄，因此为了尽量防止变黄，画必须放在亮处，直到完全干燥。把画面对着墙放置，这是普通的习惯做法，这种做法不可避免地会导致变黄。

油画颜色和调色液的干燥性能会由于色料的不同而受到不同的影响。铅丹、赭土和白色干燥非常迅速，而朱砂和茜草红干燥很慢。

铅白因油而引起的皂化作用，会使不透明颜料的覆盖力降低，但却使其牢固性增加。

画中的油画颜料，由于部分的收缩、皂化和变黄，很快地发生轻微的变化，即所谓画变得柔和，它增强了画的色调统一与和谐。再经过一段时间，画就开始变褐，呈现出众所周知的美术馆色调。我想起了一位画家老朋友的一个论点，他说油画彻底干燥需 60 至 80 年，这个论点已被慕尼黑的科学实验研究院最近的研究所证实。奥斯特瓦尔德，（Ostwald）为了避免油的老化产生不利影响，提出（前文已提到）建议，即采用吸油的底子，当底子吸收了大

部分油之后,再涂上树脂光油以代替所吸收的油。但这样也绝不能避免油老化的弊病,结合剂(油)数量增加,不仅在光学上对画有害,而且也不利于画的保存。结果各种色调都会失去轻快的特性,画布的线也会由于油的氧化而迅速腐朽。现代油画的一个非常讨厌的现象是画常常变黑,这对于画的效果来说,比由于变黄而产生金色调更为有害。这种变黑现象主要是由于具有溶剂性质的香精油和香脂类(例如苦配巴香脂)使用过量引起的;也是由于画的绘制技术不精所致。例如,使用过量透明色,或过多结合剂,或因有补色混合而相互抵消等。所谓"搅乱"的颜色,就是调配过杂的颜色。也特别容易变黑。

最终上光 画干燥的时间越长越好。如果上光太早,颜料层尚未干燥,还在"活动",也就是说,结合剂仍在收缩,颜料层就会产生裂纹。罂粟油颜料涂层自然是最危险的。上光层一定不能比画的表面硬,否则裂纹就不可避免。应当这样给画着色,使它在一定的时间内不必上光,应显得既不太光亮,也不太灰暗。颜料层中的结合剂大部分已被底子吸去的画,在上光时,会大大失去其魅力,其色彩可能会发生类似于丹配拉画的变化。玛蒂脂或达玛树脂光油非常适于油画的最终上光。使用时树脂应以1∶3的比例溶解于松节油之中(其制备见第三章)。

上光油应与画的颜色性质相容。有一种常受称赞的合成上光油会造成十分严重的缺点,因为它与脂油和松节油不能相容。在临使用时用松节油稀释上光油是绝对欠妥的,因为上光油不一定能立即与松节油完全混合,而游离的松节油对画有溶解作用。天气寒冷时,最好把上光油加热,但是一定要小心,不要趁热涂上光油,因为热的松节油是很强的溶剂,可使未彻底干燥的颜色涂层溶解。油质清漆,例如琥珀清漆①,柯巴清漆,或车用清漆(柯巴

① 尽管老制法建议使用琥珀清漆,但现在的罂粟油颜料层太软,不能使用如此硬性的上光漆,此外这种漆还容易引起颜料变化。——原作者注

清漆的一种)及亚麻籽油清漆等绝不适用于给画上光。但是奇怪得很,有时却有人使用它。我甚至还发现有人将阿拉伯树胶用于油画上,它是绝对不适用于油画上光的,而且还会产生严重的裂纹。加热溶于油中的玛蒂脂和达玛树脂也同样不适用。市售的玛蒂脂和达玛树脂光油常含有大量的脂油。脂油在这儿是不适合的,它不可避免地会引起光油变黄。玛蒂脂往往被认为是强烈发黄的原因,但市售产品肯定混杂有油或用油搀假,这是应受指责的。脂油清漆经常引起严重的变黄,而且具有讨厌的油滑亮光,后来还会变得不透明,很难从画上除去,醇溶光油绝不可使用,无论它是玛蒂脂或虫胶和山达脂等所制,它们会变得非常硬而脆,是使画产生裂纹的常见原因,即使加入蓖麻油。也不能改善。

给画上光时,应当确保画尽可能彻底干燥。一定不要有任何发黏的地方。上光的时间越迟越好。上光应在温度适中的房间里进行,但把画从寒冷之处拿进来时,不应立即上光,因为画上可能会有冷凝的水分,如果水分与上光油相结合,就会使画变"蓝"。画上所有的灰尘要用柔软干燥的布擦净,在某些情况面包和柔捏的橡胶会有用处。上光时,用一把宽头画笔蘸取上光油,薄薄地、轻轻地涂刷。上光必须流畅地连续进行,但不应太亮;如果太亮,可能会使画在某一角度难于观看,同时失去轻快的魅力。如果上光油涂得过多,不透明颜色也会遭受损害,而失去轻松感和遮盖力。可用一块布蘸取上光油,稍微挤一挤,然后轻轻地在画得浓重的部位擦一遍,这一部位就不会受到损伤。上光的目的是使画的各个部分都同样清晰并可保护画不受大气、有害气体和潮湿的影响。树脂光油比脂油更适于这一目的。上光油的光泽并不总是想要的,它并非上光的目的。

许多上光油"发蓝"令人讨厌,是一种不良特性,尤其是涂在暗的透明色上,其原因,很可能是由于上光油中含有水分。因此对画上光时应避免接触水,还应当尽量使用不含水的松节油和加

热的树脂来制备上光油。预防变蓝的措施及其补救办法可见"修复"一章。较老的技术书籍中建议,在上光之前先用水把画洗净,这一处理方法使人想起涂漆技术,这两种情况可能都是根据使用脂油清漆而言,不然很难在脂油清漆表面涂上颜色或上光层。除了对油画冲洗外,常常还对各个颜料涂层进行表面的光滑处理,这些对画来说都未必有好处。

过去还常常习惯于用蛋清或加糖蛋清进行预先上光,现在看来这些方法都是多余的。用蛋清预先上光,很容易变成褐色,在光照之下会变硬,而且用水冲洗只能部分地或根本不能从画上除去。玛蒂脂或达玛树脂上光油中加入约2%~5%的蓖麻油可以使其涂层柔软,特别是在旧油画上更为明显。

上光层在干燥过程中,必须保持无尘。纯净的玛蒂脂或达玛树脂上光层在充分的光照下,半天至一天可以干透。各种含油的上光层往往数周还发黏,画家自己制备上光油是绝对应提倡的,它做起来很简单,而且可以保证不会由于上光油变黄而使画毁坏。

无光上光油 这种上光油是用极少量的纯净的白色蜂蜡(以1:3比例溶解于松节油)与玛蒂脂或达玛树脂光油混合而制成的。有些画家喜欢在彻底干燥的画上涂这种含蜡的光油,因为这种光油易于除掉。使用时在连接处要迅速涂上,过多的要用抹布擦去。手工业常用的喷雾器近来也被用于上光油的喷涂,特别是被修复者们使用,因为他们比较喜欢极薄而又均匀的上光层。

第五章　丹配拉绘画

丹配拉①的特殊性质在于它是一种乳液。乳液是一种多水而不透明的乳状混合物,含有油和水两种成分。

通常油和水是分离的,但是在自然界中却存在着大量的乳液,如鸡蛋(尤其是蛋黄)、牛奶和无花果树、蒲公英及乳汁草植物嫩芽的乳状汁液等。

人造乳液,例如树胶乳液,没有天然乳液的性能好。

乳液还可以通过碱类使油、树脂、脂肪和蜡起皂化作用而形成。肥皂就是这样的乳液。天然乳液如蛋液和酪素(牛奶的凝乳),能很好地黏附到一切画底上,既可以黏附在多油底子上,又可以黏附到无油底子上,甚至能黏附于湿的油画颜料上;而人造乳液却只能黏附于无油的底子上。天然乳液随着时间的延长会变得不溶于水,即"凝固";而人造乳液则永久保持溶于水的性质。

丹配拉虽然含油,但在一切实际运用中均能随水分的蒸发而干燥,尽管实际情况并非尽然。其迅速干燥的性能是非常有好处的。

配制乳液,可以用干性油,尤其是亚麻籽油、罂粟油、胡桃油、日光晒稠油、熟炼油、油质清漆、车用清漆、树脂光油和蜡等。

将非干性油加到乳液中是荒谬的,这样会使丹配拉受到污染;催干剂加在丹配拉中也是不必要的,它们毫无用处,只能使颜色的新鲜感和纯净性受到损失。

脂油过多会引起丹配拉变黄和变褐,就像油画颜色一样,还

① 丹配拉(tempera)在我国一直没有过系统的介绍,以前曾被译作"蛋彩",而蛋彩其实只是丹配拉的一种,故以音译为宜。——中译者注

会使丹配拉难于使用。绝不要认为丹配拉不同于油画颜料在任何环境中都不会变色。丹配拉颜料在不适当的混合时，例如与过多的油和过少的颜料混合，也像油画颜料一样容易产生裂纹、变黄或变黑。

香脂，例如威尼斯松脂，可以用来配制乳液，但如果使用过多，也往往使画笔发黏。苦配巴香脂最好一点也不要使用。

试图用肥皂、甘油、蜂蜜、糖浆和结晶糖作为改善乳液的添加剂，那是不需要而且是有害的。这些物质均有永久保持可溶于水的性质，因而会阻止颜料的"凝固"。如果大量地使用，还会损害丹配拉颜料，使其像任何劣质的油画颜料一样变黑。蜂蜜会风化，形成粒状晶体，在潮湿情况下会液化而渗出；糖浆和结晶糖也不好，都是多余的。许多丹配拉的制法都需用大量的甘油，尤其是弗瑞得勒恩（Friedlein）的制法需要的甘油数量令人难以置信。甘油对水有极大的亲和力，能大量地吸收水分，干燥时则排出水分。当然，很薄的甘油层迟早会被氧化，这一过程很慢，但在此过程完成之前，即足以造成损害。丹配拉的配方举不胜举，其数量之大令人吃惊，其中大多数不仅无用而且实在有害。在对各种物质的性状和效果一无所知的情况下，就把它们混合在一起，能期望什么有用的东西会产生。

当某种乳液离析时，要使用纯净的牛胆汁。可是我们不需要它，因为再也没有比按照我们的方法配制的乳液更简单、更可靠的了。既不像制作蛋黄酱那样需要一个搅拌用的碗，也更不必无休止地搅打，只需一个干净的瓶子。最好是装过光油的长颈瓶。把准备乳化的材料一起放进瓶中充分摇晃，几秒钟便可形成乳液。如果遵守如下规则是绝不会失败的：被乳化的材料一定要黏稠，如蛋黄；混合剂像树脂和油类也要使用稠的，如以1∶2的比例溶于松节油或增稠油中的达玛树脂光油就特别适用于配制丹配拉乳液。

也可以用一只柔软的长毛刷笔搅打，或用类似的机械方法来制作乳液。不过前述在瓶中摇晃的方法是最简易的。

乳液的成分应当简单——油、树脂(或不用树脂),不可把许多种材料都混合在一起。

好的乳液刷在纸上,干燥后不应留下油斑;尽管含有油,也必须能以任何比例与水相混合,而且溶于水时不会形成团块。由于油和水的微粒会形成紧密的混合体,乳液呈现乳白色,但是在水分蒸发干燥后,应变得透明。

乳液不仅用作调色液,而且还用作丹配拉颜料的研磨剂。用乳液研磨的颜料可以用水或稀乳液调和作画。市场上"油质丹配拉"一词用来标示丹配拉颜料是用乳液做的,因为丹配拉颜料也有用胶做的。[1]

5.1 天 然 乳 液

5.1.1 鸡蛋丹配拉

把一份鸡蛋(一份 = 整个鸡蛋的容积)、一份等量的油、增稠油或树脂光油、熟油、车用清漆等,再加上两份的水,依次装入瓶中。每次装入时都要充分摇匀。装入的顺序很重要,要先装油后装水,否则乳液就做不成功。

油或增稠油、油质清漆或树脂光油可按所需的任何比例使用,例如 1/3 亚麻籽油和 2/3 达玛光油,或者两者比例为 3/4:1/4。用油类和油质清漆做的乳液较稠,用光油做的乳液则较稀。

如果单用树脂光油,丹配拉颜料就变得很稀,它适于作不上光的丹配拉。如果需要浓稠的黏结剂,并要在上光后颜色明度变化很小,则可以加入亚麻籽油、熟油、增稠油。用于装饰用途,也可加入优质的亚麻籽油清漆或车用清漆。

若不用水,而加入 5% 的明胶或一般皮胶溶液,黏结力还可以

① 这种颜料现在一般称为胶画颜料。——英译者注

进一步增强。但是,在加入胶的情况下,假如画不上光,或者等以后再上光,最好用 4% 的福尔马林溶液把画喷一下。通过这种处理,胶就会变得耐水。在金箔底子上作画时,乳液中需加入明矾溶液(1∶10 溶于水)来代替水。如果想长期储存乳液,配制时只需加很少一点水,而在使用前再加水或胶溶液。

为便于实用,配制丹配拉乳液时,可以使用全蛋,即蛋白和蛋黄一起用。当然,也可以单用蛋黄来制作乳液。

蛋黄由一半以上的水和大约 30% 非干性的蛋黄油组成。蛋黄油能使鸡蛋丹配拉持久地保持柔软。蛋清和蛋黄中有一种蛋白质,称卵黄磷蛋白,能增强形成乳液的能力。[①] 蛋黄能吸收与自身所含油量相等的油类物质。

蛋清中含有大量的水,约 85%,只含很少的油 0.5%,以及约12% 的蛋白质,蛋白质是蛋清中特别黏的物质,而蛋黄中含的蛋白质更多,约 15%。蛋清加热到约 70℃ 时会变硬,直接放到阳光下晒,也会变硬。蛋清变硬后即不溶于水,就像动物胶一样。动物胶也是含蛋白的物质。在蛋清新鲜的情况下,用 4% 的福尔马林溶液喷洒也能使蛋清变得耐水,加入鞣酸或明矾也可起到同样作用。鸡蛋的新鲜程度对乳液的质量和耐久性都是很重要的。

画家常常为蛋黄的黄色而烦恼,特别是将它与白色颜料一起使用时。但是这种黄色在几周之内即可变白而不再令人反感。蛋黄乳液干燥后,形成一层很有弹性的表皮,变得耐水,而且非常坚硬,比油画颜料更耐久。

　　[①] 据爱伯奈尔博士说,鸡蛋中的乳化成分是卵磷脂,而不是卵黄磷蛋白。不过这对绘画来说并不太重要,因为我们不能将这种物质从蛋黄中分离出来。我从豆油中分离卵磷脂的试验未能产生满意的结果。豆油中卵磷脂的乳化能力及其绘画条件都不如蛋黄中的卵磷脂,它几乎不可能干燥,在厚涂层中则完全不能干燥。据说市售产品常常搀有油,尤其是蓖麻籽油,或许就是产生这种结果的原因。总之,对于画家来说没有任何东西比蛋黄更实用了。很可能除了卵磷脂以外,还有其他物质对绘画来说是有用和有利的。——原著者注

鸡蛋丹配拉干燥以后,如果其表面出现油粒,其原因一定是由于亚麻籽油等油中搀了树脂油或矿物油。由于鸡蛋含有氮和硫的化合物,易于分解,亦即易于腐败。含硫的颜料如镉黄、朱砂,特别是群青与管装的鸡蛋丹配拉一起使用时,会由于水分的存在逐渐形成硫化氢。在这种乳液中加醋以防止腐败是不可取的,商业装饰画家为了使丹配拉能像水一样流动,并赋予它一种几乎带腐蚀性的黏附性能,常常在丹配拉中加入大量的醋。试验表明,即使只含有1%的醋,这种乳液也会因其不断地作用而使画中的群青变色。碳酸也就是酚,以及其他消毒剂具有同样的作用。醋酸还能腐蚀铅白和锌白。相反,加入一滴丁香油却有良好的效果。据我所知,在盛过达玛树脂光油的瓶中鸡蛋乳液可保存一年以上[1],而无须用任何杀菌剂。酒精也能防止鸡蛋乳液腐败,但要先稀释后才能加入,而且只能使用极少量。

尽可能使用新鲜的乳液总是有利的。每次只要乳化一个鸡蛋,便足以涂覆相当大的表面。乳液必须盖好保存于荫凉之处。用消毒剂防腐的乳液过一段时间以后,黏附力会降低,就像胶的情况一样。腐败的乳液黏附力很差。

曾盛过腐败乳液的瓶子不可再使用,否则新做的乳液装在这种瓶子里会迅速腐败。

凡是认为加入大量蛋黄可使乳液更加流畅的人都会失望。这样的丹配拉涂上时有油污感,干燥性能差而且会产生裂纹,其作用就像含油太多的丹配拉一样,后来会变黑。加入慢干性油,例如蓖麻油,可以在相当长的时间内阻止鸡蛋丹配拉完全干燥,但是这种丹配拉水分蒸发以后就不能再使用了,所以这种方法一直只是用来配制某种质次的油画颜料。为了作教学示范,我曾用

① 译者曾用鸡蛋、亚麻籽油和水做成乳液试用,会腐败变臭;第二次用这些材料另加一些达玛光油做的乳液,放置多年不腐。我想可能是松节油有防腐作用。——中译者注

蓖麻油制作过这样的鸡蛋丹配拉,两年来其试样仍然是湿的,湿到足以擦掉的程度,但却不能用于作画,因为用这样的丹配拉完成的作品缺乏丹配拉的全部魅力,即那种无光、轻快和明亮的特性。

如果让乳液长时间放置,油的颗粒就会分离而浮到表层,就像牛奶的奶脂浮到表面一样。因此各种乳液在每次使用之前都必须充分地摇匀,这样它就会重新变成真正的乳液。

人工干燥的蛋黄不适于配制乳液。

市售的浓稠鸡蛋调色液是用鸡蛋乳液通过气蒸法精制而成的,鸡蛋乳液不是用水配制,而是加防腐剂配制的,因此必须冲得很稀才能使用。在意大利我曾偶然地把鸡蛋乳液置于露天,乳液变得像药膏一样稠,结果特别好用,而且很长时间保持着新鲜。

鸡蛋丹配拉的使用可追溯到古代。像中世纪的一些制法中,例如钦尼尼的制法,是单纯地将蛋黄加水稀释使用的。那时,鸡蛋丹配拉被用于镶板画和壁画。有些意大利的古老制法要求把幼无花果树嫩枝的略带碱性的汁液,加到蛋黄中,以便使蛋黄更加流动,也许还起着防腐的作用(关于无花果乳汁见肥皂丹配拉一项)。爱米尼尼说,古人曾用鸡蛋在石膏底子上作画。我们可以在最早期的人像画上研究。这种古老的鸡蛋技法,由于鸡蛋变得非常坚硬,妨碍了后来修复工作的进行,只得被迫将它除掉。含油物质可以增加鸡蛋丹配拉的黏附力,所以鸡蛋丹配拉在今天仍是最常用的丹配拉。由于鸡蛋丹配拉能黏附到一切底子上,甚至在一定条件下还能黏附到湿油画颜料上,因而适用于许多场合。它能逐渐变得不溶于水,这一性能也使它非常有用。它能使笔触流畅而柔和,并且具有微弱的光泽,在无油的底子上能获得最具美感的效果。

勃克林曾告诉过我,他在慕尼黑沙克(Schack)画廊的画大多都是用蛋黄和玛蒂脂光油画的。

至于墙壁上的鸡蛋丹配拉见"干壁画"一节。

用蛋清制作的丹配拉　中世纪初期装饰弥撒书稿的人将蛋

清与树胶或蜜水混合在一起使用。蛋清涂层可溶于水,像胶一样脆而易于剥落,因此不可用它涂太多层,也不可用作底色层的透明色。

蛋清经过反复用海绵吸进和挤出之后,常常被用作调色液。西奥菲勒斯·普雷斯拜特提到一种由打出泡沫的蛋清制成的液体,可作为研磨白色颜料的结合剂。我曾亲眼见过勃克林把这样的蛋清液体用于《生育的维纳斯》的左侧画的蓝色天空上。他按照西奥菲勒斯的制法,把蛋清打出泡沫,并让这种液体从放在炉子上的倾斜盘子中迅速流出来,然后,用这种液体调和蓝色使用。在涂的时候,这种颜色直起泡,看上去很白。干燥时,呈现饱和的蓝色。他留出了一些小块区域未涂蓝色,勃克林说,他要在这些地方画云,因为这种材料不允许做任何修改。不过用这样的蛋清作画并不是真正的丹配拉,而是胶质颜料技法(胶画法),因为它没有丹配拉画法所必不可少的乳液。

蛋清丹配拉通常使用人工干燥的蛋清。这种蛋清在市场上以透明的小碎片形式出售,是把蛋清与冷水按 1:1 混合,放置几个小时,然后用一块布过滤制成的。蛋清丹配拉的比例为每升水200 克~300 克蛋清。这种蛋清水溶液同脂油,树脂等一起,可以像蛋黄丹配拉一样做成乳液。

由于颜色浅,蛋清乳液用作白色颜料的研磨剂或市售管装颜料研磨剂的添加剂很受欢迎。由屠宰动物的血液制成的白蛋白就没有这么好,颜色灰暗。

蛋清与明矾相混合,可以使颜料具有良好的覆盖力,能够画出不透明的笔触。将明矾以 1:10 溶解于水中,然后将 1/4 的明矾溶液加到 3/4 份的蛋清中,再将此混合液用油和树脂乳化。如果使用明矾,群青必须用钴颜料代替。

蛋清与黏稠的达玛树脂或玛蒂脂光油相混合,用作油画的调色液具有独特的效果,但不易掌握。

蛋清暴露于光线之下会"凝固",也就是说,会变得不溶于水,

正像它在加热时会凝固一样,尤其是当用4%的福尔马林溶液喷洒时。为了使这种丹配拉运笔流畅,依我之见,加入少量蛋黄总是可取的。

5.1.2 酪素丹配拉

早在古代有美术记载起,人们就已使用了酪素。新鲜的白色凝乳,即优质脱脂乳的酪素,是一种易碎而柔软的物质。如果把这种物质加入约等于它体积1/5的熟石灰,放在一块板上研磨,它就会变成液态。在这种形态下,它就像鸡蛋一样很容易乳化,乳化后可用水冲淡。酪素是最坚固的胶,几个世纪来一直为细木工和家具木工使用,他们所需要的胶是能在户外经久耐用的。

这种石灰酪素应当于用时每天现配,两三分钟即可做成。使用未熟化的石灰是危险的,因为其微粒会在画中继续起"变化",直至脱落。酪素必须用大约3到5份水甚至更多的水冲得很稀。其稀释程度可用一些色料检验,以第二天干燥后,色料不会脱落为适宜。按这种方法制作的酪素在墙壁上作画是再好不过了,因为石灰与酪素可结合成耐风化的石灰酪素,墙上最好使用纯净的,但要加以稀释的酪素,不要添加油和树脂。这种酪素的黏结力特别强,如果不经稀释涂到墙上,那么墙粉乃至薄的灰泥层都会被粘下来。因此,对于旧灰泥要首先检查其坚固性,才能在上面涂酪素。酪素能迅速而充分凝固,并且会变得非常坚硬而明亮。

石灰酪素乳液可用于木板或纸板之类的底材上,但是由于石灰具有碱性,只能与壁画颜料混合使用。各种乳液与亚麻籽油在一起都会变得很黄。树脂光油和蜡皂,还有威尼斯松脂,均可与酪素一起使用,但只能用于室内。这几种乳液都比鸡蛋丹配拉质粗,干后都会比鸡蛋丹配拉变得硬得多。

对于架上画来说,最好使用专业纯酪素。这种酪素不溶于水,但能溶解于氨水中。它由人工干燥的凝乳研磨而成,呈粗粉

末状。这种粉末应当是新鲜而干燥的,闻起来绝不能有臭味,否则制成的乳液将会迅速腐败。这种氨酪素乳液的制法如下:

取40克酪素,先用很少的水混合,然后加入250度温水;再取10克碳酸氨溶解于极少量水中,把所有的团块压开后,将它倒进酪素溶液中,这时会产生气泡,溢出碳酸气;稍微搅拌之后,不再产生泡沫时,这种氨酪素溶液便制好了。

氨酪素溶液看起来是浊白色的,像稀糨糊一样。这种酪素绝不可以煮沸。如果使用的水很硬,就会在底部形成一种白色沉淀,即碳酸钙。碳酸钙是无害的,可以除去。碳酸铵应当很新鲜,如果是新鲜的话,则发泡程度很高。

氨酪素很容易保存,不用稀释,装进干净的瓶子里塞紧即可。水可以在临使用前加入。它的黏附力虽然不如石灰酪素,但还是很大的。氨酪素能迅速变得不溶于水,因此像动物胶那样的白蛋白体一样,不必用福尔马林处理。据说在户外福尔马林会使画的表面变得很脆。

对于架上画来说,氨酪素是极好的材料。如果足够稀的话,还可用于底子的制备。含脂油的乳液会迅速变黄和腐败。树脂光油、蜡皂、鸡蛋以及浅色熟油、浅色罂粟油和穗熏衣草油都能与它混合使用。

氨酪素有个特殊的优点,即其溶剂碳酸铵水溶液是完全无害的,碳酸氨可以用作酵粉,并能完全蒸发。而苏打和硼砂溶液则不然,它们在墙上还容易产生粉霜。商店出售的酪素乳液通常是用苛性钾或苛性钠溶液制备的。这些强碱会持久地留在画中,而且会破坏某些颜料。因此,对所有市售的酪素乳液都要检查其是否有碱性。它们不应使红石蕊试纸变蓝,否则必须一滴一滴地加入酸,直到石蕊的蓝色重新变红为止。

氨酪素也可以这样制作:把氨水(即氨的水溶液,而氨是一种气体)按上述同样的比例倒入瓶中的酪素上,然后盖好放置。不过用这个方法溶液的形成要慢得多,在质量上也不能与前述氨酪

素相比。商业制法还建议将凝乳直接与氨水相混合,但是这样做的酪素持久性较差,不如用上述方法做的氨酪素耐用。铜颜料受氨水的作用会变成蓝色。

酪素单独使用时就像胶一样。在硬底板上制作底子时,它是很实用的,但在画布上,只能酌情稀释后使用。今天它还用于使油画颜料降低黏性,如果使用量过大,则会使油面颜料无光。它甚至用作油画颜料的调色液,因为它和油画颜料很容易结合。

酪素丹配拉具有极大的黏附力,由于这个原因,许多画家宁愿用它而不用鸡蛋乳液。

白色酪素颜料非常明亮,甚至对于多油底子,它也能很容易而又令人满意地黏附。酪素克勒姆尼茨白颜料与等量的油质克勒姆尼茨白颜料相混合,可以变成一种干燥迅速的强覆盖力白色颜料。许多画家都把它与油画颜料结合使用。一般来说酪素颜料很难保存于颜料管中,酪素颜料会很快地碎裂。甘油添加剂能防止这一缺点,然而却要以失去其不溶于水的性能为代价。

脱脂乳和未脱脂乳用水冲淡后可用作丹配拉乳液的稀释剂,但必须防止在画的表面形成液滴,这种液滴会变色,颜料也不能很好地黏附其上,所以液滴留下的痕迹是十分讨厌的。

5.2　人造乳液

人造乳液与天然乳液的区别,是不能永久凝固或硬化,干后保持可溶于水的特性,而不像天然乳液那样容易稀释。如果骤然稀释人造乳液,则会使油与水分离,因为它的油和水两种成分结合得不像天然乳液那样紧密。人造乳液在油底子上不能很好地保持住。

树胶乳液　树胶与树脂的区别在于它能溶于水,而不溶于香精油和脂油。

阿拉伯树胶 以团块状出售,称为科尔多凡(Kordofan 非洲一地区)树胶或塞内加尔树胶的品种最好,把树胶碾碎,慢慢地搅进沸水中,其比例为:

1 份磨碎的树胶

2 份水

这种难以流动的树胶溶液,可以像鸡蛋丹配拉一样用脂油来乳化,油可以加到胶溶液量的 2 倍 。但是,必须防止树胶乳液含油太多。由于油的颗粒被树胶颗粒所包围,当水分蒸发后,树胶丹配拉表面看起来好像干了,但是用手指擦它时,就会发现油并未干燥,过了很长时间后仍可擦掉。这种混合状态不像用鸡蛋做的那样紧密,因为树胶不像鸡蛋那样,与油之间有着天然关系。由于这个原因,这种颜料在含油多的底子上会流淌并产生沟纹。阿拉伯树胶和植物胶在含油多的底子上会很快碎裂。为了使树胶丹配拉颜料能保持在油底子上,需要用一种特殊的结合剂,例如牛胆汁,也可以用洋葱、土豆或阿摩尼亚来擦底子,但是这些应急的办法只能使黏附力稍稍增加。我记得一位朋友有一幅画,是用树胶丹配拉颜料画的。当我到他那儿时,他刚刚把画完成并上了光,正在洗手。但他洗手时,水滴溅到了画上,由于水滴的流淌溶解了颜料而使画毁坏。可以肯定,他用的树胶丹配拉中含有大量甘油。因此最好是在树胶乳液(其实应在一切人造乳液)中加一些鸡蛋乳液,或者在画的表面先涂上一层鸡蛋乳液。把树脂光油加到树胶乳液中是不可取的,因为这两种物质彼此排斥,根本不能很好地融合。树胶乳液看来已被证明是一种可以加入甘油来消除其脆性的丹配拉(最多可加5%)。

树胶乳液非常亮,可使颜料具有一种既有点像彩色粉笔而又像珐琅样的特性。树胶颜料比鸡蛋颜料脆,因此比较容易产生裂纹。它容易形成一层皮,而不能黏附到画笔上。管装的旧颜料会变得很黏,能拉出丝来。含硫颜料如群青、镉黄和朱砂,用树胶乳液研磨而不用鸡蛋乳液可避免生成硫化氢。现今,树胶乳液也用

于制造水彩画颜料。将碘酒加到树胶溶液中,其红色消失表明溶液中有糊精。

糊精(淀粉胶)　是淀粉经过 200℃～290℃ 的烘烤并用酸处理制成,对制作乳液用处不大。市售产品常常有毒。加入水玻璃时,阿拉伯树胶会从溶液中析出,而糊精却不会析出。

黄蓍胶　其产品为浅色的弯扭条形。黄色的黄蓍胶比白色品种好。把黄蓍胶像普通胶一样放于水或酒精中浸泡,然后加水。黄蓍胶浸泡后会发生膨胀变成黏滑的物质,需通过一块布挤压。4 份黄蓍胶用 96 份水就足够了。黄蓍胶溶液可以用脂油来乳化。黄蓍胶画必须薄涂,其颜料具有胶的性质,一定要等一段时间才可上光,用加入黄蓍胶来推迟丹配拉调色液的干燥时间的尝试一直没得到预期的结果。黄蓍胶可用作淀粉丹配拉的添加剂,还可用于彩色粉笔的制造。

樱桃树胶(曾被错误地称为樱桃树脂)　野樱素。樱桃,马哈利酸樱桃,杏树和李树等的树胶都使用这同一名称。樱桃树胶和其他胶一样只需用水将它泡涨,然后通过一块布挤压,把布裹成像袋子一样拧绞,汁液就被挤出。新挤出的樱桃树胶应当是溶于水的,无须作任何处理。樱桃树胶能吸收大量的水,大约 10% 的樱桃树胶便足以形成浓稠的溶液;在挤压用的布中总要剩下很多尚未溶解的树胶,这些树胶应当重新浸泡。用盐酸可使这种树胶立即溶于水,但这样产生的溶液一定要接着加入碱液中和。

樱桃树胶溶液很容易用脂油、香脂等来乳化。12 世纪的西奥非卢斯长老很可能在其著作中推荐过用樱桃树胶作调色液,并用作油画透明色的中间层。勃克林也研究过樱桃树胶的技法问题,他把樱桃树胶与苦配巴香脂混合在一起,再装入一个大瓶子里,放置在靠窗户的地方。但是他们的樱桃树胶溶化浓度不一致,因为未用布挤压,而只是作了浸泡。结果有的部分像水一样稀,有的部分却很浓稠。正如所料的那样,在他的画中,苦配巴香脂不断地渗出表面,不能很好地与樱桃树胶结合。因此勃克林的这种

技法,尽管加入了苦配巴香脂,但仍应看作胶画的一种形式,而绝不能认为是真正的丹配拉技法。后来,他虽使用了真正的樱桃树胶乳液,但是由于树脂和香脂含量太多,乳液非常黏稠,很难用水稀释。苦配巴香脂使画笔发黏,而且乳液中还含有石油,因此就像松节油一样没有用处。这种颜料自然会长时间保持对水的敏感性,即使在上光油膜的下面也易受水的影响。因而我们就可以明白,这位先驱者必须突破的障碍是什么了。

兰贝赫(Lenbach)(德国写实肖像画家,技法富于变化)在1867年1月14日给勃克林的一封信中谈到"丹配拉"的制法:1份黄蓍胶,1份鱼胶(由鲟鱼的鳔制成)和1份樱桃树胶,稍稍加热使它们全部混合在一起,并加入少量酒精防腐。当然这样的混合液并非丹配拉,因为缺少油的成分。如果将这种混合液用于绘画就会产生很脆的表面,不能保持住多次覆盖的涂层。勃克林的画后来证明,樱桃树胶始终保持可溶于水的性质,而且会像放在户外那样分解。

樱桃树胶能使颜料具有极大的透明度和玻璃样的特质,这种特质在白色厚石膏底子上尤为明显。同动物胶和阿拉伯树胶一样,单独使用容易剥落,特别是在很稀时或作为薄的上光层时;而樱桃树胶乳液则能黏附得很好。它作为鸡蛋或酪素乳液的添加剂具有很好的作用,其效果接近珐琅,极为明亮,同时很容易处理(例如鸡蛋、增稠油和樱桃胶,以及蜡构成的乳液)。

动物胶　即科隆胶,很浓的动物胶溶液在常温或微温时,用脂油来乳化可得到最佳效果,就像制作半白垩底子时的情况一样。通常还将动物胶溶液用作其他各种乳液的添加剂,例如,蜡乳液或鸡蛋乳液,还常常添加于油画颜料中以使油画颜料降低黏度。用油乳化动物胶比用油乳化树胶或植物胶更好,70克动物胶加1升水足以制成黏稠的溶液。

明胶　是一种极佳的动物胶品种。6%的明胶溶于热水中,其黏附性能很好,可使颜色产生彩色粉笔画一样的效果,而且非

常鲜明。它用作鸡蛋和树胶丹配拉的添加剂是很有好处的,但是它也能单独被乳化。所有这类动物胶单独使用时,当然都不是丹配拉,只有被乳化时才能做成丹配拉。古代大师们经常使用动物胶溶液。众所周知,达·芬奇有一种装饰画的制法是:先在画布上刷一层胶底,待胶底干后,将只用水研磨的颜料涂于其上。古代大师们曾用动物胶底色层作油画的底色层。尽管这种底色层被普遍采用,但看来还是十分可疑的,因为没有任何一种颜料在上光或用油涂刷后会像动物胶颜料的变化那么大,失去那么多魅力。然而,人们常常模仿树胶水彩画颜色的风格来画动物胶画。用动物胶、树胶和树脂制作的 3 种颜料,往往未做出明确的区分标记。为了消除动物胶令人讨厌的凝结,常常加入浓醋,然而这对许多颜料如群青有损害作用。将动物胶连续不断地煮沸,同样能使其失去凝结的趋势,但也同时使之失去部分黏结力。喷洒4% 福尔马林溶液处理动物胶(不是树胶),可使之不溶于水。

羊皮胶 由小羊羔皮和山羊皮的废料熬炼而成,用作微型画画家的材料。

鱼胶 由鱼鳔蒸煮制成。将鱼胶浸泡于水中,然后便可以进行乳化,但是鱼胶几乎毫无可取之处。它的吸水性很强。德·麦尔伦说:凡·代克曾使用鱼胶而失败。如果涂很多层鱼胶,尤其是使用的鱼胶太浓时,各个胶层都容易剥落,涂上光层时更是如此。通常连续地涂 2 层～3 层可能是安全的。

淀粉胶 即淀粉糊。米淀粉最好,土豆淀粉和麦淀粉也可使用。

仔细地把 50 克淀粉与少量的水混合,然后缓慢地搅进 350 毫升的沸水中(或稍多于 250 毫升)。溶液很快变稠,成为糊状便可使用。淀粉糊的质量取决于充分地搅拌,直到冷却。最好用一块布压滤一遍。淀粉糊可以用油和树脂来乳化。

由于淀粉不含氮和硫,对色料不会有任何影响,但是它在含油多的底子上的保持性差,最好不与油画颜料结合使用,否则很

容易剥落。淀粉糊乳液可产生如树胶水彩画似的极鲜明色调。市场中有许多制品(合成胶、植物胶等)含有用碱液制取的淀粉。这些材料中常有对色料有害的强碱,必须检验以确保其不含这种强碱。这类制品绝不可使红石蕊变蓝,如果使红石蕊变蓝,就得将酸一滴一滴地搅进去,直到石蕊重新变红为止。用碱液制取淀粉糊会变得不溶于水。淀粉糊和威尼斯松脂以3:2或4:1混合可形成乳液;对画进行修复时,若要把画裱糊于新画布上,可使用这种乳液。

裸麦粉糊

1 份裸麦粉缓慢地搅入

10 份~15 份沸水中

先要把裸麦粉用少量水调匀。这种淀粉糊可像鸡蛋那样被乳化。商业美术用的许多丹配拉的制法,都是以裸麦糊乳液为主,再换入动物胶溶液和熟亚麻籽油。有趣的是:不同的画家发现下述的商业制法,在画大型装饰表面时是非常有用的。

125 克裸麦粉与 50 毫升温水相混合,再加入 100 毫升冷水,充分搅拌之后,依次加入下列成分并搅拌:300 毫升沸水,125 毫升熟亚麻籽油、100 毫升冷水,然后再加入 125 毫升熟亚麻籽油。此后,随意用水稀释使用。

肥皂丹配拉　在油漆匠的行业中,肥皂丹配拉是非常有用的。如果某一乳液不完全合适,可加入肥皂来改善,并迅速调匀使用。但是对于绘画来说,乳液中绝不可加入肥皂,这是因为肥皂会使乳液变得永久性地可溶于水,很容易擦掉;另外,还因为许多非中性肥皂中的强碱会侵蚀颜料,使画后来变黑。然而,据了解在画家之中有大量的丹配拉制法,都要求加入相当剂量的肥皂,而且还要用最危险的品种,即一种碱性最强的软皂。毫无疑问,这样的丹配拉画起来很流畅,但其致命后果只有等到后来大量变黑时才会显现出来;同样,威尼斯皂和马塞皂也最好不用。贝克曼(Beckmann)的桑托斯(Syntonos)颜料含有肥皂、畜脂等,

因此后来变得很暗。

　　若有一种材料可同时用于油画技法和丹配拉技法,那将是许多画家梦寐以求的。人们时常可以听说,有人已经有了这种"奇妙的材料。"其实这再简单不过了!各种油画颜料,在用强碱(例如苛性钾溶液)处理后,都可用水调和来作画;而用肥皂处理时,情况与此类似,因为肥皂中含碱,例如软皂。但是结果怎样呢?使用这种材料,既没有丹配拉颜料的好处,也没有油画颜料的优点,而只有两者的缺点,也就是说,它像丹配拉颜料那样难于处理,又像油画颜料那样后来会严重变黑。脂油可以用碱液皂化,但必须用酸中和。就像前述的制法一样(见淀粉丹配拉一节)。德国魏玛"无花果乳汁"就是这种皂化树脂,用于使颜料含油较少(见有关肥皂用作一种壁画黏附媒介内容)。

　　蜡乳液(蜡皂)

　　25 克白色的纯净蜂蜡漂浮于 250 毫升沸水上熔化,10 克碳酸氨用很少的水调和后,加入蜡中,立刻有强烈的气泡产生,要保持沸腾的温度到停止产生泡沫为止,然后,对混合物进行搅拌,直到冷却。

　　泰伯尔指出,城市的自来水所含的钙和镁盐类会妨碍乳液的形成,在这种情况下,最好用蒸馏水或煮沸过的水,也可以用纯净的雨水。用 5 克碳酸钾或苏打也可制作乳液,但用碳酸氨的优点是碱性可挥发而消失,而苏打和碳酸钾却不会消失,同时具有永久的吸湿性。碳酸钾还必须进行中和,否则即使在架上画中也会起霜。

　　蜡乳液是乳白色的,有效期可达好几年。可以与它混合的材料有树脂光油、脂油(如罂粟油)、香脂(如威尼斯松脂)、胶水或明胶,以及其他类型的丹配拉,尤其是酪素、鸡蛋或樱桃树胶丹配拉。所有这些混合物都是极好的。至乔托时代的拜占庭式画家们把蜡乳液与胶水混合使用,其名称为蜡胶。蜡乳液与两份胶水相混合,便产生了古代意大利的那种丹配拉画用的中间上光油。胶水一定不能含酸,否则蜡乳液会离析。脂油,尤其是亚麻籽油

最好节制使用,因为它会引起变黄。雷诺兹称赞与威尼斯松脂混合的蜡乳液为各种调色液中最好的一种,与浓稠的达玛树脂光油混合的蜡乳液用于室内壁画是一种非常好的润色用调色液(见壁画一章)。

用蜡乳液画的画具有柔和的珐琅样的奇妙特性。在石膏底子上,尤其是在木底板上显得特别明亮,在最白最亮的墙壁的映衬下仍可保持其本身的亮度,而同样背景下油画总是显得发暗。这种技法处理简单,因为这种材料是用水作稀释剂的,能够非常仔细而精确地去描绘。要是愿意的话,还能对蜡乳液画稍加热处理,从而产生非常耐大气影响的光滑表面。但是这样做没有什么必要,如果想要产生一种轻快的半光泽表面,只需对表面进行擦刷即可。皮多尔(Pidoll)(马莱的学生)的迦太基蜡质颜料实际是一般蜡乳液。皮多尔的想法是错误的,他以为可以使迦太基蜡乳化,这是做不到的。

将蜡以 1∶3 溶解于松节油中,可以用蛋黄或酪素乳化。

5.3　丹配拉颜料的研磨

几世纪以前,丹配拉颜料总是在临使用前才配制,那时颜料的覆盖力是今天所不能相比的,今天的颜料研磨得很细,实无必要。因此勃克林像马莱(德国浪漫派画家 1837—1887,常在风景中加上人体)一样,自己研磨丹配拉颜料,其他许多人也仿效他们。瑞哈莱门用显微镜检验古画过程中发现,总的来说丹配拉颜料没有油画颜料研磨得细。用一些不适合于油的色料,例如雌黄、天青石和孔雀石等,制作出了极好的丹配拉颜料,由于颗粒粗,这些颜料具有特别强的覆盖力和亮度。

为使管装丹配拉颜料能够长期储存,常常加有糖浆或甘油。就马上要使用的颜料而言,这种添加剂是不必要的。几乎每个画家都遇到过变硬的管装丹配拉颜料。尽管用热水烫的办法可使

这种颜料在很大程度上软化,但其性能变差,必须趁热立即使用,而且这样软化的颜料还容易产生裂纹。

显然丹配拉的调色剂需要量比油画大得多,但必须记住,丹配拉调色剂大部分是水。钦尼尼曾建议(早期的意大利蛋黄技法)使用等份的蛋黄和色料。在这里我们要感谢威尔卡德(Vercade)把钦尼尼的绘画论文翻译成最好的德文。根据他的译文:钦尼尼的做法是用水将色料调成浓膏状,然后与等份的蛋黄混合在一起。如果要自制丹配拉颜料并装入管中,只有在颜料能于相当短的时间内使用才是可取的。为此制作的丹配拉乳液只能含有一份水,以便具有较大的内聚力。

下表是研磨不同色料所需的丹配拉乳液的量。其比例按所用色料的重量计算。

克勒姆尼茨铅白	30%
锌白	50%
拿浦黄	35%
金赭石	80%
镉黄	80%
朱砂	50%
英国红	75%
浅赭石	90%
熟赭	180%
普鲁士蓝	120%
钴兰	200%
亮氧化铬绿	220%

但是,这些百分数是随研磨所用色料的质量和乳液的特性而变化的。

颜料先用水研磨,然后存放于广口瓶中,待以后用时再加入丹配拉,这是比较实用的方法。这样研磨的颜料的优点是可以用各种不同乳液,还可以用于壁画。玻璃瓶必须有密封塞,而且颜料的上面始终要保持有一点水。假如颜料将要变干的话,也很容

易用刮刀搅成可使用的状态,然后再与乳液混合使用。

勃克林有一个大理石面的小桌,他在桌面上非常简单地将颜料与丹配拉乳液混合起来,然后用平底大玻璃杯罩上,杯口四周围上湿布,这样,颜料便一直保持着可用状态。桌子下有滚轮,勃克林将它作为可移动的调色板使用。

管装颜料常常在口的边缘出现变色现象,这是由于防腐材料侵蚀了金属和色料所致,可以通过在管内涂防护漆的方法来防止。丹配拉颜料必须保存于凉爽之处,以免其水分蒸发太快。某些颜料易于变成沙质而易碎,例如亮氧化铬和深茜红。这些颜料最好用鸡蛋丹配拉来研磨。含有微量硫的群青会产生硫化氢,可能使颜料管和鸡蛋丹配拉颜料都受到损害。

锌白在丹配拉中是非常有用的,优质的锌钡白和钛白也同样有用。铅白按说应该更好,但是如果自己研磨颜料,有铅中毒的危险。拿浦黄、绿土和普鲁士蓝都是极好的丹配拉颜料。一般说来有机颜料(包括煤焦油颜料),如果是持久的,在丹配拉中的色感比在油中好。

5.4 丹配拉绘画用的底子和材料

最白、最硬和含油最少的底子对于丹配拉来说是最好的。当然用鸡蛋丹配拉和酪素丹配拉也可在油底子上作画,但含油少的白色底子可以产生最好的效果。人造乳液不能很好地黏附在多油底子上,至少得与鸡蛋或酪素乳液混合使用,或者趁湿画在鸡蛋或酪素乳液的涂层上。白色底子可使所有颜色产生最大的亮度,并使它们得以最好的展现。木板上的白色厚石膏底子是最理想的,木板上的酪素底子也很出色,但画布、纸板、纸和墙壁都可以用于丹配拉绘画。如果打算用水调丹配拉作画,底子需用明矾硬化或喷洒4%的福尔马林溶液,否则底子涂层会溶解,画布就会吸收水分。有色的底子,例如带色的纸,在不上光的丹配拉画和在亮

部区域大量使用白色颜料的情况下才有好处。每一个丹配拉画家都应尽力保持画面洁净和尽可能白亮,不管是上光的丹配拉画还是不上光的丹配拉画都应如此。丹配拉画在上光后,底子上的每一个污点都会明显地显现出来;而在不上光的丹配拉画中,底子的清洁程度也并非不重要,其污点到后来也会透出来。即使在湿的时候,底子也应当尽可能洁白,其亮度也应尽可能均匀。

　　白色的金属搪瓷调色板,如与画底颜色相一致,并且有放各种颜料用的分格或凹槽,是非常实用的,木制调色板涂上白瓷漆,也可以使用。工作结束时,将调色板的颜料浸于水中保存是不明智的,这样保存的颜料会退色,干燥后颜色会变浅,并且会变得像海绵一样,因而上光时,颜色的变化也会相当大。用毛毡或湿布盖在颜料之上,但不与颜料直接接触,保存效果较好。不过最好是每次需要多少颜料就刚好取用多少。调色板和画笔用后必须立即彻底洗干净,因为丹配拉颜料,尤其是酪素颜料,会很快地变硬。

　　鬃毛画笔(特别是圆头的)非常适用于丹配拉绘画。精细的细节部分,可以使用貂毛画笔。水和稀乳液可用作调色液和稀释剂,松节油也常常使用,但没什么明显的优点,水无疑是比较实用的,但由于前面所列举的许多原因,最好不用于多油的丹配拉,多油的丹配拉只能用松节油才能稀释。市售油质丹配拉颜料含有脂油配制的丹配拉乳液,可以用水稀释,但有时用松节油稀释更加容易。

　　对"丹配拉"的不正确概念导致许多错误①。丹配拉的实质是油和水两种成分组成的乳液。其主要成分可以是油类,也可以是树脂类。但实际上,这并不太重要。况且制作丹配拉颜料时还往往使用溶解于油中的树脂,例如车用清漆等。如果制造厂家能把丹配拉乳液所含成分,例如鸡蛋、酪素或胶、糊剂等,在颜料管上加

　　①　胶画颜料这个词应当用于各种不加油,只用胶研磨的颜料。真正的丹配拉永远是一种乳液。——英译者注

以说明就更好了,因为这样可以使画家对各种丹配拉乳液的根本差别有所了解,而这种差别与覆盖其上的油质颜料的附着力有着重要的关系。

油画和水彩画使用的所有色料,在丹配拉画中都可以使用,包括煤焦油染料。

5.5 丹配拉技法

要想使丹配拉作品具有一定的完美感,周密的预先设计是必不可少的,并且底子必须尽量保持清洁。用稀墨汁勾轮廓,可使绘画容易进行。底子可以是干燥的,但也可以用海绵弄湿,许多画家在画布两面喷水,水向下流淌时带走了黏结剂,结果颜料失去附着力,上光时会发生很大的变化;在这样的处理下,许多黏结剂甚至会腐败[①]。而水分蒸发后,由于体积收缩颜料会剥落。用湿毛毡敷于画布背面的方法比较好。在作画时,用水喷洒必须小心,否则会使颜色明显洇散,因此并不特别值得推荐。

当然,用丹配拉作画的方法,就像所有技法一样,完全是个人的事。实际上,技法愈独特愈好。但是材料的性质有一定的内在规律,了解这些规律不但不会妨碍画家个人的表现方法,还会免去很多烦恼和节约时间,最终将会证明,这对于其作品的耐久性有极大的好处。正是在这种意义上,下面讨论的内容要去领会,而不应当视为公式化的法则。

由丹配拉乳液的讨论,尤其是当我们考虑到这些混合乳液能以各种不同比例配制,并且都可以成为很有用的绘画结合剂时,可以得出结论:这种材料肯定有许多潜在的用途。兰贝赫(德国写实肖像画家1836—1904,技法多样,色调明快)曾开玩笑说:"凡是能黏结的东西都可以用来作画"这句话几乎成了真理。

① 变臭或发霉。——中译者注

现今用于绘画的丹配拉主要分三种:不上光的、类似水粉画的丹配拉,上光的丹配拉以及作为油画底色层的丹配拉。

5.5.1 不上光的丹配拉

类似水粉画,比较起来,丹配拉用于这种画是最简单的,用水或稀乳液在湿的或干的底子上均可作画。可以用水彩画的技法也可以用不透明画法,画在牢固的白色底子上(纸上或画布上),但最好是有色的底子(如有色的纸)。在有色的底子上,涂以薄薄的半覆盖色调,再用较不透明的颜色来加强,可以获得诱人的效果。如果适当选择有色的纸,并把底子的颜色用于绘画效果,可使工作大大地加快。趁湿轻轻地着色,使颜色能更好地衔接,同时可使过渡部分更柔和。在干燥的色层上,涂上不加稀释的半干不透明颜料,效果较好。这种色调像水粉画一样,干透时会大大变浅,并反射表面光线,产生一种轻快的无光灰色效果,这与湿颜料内部反射光线的情况完全不同。不上光的丹配拉像一切水彩画技法一样,在亮度上超过油画颜色,而在颜色浓度方面则较灰白,不够饱和。用乳液代替水可使颜色达到接近饱和的效果。颜料涂得太厚容易产生裂纹,尤其是涂在湿底子上,因为颜料中的结合剂被底子吸收和蒸发而大量损失。通过实践,可大概估计出干后的色调变化。像水彩画和水粉一样,这种色调在干燥后具有更加迷人的特质。与油画颜料相比,丹配拉颜料有一种更意外的魅力,画中不成功的部分可以用湿海绵除去,还可以用挤净水分的湿海绵将整幅画面擦一遍,使其产生一种简略的大效果,然后画上强烈的重点。古代大师们常常在很细的织物如细麻布上作画。织物上没有底子,或者只是薄薄地涂上一层加有明矾的胶。画布大概是从背面弄湿,或贴在一块湿布上。在乌菲齐(Uffizi)①美术馆有一些丢勒作的传道者头像就是用这种方法画的。在不

① 乌菲齐美术馆:在意大利佛罗伦萨市,以珍藏 13 世纪~16 世纪意大利绘画作品闻名于世。——中译者注

上光的丹配拉画中最好用锌白代替克勒姆尼茨白。对于大型的装饰表面或非昂贵的作品,使用搀有重晶石、白垩、黏土或类似物质的克勒姆尼茨白、铅白或锌白作为白色颜料是合算的。画家均可自己配制这些白色颜料,或者直接使用白垩或石膏作为白色颜料。许多画家用制作半白垩底料的方法来制作廉价丹配拉白色颜料非常令人满意。不上光的丹配拉通常用于装饰作品和广告画,也用于墙上的干壁画(见壁画)。至于广告颜料,见水彩画一章的内容。

5.5.2　上光的丹配拉

丹配拉画一上光,困难就大大增加。在大多数情况下,原先那种令人愉快的、无光而有魅力的调和色彩,会失去其轻快的特质;少数颜色,例如群青、深茜红和翠绿,与其他颜色比起来显得闪耀,甚至艳俗刺眼。玻璃似的深处反射光取代了灰色表面反射光,而且颜色常常变得斑斑点点。特别是肤色中的红色显得突出,令人不快。最糟的是,各种色调的变化程度各不相同,少数色调完全不变,有些色调则变化很大;用不同的颜料相覆盖,比各层都用同一类颜料更难预料将会发生什么变化。大多数画家受油画技法的影响,用油画技法的意识去画丹配拉画,运用如油画那样浓重的色彩,将浅色涂在深色之上,厚涂的颜色和透明色彼此并置,其后果如何,前面已经讲过了。我们不应当试图将油画的特质和效果诉诸于丹配拉绘画,否则只会招来麻烦。再说,这是一种浪费大量时间走弯路的做法。

因此,产生上述困难的原因不能归咎于材料本身,而应归咎于对材料的不正确使用。

如果画家想通过使用含油很多的丹配拉来纠正这些错误,那么他会立刻意识到,这样做不但不能克服困难,反而会招致更多麻烦,使画后来变黑和油腻。丹配拉实质上是一种水彩画,如果不打算牺牲其优越特性,就必须保留其水彩画的性质。画面的水分蒸发以后,水彩颜色变干,就不好再加工。有人试验用加入黄

箬胶、糖等使画的表面较长时间保持潮湿,但一直未取得预期效果。勃克林主张一定要事先对画有清楚的计划和设想。如果每个人都像勃克林那样,对自己的画有清楚的预先构思,他就能在白色底子上用一次作画法画出画中的每一个部分,而无须修改。厚涂颜料比使用透明色能产生更美的效果;透明色容易被光油淹没,浓艳的色调则会跳出画面。作画时应从很浅的和简单而平的色调开始,由浅入深,绝不可像画油画那样用深色打底。要用清洁无瑕的底子,最好是石膏和胶或酪素底子,必要时,可用胶或树脂溶液隔离。上光时,如果底子颜色发生变化,画将会随之变化。没有很好的底子,任何努力都是徒劳的,因为上光后颜色会变得更透明,底子上的每一个污点都会显露出来,甚至涂了很不透明的颜色,情况也是如此。要避免使用强烈鲜艳的色调;用色应简单,不应涂出许多不同的颜色小块,因为上光时,这些小色块只会变成很多斑点。大的明暗对比,一些色块和另一些色块相平衡,与丹配拉的性质是一致的,一般说来与整幅画的明亮特性也是一致的。在上光的丹配拉画中,装饰性是一个优点;不应过于追求细微的色调差别、明暗的层次和空气的效果,这些在油画中虽然容易获得,但在丹配拉中却很难实现。这种材料最适于象征的表现风格。画家可以按照古代大师的惯例,在调色板上把颜色事先调成 3 种等级,即浅、中、深的色调,画一个如红色衣饰之类的物体。另外比如钦尼尼一开始就用一定的红色大胆浓重地画出斗篷,然后用它来确定画中其他色彩的明暗层次和浓度。

5.5.3　中间上光

为了使画的各个部分一致,使已经变淡的颜色显现出来,要涂中间上光油,当然必须涂得很薄。绝不能使用醇溶光油,因为它会形成不相溶的玻璃状中间层,使其上的涂层难以黏附。此外,它还具有令人不快的平滑表面和光泽。山达脂光油也要避免使用,因为在多数情况下,丹配拉画可能要用油画颜色来润色,而

油画颜色在山达脂上附着性能很差。已发现最好的中间上光材料是5%的明胶水溶液,其涂层可用福尔马林喷洒使之硬化。这种材料也适于作为最终上光前的初步上光,以减少丹配拉颜色由于最后上光引起变化。这类中间上光层必须尽量少用,要防止它把丹配拉画湿透,对此还要多实践,因为所有这种无色黏结剂的中间层,都会使涂于其上的颜料很难黏附。玛蒂脂或达玛树脂的松节油溶液可作为中间上光油,以1:1比例溶于松节油和稀威尼斯松脂也可使用。用油作中间层不好,这会由于变黄而大大破坏丹配拉画的魅力。单用乳液的中间层也不会产生好结果,如果不趁其还湿时用不透明颜料画上去,就容易产生裂纹。硝基清漆效果不好。蛋清中间层会变得很脆,并且会变成褐色。硼砂虫胶皂溶液可以使用,其制法是将50克硼砂和100克白色粉状虫胶,浸泡于1升水中,然后加热直到溶液形成,即通常所说的水漆,用时还要进一步用水(或水加酒精)稀释。中间上光油要节制使用,不应无选择地乱用。如果立即在湿的中间上光层上画,将会大大减少其危险。勃克林是在他工作结束的那天用稀释的玛蒂脂为他的丹配拉画上光的。

5.5.4　最后上光

上了光的丹配拉画绝不可放在太阳下或火炉旁干燥,也毫无必要。浓稠的动物胶或树胶涂层容易产生裂纹,如果放在太阳下晒,这种危险会大大增加。丹配拉绘画的最终上光,不可使用醇溶清漆或油质清漆,就像不可使用车用清漆一样,而只应使用树脂类光油,如溶解于松节油中的玛蒂脂或达玛树脂光油。至于市售的许多丹配拉画用的上光油,因含有山达脂,最好慎用(见第三章)。上光后,常常不得不用油画颜料加上几处高光等,但是丹配拉的特点会由于使用管装白色油画颜料而消失。克勒姆尼茨铅白或锌白,用加入1/3罂粟油的树脂光油,稠稠地研磨,可以使其颜色看起来与丹配拉更为一致:无光上光油可以像用于油画颜料

一样使用(见第四章)。使用隔水加热熔化的蜡上光已经取得了良好的结果。蜡必须趁热用刷笔涂上,并立即用抹布将它扩展开,这样就可产生一种非常美的、半光的而又非常耐久的表层,蜡也可以用松节油稀释使用。

5.5.5　作为油画底色层的丹配拉[①]

委拉斯开兹的老师巴切柯[②](Pacheco)向塞维利亚的画家证实,古代大师们都是用胶画(蛋彩)、丹配拉和素描(蛋彩)来为油画做预备习作的。一些有追求的画家在这一过程中认识了这些材料的优点。作为油画底色的丹配拉,其困难和上光的丹配拉一样多,因为画家不了解丹配拉的性能,很可能像用油画颜料那样来使用它。丹配拉底色层的目的不在于用色彩来实现最终的油画效果,也不应试图立刻给予丹配拉底色层完美的色彩特征或浓艳的色彩,否则,这些颜色在上光后就会跳出画面,或变得像透明色,中间色调会变得尽是斑点,特别是肤色中的红色,会变得十分突出,令人烦恼,结果画家不得不进行厌倦的修描和补救工作。这样,油画颜色的覆盖层就会失去统一的大效果。另外,底色层与覆盖层的色调明暗过于接近容易变得没有生气,而色调明显不同则能产生响亮而丰富的效果。丹配拉底色层的透明色会给用油画颜料在其上作画带来困难,因为油画颜色涂在其上显得灰暗和油腻。为了使后来画上去的油画不致失败,必须避免在丹配拉底色层中使用浓艳的颜色,应使用很少几种色调,要灰些、淡些和更不透明些。素描最好是在良好坚固的底子上,以最简单的方法,用与白色颜料适当混合的中性色调自然地画成。为了得到最

① 不言而喻,只能用不排斥油的乳液如鸡蛋或酪素等,而不能用树胶或淀粉。——原著者注

② 弗朗西斯克·巴切柯(1564—1654):西班牙画家和理论家,著有《绘画艺术》一书,主张研究自然和肖像的真实性。委拉斯开兹是他最看重的学生并是他的女婿。——中译者注

好的结果,要尽可能以最少的色彩变化使用白色或灰色。透明色在上光时的变化比白色、拿浦黄或与这两者相混合的不透明色大得多。半白垩底子材料为许多画家提供了用于底色层的廉价白色颜料。在肤色中使用其对比色,例如绿色,是非常有效果的。丹配拉允许使用类似制图员的技法,但这种技法应在底色层中使用。如果希望塑造,最好只用白色或很浅的混合色调以最简单的方式进行,示意性地表示出所有的深色重点。从整体来看目的是要得到一种很亮的、很平的效果。但是,这绝不排除某种类似制图员的明确性。如果权衡一下丹配拉和油画两者的优点,必然会得出如下结论:丹配拉可以迅速而充分地干透。这种颜料是少油的,允许用不透明画法,而不会变得油腻或延缓干燥过程。其笔触分明,像图案画。它可以用水调色作画,易于用海绵擦掉任何不成功的部分。这些在底色层中都极有价值,因为在底色层中颜料应该是少油的。

丹配拉的缺点是在给鲜艳的颜色上光时,其变化难以预料,特别是透明色,上光后会产生玻璃似的外观。此外,颜色之间难以相互衔接,往往显得生硬。要想保持上光后表面统一,或想改变其中某些颜色,丹配拉也很麻烦。因此有很多人反对把丹配拉用于覆盖层。

在使用油画颜料时情况则相反,随意改变任何部分的颜色,是很简单的事,色彩间的衔接也同样很容易。油画颜色的主要优点在于上光时几乎完全不变。这一切都是用作覆盖层的必要条件。另一方面,如果油画颜色被用作底色,则价值很小,它很容易变得灰暗。油画颜料干燥较慢,易于渗油和保持黏性,令人厌倦地等待其干燥(尤其是不透明颜料),以及不透明底色层的油腻效果等,这些缺点,正与丹配拉用于覆盖层方面的缺点相对,使所有的人都反对把油画颜料用于底色层。由此看来,按照古代的“肥盖瘦”法则,用丹配拉作油画的底色层是有好处的,绘画过程可以缩短,颜色的亮度和美感会增加,画面显得明亮,可极大程度地防

止变黄和后来的变黑。丹配拉底色层的另一优点是涂上油画颜料,不会被油溶解,而且会变得比油画颜料还硬。

总之,用丹配拉作油画底色层的优点在于,这种概略的,用白色立体展现的,用水或很稀的乳液画成的单纯丹配拉底色层,能立刻干燥,因此很方便用于油画的一次作画法。油画颜料能很好地黏附在"瘦"的丹配拉上。由于丹配拉底色层不画出油画完成后的色彩效果,因此可以大胆自由地在上面作画。丹配拉底色层能大大缩短绘画过程,而且用它作底色比用油画颜色作底色作品的色彩更艳丽明亮,更能防止后来变黑。丹配拉底色层能迅速变硬,在其上面作画是令人愉快的,也是有利的;相反不透明的油质底色层,既不能产生明亮的力度,又不能产生少油的丹配拉材质的色彩美。而用油画一次完成技法,在丹配拉底色上作画,可以轻易而快速地获得最后完成的色彩效果。在大的平面上画素描和进行简单塑造,用丹配拉可很快完成,使工作大大减轻。任何不成功的油画颜料覆盖层,也能很容易用一些松节油除掉,而不会损伤下面的丹配拉。用水画的丹配拉底色层(在涂上油画颜料以前)如果不满意,可以很容易用一块海绵随意擦掉。用这种技法作画可以非常快,尤其是画肖像,直接画上的纯粹丹配拉底色层可以迅速完成,随后便可用树脂油颜料在其上画出自然的覆盖层。藏于都丽亚美术馆的委拉斯开兹的罗马教皇英诺森十世的肖像,可能就是用这种技法画成的。今天的画家一般只精通油画技法,在使用这种技法之前,最好花一些时间进行试验。古代大师们在这一点上截然不同,他们都是首先学会胶画和丹配拉画的。

5.5.6 混合技法(用丹配拉画在湿树脂油颜料上)

这种技法不太适合于写生画,比较适合于谨慎的绘画风格类,尤其适于预先周密计划的绘画。像木板之类的坚硬底材,对于天然乳液(即鸡蛋和酪素)来说是最好的。天然乳液可以搀入

油画颜料,而树胶或淀粉糊则不行。用丹配拉白色颜料最能获得成功,它干燥得很快,可用来提高亮度和加强造型的立体感。在此之上,再用透明画法或用半覆盖法涂上树脂油颜料。用此方法底层颜色是不会被"搅乱"的,而且节省时间,因为素描已经预先固定。

古代大师们开始作画时,先在白色底子上用丹配拉颜料勾出轮廓,然后涂上带有某种色调的透明底色,这是一种含油很少的颜色,具体地说,即透明的树脂油颜料与用丹配拉白色提亮的赭石或土绿混合的底色,涂时过多的颜色要用布擦掉,使形成均匀、透明、少油的基底。它必须具有统一无光的特性,像无光的有色纸。这种透明底色,无论是干或湿,均可用丹配拉白色涂于其上。

画中凡是打算作为暗部的地方,必须薄薄地涂以白色,以免失去底色。这样就会产生非常美的视觉灰色,这在古代大师们的画中是很有效的,用直接画法绝不能获得。

丹配拉白色颜料可以用排线的方法涂上去,先从最亮部开始画,也可以用薄涂的方法,但是,所涂之处,都应具有不透明和概括的平面效果。第1层常会有少许渗入,可能有利于作为第2层的中间色调。如果使用白色颜料只是为了明确地标出亮部或高光点,那是错误的。首先因为用油画颜料在上面绘制时,画面将会不统一,此外平面效果也会失去。最后要注意的应该是高光和很暗的重点,到画的时候,要很自然而有生气地把它们摆上去。

如果目的是要用直接涂上的灰色底色层来代替视觉灰色,最好事先用丹配拉调出两种灰色,用这两种灰色充分展现出形体,便可以用油质透明色和半透明色在亮部和暗部润染,如可能立即用一次作画法将画完成。万一形体塑造不够满意或者画的亮度不足,可以用丹配拉白色颜料继续在湿的油质颜料上画。透明色应用宽头画笔迅速地涂。

混合技法的主要目的在于素描和着色的分工。在底色层中,不考虑任何色彩而用素描把形体塑造出来 。由于没有任何可被"搅乱"的颜色,也就不会有"搅乱"色彩 的危险。反之,由于形体

已经塑造出来,用平涂的透明色或半透明的树脂油颜色,可以迅速地得到彩色效果,如果色彩不令人满意,可以用抹布仔细地擦掉。用白色颜料提亮必须比画的最终效果亮一些,因为罩染使画变暗,为了有效果,需要底色亮一些。如果透明色罩染过于鲜艳,可以用稀薄的白色或互补色修改。可以连续用丹配拉白色颜料和油画颜料交替地加强颜色,不必中断等到前次的涂层干燥。丹配拉颜料不应过分浓重,油画颜料更应如此。为了避免画面生硬和不够协调,用丹配拉白色提亮不应局限于画中的单一部分,而应着眼于总体效果来进行。

由浅到深进行是比较好的方法。最后,用稀释的丹配拉调色液,甚至用纯水,按照从早期德国画派的画中所观察到的方法,把最微小的细节部分,例如个别的头发或少量的珠宝饰物等画进去。为此,要用调色刀把颜料调得更加流动,然后用毛很长的细貂毛笔画在湿的油画颜料上。这样画出的细线极其锐利分明,大大超过用任何油质调色液所能产生的效果。油画颜料一定不能太沉闷和太油腻。古代就是通过这种方法,用鸡蛋和酪素丹配拉与树脂油颜料结合,产生了我们今天赞不绝口的佛兰德斯派画家和丢勒的作品效果。用白色颜料提亮的画,在各个地方,不论是白色的墙壁还是半暗的房间,总是明亮的和有效果的,因为它们有从底层反射的光。而现代油画如果不放在强光下看,很容易失去活力。

用白色提亮还最有可能防止画后来变黑。但是,没有必要完全地模仿古代大师的混合技法。在我们这个时代,有大量的绘画充分证明,画家可以非常随意地、按个人风格运用这种技法来创作。

威尼斯画派使用的是另一种混合技法,它是由早期的实践发展而来。先在黑色底子上用白色粉笔画出素描,然后用酪素白色或鸡蛋丹配拉白色和等量研磨得很稠的油画白色,做成一种混合颜料。用这种白色颜料,调出许多微细的层次,将形体立体地表

现出来。在这个底色层上,用树脂油颜料一次把画完成。如果有些部分立体效果显得不足,或者光感不够强,再用此混合白色加以改善。用油画颜色半透明地覆盖这一技法,还产生了美丽的视觉灰色。用这种技法可以非常迅速地作画,而不必等表面干燥,因为这种白色颜料凝固很快,可以立刻在上面作画。许多当代画家喜欢这种能迅速凝固的白色颜料,也把它们与油画颜料结合使用。

在格列柯的画中所见到的,具有明显装饰效果的亮色,就是用这一方法画出的。这种技法适用于各种各样的画法,能使画家容易实现各自的目标,它既简单又有效。这种白色颜料能变得非常硬,因此调色板和画笔用后必须立即清洗干净。非常亮的高光和非常浓的重点要留到最后画,因此,它们决定了画的新鲜感和总体效果。(见第四章)

视觉灰色在古代大师们的画中起着非常重要的作用。尽管它有许多明显的优点,但今天人们已不再用心地利用了。

鸡蛋丹配拉的效果无光柔和;而酪素丹配拉凝固坚硬,具有比较刚健的特质。

画家制作的像油画颜料一样的丹配拉颜料,使这种混合技法大大方便了。由于管装颜料含有添加剂,用于这种技法常常产生困难。使丹配拉颜料变得类似于油画颜料的添加剂是不需要的,需要的是加到油画颜料中使其更像丹配拉颜料的鸡蛋或酪素添加剂,也就是说使其特质更瘦、更无光。

在混合技法的讨论结束时,我想再一次重复地说,这种技法,不推荐用于习作和速写,它仅对那些打算有步骤地完成作品的画家才有价值。另一方面,这种方法并非定能成功,相反,它需要顽强的训练、清晰的思考和对技艺法则的严格遵循。这种混合技法还将会用于现今的一些绘面,但是每个画家会各自对它加以改进,使之适合自己的独特需要。

第六章　彩色粉笔画

彩色粉笔颜料只有表面光泽，没有任何透明效果，外表看上去同干颜料极为相似。它没有"汁"（调色液），不像油画颜料那样会变黄或变褐，也不会产生裂纹。然而这种材料也有缺点，它对机械损伤如碰撞很敏感，因为这种颜料只是松散地黏附在底子上。

制造彩色粉笔　只需要很少的结合剂，色料也不像在其他绘画技法中那样要用结合剂浸透，否则颜料就不容易从粉笔上分离下来。

各种结合剂均可使用。例如：过滤的燕麦糊，其黏结强度甚小，因此可用于因使用其他结合剂会变得很硬的颜料中，如像深茜红、普蓝和镉红等。胶或明胶以 3%（最多）溶于水中便可使用。阿拉伯树胶（2%）常使颜料变脆，产生硬壳。消除这种脆性可以加入蜂蜜或冰糖，脱脂乳是一种弱性结合剂，也可以使用，特别适用于混合色调的粉笔和锌白粉笔。稀释的肥皂水、蜂蜜水和稀薄的丹配拉乳液（其中含蜡乳液可以产生特别好的效果），均可使用，但主要还是黄蓍胶。将 3 克黄蓍胶浸泡于 1 升水中，形成胶冻后加热，直到变成膏状。黄蓍胶可预先在酒精中浸泡一下。

一般说来，用于丹配拉的颜料也可以用于彩色粉笔，但应避免使用有毒的颜料，例如铅白、拿浦黄、铅丹、铬黄，尤其是祖母（宝石）绿。因为用彩色粉笔作画时，其粉尘被人吸入后是危险的，而且很难避免。

黏土、白粉、雪花石膏和滑石粉均可用于制作白色颜料，但必

须将它们精心沉淀成纯白色,因为有杂质的白色会使画面调子变脏。白垩不适于作白色颜料。不透明颜料定色后具有不易变化的优点,特别是锌白。锌钡白则只能经日照不产生变化方可使用。直到今日我们才知道,钛白亦可用作白色不透明颜料。

用石膏或黏土制作粉笔时需要极少量的结合剂,色料愈多则需要的结合剂愈多。这两种覆盖力不强的材料是彩色粉笔画定色时发生变化的原因。因此最好把色料与锌白以1∶1或2∶1比例混合。洛可可时期的彩色粉笔画之所以保存得非常好,除了对比强烈、构图完美外,很可能是由于使用了一种覆盖力很强的白色不透明颜料。皮诺提(Pernety)(1757)曾提到过这种铅白。

下述色料可以用于制造彩色粉笔:

锌白	滑石粉(皂石)
锌钡白	黄赭石,天然黄土
钛白	锌黄
黏土	印度黄
白垩	镉黄
石膏	
煅红赭石和氧化铁	群青、蓝、红、紫
铁丹(印度红)	钴蓝
茜草红(土耳其红)	巴黎蓝
硃砂	锰紫
镉红	氧化铬(透明和不透明)
日光坚固红	
永久绿(浅的和深的)	富铁煅黄土(熟赭)
绿土	煅绿土
钴绿	卡塞尔棕(褐)
棕土(生褐和熟褐)	象牙黑

上述颜料必须尽可能按规定配制,另外除茜草红和日光坚固红外,煤焦油染料必须预先检验其在光照下的稳定性,因为它们

在固色时易于"渗色"。

先把色料用水研磨成黏膏状,再添加结合剂,让颜料稍干,或者将颜料膏置于白色吸墨纸上,吸去些水分。用手指揉捏时,颜料膏能像面包一样捏成小球,不发黏即可。这里注意,若颜料的水分失去太多,就会被捏成碎屑。然后将此种颜料放在双手中搓捻,或者放在两块稍微抹油的玻璃板之间搓捻。搓完之后要耐心地清洗玻璃板。商品彩色粉笔较细,自制时可比商业品粗些。这样,粉笔的宽截面也可以使用。正在干燥的颜料膏切勿揉捏,因为这样容易形成气泡。除上述制作办法外,也可将这种颜料膏倒进稍为涂油的模子里,或者压进模具中,通过一个金属嘴挤压成形。如要尽快试验所制作的粉笔,最好用一点结合剂先做一支粉笔样品,然后经阳光或烤箱干燥。以后批量制作粉笔应置于吸墨纸或报纸上,放在适宜均匀的温度下干燥。

干燥的彩色粉笔必须具有易吸水的特性。若粉笔太硬,则需重新磨碎和水洗,然后再加一点脱脂乳。德·麦尔伦曾建议用微量的肥皂水代替脱脂乳。碎粉笔块应加一些燕麦糊磨成粉末后,再重新成形。各种色调等级,可以用不透明的白色颜料获得。制作各种混合的色调非常简单:把纯色的颜料分成两等份,一份保持其原色浓度,另一份与白色不透明颜料混合,然后再将它分成两份,再将其一半与白色颜料混合,以此类推,这样就可以很容易以一种颜料制做出无数级差相等的色调,并自然而然地使人们得到作画时所喜欢的混合色调。黑色的级差几乎没有必要,因为人们可以方便地制作出所需的各种灰色。

市售盒装彩色粉笔 只着重装潢漂亮的包装,不讲究实用性。盒内是画家从不需要和不适用的一些中间色调粉笔,而可画出不同色调的纯色颜料却非常少,结果很快出现空缺,造成不必要的浪费。

另外,最坏的是给大多数颜色任意起一些奇异的名称,实际上,许多颜色根本不耐任何光照。舒尔兹(Schulz)教授实验过64

种不同厂商制作的法国彩色粉笔后,发现其中 30 种粉笔一个月内就完全退色。原来这些彩色粉笔是用易退色的煤焦油染料制作的。

喜欢用色粉笔作画的画家最好自制色粉笔。制作时只需要几种颜料即可,不必过分讲究色粉笔外形的一致。你会惊奇地发现,色彩最浓的色粉笔可以达到多么大的力度和深度。早期画家们还自制蜡笔,同样使他们作品的颜色获得独特的华丽光彩。有一次,我曾受人之托,在修复大卫(达维特)所画的一幅拿破仑色粉笔肖像画时,用市售材料完全不可能与画中一种蓝色浓艳的深度相匹配,当我亲手制出纯正的巴黎蓝后,才使修复工作获得一些成功。商店能买到的所有蓝色粉笔,都是太浅的脏灰的蓝色。用这种自制的色粉笔,画出的色彩是那么明亮有力,画家会相信他有了一种全新的材料。

色粉笔画的底材 可以用纸、硬纸板或画布,但必须专门制作。底材需要一定的粗糙度,但过于粗糙如同锉刀,既浪费颜色又使作画困难。开始作画前,底材应裱于或固定在牢实的基底上使之不能松动。过于松动容易引起粉笔末脱落,使画的魅力大减。

粉笔画底子制备方法如下:底材用淀粉糊涂刷并趁湿撒上磨碎的细浮石粉末,然后将画板框的一角在地板上磕一下,即可振掉未粘上的多余粉末。淀粉糊要刷得很薄,干后不显笔痕,以免妨碍画的效果。另外可以用手掌或海绵均匀地把淀粉铺开。这样涂出的底子,可使颜料黏附得很好。也可以在淀粉层干后,薄薄地刷一层油质清漆,然后再撒上浮石粉末,使粉末尽量布满涂层。无疑底子应尽量少含油为好。根据各人的爱好,可以制成暗灰色或淡色底子。在古代的彩色粉笔画中,有时发现其底材用的是粗糙的羊皮纸。

粉笔画技法 人们可以按自己的需要随意处理材料。各种色调可以粗放地、相间地并置或相互重叠,为此,在暗部与过渡部分,深色底子是很有用的。涂上各种颜色之后,可以用手指、画笔

或麂皮擦抹,从而得到天鹅绒般的非常柔和的色调,但这往往是卖弄一种虚假的手艺才气,而不是出色的绘画技巧。用手指或画笔可以容易地使各种颜色相融合,变得柔和的颜色可用作亮与暗重点的基础。这些重点,要很自然而生动地画上去,这样,便可赋予彩色粉笔画典型的令人喜爱的和十分有趣的特性。

大面积的涂画可使用色粉笔的侧面,自己手工制造的色粉笔尤为合适。画错的地方可以用吹风器吹掉颜料粉末。但要防止硬性的粉笔把底子磨得过于光滑,以致颜料难以附在底子上,而失去天鹅绒般的色泽。作画时,可以像画素描那样,在粉笔或木炭素描上淡淡地画出几种色调;或者用更像画家的方式,用鲜明对比的浓固有色,画出大效果,然后使之融合。自制的色粉笔具有最强的色浓度。粉笔画技法,应始终是轻松的,富有魅力,表现一种有趣的情调。粉笔画如过分涂抹,像被"蹂躏",会令人讨厌,这是与其根本性质完全不符的。

色粉笔画受到机械损坏时,会失掉大量的颜料,但浓重涂的颜色和粗糙的底子常常可以防止这一危险。

粉笔画中冷的和浅的色调有最好效果。皮肤色调通常是在这类色调上稀疏地涂以暖色形成的。冷暖色调交错可以产生更富生气的效果。用暖的肤色,像在油画中一样,使用不当很容易显得"火气"。最好用一种浅的略带微红的暖色调轻轻地画出肤色,接着用比较轻松随意的方式使其融合,再用浅的冷色(微蓝或微绿)和过渡色调轻轻画在亮部上,仅附在表面。浅的冷色调产生出立体的效果。然后加深暗部,并涂上暖色反光和较暖的高光。通过亮部暖色层次和暗部的冷色层次及其补色构成连续系列的对比平衡,实现最终效果。暖色作用于冷色块,而冷色作用于暖色块,直至形成相互交融,这一过程发挥了普通的色粉笔材料的特性,同时产生了和谐。以上所述只是一种提示,请不要视为一种处方。

实际上,彩色粉笔画极适于迅速抓住瞬息即逝的色彩效果,

并特别适于构思草图的显现。把彩色粉笔画转画成另一种画时，如油画，无疑应该很自由地画，不必拘泥细节。理由很简单，因为各种技法都有不同的要求。许多画家开始先画丹配拉或水粉画，然后用彩色粉笔加工，甚至用比上述稍硬的粉笔或较油腻的蜡笔。

油画中过浓的颜色，用蜡笔轻涂于其上，会显得轻淡一些。但是这种技术极不可靠，在上光时将完全失去魅力，仅留下灰暗的色彩。

如有必要，彩色粉笔，甚至可以仿照丹配拉颜料的方法，加水使用或者与丹配拉颜料联合使用。不过要获得最佳效果，每种技法还是单独使用为好。在彩色粉笔画中常常见到柔弱、乏味和甜俗的效果，不应归咎于这种材料的性质。这种材料能够在亮色和天鹅绒般的柔和深色之间产生强烈对比，其力度，仅次于油画。

奥斯特瓦尔德曾希望他的巨幅彩色粉笔画能够代替壁画，在他看来，壁画已完全过时，彩色粉笔的无光特性和使用上的方便，对于壁画是极大的优点。无疑，这种颜料在粗糙的墙壁上会附着很好，但固色仍有必要。如果用蜡擦一遍"巨幅的彩色粉笔画"，它的极大魅力即会丧失——经过这种处理，这幅画就会毁坏，即会变黑、变暗，麻烦而无望的修饰工作遂接踵而来。用丹配拉颜料本可更迅速而可靠地获得壁画的效果。而且，用粉笔画的壁画其笔触的魅力，也会因固色而消失。

彩色粉笔画的固色　这始终是一个难度极大的问题。不然，这种技法是很有用的。如果固色太粗心或太过分，色彩即丧失全部魅力，变得很暗，其技术上的各种缺点就会变得加倍明显；而这些缺点本可被其材料的欢快轻盈的魅力所掩盖，使人看上去是那么迷人又那么有趣。人们常常从书刊上谈到各种彩色粉笔画的固色剂，据其发明者称，都是"理想"的，但实际上它们很快就会露出缺点。对此，必须研究彩色粉笔画在固色时出现的情况。在彩色粉笔画中，颜料的微粒处于不规则的松散和彼此重叠状态，这些微粒从许多不同的角度反射光线，微粒间的空气使画产生令人

愉快的浅灰色调子,即表面光线。

　　彩色粉笔画固色时,其颜料颗粒即刻自动按不同的关系彼此重新进行排列。当它们吸收固色剂达到饱和时就会塌下去,最后形成一层类似于用画笔涂抹颜料的光滑表面。这样粉笔画也就失去了其光学效果,色层变暗,其轻快的特性就会消失。前面已经提到,无遮盖力的填充料,例如白垩,黏土和石膏等,当被弄湿时,覆盖能力会大大降低。这就是彩色粉笔画在固色时,变化如此之大的主要原因。

　　彩色粉笔画被固色剂喷湿时,色彩将变深,画面透明,这种效果使画变暗。而画干燥后,很少能完全恢复其原有的魅力。当遇到这种紧急情况时,通常使用一种很弱的固色剂,经固色后,可用彩色粉笔把画再轻轻地照样画一遍。即使冒着颜料脱落的危险,也最好使用少量固色剂。喷涂固色剂时必须小心,也许先要朝空中喷一下。然后,快速从足够的距离将固色剂喷到画上,同时要防止喷射的力量过大而吹掉颜料颗粒。当固色剂使表面轻微的固着后再喷第二遍,乃至喷第三遍。如果固色剂一次喷得太多颜料就会"淹没"于固色剂中。为了更好地说明一幅彩色粉笔画在固色作用太强时所发生的情况,可以设想乱堆放的糖堆被弄湿时塌成一片的情景。因此最好用迅速见效、蒸发得最快的固色剂。只有这种固色剂才会使颜料颗粒位置的变化最小。树脂的乙醚、汽油或酒精溶液最能满足这些要求。它们还有一个优点是:使用起来不会形成液斑。

　　能迅速蒸发的固色剂有:

　　用2%玛蒂脂溶于乙醚,或许还需用酒精稀释;

　　用2%达玛树脂(尽可能用最白的)溶于汽油;

　　用2%的威尼斯松脂溶于酒精,正宗威尼斯松脂的酒精溶液是透明的;

　　用2%的白色松香溶于汽油、乙醚或酒精中;

　　硝基清漆,用乙醚稀释。

还有普通的用2份～3份木醇稀释的商品虫胶固色剂,或者2%的虫胶溶液。这些固色剂都易于蒸发而迅速干燥,而相应的影响很有限。据我的经验,它们用于彩色粉笔画的固色都是最好的,而达玛汽油固色剂尤佳。

蒸发较慢的是由水和酒精两种成分混合而成的固色剂,或者只是由水构成的固色剂。酪素固色剂也属于此类,如加入酒精稀释的酪素溶液,或像丹配拉画一章所述的氨酪素,用两份水和一份酒精稀释,开始时必须小心地少量加入,并充分摇匀,否则酪素将会从乳液中呈片状分离。类似的还有奥斯特瓦尔德(Ostwald)酪素固色剂,这种固色剂是把酪素溶于硼砂或氨水,溶液中可稍加酒精。

将4%的明胶溶于预先加入等量酒精的水中,也可制成类似的固色剂,它与酪素固色剂一样,用4%的福尔马林溶液喷洒,可以凝固色粉。这种含水的酒精固色剂,保持湿润的时间比纯酒精固色剂要长些。酒精可防止水分聚结成水滴。由于水的作用时间较长,使原来无规则状态的颜料颗粒发生变化,其排列变得或多或少更均匀,导致画的魅力降低,色彩变得较暗而显得沉闷。

水质固色剂由酪素溶液(1∶5的水溶液)和肥皂溶液稀释而成。纯水性结合剂可长时间保持湿润,因此导致画面变暗,同样,即使是纯水,情况也是如此。纯水质的粉笔画固色剂,由于水的表面张力具有凝结成水滴的缺点。博森罗斯(Bössenroth)固色剂的制作方法是用福尔马林混入胶或明胶。据德·麦尔伦和皮诺提讲,原先是把彩色粉笔画面向上放在很稀的阿拉伯树胶或鱼胶的溶液上进行固色的,然后置于玻璃板上令其干燥。人们常常设法无须外在的帮助而把固化物质加到彩色粉笔中,使颜料固定。蛋清在光或热的作用下会硬化这一特性,引起这一方面的大量试验。然而到目前为止,尚未取得行之有效的结果。

帕尔米(Palmié)曾把树脂粉末放到酒精蒸汽中使其膨胀,然后用作彩色粉笔的添加剂,即使如此,在涂固色剂时,实际上还会

发生相应的变化。固色时变化甚微的密实底子与质地良好的白色不透明颜料,以及与快速干燥的固色剂结合使用,可以最大限度地防止色彩变化。即使这样,人们往往仍不得不被迫在最后加上一些高光。

为彩色粉笔画装框时,必须注意不让画接触玻璃,尽管有人反对,画的四周要用有吸附力的吸墨纸密封以防止灰尘进入。

彩色粉笔画的修复　由于给彩色粉笔画装框时不小心,或把水滴到颜料表面造成深色的沟纹出现,必须仔细地用小刀擦刮,以便使其能黏附颜料,然后用彩色粉笔轻轻地涂在这些受到损伤的地方,并试着逐步增强色彩。

在古代粉笔画中,平滑的肤色部分常常变得斑点累累,颜色看起来粗糙不堪,尤其是在使用羊皮纸作底材时更是如此。如果用彩色粉笔直接涂在上面,斑点只会更加严重,而旧的颜色也会从其他颜色中明显地跳出来。在这种情况下,要把相应颜色的彩色粉笔擦在粗糙的纸上,然后用指尖轻轻地沾起一点敷在画上的斑点之处即可。彩色粉笔画的颜料粉大量脱落时,可用点画的方法,仔细地涂上新的颜料,这样能大致修复至原来的模样。最好尽量避免在经过修复的部位上使用固色剂,否则不仅在新的部位上无法预料其后果,而且在老的部位上也难以预料其后果。

第七章　水　彩　画

　　水彩画是以颜料的透明特性为基础的。在水彩画中,颜料以极薄的涂层画上去。

　　各种透明画法都以浅色底子为先决条件,在纯水彩画中,明亮的颜色都来自于底子,这种底子通常是纸。羊皮纸、白板纸、丝绸和细纺纱以及白垩或石膏底子等也可使用。

　　水彩画底子要尽量洁白,并且还不能变色。

　　纸类　用亚麻破布经手工制造的纸,可以满足这些要求,而棉花和木质纤维制成的纸则不行,搀有这两种材料的纸也不行。机器制造的纸用于水彩画质量也较差。手工制造的纸可以通过其不规则的边缘来识别,因为它的边缘不是用刀切的。此外它还有固定的水印图案,用来证明是真货,它可以对着亮处看出。手工制造的亚麻纸,吸水性很好,不易损坏,在这种纸上色彩显得明亮而鲜艳。

　　棉纸难于湿润,也不适于薄涂,水彩颜色在上面显得沉闷阴暗。木浆纸会迅速变脆且会变得很黄。

　　在粗纹纸上,水彩颜料呈现较佳的色彩效果,而且持久性强,显得更富有活力,更轻松,因为这种表面不平的纹理挡住光线并投射出阴影。

　　纸的整个表面都必须上胶,将纸的一角刮擦后,颜料涂在上面不应渗开。当代的纸常常用胶不足,结果给作画带来困难。最好用很稀的约含3%的明胶溶液涂一遍,再用很稀的4%福尔马林溶液喷洒。水彩画纸不可没有明矾,否则颜料易于渗开,但切

忌用油,不然就很难吸附颜料。用提纯的稀牛胆汁或稀阿摩尼亚水擦洗可以除去纸上的油渍。

水彩画纸燃烧后,应只留下约 1% ~ 1.3% 的灰烬,否则就是用黏土或其他填料加重的纸。

水彩画纸必须通过检验以证实是否耐光,因为当颜料涂得很薄时,水彩纸色调的变化,必然会危害整幅画的效果,例如变黄。实施这种检验最简单的方法,是把纸夹在书中,留一半在书外,置于阳光下晒 14 天左右,如果这两边纸的色调无差别,这种纸便适用于水彩画。据泰伯尔(Täuber)讲,含有松香的胶是引起变黄的原因之一,而动物胶则无此讨厌的特性。近来厂家已经注意到这一问题。

水彩画纸不应卷起来,否则易起皱。起皱后,中国锌白就黏附不上去,透明色也会显得不均匀。因此最好把纸保存于画夹中。

牌号为赞得尔斯(Zanders)的手工制纸、英国瓦特曼(Whatman)纸以及意大利弗帕里亚诺(Fabriano)纸最可靠,其纸色微黄而柔软,并带有天鹅绒般的光泽。还有英国制造的克瑞斯威克(Creswick)纸、乔桑(Joynson)纸以及卡特瑞芝(Cartridge)纸等,已经证明也是非常令人满意的。德国新产品斯考勒尔(Schöller),各种带哈姆尔(hammer)商标的纸似乎是同样耐光的,并能很好地吸附颜料,可以用来作为英国瓦特曼纸的可靠代用品,德国赞得尔斯纸也可以作为这种英国纸的代用品。

水彩画纸拿到光亮处,正面可看到水印花纹,两面均可使用。

有时也用羊皮纸来画水彩画,真正的羊皮纸不能咬碎。在必须用时,应像水彩画纸一样,不能沾上油。假羊皮纸是经硫酸处理的一种密实的棉纸,自然质量较差。蛋黄和阿拉伯树胶被镀金人用来作为羊皮纸上的黏结剂。

水彩画纸要用图钉固定在画板上,或裱糊在画框上。裱糊时,要把纸的背面弄湿,边缘要事先折好,然后涂以糨糊,并压平。

湿的时候纸变皱、膨胀,干后纸会重新变得十分平整。必须防止把糨糊弄到纸的背面或画面任何地方。

水彩簿是很实用的,因为用它无须再去固定画纸。可以买到各种规格的这种簿子。另外,还有一些现成的框架,不用胶便可将画纸固定其上。

水彩颜料的研磨 水彩颜料必须而且只能用极少量的黏结剂研磨,同时必须容易和持久地保持可溶于水的状态。

阿拉伯树胶、糊精、黄蓍胶(4%)、鱼胶和其他的胶溶液均可使用,此外,还有甘油、结晶糖、糖浆或蜂蜜等。

以 1:2 比例在沸水中搅拌的阿拉伯树胶(作为黏结剂)有一定缺点,它容易使水彩画颜料产生光泽,形成表皮和变得黏稠。

搀入的甘油、结晶糖等可以增加颜料在水中的溶解度,这种搀合物对水彩画的薄涂并没有什么不良作用。以 1:15 的比例调配的甘油用作研磨剂,或用于极薄的涂层,迟早会分解,因此相对说来是无害的。

深色水彩颜料中常有大量的砷。因此必须小心,不要把画笔放在嘴里。人们在兴奋或心不在焉的时候,往往会这样做。

水彩颜料很难制作,因此奉劝画家不要试图自己制作。水彩颜料必须磨得特别细,否则将它们混在一起时就会"分离",尤其是特别稀的时候。水彩颜料会因分解而变得不鲜明。树胶颜料尤其具有这种令人讨厌的情况,它不能承受迅速而极度的稀释。

色料必须很好地用水冲洗,使其没有可溶性盐类,因为这些盐类会使颜料凝固。提纯的牛胆汁有助于避免颜料凝固和流淌。牛胆汁可以降低水的表面张力,能阻止水聚成水珠,这对大面积的薄涂层是有利的。它还能使黏附力均匀,哪怕是在有油斑之处。在丝绸上作画时,牛胆汁还可以作为底子和调色液。

研磨水彩颜料不可使用自来水,因为这种硬水中含有石灰,会使颜料分离,也不应使用雨水,雨水往往极不纯净,会引起锈斑。蒸馏水和煮沸过的水是无可非议的。粉末状色料是一种磨

得很细的配制水彩颜料的原料,市售的水彩颜料有小块状的、瓷盘装的、玻璃瓶装的和管装的。

人们所期望的好水彩颜料是易溶于水的,无须用画笔过多地搅动。遗憾的是市售的颜料并不总能满足这一要求。例如,由于丹配拉乳液也用来制作水彩颜料,有些颜料便常常会形成坚韧的表皮,使颜料难于在水中均匀溶解。如果颜料产生强烈的光泽,说明黏结剂中含有硫。这种不良特性不仅在德国制造的颜料中很明显,而且在英国制造的颜料中也是很明显的。

英国水彩颜料几十年来一直是市场上最好的品种,然而在近代,德国产品的质量基本上已经赶上了英国。

因为水彩颜料诱人的效果很短暂,所以在水彩画中采用非永久性颜料比在其他技法中更为常见,例如胭脂红和洋红沉淀色料、紫红、猩红、天竺葵红、桃红沉淀色类、罗伯特(Robert)红、茜棕红、棕色沉淀色类,以及煤烟褐色和凡·代克棕;黄色颜料有各种植物色料:藤黄、意大利黄和黄色沉淀色料;还有各种混合色:树液绿、苔绿、绿色沉淀和合克尔(HooKer's)绿;以及荷兰蓝、靛蓝和中性灰等。

自从许多煤焦油颜料采用以来,非永久性颜料的数量大大增加。据 H. 瓦格纳(H. Wagner)博士说,日光坚固粉红 R.L. 阴丹士林蓝、日光坚固红、日光坚固猩红、汉萨红、永久红和汉萨黄 L·O·G,尤其是日光坚固紫红等,用于水彩画中其持久性都是足够的。煤焦油颜料在水彩画技法中通常比较可靠,其缺点是会渗入纸中。在水彩画技法中,应当训练自己能熟练地运用几种耐光颜料,因为水彩画的颜料涂得极薄,比其他任何技法都更容易受到光线漂白作用的影响。对于水粉画来说,最好的白色颜料是中国白,它是一种密度特别大的锌白。不过今天的商业产品,已很少见到精制的锌钡白,原因是锌钡白会变黑,这种变黑现象可出现在画的各个部位和玻璃框边缘之处。根据经验来看,各种新品种的锌钡白已经证明较为可靠,钛白也是如此。

不透明白色颜料,实际上就是铅白(人造沉淀重晶石),因其有永久白的名声而广泛使用,但不包括克勒姆尼茨白,尽管其覆盖能力远远超过其他所有的白色颜料。但在水彩画中由于所含黏结合剂少,克勒姆尼茨白极易受大气的影响而变成褐色。

在黄色颜料中,赭石和生土黄,镉黄(镉柠檬黄除外,因为不可靠)、柠檬黄和印度黄(一种很重要的颜料)等都可以使用。在许多黄色颜料的代用品中,只有煤焦油染料阴丹士林黄在对光的稳定性方面能赶得上印度黄。拿浦黄是最好的覆盖颜料,然而,以管装形式出售的拿浦黄色彩很少有纯净的,往往是灰黄色。

红色颜料中,煅红赭石,氧化铁和铁丹都可以使用,茜素大红和人造靛蓝(硫靛)稍次,它们只是作为水彩颜料时才是永久的。朱砂是不可靠的,仅就耐光性来说也不可靠;可用煤焦油染料,例如日光坚固红等取代。

蓝色颜料是群青、钴蓝和天蓝,以及在水彩颜料中评价甚高的普鲁士蓝。普蓝与锌白混合在强光下会变白,但在暗处还会重新复原。

绿色颜料是氧化铬(透明和不透明的)、永久绿(深色和浅色的)、钴绿以及土绿。

褐色颜料有煅土黄、煅土绿类、土棕和乌贼黑(天然的或人工的),均可使用;黑色颜料是象牙黑。不过水彩颜料最好完全省去褐色和黑色,因为这两种色可以很灵活地通过混合色产生。

水彩画在很大程度上取决于所用的画笔质量。貂毛画笔最好,其次是骆驼毛画笔和通常所说的宽头水彩笔。

水彩画笔须有很好的笔尖,不能分叉,必须是楔形,而不是短粗的。水洗后,必须立即捋直,以免笔尖受损;干燥时笔尖必须处于自由状态。如果有的笔毛翘了起来,不要剪掉,应将画笔在水中浸一下,然后把突出的毛小心地烧掉,对于非常细致的作品,还可以使用鹈的羽毛。

涂了白漆的马口铁调色盘最为适用。因为它的白色与白色画底协调一致。

水彩技法 先用铅笔轻轻地绘出初步素描草图,尽量少擦,以免损伤画纸,否则便不能很好地吸附颜料。用一块海绵把画纸浸湿,让水稍微渗透而不浮于纸面,这时纸面看起来无光泽,不再发亮,便可立即开始作画。水是惟一的调色液,应尽可能少选用颜料,这样画面会更加艳丽,大多数色调都可以由印度黄、大红、普鲁士蓝和透明的氧化铬颜色来获得,几乎不需要补充其他颜料。如果所画的题材已确定,便可以大胆地开始,先以最强的色相画出所需的几块色调,最好从暗部开始,经中间区到亮部,一个色调接着一个色调地涂。水彩画的一切都有赖于新鲜,乱调乱涂的或"和泥"式画出的颜色会产生脏暗的效果。

古老的水彩画方法是从很薄的、浅色和无表现力的中性色调开始画的,再渐渐将这些色调加强,然后将几种颜色融合并使它们渗到一起,从而得到某些效果,这些效果不再符合今天的趣味。必须让亮部空着,以使作品产生闪烁的魅力,具有一种令人愉快的、调和的装饰效果。采用把颜色洗掉的方法(只能在以破布为原料制造的优质纸上采用)或者用画笔、麂皮、吸附物或类似的器具把湿颜料层吸掉的方法,也同样可以将亮部提出来,这比保留白纸的亮部效果柔和一些。在过分干燥的表面上,一些颜色会呈现边缘,如果在一开始就考虑到这种边缘的话,则可以被有意识地用来增加艺术效果。在现代装饰用的水彩画中,这种颜色边缘常常是很明显的。

遵循荷兰画家的惯例,人们更加随意而经常地将水彩颜料与不透明白色颜料混合使用,将不透明白色颜料涂于半干的或干燥的表面,这样就得到了活泼、柔和或不透明的效果。水彩画的魅力是以其柔和、明亮的浅色调为基础的。为了使看起来是灰色的阴暗部分深一些,许多画家在这些部分涂以水彩颜料光油,这种光油是由一份硝基清漆和两份酒精配制而成的,不发亮的稀虫胶固色液也可用作光油。但是这种光油首先要涂在群青涂层上,以检验其效果,不过最好还是尽量不使用这种光油。

厚光纸(白板纸)普遍用作水彩画的基底。厚光纸存放时会

变黄,用过氧化氢处理可使变黄现象消除。处理时,用过氧化氢将吸墨纸浸湿,然后把厚光纸置于两层吸墨纸之间。厚光纸对油很敏感,因而,绝对不可用手指直接接触这种画纸的表面。可以用汽油、稀阿摩尼亚水或牛胆汁将油除去。要磨平厚光纸,可以用软木和最细的浮石粉末及水或用研磨器摩擦,然后置于两张清洁的吸墨纸之间,在均匀的压力下,使它干燥。画草图时,要使用无油的描图纸,并置于纯白色底板之上。颜料要趁湿画上去,但不能过分流动,以免边缘扩展,涂的方向要从上到下。有些在薄光纸上画的古代微型画,是在背面涂上浓艳无油的颜料,颜色透过来,从正面看像是淡淡的透明色,并分散地有几个重点。有时在这些微型画后面贴上银箔,使颜色显得饱和,并兼具一种美丽的灰色特质。

色彩效果必须保持明亮和生动。渗色的颜料如煤焦油颜料、茜素大红还有锌黄和印度黄等,一定不可使用,因为它们会渗进底子。某种色调若变得太沉闷,可以用一枚针来刮或拨使其变浅(用放大镜帮助)。最好从最单纯的透明色开始。画笔一定要湿,但要挤净,不能饱含颜料。在肤色中,使用红色必须非常节制,最好是到最后才加上红色,预先涂上 1∶10 的明矾水溶液与微量甘油混合的涂层,可使采用流畅而粗放的笔法大为方便。

水粉画 在色调稳定性方面,大大超过普通水彩画。这种画用的是不透明粉质颜料。水粉画可以产生极具魅力的轻快的灰色调子,类似于彩色粉笔画的效果,而却是用湿画法获得的。不透明颜料的水粉画比完全透明的水彩画处理起来更加自由,更方便。

结合剂同水彩画一样。

所有这类颜料中,都加入了白色填充料,如重晶石和黏土等。

对于水粉画来说,有色的底子和纸以及年久变色的亚麻布等比白色的底子效果要好,白色底子主要适合于透明画法。为了产生最好的效果,可以使用圆头硬毛笔,但也可和软毛笔同时使用。

画时首先薄薄地涂上一些颜料,然后再加强,逐渐地趁湿把颜色涂得更不透明。可以利用底色,也可以不利用底色。当覆盖

很薄时,底色可以产生非常有用的和谐统一的色调。

亮部可以用很少的结合剂不透明地、半干地画。用这种方法可以得到非常立体的效果。亮部统一的性质是这种技法的最大特色。

用4%的明胶喷洒,接着再用4%的福尔马林固色,可使水粉颜料变硬而不溶于水。

当代的水粉画颜料已基本上被更多样的丹配拉颜料所取代。现在普遍使用的还有通常所说的广告画颜料。这些颜料都是含有大量"填充料"的胶质颜料。广告画颜料覆盖很均匀。喷洒4%的福尔马林溶液,可使广告画颜料不溶于水。但如果结合剂是树胶,则无效。

水彩画的保护与修复 把水彩画放入画框时,必须特别注意勿使水彩画接触玻璃,两者之间要留有足够的空隙。画纸绝不可贴在木板上,否则会产生斑点。水彩画最好保存于画夹内。总之必须防止灰尘及阳光的直接照射。

脏污的水彩画应当用揉成团的橡胶或面包清洁,使用洁白的布掸去灰尘和用柔软的麂皮轻轻地擦掉污物,这是最好的清洁方法。

清洁之后,退了色的水彩画,要仰放于非常稀的硼砂水溶液(1份硼砂,60份水)中,稍浸片刻。变黄的色调用浸有过氧化氢的白色吸墨纸覆盖,可以在某种程度上消除。如果画由于谨慎而不去擦的话,可以用过氧化氢的水溶液进行处理,毫无危险。水彩画有折皱时,可把反面弄湿,置于一块湿水的玻璃板上。撕破的画,要用纸和糨糊从画背面裱好。然后用同类画纸上刮下的纸屑,或锉下的纸末加入少量的胶做成糊剂,填在裂缝中。如有可能,再印上同画纸一样的纹理。我曾看到过水彩画和微型画上的白色颜料(可能是锌钡白)变黑现象,有些部位已完全变黑。在这种情况下,只有仔细地刮擦这些亮部,再涂上新的锌白,才能修复。

第八章　壁　　画

　　壁画与架上画不同,它是一种受限制的技术,这种技术不仅受其自身特点所具有的规律的支配,通常还受周围建筑物的风格以及周围景物的色彩、形式等因素的影响,壁画中必须有变化和有对比地反映这些因素。

　　壁画必须保持墙壁表面的基本状态,不可试图画出空间幻觉,换句话说,不可使墙壁上产生有洞的效果。墙壁表面绝不可被壁画所破坏,壁画也绝不能在建筑空间内产生空间幻觉。因此壁画不一定需要像油画那样的背景,当然也不需要画架。不过,这一特征不适用于巴洛克时期的天花板画,相反,巴洛克的天花板画特别强调空间幻觉。轮廓线和并列的色块是壁画的表现手法,夸张的立体感会破坏墙壁的结构。把固有色用于简单图案或统一的底子中,使固有色在构图中处处出现,可以加强"壁画"效果,强有力的轮廓线也可起到同样作用。单独使用色块可能会达到很好的绘画效果,但它比运用充满活力的轮廓线难得多。

　　建筑周围要求具有大而单纯的结构和有装饰效果的表面,壁画尤其适于像图案画家那样的简化风格和严格的传统形式,以及更程式化的色彩运用。

　　但完全不透明的画法在技术上也是切实可行的,如巴洛克壁画。只要对壁画技法问题给予充分注意,仔细观察各种灰泥混合物与颜料运用的关系,壁画技法肯定会取得更大的改进,这种注重实践的有益调查研究应推广于一切大型绘画技术,并由此得到可信的知识,进而再运用于壁画。在混凝土上作画的可能性更需

做仔细的调查研究。壁画在持久性方面的信誉不佳,主要是由于技术上的错误,壁画技术比人们一般所认为的要灵活得多,它并不仅局限于历史上的风格的效果,它的可能性还未做彻底研究。以现代观点来看,壁画在色彩强度以及材料处理方面的潜力还无法预测,特别是在有色墙上。想把色彩引用于商业活动的一些尝试,是值得称赞的,这对壁画也应是福音。但因缺乏精良技术,一些壁画会很快毁掉,使一些赞助人再次放弃壁画。到那时,整个壁画行业会因个别人的疏忽而遭受损害。

人们可以在湿灰泥上画"湿壁画",也可在干灰泥上画"干壁画"。把壁画画在布上,然后把它镶在墙壁上的作法,很少能令人满意。不过,这倒的确是一种很方便的暂时代用品。

8.1 湿 壁 画

湿壁画(真正的壁画)是在湿石灰泥上画的。水分蒸发,同时石灰吸收空气中的碳酸气,使壁画的表面形成一层玻璃状的碳酸钙结晶,结果使颜料与底子紧密地结合在一起,并完全不溶于水,同时,产生出真正的壁画特有的美丽光彩。

在壁画中,石灰不仅是黏结材料,又是惟一的而且最美丽的白色颜料。壁画技法需要对所用的颜料种类进行限制,还有颜料干后其色调比最初涂上时较浅的难题,因此,画家在想要得到某种效果前,必须有明确的构思。像油画的习惯做法那样,进行临时试验,对于壁画是不适合的。对作品的形和色的全部细节越胸有成竹,工作就越容易,其最终结果也将越新鲜和耐久。绘画方法要力求简化,限制在必要的程度,因为画家只有较短的处理时间。壁画的成功比其他任何技艺都更加取决于熟练的技巧,这是壁画家绝对不可缺少的。

由于以上原因,材料的问题应进行充分地探讨,画家会很快意识到,严格地遵守一些简单、似乎不重要的法则是多么必要。

实际上,如果画家不清楚地了解这些法则,其最杰出的作品不久就会毁坏。对于有经验的壁画家,这方面说得太多似乎多余。但必须记住,许多画家常常在面对壁画的难题时,才发现自己以前缺乏任何技术的知识,那时他就会明白忠告的可贵。因此,对完全不同于油画的壁画来说,要特别强调其法则。如果底子和颜料不按法则涂上,最好的艺术作品就会毁掉,所以画壁画一定要比画油画更加通晓材料。尽管米开朗基罗的范例是一种极大的激励,但是画家却不必自己去做所有的初步工作,他必须知道什么重要,以便安排和检查工作的完成情况。画壁画是一种令人激动的经历,无论谁一旦试过画壁画,就恰恰会因其困难而热爱这种技术。而壁画的困难往往被言过其实。壁画需要的是全身心投入。德拉克洛瓦说过,画壁画时需要把一切迅速准备就绪,这种需求使人心情振奋,与油画所导致的懒散正好相反。

人们对壁画提出了许多异议。一些室内壁画已经十分令人满意地保存了好几个世纪,许多户外作品也令人惊奇地保存完好。但其他一些壁画犯了技术错误只保存很短时间。由于这个原因,加上据说壁画在实际制作中的困难和麻烦,使壁画在某些地区声誉不佳。

露天壁画,只有在无霜期才能在户外进行绘制,绝不可将壁画画在会遭受风吹雨打的墙上。壁画在这种墙上会受雨雪的严重袭击。在墙壁的南侧或西侧,由于温度不稳定、阳光直射和大雨冲刷,最不适于画壁画。宽檐的房顶可以提供一定程度的保护作用。

在大城市或工业中心,壁画在很短时间内就会龟裂,过去普遍认为其原因是由于烧煤而释放到大气中的硫酸对壁画的碳酸钙表面的侵蚀作用,连奥斯特瓦尔德(Ostwald)也认为是这样。但最近人们一直在认真地思考这种危害是否像一般人所认为的那么大。质量最好的材料加上正确的技术就会非常有效地防止壁画的毁坏。奥斯特瓦尔德野心勃勃地想用他的"巨幅彩色粉笔

画"来代替壁画,他声称这种画的寿命是无限的,但是彩色粉笔材料的效果是很不相同的,光学上的效果比壁画差得多。另外,它的极大魅力,它的轻松愉快的效果会由于固色,或按奥斯特瓦尔德要求的那样用石蜡擦一遍而失去,使色彩变暗和产生斑点。许多伟大的古代大师如提香和提埃坡罗,都肯定地将他们的宏伟的艺术风格和朴素永恒的色彩效果主要归功于他们的壁画经验。

8.1.1 湿壁画的材料

石灰 天然的石灰是碳酸钙。碳酸钙被烧时放出碳酸气变为生石灰,这种生石灰(氧化钙,苛性石灰)与水结合则变成熟石灰(氢氧化钙)。熟石灰就是壁画的材料,石灰被熟化时放出热,熟石灰还会放出水分到空气中去,而重新吸收碳酸气。

在此过程中,溶解状态的石灰水与空气中的碳酸相化合,在灰泥的表面形成一层碳酸钙薄膜。在室内,这一过程相当缓慢。(中性的)碳酸钙不再具有腐蚀性,这一点在蛋胶干壁画中是很重要。

纯石灰石熟化时产生一种纯质的石灰,在这一过程中,纯石灰很快变成一种柔软的物质,并放出大量的热。灰色石灰石熟化过程很慢,砂粒性的石灰石和含有黏土的石灰石也是这样。如果在熟化后,有一些坚硬的小团块状的残留物存在,绝不可把它们打碎使用。因为这些碎粒以后常常会在壁画上继续熟化而且会从墙泥中崩落。

最好的石灰是用木柴火烧制的,如果用煤烧,石灰很可能会吸收硫酸而部分地变为石膏。石膏会阻止壁画灰泥的固化,同时会引起它的风化。因此,石灰的质量取决于其石膏的含量。纯石灰如石灰石,可完全溶解于稀盐酸溶液,同时产生气泡,放出碳酸气。熟化的纯石灰产生的气泡多少只取决于它所吸收的碳酸气的数量。如有不溶解的残留物存在,可以用加热的盐酸进行检验,能溶解的是石膏,而不能溶解的则是黏土或泥灰岩。如果要

对取自地坑的石灰进行检验,其比例是 1 份石灰加 20 份盐酸。对石膏含量的另一种检验方法是:如果盐酸变成乳白色而且出现白色沉淀,就把这白色沉淀放在一只汤匙中加热,直到相当热并干燥为止。然后,在手心中倒上一点儿水,把这种沉淀的物质放进手心的水中,如果该沉淀物迅速变硬,而同时感到发热,就证明有大量(超过 5%)石膏存在。在户外只能用无石膏的石灰,室内最好也用这种石灰。石灰中的石膏含量达 5% 时便对壁画无用了。劣质石灰中的氧化镁在盐酸中溶解缓慢,因此最好让它溶解一天。含有大量黏土的石灰像水泥一样,是水凝性的,遇水后会迅速硬化,因此对壁画是无用的。

熟化的石灰加水变得可以流动时,注入一个坑中,杂质便沉到坑的底部。这一净化过程应当长一些。按维特鲁维亚(Vitruvius)①所说,充分熟化的石灰应能像胶一样黏附在铁锹上,而且呈均匀的奶油色,不结团。

有经验的壁画家总是坚持石灰应当在坑中充分地熟化而且至少两年以上,石灰愈老则愈呈黄油状,即是说它可以成块地堆立起来。壁画家们曾告诉我说,用二十多年之久的石灰画壁画的效果颇为神奇,这种石灰凝固得很坚硬,其表面产生的光泽很美丽。

人们有时推荐用新熟化的石灰。新熟化的石灰在化学性质上同陈旧的石灰实质一样,但其物理密度在世界各地很不相同,而且石灰颗粒在画上继续熟化的极大危险总是存在的。此外,刚熟化的石灰不具遮盖力,因此不能用于壁画,它还特别容易被吸入灰泥底子中去。

当把石灰从坑里取出来时,首先必须除掉上面一层硬皮,因为这层硬皮已变成碳酸钙,不能使用。重要的是石灰坑要经常供水,要有良好的砖石结构坑壁,还要防止天寒地冻时温度的影响。

① 维特鲁维亚:纪元前罗马建筑师和工程师。——中译者注

即使是最好的石灰也最好用筛子过滤一下，这样可以除掉所有的团块。

白石灰 也叫大理石石灰，是最好的材料。各种灰石灰和一切由所含铁质成分染成的微黄色和微红色的石灰均不可使用。质量好的水硬石灰凝固性很好，但凝固速度太快，所以用于壁画，颜料就保持不住。袋装出售的未完全熟化的粉末状石灰非常危险，它会在壁画中继续熟化，使壁画毁坏。碳化物石灰对壁画也没什么价值。出自石灰坑的陈年纯石灰稠如奶油状，是最好的材料。

以不同的比例将水加到石灰中可产生石灰乳即石灰浆。将石灰浆冲稀则形成石灰水，搅拌后石灰沉淀到底部，上面的水则变得清澈透明。这种清澈的水对壁画极为有用，其表面形成一层极薄的碳酸膜，与壁画中固定颜料的膜一样。配制石灰水时，加热没有什么用处，因为当其冷却时，溶解的过量石灰还会重新分离出来。

在壁画中，重要的问题在于石灰必须与颜料很好地凝固在一起，也就是说，它们既擦不掉，也不溶于水。

稀石灰浆与脱脂乳（酪素）、胶、糖、肥皂、脂油和树脂光油混合成的各种近乎固体的混合物，都可用于干壁画和仿造大理石。壁画灰泥也像壁画颜料一样，能够使用少量的酪素，但没什么必要。为了防止灰泥产生裂纹，有人建议像拜占庭时代的各种制法那样，用各种纤维材料，例如麻絮、破碎的绳子、小牛毛和麦秆等，作为灰泥的添加物。但是这种灰泥干燥得比较慢，这些物质在使用前都得置于石灰浆中浸泡很长时间。现今，在给窑顶和天花板抹灰泥时，有时仍然使用这些添加物。

沙子 这种材料和石灰是灰浆或灰泥必需的基本成分。沙可使灰泥疏松，并有利于使苛性石灰变成碳酸钙。有些沙中含有腐殖土和沃土的颗粒，如果直接使用对壁画是危险的，因为这些颗粒在大气中会腐败。沙子一定要经过冲洗，然后晾干，这样处理后可除去沃土和腐殖土。检查沙中是否含有黏土的实用方法

是,抓一把沙子扔进水中,如沙中含有黏土,则在很短时间内就会浑浊。含黏土的沙会使灰泥产生裂纹。沙子不可存放于露天地面上,否则,它会引起壁画表面风化。灰泥中如含经水浸泡过的沙子,作画时,则会渗出水分,即所谓"流泪",这样,颜料便很难黏附上去。而保持绵软状态的灰泥中残留的小沙粒可用指头轻易剔除掉。如果把湿泥刀插进奶油状的石灰中如果拔出来是干净的,则证明泥刀上的水起了隔离层的作用,所以石灰就不能黏在泥刀的任何部位上;相反,如果泥刀是干的,拔出来时,就会沾满石灰。对沙子来说也是如此。沙粒要尽可能有棱角,不应是球形的。正是这样一些简单的技艺法则,决定了壁画的耐久性。对它们的忽视常常导致壁画声誉不佳,而一段时间内艺术家们对这重要技术法则曾视而不见。

粗沙,但不是太粗的,最好用于底层;较细的沙子用于涂抹表层。沙子的颗粒大小应大致相同。灰泥的硬度在很大程度上取决于这一点。原生岩类的沙子非常实用,如片麻岩、花岗岩和斑岩等。

很细的沙子应当尖锐,而不应为粉末状,由坚硬岩石碎成的沙子具有无须冲洗的优点,因为它既不含黏土也不含腐殖土。

沙子不可含有云母,细河沙往往含有许多片状云母粉末。云母暴露于空气中会风化,所以它会使壁画毁坏。慕尼黑新绘画馆中的壁画就是由于未达到这一要求,已经受到了损害。代替细沙的粉末状石灰石,还有大理石沙、大理石沙砾和大理石粉,是可以用作壁画表层灰泥的极好材料。但是,如果使用这些材料,壁画就会变得很浅,色彩就会相应地变得不够丰富,实际上常常呈现出令人讨厌的白色。因此,如果需要灰色调的灰泥层,大理石粉就不能使用。磨碎的浮石、未上过釉的瓷器碎末和少数的硅藻土常常用来代替沙子。水泥绝对不可用作壁画底子,石膏也同样不行。

墙壁　用于壁画的墙壁必须干燥,并需在空气中暴露一段时

间,也就是说,保持一段时间后再抹灰泥层。如果有旧灰泥存在,必须清除干净,甚至砖缝也要挖进去半指深(在干壁画上重新覆盖颜色,如果其他方面条件良好,灰泥不一定完全除掉)。在进行工作以前至少要等一天,最好是一周。反复把墙壁弄湿,查看砖石是否都能同样地吸收水分。那些烧成暗红色的砖由于覆盖了一层坚硬光滑的"缸釉"而不吸水,必须部分或全部除掉。机制砖比较光滑,是个缺点,必须凿毛。

壁画能否大致均匀地凝固,取决于砖墙是否用水浸湿到饱和的极限。在未湿透的墙壁或根本未湿的墙壁上,尤其是在陈旧的灰泥上(即使灰浆表面会凝固,其硬度也不会高,而且容易脱落),石灰水将被吸进墙内而不是在表层起作用。墙壁必须给灰泥层以水分,而不应当吸收灰泥的水分。否则灰泥就会变成海绵状,不能完全硬化。

有人向我引述一位壁画家的话,说他曾经用高压消防水龙头喷洒过一面墙壁,作起壁画感到从未有过的轻松容易。

当砖上出现白色粉化物时,务必把这层不良部分除去,否则过一段时间这种粉化物就会透到表面的颜料上来,使壁画损坏。这些墙壁和砖的渗出物,大部分是由硫酸钙(石膏)、硫酸钾、硫酸镁和土质组成的。要特别强调,在开始工作以前必须将出现"白霜"的砖拆去,因为这种白霜会把整个壁画毁掉,而且由此产生的斑点,以后也很难除掉。在粉化的砖上着力抹一层水泥是极不可靠的修补办法,这层水泥必须在空气中暴露几个月的时间,而且要完全凿毛。

在紧急情况下,可以用热的稀盐酸把霜刷洗掉。如果"霜"很明显,那就必须用大量的水把这部分冲洗干净,因为石膏只能溶解于400份的水中。我听说有一位画家在这样处理之后,把干的粗沙搀到焦油中,涂到墙壁上;还听说另一位画家则是把油毛毡钉到"起霜"的石灰层上。两种方法的结果据说令人满意,但是这两种处理方法总是不可靠的。用含有大量硫的煤砖石做墙壁时,

可能会产生芒硝"霜"。这可以用消除石膏的方法来除去。为此需要用大量的水冲刷——用高压消防水带冲洗效果最好。

根据烧制的温度不同,砖能不同程度地吸收水分,而水分挥发的速度却很慢,所以几天以后才能失去所吸收的水分的一半。这段时间在壁画中是很重要的。

要注意检查砖,尽量统一使用红色的。红色砖烧制得好而且氧化铁含量高,深紫色的缸釉砖吸收不了多少水分,应当除去。非常光滑的砖要凿毛。

早期手工压制的砖比较粗糙,能使灰浆很好地黏附在它上面,而今天的机制砖太光滑,只有经过凿毛后,灰浆才能黏附其上。

务必注意,新建造的墙不能使用直接存放在潮湿地面上的砖。因为这种砖通常吸收了大量的盐类,会产生白霜。同理,把砖存放于炉渣或炉灰之上也是非常有害的。新墙壁至少要放上一个月,外侧墙壁的周围必须有空气流动的空间。

米开朗基罗在西斯廷教堂画他的《最后的审判》时,在原有的建筑墙壁前用精选的砖专门为他建造了一面墙壁。这面新墙壁上部朝前倾斜探出约60公分,所以灰尘不会沉积在画上,另外还可让人更好地观看壁画。两面墙壁之间的空间可提供良好的通风。起初按塞巴斯提安·德·比昂博(Sebastian del Piombo)建议在新墙壁上抹上了搀有树脂的灰泥层,并把灰泥烤热后涂上油,而后来米开朗基罗却找人敲掉了这层灰泥,又抹上石灰浆,作为画壁画的底子。

天花板壁画必须提供通风,这样水气就不会凝结在壁画上。

墙壁"好"的一侧,即石块摆放得平坦整齐的一侧,适用于壁画作品。砖墙砖块之间的宽缝,要打好基础,是有利的。

地面源源不断的潮气会引起墙壁持续的潮湿。在这样的墙壁上,无论是灰泥或是颜料都保持不住,画家绝不能担保这种墙上的作品。应首先对墙进行有效的隔离处理。已证明最有效的

方法是水平地插入一些铅板作为隔离层,或者在墙内建造与墙等高的通风井。

毛石 无须像砖墙那样润湿。毛石湿底子上的大洞和洼坑要用灰浆填平并干燥 7 天左右。然后将石头凿毛,重新浇湿再抹上较厚的(1cm～2cm)灰泥层(一层粗灰泥和一层细灰泥)。灰泥层干燥的时间要比砖墙长一些,待灰泥干燥后才能在上面作画,灰泥太湿容易从毛石上脱落。如果要求涂层的色调很浅,可以在灰泥上涂一层石灰乳。潮湿的石块或起霜的石块最好拆掉。石灰质的石头常常是湿润的。被煤烟弄脏的石头必须让石匠清除干净。在薄灰泥层上,一幅壁画只能分成一些连续的小块来绘制。因此在毛石上比较常用的是干壁画法,尤其是用酪素趁石灰乳湿的时候,像画干壁画那样画上去。

灰浆的配制 需要一个搅拌灰浆用的灰浆槽,一把泥铲,一把有弹性的泥刀,一块光滑的木板或镘刀(最好是用老树的木头做的,也可以用铁镘刀,但不能用毡镘刀),一把直尺、凿锤、扫帚、铅锤和一只提桶。为了练习壁画,可在很浅的木制盒子或木框和镀锌铁框内拉上镀锌铁丝网,然后抹上灰泥,也可以在瓦片、砖等类似的东西上进行试验。

把熟石灰和沙子混合在一起,先不要加水,迅速地充分地搅拌。当然,对泥水匠来说,立刻加水是比较方便的,但是这样一来就与用湿沙的情况完全一样,沙粒就不再被石灰所包裹,而是被水包裹了。

墙壁一定要浸泡至不能再吸收水分为止,而且每一层灰泥都同样要完全浸透,这一点对壁画的寿命来说是重要的。不过,绝不可将太湿的灰浆抹上去,因为很稀的灰浆体积收缩后,会产生裂纹。泥水匠有一种职业习惯,就是在灰浆中撒一把石膏、水泥或苏打。如果允许他们这样做,就会使壁画毁坏。因此要注意提防,否则必然会导致灰泥粉化和凝固不好。

把墙壁反复弄湿,并用一把硬扫帚扫一遍,当墙壁不再吸收

水分时,在墙上抹以下各层灰泥:

一、粗灰泥层

3份粗沙,水洗后晾干,然后与1份石灰混合。

这层灰泥的含水量可以比以后的各层稍微多一点,其稠度以恰好要从倾斜的泥刀上流下来时最适宜。

在大约50厘米的距离处用腕部转动的力量(要进行一定的练习)把灰浆使劲掷到墙上,以使灰浆溅开,直到灰泥层为1厘米到1.5厘米厚为止。最好是自下而上的方向掷灰浆。粗灰泥层最好是稍微从左边斜着向右边掷,不要向正前方掷。否则灰浆容易溅到脸上,而且容易形成灰浆鼓包;更重要的是向正前方掷不如斜对着墙掷贴得那样紧。用力掷附上的粗灰泥层能避免灰浆中产生气泡。这些气泡以后可能会绽开。粗灰泥层应当粗糙,以便随后抹上的灰泥能很好地附在它上面。当用手指不再能按动粗灰泥层,或只按出指印时(约20分钟),则可立即抹下一层灰泥。如果像通常那样等较长时间(12小时甚至几天),那就得刮去粗灰泥层表面,除去形成的结晶膜。只有在毛石墙上才需等较长时间(约12小时)。如果忽略了这一点,表层就只能勉强黏附在中间层石灰膜上,一经霜冻就会剥落,这就是在壁画上常常见到的由于灰泥层制备不好的一种后果。每抹一层灰泥时,都得将前一层弄湿以后才能往上抹。把灰泥层弄湿时,最好用泥水匠的刷子,并且事先要很好地洗净。

二、均匀层　同样由3份粗沙和1份石灰组成。

均匀层要比粗灰泥层稍干些,因此,灰泥应在倾斜的泥刀上似流动而非流动时为合适的稠度。

均匀层的厚度应当与先抹的灰泥层相同,即1厘米到1.5厘米。这第二道灰泥是为了平整墙壁表面使之均匀适度。可用一把直尺,稍施压力,水平地从下往上抹平。然后用泥刀进行处理。第二道灰泥也必须保持粗糙,不可光滑。每一层灰泥最好都自下而上抹。

三、粗绘画层(粗灰泥)　2份较细的沙或大理石沙砾和1份

石灰。

混合方式与前相同。当第 2 道灰泥层用手指不再能按动而只是稍稍压出凹痕时(约 20 分钟之后),便可以抹粗绘画层,约 1 厘米厚。如果还要再抹一层,同样需用直尺弄平。用大理石沙砾可使灰泥层具有一种质地坚实的独特魅力。

如果要在这层粗灰泥上绘画,就必须用湿镘刀进行修整。许多画家宁可让底子稍微粗糙一些,尤其是户外作品。根据爱伯奈尔博士所讲,抹得很好的细灰泥层,其表面能排出较多的石灰水,换句话说,这样可使颜料更好地固定在上面。用大理石沙砾代替沙子不仅使底子色调变浅而且还使各种颜色变浅。

四、细灰泥层(intonaco)[①]　只能在前面一层灰泥弄湿和刷净后才可抹上。其成分如下:

1 份细砂或大理石粉、1 份石灰,把这层底子抹上后用湿镘刀镘平,镘刀的移动方向要自下而上。使用镘刀时,上部要向外侧倾斜,在下面边缘上施以轻轻的压力,作弧线运动,把灰泥抹平。镘刀用毛毡包上并不好,因为毛毡会吸收大量的水分。

许多画家并不把最后一层灰泥弄得十分平滑,他们宁愿在稍微粗糙的表面上绘画。有些陈旧的灰泥层很光滑,却也一直很好地保持着。一位梯洛尔的壁画家告诉我说,他让粗灰泥保持较为密实而不太流动,然后大面积地、仔细地把粗灰泥层整平。他估计这样处理每平方米要用 2 小时。这一处理过程是在灰泥充分熟化后立即开始的。由于他用的是优质石灰,这种底子变得很硬,容许较长的作画期,而且各部分也都很坚固。充分浇湿的墙壁、陈年的优质熟石灰、干燥而尖棱的沙子和趁湿抹上各层灰泥,这些都是壁画底子能耐久,颜料能很好地固着的必要条件。如果某一层灰泥抹完后不得不停下来,不能接着抹下一层,不管出于什么原因,以后再抹时,都得先把这层打毛,并充分地浇湿后才能

[①]　intonaco 一词用于壁画中指实际的绘画底子,因此当粗灰泥层作为最后一层时,该词也同样适用于粗灰泥层。——英译者注

进行。许多画家认为,灰泥用很细的沙子配制是不利的。相反,爱伯奈尔博士却认为这样的细沙能像毛细管一样将石灰水吸到表面上来。而壁画家们普遍认为,只有非常粗的沙子才能耐久。由细砂组成的灰泥抹于第 2 层上,并大致平整一下,肯定更有好处,这已经形成法则,单独的一层非常厚的灰泥不会耐久,容易脱落。一定要一层又一层地抹才行,根据经验,由较细的沙子构成的表层灰泥必须很薄(3 厘米 ~ 5 厘米),而粗灰泥层则不然,应当厚得多。按照古代文献所载,"用板子拍打"灰泥已证明是无益的。这种灰泥层易于产生裂纹,颜料也不能在各个部位附着得很好,因为某些部位的水会浸到表面,颜料就难于粘牢。这恰恰与镘平表面时,镘刀边缘压出的印痕一样。也许用"拍打"这个技术术语略欠精确,解释为"过度镘平灰泥"更好些。由工具造成的凹痕中的有害积水可以用石灰浆消除,但石灰浆会使颜色变得很浅。

几乎在所有的配方中,第 1 层沙和石灰的常用比例都是1:3,这一比例可以追溯到古代。在许多古代配方中,甚至最后一层也保持这一比例,而在另一些配方中,按照古老的绘画准则:肥盖瘦,即让最后一层石灰多一些,沙子少一些。有些古老的灰泥层是在粗灰泥层上抹一层厚的纯石灰层,常有几毫米厚,而且已变得很硬。很可能这些老灰泥层是由于平整的时间很长而变硬的。大理石粉或细大理石砂同样可以在这种纯石灰的上层中发现,它们与石灰一起构成了古代灰泥层的主要材料。在拜占庭及其后期灰泥墙壁中,曾发现过亚麻短纤维、麦秆,甚至牛毛,为的是使灰浆很好地结合在一起,减少裂纹的危害,却反而产生了裂纹,这些材料一定是在使用之前放入石灰浆中软化了好几天的缘故。安索斯的书中描述过这种灰泥的配制方法,然而今天已很少使用。在穹顶,间或也在天花板上,有时仍然使用这种材料。对于户外墙壁,这类灰泥层是不适用的。

在天花板上和穹顶里,使用的灰泥不宜太湿太厚,而且要等一天后才可开始作画,此时需用力刮擦表层以除去碳酸钙表皮。

然后涂上石灰水,便可以在上面作画了。

裂纹 很纯和很湿的灰泥容易产生裂纹,就好像使用湿的或含壤土的沙子。一次性抹得太厚的灰泥层同样会产生裂纹;另外,即使墙壁的灰泥不太厚,但厚度不等、表面不平的灰泥层虽抹得很坚固,也会产生裂纹。不过这种由本身直接产生的裂纹是不太危险的。必要时可在上面刷上一些石灰乳,并趁湿把裂纹抹平。裂纹常常可在古壁画中看到。

一般说来,在稍微粗糙底子上颜料的附着力比较好,户外壁画之所以常常选取粗糙的底子就是由于这个原因。此外还有两个原因:一是粗糙的底子在视觉上更惹人喜爱,具有更加生动的效果;二是在粗底子上的颜料比在光滑的底子上更耐雨水和风沙的冲刷。不过,对这个问题有截然不同的看法。有些古代的壁画常常在光滑的灰泥层上保存得非常好,不过它们究竟是用纯壁画法画的,还是在湿墙壁上用有酪素的方法画的? 这还是个谜。爱伯奈尔博士在描述这种灰泥层时说,他曾在奥格斯堡(Augsburg)①的哈门欧斯(Humelhaus)上发现过这种灰泥层,其历史可追溯到 17 世纪。添加 5% 的酪素可增加颜料耐风雨的能力,但是却使颜料变得灰暗。大量使用酪素容易使颜料在绘画时发黏。

将灰浆搅拌好后,长期保存在仓库中是不可取的,因为在灰浆表面会自然地形成一层石灰膜,使用前至少得重新很好地搅拌,或用筛子过滤。为了达到最好的效果,只需提前 1 至 2 天配制就可以了。

作画时间的长短取决于灰泥层的厚度。所有灰泥层总厚度大约 4 厘米,在庞贝城已经发现灰泥墙壁几乎是此厚度的两倍,各个不同灰泥层愈厚,可以供作画的时间就愈长。如果这些灰泥层抹得适当,厚度适宜,那么根据天气情况,可以趁湿画上 5 小时~6 小时,甚至一两天。但常常为了方便或者由于疏忽而犯了这

① 奥格斯堡:奥地利地名。——中译者注

样的错误:即抹上最后一层湿灰泥后,也许只有半厘米厚,就在上面画了起来,而此时下面其他各层却是许久以前抹上去的,都已干了。这样,内部就会形成一层或多层石灰皮,从而降低了最后一层灰泥的黏结强度。在这样的一层薄灰泥上,当然只能有半小时的作画时间,而且工作起来会极其困难。在这半小时内,也只能画出很小一片。如果底子抹得正确的话,半小时可以画出2平方米的人物作品。在抹灰泥的全部过程中,必须达到这样的要求:一方面要促使新碳酸钙的形成,以便作为颜料的黏结材料;一方面又要使碳酸钙形成的速度减慢,从而使作画时间延长。通过趁湿迅速地把灰泥一层一层地抹上去,并且使各层都具有一定厚度的方法,即可以做到这一点。

绘画的准备工作 作画者在将要画壁画的场所对初步设计的各个方面作仔细的检查,以便明确各种颜色的明度和必需的浓度。在拱形天花板上,常常不得不有意地做些变形,以便从下面看时效果较好。一个房屋的模型可供画家研究壁画与周围建筑之间的关系,还可使壁画家更容易解决很多问题。

当手指压在最后的灰泥层上不再下陷而只是有一点印痕时,即可开始画轮廓,或用样稿压印。之前,先画一幅实际大小的素描或壁画"大样"。这对较大的作品是必不可少的,对小型作品也是有益的。对于尺寸非常大的壁画来说,大样要分割成一些小方块,墙上要用垂直和水平线画出同样大小的方块。然后从作品上部开始,把大样覆于墙上,用笔杆在轮廓线上轻轻地压描,这样轮廓线就可以印到软灰泥层上,印痕并不明显,但凹的轮廓线可以显出受光和阴影,这就使构图具有生动的效果。这种轮廓线的印痕,常常被错误地认为是辨别真正壁画的一种标志,其实,较小的作品往往是直接画上去的,而没有这样的初始步骤;从"布昂(buon)壁画"①底色层上画的干壁画也会明显地见到刻出的轮廓

① 布昂:法国地名。——中译者注

线。对于非常精细的作品,有时还使用印花粉剂和印花粉袋,使刻上的轮廓线带有明显可见的木炭粉。还有些壁画是由许多小方片连接而成的,并没有印上的轮廓线。对于大型作品来说,除了控制构图的大样外,还要画出不透明的丹配拉画或树胶水彩画的彩色草图。使用的颜料要尽量注意其耐久性与壁画本身特性一致,底子始终需保持清洁。由于工作时间的限制,准备工作应尽量快些,也不宜做任何改动。壁画色彩的魅力和恰当的"固色",基本上取决于手法的新鲜感和直接性。经过一些精细的初步试画之后,画家必须心中有数,在处理作品时不能急躁,而要自然地、不拘形式地进行,要有成功的自信心。在古老的意大利壁画上,处处可以见到红色的粉笔素描,这是由于表层灰泥脱落而使底层素描显露出来。作品的这种结果曾被进行过检验,是因那时太粗心,没有除去这层灰泥,而把新灰泥抹在它上面。由于中间已形成了坚硬的石灰皮,黏附力甚微,所以难以耐受风雨的侵蚀,像许多当代作品那样,这些古壁画的灰泥表层便大片地剥落。

颜料 在壁画制作中,颜色的层次需受限制,因为在石灰上不可使用对碱性物质敏感的颜料。为了验定某种颜料是否耐碱,可取其试样与一些熟石灰,一起放入玻璃杯中加水摇匀,然后放上几天。实际上会很快发现,只有可靠的画家颜料[①]在壁画中才是耐久的。而房屋油漆工用的颜料或那些刷墙用的颜料则不耐久。房屋油漆工用的群青和英国红常含有石膏,石膏会妨碍壁画颜料的"固着",还可能引起粉化。克勒姆尼兹铅白是不可使用,因为它在石灰中很快就会变成褐色的铅。一位著名的壁画家曾十分神秘地告诉我说,他在石灰中加了纯铅白。对于这样的"秘诀",我认为还是慎用为好。锌白可以使用,但没有必要。尽管如此,还是有人使用锌白,其理由是它与石灰混合后,干燥时出现的变化比纯石灰少。锌白在户外会迅速分解。熟化的奶油状石灰

① 专供要求较高的画家使用,价格较贵。我国也早已有了以"艺术家用颜料"名称出售的产品。——中译者注

从坑中取出来时,就成为一种绝对理想的壁画用白色颜料,而且它是一种把黏结剂和颜料融为一体的颜料。人们不仅在一些古老的配方中,而且在当代的一些配方中都能见到用于壁画的白色颜料的各种配制方法。如把蛋壳清洗后碾碎、研磨、加醋处理,然后晾干;或把石灰干燥后研磨,也同样用醋处理,然后晾干等。钦尼尼对用于壁画的石灰加大理石粉白色颜料,就曾作过极为详细的描述。有人还推荐使用白垩、石膏甚至黏土,而后两种都能使壁画的"凝固"受到危害。虽然很多画家对这些材料深信不疑,但这些材料在纯壁画中不仅毫无必要,而且有害。这些材料没有坑石灰那样的色彩浓度和黏结强度两种优点,它们必须首先与石灰结合在一起才能黏附到底子上。这些材料只能用于蛋胶壁画,而且即使在蛋胶壁画中也不是非用不可。总之,充分陈化的优质坑石灰才是最好的白色材料。

黄色颜料中,所有的赭石,甚至生黄土都可以用于壁画。镉黄必须在石灰中检验,较深的品种比较可靠。铬黄和铅白一样会迅速变化。只有铬黄橙在石灰中保持不变。拿浦黄可以很好地保持住。根据试验锌黄不能保持在原位不动,它会朝着保持湿度时间最长的区域泅移,所泅距离可长达 30 厘米远,柠檬黄必须进行试验。

红赭石从氧化铁到铁丹都可以使用;英国红只能选用不含石膏的比较好的品种;朱砂只能在做过耐光和耐石灰试验之后才可使用,而且只能用于室内;同样,铅丹也只能用于室内作品。波佐利土红和其他火山土都是天然水泥,能很快凝固而且变得很硬,涂于它们之上的颜料固着性较差。这一点早在古代就知道了。各种色调的砖粉是勃克林常常收集用于丹配拉画的材料。据说它是一种有用的、耐久的红色颜料。大红不能用于湿石灰中。镉红非常有用,但只能用于室内,在户外它会变成褐色。已被确认含有煤焦油的日光坚固红可作为朱砂的代用品。群青红和群青紫本身不是易受影响的颜料,但与群青蓝一样,其使用受到限制。钴紫同样要跟石灰在一起进行性能试验。群青蓝几乎不受碱液

的影响,因此可与石灰共用。不过,由于它易受酸类侵蚀,在大量
烧煤的大城市,不应在户外使用,否则,它会完全失去其蓝色而变
成灰白色。相反,在乡下,它在户外会保持得很好。我确曾发现,
甚至在远离各工业区的梯洛尔山区谷地的壁画中,群青也完全变
成了白色。如果这种情况不是群青中黏土本身已分解,就很可能
是石膏搀了假,就像房屋油漆用的那种群青一样。钴蓝是非常有
用的,普鲁士蓝则不然,它会很快消失而只剩下锈斑。普鲁士蓝
的混合色,例如绿辰砂,当然也必须禁止使用。

透明和不透明的氧化铬绿用于壁画中都是极好的颜料。质
量较好的绿土也是一样。而质量较差的绿土常常出现锈斑。古
代意大利维罗纳的绿土就已经是最有价值的壁画颜料之一。今
天有许多合成绿土,在壁画中干透后常会完全变成白色。据说群
青绿可能与群青蓝一样。钴绿是令人满意的。祖母绿和其他铜
颜料在壁画中不能很好地保持其颜色。

棕土、煅绿土和煅黄土可用作褐色颜料。棕土如质量稍差会
显得发黑。在户外常可观察到这种颜料变成讨厌的黑褐色。因
此许多壁画家常常把它排除在调色板之外。煅黄土在使用时往
往会变暗。象牙黑和葡萄黑是可以用的黑色颜料,但石墨很少使
用。据说磨碎的木炭是一种耐久又常常很有用的黑色,与石灰混
合,还能产生美丽的灰色。

就煤焦油颜料来说,不仅要放在石灰中试验,而且还要进行
耐光稳定性试验。例如"石灰蓝",或"坚固蓝"、"坚固红"和"坚
固紫"等名称,绝不意味着这些颜料有永久性的保证。根据爱伯
奈尔博士所讲,有 30 多种煤焦油颜料可用于壁画。而德国斯图
加特的汉斯·万格尔博士却断言没有一种煤焦油颜料是可信的。

颜料始终要用加石灰水新研磨的。所用的石灰水要用放置
一段时间后,已经变清的,而不能用浑浊的石灰水。这对于工作
时清洗画笔也很有好处,只用清水会降低颜料的黏附力。因此,
像一些秘方中所说使用雨水或河水,是不适当的。因为缺少黏结

力,又含有杂质,会使壁画出现锈斑。用蒸馏水也许还好一点。
这些用法都产生于没有自来水的时代。对于大面积的色块,如肤
色、天空等,事先在罐中配制颜料是切实可行的办法,但不能加入
石灰,否则一旦干后,罐和颜料都将废弃,只能在用时加石灰水。
有些画家在调色板上调配颜料时,在全部颜料中仅加入约榛子大
的一点石灰,借以增加其黏结力。

　　有许多颜料,例如黑色颜料,尤其是灯黑,吸水性很差。这种
颜料,还有维罗纳绿土,若先用一点酒精研磨,消除由于水的表面
张力形成水滴的趋势,就会迅速吸收水分。

　　一般说来,壁画中所有的颜料干燥后都会变浅,不过用适当
的绘画方法与正确地制作底子,这种差别就不会像人们通常认为
的那样明显,可从一开始就考虑到这一点,像画树胶水彩画和不
上光的丹配拉画一样。这些颜料是逐渐变浅的,在适当的底子
上,变浅过程可以持续约 6 周时间,有些颜料会变得特别浅,例如
绿土、浅赭石,尤其是群青。因此在古代的壁画上,常常把赭石衬
在群青下面,以便使其色调暗些,否则就会显得跳,例如在雷金斯
勃格(Regensburg)的罗马式建筑的壁画上就是这样。

　　在壁画中把一些较浅色彩并列可得到特别诱人的效果。其
雾蒙蒙彩虹色的魅力是其他任何技法不可能得到的。强烈的对
比可加强这种效果。我听说哥特壁画中,很淡的赭黄和熟赭色的
一些变化,用纯黑的一些色块以最有效和诱人的方式进行对比。
颜色的空间效果要加以考虑,如暖色感觉离得近等。要始终保持
谐调和对比。如果某种颜色如蓝色太强烈,要尽量使它变柔和。
应注意的是,在修改时,不要涂得太重。借助细节的点缀,例如蓝
色背景中的星星、边纹图案、飘扬的丝带、树的枝干等装饰,可抑
制过分突出的色块。在雷金斯勃格的罗马式建筑的壁画中,用极
少的色彩取得单纯奔放的效果。主要部位的人物,用赭石和红色
使其明亮,以非常浅的透明蓝色作背景,这样就产生了冷暖的交
错感,最后用浓赭石色轮廓线增强其形体的装饰效果。

及时涂颜料是至关重要的,颜料涂晚了常会变得很暗。在已开始"吸收"的区域涂的颜料,或数日后过迟涂改的颜色,其干燥后的情况无法估计。较暗的色调常常显得"热",而较浅的色调干后几乎呈白色,群青色尤其是这样。据记载,米开朗基罗在早期的壁画生涯中,曾经历过许多失败——他说他的一幅画的颜料已经发了霉;而达·芬奇也由于同样的原因放弃了表现安吉亚里(Anghiari)①战争的壁画。其原因均是涂颜料过迟底子已干燥,这不是没有道理的。在这种情况下,特别是与石灰混合的色调可产生一种"发霉"的效果。颜色均匀地变浅当然无可非议。前面已经说过,如果技法使用适当,变浅现象就不会太明显。最坏的是某些颜色跳出了总体效果,尤其是某些亮部的颜色与石灰相混合,而其他颜色却是透明色的情况。有些画家用脱脂乳研磨颜料。凝固性能差的颜料如群青和黑色颜料等,加入少量的脱脂乳是有好处的,但不能大量使用,因为这会妨碍壁画的凝固,颜料会剥落,或遇水出现条纹。另外还得防止形成乳滴。有时还要加入胶,尤其是像黑色这种凝固性能差的深色颜料。不过,加入酪素更好。对于深色的暗部和素净的表面,在使用石灰水时要非常仔细,因为这种表面在进行修改和反复处理时容易留下云状斑纹。许多颜料的凝固性能都很差,镉橙黄、铬黄橙、天蓝、拿浦黄、钴绿和黑色颜料的这种缺点尤其明显。应当尽早地涂上这些颜料,以增加其黏附力。颜料涂得太厚,则与墙壁的结合性差。薄涂层的颜料看来最好,尤其深色颜料。深色颜料涂得很厚时,除凝固性差外,还易于产生沉闷和单调的效果,就像画水彩画的情形一样。(不要将这种厚涂颜料的缺点与用石灰调配颜料的厚涂法相混淆。)

画壁画习惯用硬毛画笔,其中圆头画笔最为适用。对于平滑细腻的底子也可以用软毛画笔。长貂毛软画笔适于勾画轮廓和

① 安吉亚里:意大利地名。——中译者注

流动的线条。使用石灰颜料,每日工作结束后要立即清洗画笔,否则画笔很快会变硬。如果想把原先在油画中用过的画笔用于壁画,必须用肥皂水将画笔彻底清洗,然后放入石灰水中,使笔毛完全浸透。在开始工作以前,把画笔挤净,只用笔尖蘸取颜料。

对于壁画来说最好的调色板是涂了白漆的丹配拉调色盘,盘上有放颜料用的凹槽和分格,调色盘用后必须立即清洗,否则就不能除掉石灰颜料。

8.1.2 壁画的绘画方法

如果掌握了壁画技法,就可以相当自如地运用壁画材料作画,绝不会像人们常认为的那样受限制。材料导致的限制在某些方面甚至是个优点,画家在开始作画以前,必须对其作品的意图有一个清楚的概念,同时必须集中精力去简化形体和色彩。

由于画壁画的方法很多,这里只能通过例子简略叙述。在勾描出轮廓线以后,要把松散的沙粒从表面小心地刷掉;不平之处要铺上描图纸,用手掌球部压平。然后可以用赭石和红色等暖色大胆鲜明地勾画出轮廓线,并着力加强各相交线条;此后在轮廓线所形成的各区域,用速写的方法涂上明亮的固有色,不必害怕固有色超出轮廓线。随后可以立刻塑造出一种立体的效果。这只不过是许多可能的技法之一。还有一种用对比色作底色层的方法,也是很有效果的。例如,对于肤色,可先涂上浅绿或蓝色底色,接着立即分散地加进微黄或浅红的色调,这样,底色往往能透出来,甚至越出其主要所在的形体以外。颜料应是流动的,但不能成滴地往下流淌,因为这样产生的痕迹很难抹掉。下一步是加强色彩,逐笔地改进形体,再画上亮部。这时,按照程序把各处的线条加强,以赋予其生命力。最后增强高光和阴影结束这一过程。整个画面在湿的时候,看起来应色彩艳一些、深一些,饱和一些。更重要的是要在明暗两个方面留有加强的余地,以便使画的不同部分协调。

从画的上部开始作画是切实可行的,这样下半部的画就不会被弄脏。切不可在刚抹上灰泥后就立即作画,因为颜料在刚抹的湿底子上会消色。石灰太新鲜也会发生同样现象。只有等到灰泥开始凝固使画笔稍受阻滞,颜料又难于流动时才能作画。凡是未作好的底子都必须除去,可用镘刀或刮刀向外倾斜着刮。抹新的灰泥之前,必须特别仔细地把刮去部分的边缘完全弄湿,在做些实验后便可轻易地用刮刀将弄湿的接缝处抹平。如有可能,这些接缝应置于明暗的交界线处,换句话说,应尽可能置于不易觉察的地方。石灰泥首先在接缝处干燥,因此第 2 天就应从此处画起。为了便于比较,将各种颜料涂在石膏板等上面,便可以仔细地按照其色调变化确定其最终干燥的情况。刚涂上的颜料看起来必须比所需的色调深一些。大面积之处,例如天空,最好能用一种颜料一次画完,因为如果颜料不够,很难重新调出完全相同的颜色。人物的突出部分如不能一次画完,就会有分割线。涂金的程序也一样,应在完全涂好后,才可开始作画。

另一个方法是先用赭石色轻微加强轮廓线,然后像画水彩画一样平平地涂上人体的固有色,稍干后,作画由浅入深进行,在加深颜色同时加强形体,像水彩画那样留出一些空白,并用透明色。这种最后加强轮廓和画上深色重点的薄涂画法,特别适于用镘刀抹平的表面。壁画的轮廓线具有加强绘画平面效果的特性,在处理轮廓线时必须考虑这一点。用湿画笔可以使颜色融合并使之柔和。一切东西都必须平涂处理,甚至力求使肤色变化有明确的分区。这种分散的薄涂技法还有一个优点,即画中任何小的色块都不会被忽略。

还有一种方法是画出轮廓线以后,均匀有力地画出暗部,然后在亮部和暗部涂上固有色,最后点上高光,同时加深暗部。这种方法曾被古代大师们使用,并做了许多变更。由于暗部透过固有色,产生光学灰色和朦胧的效果。钦尼尼曾制定过一条规则,即暗部要使用绿土。柯诺勒(Knoller)使用的则是黑色和赭色。

衣饰常常使用3种事先配制好的颜色,这在壁画中是极有实用价值的。

"黄油"状的石灰可以完全不透明地使用,这一点极类似于油画颜料。在罗可可时期的壁画上,常常有大量用石灰画的亮部,这些亮部一直非常完好地保存着。由于这些亮部干燥后很亮,通常给没有经验的壁画家带来许多麻烦。然而它们的处理却异常简单!当然,技术和材料方面的知识是必不可少的。这种亮的颜料是用石灰膏调配的,稠如糨糊,厚厚地涂于固有色的表面上。涂颜料时,亮度不能与浅色区域的固有色脱离,就像用油画颜料画亮都一样,必须与固有色的明暗程度相同,只是涂得更厚而已,这样,颜料干后,就会有恰好的效果。与油面颜料的情况一样,不能指望立即见到亮部的效果。如果底色足够湿,亮部就会变得柔和而模糊;在半干的、有"吸收力"的底子上,亮部就显得生硬。在轮廓线和亮部之间应画上一点中间色调,这样形体就不会如刀切一般。

在宽阔的表面上用海绵可以获得奔放而自然的效果。用浸湿并挤净的海绵,可以使强有力的轮廓线和简单的色调变化结合成为统一的整体。用这种方法得到的色调比用画笔得到的更加协调和柔和,这时画上几处强烈的重点,作品便可迅速完成。

现在壁画中有许多错误都是由于画家受油画技法影响太大所致,他们不知不觉地将油画技法的各种要求和特点带到了不熟悉的壁画领域,这就是画出肤色的细微色调变化的原因,这种细微变化只能产生不协调的效果。在一定的部位用冷的浅色画底色,再逐渐地画暖色,可以获得各种明亮的色调。

显然,整幅画面必须画得一致,在亮部和暗部,或使用透明画法或完全使用厚涂画法。一些暗的颜色最好画出准确的色调,流畅而不流淌的笔法,一块接一块地画,然后迅速画上浓而深的重点。也可以用各种层次的不透明中性灰色画底色层,再涂上半透明的固有色。各种颜料,特别是矿物颜料,最好是薄薄地涂上去,

以便能很好地凝固,这并不妨碍其不透明地使用,因为可以加入足够的石灰来达到这一目的。最好是把所有的亮部都画成不透明的,并把非常亮的物体画在石灰涂层上。有些画家在户外壁画中只使用坑储的尽可能浓稠的石灰浆,并用它来调配颜料,而尽量少用水。这种方法可以保证颜料具有一定的光泽和耐久性。有些画家则以最大色彩浓度,用一次画法作画,开始时采用强烈的色彩对比,然后使之精美,并使其相互平衡。在壁画中,用非常自由而粗放的作画法,是完全可能的。由于始终有刻出的轮廓线作为构图的控制依据,只要画家有充分的自信,就不必担心绘画失败,还可以粗放而流畅地把肤色涂到轮廓线上,甚至用手指涂抹去融合它们,最后增强轮廓线和暗部,就可以获得鲜明而又柔和的感觉。以这种方式,也可运用排线法来加深固有色等。对比色的轮廓线可以增强壁画的色彩效果。画大片的深色表面最好不用石灰水,以免产生云状的变色现象。深色颜料应尽早地涂上去,以便有时间凝固。但是所有这些方法的特点在于一定要流畅自如地画,画笔不能搅起底子,否则石灰水会引起微白色斑点的产生。如果想避免灰暗沉闷的色调,也一定不能将颜料"搅乱"。石灰水常常在墙壁表面较低处渗出,使这块地方的颜料脱落,就像用压印法把素描转印以后,在炭粉未用掸子等清除的墙上所涂的颜料会脱落一样。刺目的边缘可用挤净水的湿画笔来融合,但不能用石灰水,以免产生斑点。

　　如果底子开始"吸水",或出现发白的干燥斑点,或颜料变得太稠,不能再流畅地作画,则必须立即停止工作。在这种情况下继续作画,将难以预测其变化。如果第二天继续作画或在画上进行一些改动,那么干燥后画将会显得破碎。如果对某一部分不满意,最好是将它除掉,重新再画。

　　曾经有一位画家对我说,他在天花板上作画时,喜欢在头天晚上把底子打好,第二天为了除掉表面石灰皮,他把底子打毛,然后再用力把石灰乳涂在底子上。这种方法颇似湿壁画。画家如

果在脚手架上的高处作画,常下来看看画面的整体关系,是很有必要的。因为形体透视要随距离而变化,也可能因色彩显得太强或太弱,有时必须做一些改变。

要尽量注意处理得简化,以及保持壁画的平面效果,以便从远处看时其装饰效果不会减弱。过分强调细节,会破坏一些形体的统一,尽管所有细节可能由于亮或暗的重点而变得一致,也可能由于周围的有角形体的尖锐对比而湿得柔和,细节必须形成单纯的区域,单纯的色彩表面。用湿海绵把细节融合到一起,接着重新注意素描,最终会很快得到一种粗放的效果。

如果某一区域立体感太强而墙仍很湿,可以用不透明灰色在固有色上画一些水平或垂直线来补救,靠这些排线可以使画重新产生平面的感觉。涂得很厚的深色颜料显得沉闷,而且"凝固"性差。画家在作画时用清水涮笔,但未挤净水分,用充满水的湿笔继续绘画,这常常是造成画干燥很差的原因,因此用石灰水较好。

在天花板上作画时,用一个纸筒或漏斗状的橡胶把画笔杆套起来是一个好办法,这样颜料就不会顺着手流下来,进到袖子里。在需要远距离控制绘画的情况下,长柄画笔是很有用的。

画笔,调色板和瓶子用后必须立即清洗,否则石灰颜料难以除掉。

灰浆层愈厚,底子愈湿,灰浆变硬的速度就愈慢,也就是说,这样可延长在它上面作画的时间,而使得颜料凝固得愈好。灰浆的水分蒸发时,其内部就变得比较疏松多孔,因此易于吸收碳酸气;随着水分的蒸发,吸收的碳酸也相应增加,于是就使壁画变硬。但在此过程中,壁画可溶于水,因此绝不可过早地让其受到雨淋。至少应当将壁画覆盖一个月的时间,壁画表面看起来干燥很快,这容易使画家误认为壁画已完全干燥。

起初像海绵一样的多孔灰泥,最终会变硬,但壁画完全硬化则需要好几年时间。由前述可知,用人工热源烘干壁画将会铸成大错。例如丹麦画家马塞森(Mathiesson)就曾这样做过,他用焦

炭炉子来烘干壁画。在这种条件下,壁画吸收碳酸气只能发生在表皮而不能深入到底层。人们常把糖、蛋清、脂油、肥皂等加到壁画底子中,这是危险的,因为它们会妨碍"凝固";相反,在室外作品的灰浆中加入极少量的酪素或脱脂乳的办法却值得推荐,但加入量不能超过 5% ,否则底子会发黏。脱脂乳和酪素使壁画看起来微带灰色,而且还能增加其耐受气候条件变化的能力。科学权威们建议用钡氧水(每 100 克蒸馏水加 20 克苛性重晶石,储存于密闭的瓶中)来代替石灰水;但瓶子必须有玻璃塞,塞子上要抹油,否则瓶塞将很难取下。这种混合物必须不断地摇匀,待所有的重晶石完全溶解后,可以再加入一点苛性重晶石晶体,此时应有少量的沉淀物形成。据说这种结合剂的黏结力是碳酸钙的 20 倍。钡氧水还用来研磨和稀释颜料。实际上,关于这一点的意见极不一致。有人断言,上述结合剂并没有那么大的黏结力甚至连近似值也达不到,而且还不可避免地会变黑,因此这些人宁愿坚持用石灰水。为了能较长时间连续地作画而用喷雾器把石灰水喷洒到壁画上,也是一种危险的作法,因为这样很容易产生斑点。但是如果特别小心,用喷雾器也可以产生很好的效果。

我听说有一幅用澄清的石灰水反复喷洒过的壁画,实际上已经在户外完好地保存了好几十年,当然这幅壁画的灰泥中用的原料(石英砂)也是极好的。另外有些画家们把一些滴水的湿布挂在已完成的部位上,以便必要时能进行修改或防止太阳辐射。这样做必须保证湿布不会被风吹到墙上,因为这很可能造成斑点。工作时,如果石灰水偶然溅到眼中,可能会引起疼痛。可使用糖水和稀奶水减轻疼痛。

修改　在壁画完全干燥前,不可试图进行润色。至少得等 4 周时间,大约在那时,壁画才开始硬化。如果修改工作早于这个时间,即使很精确,以后看起来也不会合适。因为壁画彻底干燥以前,其色调一直在不断地变浅。壁画家作画应该力争不修改,因为,特别是在户外,每个修改的部位都很可能是一个产生麻烦

的根源。

有些颜料不可用于修改,因为它们干燥后的情况无法预测。习惯上一般使用酪素,但涂这种颜料时必须用排线法而不能用平涂法,否则壁画中酪素颜料的效果会显得太浓。已经证实蜡、钾碱与达玛树脂光油相混合的乳液对室内作品效果很好。蜡或许比蜡钾碱好一些,因为蜡钾碱可溶于水。我曾用很少的水配制过很稠的蜡氨乳剂像软的奶酪,用一支旧的圆头画笔将乳剂与粉状的颜料一起在调色板上调和,然后以点画的方式使用。白色颜料一般使用锌白。这些修改在光学上都完全符合壁画的要求。在户外最好避免做全部修改,只将不满意的部分重画总是比较好的。

8.1.3　庞贝壁画

罗马建筑师维特鲁维亚(Vitruvius)为我们讲述了古人用的灰泥。这种灰泥总共6层,都是趁湿抹上的。先用粗沙,后用细沙,最后3层用的是大理石沙和大理石粉,而不是普通沙子,因此非常坚硬。最末的几层灰泥都是经过仔细镘平的。实际上,最后一层灰泥镘得如镜子一样光亮。据维特鲁维亚所述,6层灰泥都需要保证像最后一层那样异常光滑,各层的浆都经过长时间充分地连续搅拌,而且任何一层灰泥都比现今壁画中使用的灰泥稠。

长期以来庞贝壁画技法一直是个经常讨论的,甚至有争论的问题。博格尔(Berger)首先在庞贝壁画中发现了蜡画技法;后来他又认为那是白石膏(仿大理石),其高度平滑的表面是在白石膏中加入肥皂得到的。克姆(Keim)则坚持认为这种方法是纯壁画技法,他还证明,借助某种添加物和在一定压力下将各层磨光后,便可得到非常光滑的表面。

今天在庞贝城可以看到在白色底子上的绘画以及在红、黄、黑和蓝等有色底上的画。人们总是认为白色底子上的画是真正

的湿壁画。瑞哈莱门和爱伯奈尔通过显微镜观察,已经证明了这一情况。有色底子上的画大多数是干壁画,但用酪素的壁画也很常见。树脂颜料或蜡画颜料在任何地方都未见到,由于后来用蜡对这些壁画进行保护,很容易导致偶然到来的游客错误地断言这些画是蜡画。

用某种带有填料的石灰薄薄地涂在有色底上,就会在暗部产生光学灰色,然后再用同样的材料使画面产生强烈的亮部。

白色底子上的画是先勾轮廓线,然后在淡薄的固有色上,用排线淡淡地使形体立体地展现出来,最后画上几个重点并加强轮廓将画完成。暗部常用好看的苹果绿色的维罗纳绿土。这些画中,部分具有非常光亮平滑的表面,不过它们往往是用厚涂法画在磨光的底子上的,特别是画在红色壁板上。克姆已经证明,在湿壁画中,可以把颜料涂在非常光滑的表面上,尤其是在用板拍打密实的墙面上,因为其很厚的涂层能保持水分长时间不干。这种类型的涂层不能涂得很湿,否则会收缩并产生裂纹。1911 年7 月克姆在庞贝做实验时,尽管天气炎热,并在薄金属板屋顶的高温下,仍能在灰泥上作画,14 天后颜料凝固于灰泥底上,而且湿的颜色与干后的颜色的差异也小得出乎意料。由于古代壁画可保持湿润,提供了长时间作画的条件,因而无须处理一些接缝。

由于黑色颜料凝固性差,它总是跟胶或者酪素一起使用。根据瑞哈莱门考证,庞贝城壁画的颜料常常搀入大理石粉;他还发现在有些颜料涂层下面的有色底子上,有一层浮石粉末和蛋清,或许这就是古人用来产生光滑表面的方法。孔雀绿既用于纯粹的壁画,也用于丹配拉画中。而埃及蓝(天青石)却常用于干壁画。

庞贝城壁画的耐久性并不像人们普遍认为的那样绝对,在那不勒斯博物馆里,就有一些庞贝城原作的油画复制品,这些复制品是因为原作迅速退色而请人复制的。维特鲁维亚所说的 6 层灰泥,在庞贝城各地绝对没有发现过。在许多实例中,低价的作品也许只是用胶质颜料(水粉画颜料)画的。我检验过许多被遗

弃的壁画碎片,发现只要用湿手指轻轻地擦一下,颜料便迅速脱落。不可否认,在适宜的条件下,蜡、树脂、壁画、丹配拉画,甚至胶画等颜料的残迹都能存留几千年。然而,根据这一事实,我认为不应由此而得出可普遍采用的结论。路德维格(Ludwig 慕尼黑画家)告诉我,他曾和勃克林一起参加过古罗马广场遗址一壁画遗物的挖掘。刚把遗物拿到亮处时,其颜料就好像最近才画上去一样,但很短时间以后就变成了灰色,最后由于大气影响几乎完全毁坏了。

在意大利北部和提洛尔南方,直到近代还存留着非常光滑的壁画。我们从前的主任(慕尼黑学院的)弗雷迪纳德·冯·米勒曾经告诉我,在卡奈德(Karneid)城堡(在提洛尔南方),他只用一把热熨斗便把画壁画的墙壁表面熨得如镜子一般,而没用任何灰泥添加物。不同灰泥层都抹得很牢固,最后用一个瓶子滚平。参加工作的泥水匠强调,在这最后的工序之后,应立即开始作画。显然这完全是由他们所使用的特定石灰所决定的。有一种可靠的白云石灰岩已被推出,其凝固很慢,但却很硬①。如果用的是这种石灰,就能得到非常光滑的表面。

相反,丹南博格(Dannenberg)教授说,他在斯德丁(Stettin)②用庞贝的方法重建壁画时,仅靠把脱脂乳加到用石灰研磨很细的颜料中,就获得非常光滑的表面(当然,加入脱脂乳后,也就成了酪素技法)。他改良了电熨斗,如果用力而熟练地使用,可赋予壁画表面极大的亮度。弗朗兹·克莱门(Franz Klemmer)教授在宁芬堡(Nymphenburg)③城堡进行的试验已经证明,也可以通过冷熨使壁画墙面产生类似于大理石的光泽。这个工序在壁画完成后的当天进行。

① 曾在加利福尼亚制作过许多壁画的雷伊·柏因顿(Ray Boynton)也认为,由于石灰的天然差别,各地匠人根据当地通用材料,在使用时都作了因地制宜的改动,例如在墨西哥就是这样。——英译者注
② 斯德丁:波兰地名。——中译者注
③ 宁芬堡:德国地名。——中译者注

8.2 干 壁 画

　　干壁画与湿壁画截然不同,它是画在干灰泥上的。干壁画常常综合与变换运用各种技术。有时底色层用湿壁画画法,而最后则用干壁画法完成。几乎每一个画家在这方面都有自己特定的画法。干壁画比湿壁画简单,灰泥的问题较少,因为灰泥可以一次都抹上;干壁画甚至还可以画在旧的灰泥上。

　　当然,墙壁的内部不可是湿的,因为任何类型的画在这种壁上都不会持久。如果忽略了这个基本条件,当画家对他的作品担保时,人们就会认为造成的这种损坏是他的责任。我听说有一起事故,就是由于凝结的石灰墙返潮而引起一幅酪素壁画在 1 个月之内便损坏了。检验墙壁是否潮湿的简单方法是:将一片明胶用板条压在墙壁上,如果墙壁潮湿,几分钟之内明胶就会卷曲。如果墙壁有些洞,而其他方面都很好,则需把这些洞弄湿,然后填上壁画底子。但绝不可用石膏,因为石膏会继续“起作用”,使它上面的颜料脱落。必须仔细检验旧灰泥墙壁的坚固性,如果在疏松的墙粉层上用未稀释的酪素作画,墙粉层就会迅速脱落。墙壁内发空的地方,可用木槌轻敲找出。无论如何,可疑的灰泥层都得除掉。弄湿的底子不应使红石蕊变蓝,否则只能使用湿壁画用的颜料。另外,在室内几乎所有颜料都可用于丹配拉画。干燥的旧灰泥层必须先用钢刷打毛,以便除去碳酸钙表皮,否则颜料将不能黏附其上。

　　把底子全部弄湿,并刷上一层石灰浆,便可以用不透明或透明画法,在湿的或干的石灰刷层上作画。人们常常建议加一点稀释的脱脂乳。用油浸底子是不可取的,因为油会使底子变黄。

　　在用石膏修补的旧墙壁上作画是危险的。刷上一层石灰浆是很好的预防办法,但这仍不能防止石膏的破坏作用,以及随之而来的脱落。

根据索菲留斯·蒲莱斯特(Theophilus Preslyter)的结论,用石灰调制的颜料,可以在充分湿透的石灰泥层上作画。

他把干壁画中用作白色颜料的石灰进行了熟化、晾干和多次研磨后,苛性石灰就变成不再烧舌头①的中性碳酸钙,于是便能与大红一类的有机颜料相混合,这样的白色颜料自然就不再具有任何黏结力,因而必须加入鸡蛋和酪素等。研磨碎的蛋壳、黏土和白垩也可达到增强附着力的作用。正因为使用了这些材料,一些原来与石灰相悖的颜料,例如茜草沉淀色料,便能够画在石灰墙壁上。今天我们已经有了锌白,也许还有优质的锌钡白,是用作干壁画的极佳的白色颜料。到目前为止,几乎还未对钛白做过类似的试验。铅白遇硫化氢会变黑,在湿壁画中当然是不能使用的。虽然石灰可以使用,但只能与耐石灰的颜料一起使用。

如果想在干石灰墙上使用非壁画用的颜料如普鲁士蓝,首先必须确定该墙壁的腐蚀性是否已消失,湿的红色石蕊试纸贴在该墙壁上一定不能变蓝。

在干壁画中,干湿颜料之间的差别看上去像丹配拉画的情况一样,比在湿壁画中容易控制,在干燥的石膏板上,颜色可迅速展现。用一块湿海绵可以把画的一些部分融合起来,并趁表面还湿时画上有力的轮廓线和明暗重点,便可得到柔和、协调的效果。

润色工作在几天之内都可进行。

酪素颜料 (酪素的配制见第五章)每日新配制的酪素是用于室内墙壁和天花板干壁画的规定材料,在有保护措施的户外,酪素也是经久耐用的。油、树脂等添加物最好省去不用,含有蜡皂乳剂的混合物只适于室内作品。无论是在壁画底子中还是在未干的石灰浆涂层中,非常新鲜的石灰都能与酪素合二为一成为耐风化的混合物。这种颜料凝固很快,不必喷洒福尔马林。最近的一些试验表明,喷洒福尔马林会使颜料变脆,酪素颜料涂在湿

① 中国有神农氏尝百草之说,没想到外国的画家为了研究材料的性能,也能冒险用舌头去尝! 这种精神值得我们学习。——中译者注

壁画底子上或湿石灰涂层上,虽然其效果比壁画颜料稍灰,但却会变得很硬。

最好通过试验来确定在各种具体情况下所需的酪素颜料的稀薄程度。这种颜料应当在几天内完全凝固。

酪素颜料涂在湿石灰层上时,会产生非常柔和、轻盈而又不透明的效果;而画在干燥底子上则会得到更像透明色的效果。最好所有颜料都加入石灰。

同壁画颜料相比,虽然酪素颜料在壁画中看起来灰一些,特别是中间色调较灰。然而在平淡部位,这种颜料却是很有效果的。脱脂乳在壁画中作为调色液,与酪素的作用一样;但最好用水稀释,否则就会变得很黏。这种技法用在户外还有待于试验。

在巴伐利亚北部和提洛尔的农舍里,许多18世纪的天花板画保存完好,画中使用的材料是石灰酪素颜料。这些画都是趁湿画在壁画灰泥上或画在石灰刷层上的。那个时期的许多壁画和天花板画都被称为"酪素壁画"。

酪素颜料用水稠稠地研磨后,与很稀的酪素溶液(至少4倍水)①一起使用。石灰开始稍呈碱性,但在大气的影响下变成碳酸钙,对颜料不会有损害。许多市售的酪素碱液则不同,它们除含有其他无用的添加物例如甘油外,还含有腐蚀性的苏打或氢氧化钾,这种酪素的危害很大,事实证明:一些用这种材料绘制的画,尽管表面上保护很好,但在半年之内就完全毁坏了。有关画家对我说,这些颜料涂层看来像手风琴一样膨胀和收缩。这是使用吸湿性调色液的典型后果。市售管装丹配拉颜料由于有吸湿性添加剂,绝不能在壁画中使用。酪素的苏打和硼酸溶液会导致粉化。

酪素画应该在不超过2到3次的工作期内完成。如果重叠画上许多层,颜料很可能会剥落,在使用调色液过多而颜料过少的地方更是这样。酪素颜料在许多方面看来都属于胶画颜料一类,而且效果也有点类似。

① 英文:(at least 4∶1 water)水是4还是1不明确。——中译者注

　　酪素颜料大量用于修改和修复工作。用它进行这类工作时，特别是在壁画中，必须使用排线法而不能成片地涂，否则，容易产生一种沉闷的感觉，最好是由浅到深地涂颜料。

　　蛋黄颜料　在干燥的墙壁上用蛋黄颜料作画，过去是一种很普通的作法。蛋黄和石灰结合很牢固。钦尼尼描述这种古老的技法说，用一块湿海绵把冲稀的蛋黄涂于墙壁上，有时为了某种色调加入一种颜料。用少许水将颜料研磨得很稠，然后与蛋黄1∶1相混合。有一种对此技法的改进是：在湿壁画的底子刚开始吸水时，或在湿的石灰乳涂层上作画。在颜料中加少许石灰也是有好处的。这样可使画产生非常朦胧的，同时又很坚固并且极接近于真正的壁画。与壁画颜料相比，作为透明颜料的纯蛋黄颜料具有比较刺目的观感，与墙壁表面不大协调。大块区域可借助于海绵很容易任意地进行涂抹，然后再迅速地连接到一起。这种类型的画实际上能变得像石头一样坚硬，在室内是绝对可靠的；但在户外，只能在有足够保护条件的地方运用。

　　蜡画颜料　是热熔于蜡中的颜料。多利克①庙宇正面的碑文证实了这种颜料早已使用。在这些庙宇中，蜡画颜料用于无花纹的单色区域，通常作为人或动物和装饰性雕刻后面的蓝色或红色背景。在罗马的图拉真圆柱②上发现的蜡画颜料遗迹就是用上述方式画的。不过，这些事实不应被用来作为北方一些国家，这种技法，特别是户外作品耐久性的证据。从埃及和庞贝城的时代，一些普通的胶质颜料和类似材料的作品，在有利的条件下，都极好地留存下来。

　　普林尼（Pliny）称蜡画为一种与壁画格格不入的技法。在庞贝城，无论是在户外还是室内的墙壁表面都从未发现过蜡画。据维特鲁维亚说，古罗马的方形或长方形朱红色墙壁装饰镶板是涂

　　① Doric：古希腊建筑形式最古朴的一种，约公元前5世纪。——中译者注
　　② Trajan's column：公元2世纪罗马皇帝图拉真为纪念军事胜利所建的纪念柱。——中译者注

过蜡的。蜡画作为架上画的一种形式在古罗马和古希腊起着重要的作用。把蜡放在炭火盆上加热,并与颜料混合趁热将液状蜡颜料涂于画上,再用热抹刀熔合各种颜料,最后用热熨斗靠近画的表面把颜料熔入。

想复兴这种古代技法的尝试并不少见,因为蜡画的绝妙特质是画家们非常熟悉的。它不会变黄,也不会氧化;此外,还能保持厚度,而且不透水。它产生的诱人的光学效果一直吸引着各个时代的画家们。但是由于添加了各种物质,蜡的美丽特质往往受到损害。1845 年,菲班契(Fernbach)向世人公布了他的"庞贝"墙壁画的秘方,其成分有蜡、松节油、威尼斯松脂、琥珀清漆和印度橡胶(!),人们真的以为他已发掘出了古代庞贝城的壁画技法。遗憾的是,后来,谎言被揭露,庞贝城过去根本没有任何蜡画。

最近,慕尼黑的 H. 斯米德(H. Schmid)博士已经恢复了这种古代技法,通过几个十分完善的加热装置使这种技法得到方便的运用。除了调色板和画笔须加热外,画也得加热。

颜料与蜡混合后,放在调色板上保持加热状态。必须很小心地定时进行加热,因为加热过度会引起蜡和颜料分离。电热抹刀可使颜料扩散,最后把颜料熔进去。我认为,斯米德博士为使蜡画用在户外,还添加了树脂或某种香脂;而在室内,为使颜料较易处理,使用了核桃油。

爱伯奈尔博士称蜡为理想的"耐风化材料"。

关于户外蜡壁画的最终评价现在还无法做出。一些令人满意的试验与一些不幸的试验相对立。但试验的失败也许是由于技术上的一些原因。有些人否定蜡画颜料适于户外壁画。他们还认为,即使是在室内,蜡画也不能耐久。所谓伽太基蜡由于其熔点较高,或许比较适合。

在我看来,如果用蜡颜料画的架上画,其底子是少油的,那么它无疑是耐久的。

蜡皂 古人早已使用过乳状蜡液(见第五章丹配拉画)。它和任何其他丹配拉颜料一样,可以用水稀释,或者与胶混合,但最

好还是与酪素混合。此结合剂在墙壁上具有美丽无光的效果。如果用布摩擦,可使表面非常光滑。蜡画的处理方法也适于蜡皂。蜡氨乳液比钾碱乳液好,因为钾碱乳液会吸收水分。锌白也可以使用,但这种技法仅适用于室内。

各种技法都可以结合起来运用。我曾在干燥的灰泥墙壁上用管装油画颜料画过一些大幅的人物画。当时由于时间不允许画真正的壁画,人物轮廓是用黑色酪素颜料勾画的,大片颜色像水彩画法那样,用松节油流畅地画上去。然后我用一块布吸掉不能立即被墙壁吸收的颜料。用排线法加强暗部(使其保持松动),所用的是黑色稀酪素颜料,最后用石灰画上亮部。这些画一直很好地保持着,而且像壁画一样明亮。当然,当时用的灰泥底子质量特别好,而且刷的是干净的石灰浆。

冷液态蜡 溶解于松节油或液态香脂中的蜡与颜料混合,被广泛地用于古埃及壁画中,并作为画上的保护层。这种画具有自然的无光效果,擦磨后,可得到一种柔和的光泽。如用蜡画法处理,则获得明亮的光泽。画的修复和修改要用同样材料。蜡中加的油愈多,蜡的混合颜料愈不能令人满意。

这种技法在使用中曾有许多改变。

甘比尔·白瑞(Gambier Parry)的人物壁画(约在1840—1860年间绘制)是一种用树脂油颜料,画在完全干的墙上的画。墙壁先用石蜡、熏衣草油、松节油和柯巴清漆的混合物浸湿。这种混合物也用作调色液。

据说罗特曼(Rottmann)开始画慕尼黑霍夫加顿"Hofgarten"拱廊下的风景画时,是按壁画技法画的,而最后完成时,用的是含蜡柯巴清漆。据说在慕尼黑的新美术馆中他的壁画也是用同样的方法,其最后一道工序是用蜡画法处理的。

油画 画在灰泥墙壁上的效果看上去不很理想,或许使用含油少或与蜡混合的颜料效果会好些。在石灰上,如脂油使用过多,会变得很黄。据钦尼尼说,在14世纪的德国,油画画在墙壁上是一种很普通的做法。

据权威人士说,达·芬奇在米兰的《最后的晚餐》原是用油画颜料画的;但不久即遭到严重损坏。爱米尼尼和帕洛米诺(Palomino)的报道也证实,在他们那个时代(16世纪),人们已知道在墙上画油画的恶果。

画在布上的油画用酪素或铅白与亚麻籽油清漆混合的黏结材料装裱在墙上,永远不会具有那种直接画在墙上的画所呈现的视觉魅力。

胶质颜料画　这种画在装饰作品中非常有用。先取约40克~50克科隆胶,用水浸泡并稍稍加热熔化,然后把白黏土或硫酸钡或白垩(但不能用石膏)倒进稀胶溶液中,再与先用水稠稠地研磨的颜料混合,这便是基本材料。白黏土(高岭土)在胶画颜料中具有极强的覆盖力。如果没有这种基本的混合胶,所有胶质颜料看上去都很光亮刺目。胶水应以易于从画笔上流下来为合适。颜料干燥后,用手指应擦不掉。若胶用得过多,颜料很可能会出现斑点,甚至剥落,涂的层数过多时尤其如此,连续涂3层应是最大限度。最底层含胶量应最高、最末层含胶量应低一点,否则颜料将会产生裂纹。尽管胶质颜料本身易溶于水,但用4%福尔马林溶液喷洒后,会使它几乎不溶于水。也常有人把蜡皂加入胶质颜料中,使其不溶于水。擦磨能使这种颜料产生半光泽效果。

胶质颜料能产生很浅的、轻盈的色调,如果上光,其变化比丹配拉颜料大得多。如果某一颜色需要修改,只能等颜料干后才能进行。为了与某一颜色相配,最好把它弄湿进行比较。胶质颜料最好在罐中大量地配制。室内装饰家首先在墙壁上涂一层肥皂水,以便颜料容易涂上去。墙粉和肥皂能牢固地结合。当然,肥皂太多也是有害的,它吸附颜料的性能差;此外,对颜料还会有破坏作用。如果有些部分已经剥落,只能轻轻仔细地进行修补。尽管胶质颜料具有可溶性,但庞贝的胶质颜料画显然是很多的。

壁画的保护　保护壁画的目的是消除其损坏的根源,并制止一切可能破坏原作特点的"改进"和"美化"。要保持壁画的原状

而不复原是个难题。这比古时传统的修复家的作法困难得多,他们大多完全覆盖原画而且通常是以自己的手艺来代替原作。现代的保护者应谨慎地对待古代的艺术作品。

要确定一幅壁画是真正的湿壁画①还是"干壁画"并不总是那么简单的。稀盐酸可溶解石灰并产生气泡,因此,对壁画也会产生这种情况。但干壁画颜料也可能含有石灰,像瑞哈莱门研究文艺复兴时期和庞贝时期的绘画所展示的那样。壁画中可能含有大理石粉尘,因此也会产生气泡。

用盐酸试验丹配拉颜料涂层时,通常仅剩下一些分散的片状涂层,即使没见刻上的轮廓线,也可能会有湿壁画出现。湿壁画不会溶于水,但胶画颜料和丹配拉颜料使用不当却会溶于水。另一方面,酪素、鸡蛋和蜡都不溶于水,也不溶于纯肥皂溶液。

酪素可以通过加热时产生烧灼的角质气味来识别,像丹配拉调色液、胶和有机植物颜料,以及煤焦油颜料等都含有有机物质,燃烧后都会留下灰烬。将蜡加热时会熔化,还会发出其特有的气味,故蜡很容易识别。酒精能溶解树脂,但不能溶解树胶、动物胶、酪素和鸡蛋。硫醚(乙醚)能溶解树脂、蜡和油类,但不能溶解动物胶和树胶。石灰加热时保持不变,纯铅白加热时则变黄,而锌白会暂时地变成柠檬黄。对古画作技术分析非常困难,甚至专家也会犯各种错误。经历了若干世纪的古画,时常被用一切可想到的物质处理过,而这些后来的添加物并不总是容易检测出来的。

如果怀疑某处的旧石灰涂层下有一幅画存在,最好用一把包着皮革的锤子将石灰涂层除去,用木锤则更好。实施时必须十分小心,锤子在任何一个部位都只能短时间使用。用刮刀一类工具把石灰涂层揭掉也是非常有效的。有些部位会比其他区域容易脱落。涂一层浓的酪素常常有助于把石灰涂层揭下来。对这种细致的工作需要有极大的耐心,即便如此,有时费尽心机也只能得到一些碎片。

① 在壁画家看来,只有湿壁画才是真正的壁画。——中译者注

腐坏的原因 这往往是由于原画技术上的错误引起的。例如，若灰泥层呈片状一层层脱落，则可以肯定是当初在抹灰泥过程中，下面的某层已干，导致后一涂层不能很好地黏结在其碳酸钙表皮上。结冰的温度总是在这些地方损害壁画，使灰泥底子受到破坏。另外，熟化不好的块状石灰在画中继续不断地熟化，而不断地发生膨胀，使石灰产生裂纹。再有，含有石膏的石灰会粉化，还会继续不断地活动，并因体积增加迫使灰泥脱落。很明显，由于阳光、雨或风引起温度和湿度的变化，使处于不同位置的壁画在不同程度上遭到损毁。在湿墙壁上，无论是灰泥还是颜料都保持不住。易退色的颜料在阳光下会完全脱色。廉价颜料含有填充剂，例如房屋油漆工使用的英国红和群青由于含有石膏，因而会出现粉化现象。吸湿性材料在户外会被雨水冲刷掉。

许多壁画早期损坏的主要原因是通风不良，特别是天花板装饰画因表面常有水气凝结。所以往往不得不在墙壁内部和后部建造通风竖井。H. 瓦格纳（H. Wagner）博士谈到过这样的情况：一幅画由于通风不良，灰泥底子不能干燥，两个月之内，群青便完全消失了。我还听说，在一个大厅中有两个分开的天花板装饰画，其中一个情况很糟，而另一个则完好无损。其答案在顶楼中找到——那幅损坏的装饰画位于漏雨的房顶之下，而完好的是被砖石拱顶所保护。

湿墙壁必须弄干。在古老的乡村教堂，潮气进入墙壁的根源，常常是房基的黏土层，除掉墙基处的黏土，填以粗沙石，常可改良这种状况。我记得一座敞式的亭子中有一幅壁画，亭子周围的空地都是先铺沥青，然后又铺上灰泥的。这样，墙壁的潮气便只能通过这幅壁画排出，因而使壁画遭到严重损坏。

许多损坏都是由于不合理的修复工作引起的。人们全然不知他们经常在画上涂抹了些什么，这些物质会给保护工作带来多么大的困难。

壁画的清洗 首先要查明颜料是否坚固而不易碎。如果坚固，就先用双手拿一片黑面包清擦脏污的颜色，将整个画面都轻

轻擦一遍。这个工作可能要反复进行。如果效果不令人满意,则用一块彻底挤净水分的湿海绵非常仔细地检验壁画表面,看其是否有溶于水的颜料。若颜料很牢固,特别是石灰表皮未受损伤,便可毫不犹豫地用水清洗,因为湿壁画不溶于水。最好用冷开水或蒸馏水,水里不含碳酸,不会对壁画的碳酸钙表皮有腐蚀作用。在许多情况下,尘垢的积聚是由于油腻的蜡烛烟熏引起,很厚又不溶于水,对此我用一种混合液进行试验而获得了成功。这种混合液是用醋酸乙醚(醋酸乙酯)、蒸馏水和高级肥皂的稀溶液这3种成分等量地混匀而制成。在使用这种混合液时,还要用大量的水稀释。已经证明,这种清洗用的混合液对修复人员和画家是极有用的。它对石灰无腐蚀作用。在极顽固的情况下,令人烦恼的部位可用这种混合液涂几遍,并让它在该部位保持片刻。

涂于壁画上的油画颜料往往难以除掉。如果碳酸钙表皮很坚固,用海绵将肥皂涂上,可把油画颜料溶解,稍等片刻,即可用水将它冲掉。搀入石灰的肥皂对油画颜料的溶解作用很强,这是一种应急的办法,因此慎用为好。留在壁画上的油画颜料残余物干燥后看起来会发白和浑浊。最后要用微温的蒸馏水对壁画进行清洗。庞兹罗(Panzol)(商业名称)可用作清除剂,它是一种药膏状的蜡与溶剂的混合物,膏状的混合物可保持其长期效力。用喷灯清除油画颜料是绝对不可取的,因它会使壁画变黑。

显然,用可溶于水的调色液如胶或丹配拉画的壁画必须用干法清洁。

曾经发生过用盐酸清洗壁画而引起严重损毁的事。毫无疑问,盐酸可以清洗,但同时也破坏了壁画!它破坏壁画的石灰表皮,形成氯化钙。氯化钙既能溶于水,又有吸湿性,而且没有石灰的固体外观,使壁画好像失去了实体,甚至是透明的。

许多有价值的艺术作品就这样被毁掉。例如柯罗尔(Knoller)在慕尼黑市民礼拜堂所作的巨幅天花板画,由于一个商号的镀金工人在1862年给它涂上石蜡油,使它蒙受灭顶之灾。石蜡

油这种物质会破坏壁画不可缺少的魅力，这应该明白，更不用说石蜡油不会干，导致吸附尘土和烟灰了。许多修复者认为酪素颜料和"酪素壁画"不会受盐酸的损害。这实在是一个致命的错误。实际上，盐酸的影响虽不能立刻反映出来，但盐酸必然会使石灰灰泥受到破坏，潮湿会使接触过盐酸的酪素迅速分解和变黑。

我最近听说，柯罗尔的另一幅画已经变得异常的黑了。这是在符腾堡（Württemberg）①的一所修道院——奈雷斯米（Neresheim）的圆屋顶上的很大的画，曾于1828年修复过。修复者使用的是铅白与水质调色液（胶或蜂蜜）。胶质颜料总是受潮湿影响的，尤其是含有吸湿性物质如蜂蜜、结晶糖和甘油的情况下，会产生黑斑，发霉等。这些画在1903年再度修复时，已经变黑，感觉好像细天鹅绒。由于底层的旧画硬如玻璃，修复者便用海绵吸入微温的水，除掉了1828年的"修复"层。

过去有一种非常普遍的野蛮习惯，就是用砂纸来清擦壁画。这种习惯是造成许多壁画毁坏的原因。这样做必然会使石灰表皮受到破坏。壁画经过这样剧烈的处理以后，又被无所顾忌地进行修补、"修复"和"美化"直到自己满意。而当这些"改进"看起来太新时，就用砖头摩擦，使其产生年代久远的效果。这些粗暴的做法至今并未真正废除，而那些采用这种做法的人却受到尊敬和赞扬。实际上这些人使我们丧失了古代德国留下的全部罗马风格的壁画。遗憾的是现在还要同这些粗野的方法进行斗争，尽管这种情况已经有了很大的改善，但这些做法仍然在秘密地采用。从总体来看，政府机构在做这件好事上表现出值得称赞的热情。现今壁画普遍得到好的保护正是由于有了政策。修复者做了不少尝试改正损害壁画的一些因素，并且在修复一幅部分毁坏的有价值的壁画时，不敢再把它修得像原作者刚刚画完那样了。

粉化　壁画的粉化并不是罕见的现象。潮湿的墙壁、含石膏

① 符腾堡：德国地名。——中译者注

的石灰、泼溅上腐蚀性石灰、未完全除掉的水泥膏、含石膏的廉价颜料代替高质量的画家颜料、不纯净的沙子以及壁画灰泥中的石膏和苏打,都是引起壁画粉化的原因。这种粉化现象可以覆盖整个壁画表面并引起颜料和底子脱落。水泥中的苛性石灰由于大气的影响会变成中性的碳酸钙,可以用蒸馏水和一小块棉花将它从壁画表面除去。但是粉化作用通常还会继续!由苛性石灰产生的石膏、硫酸钠(芒硝)、硫酸钾、碳酸钾和石灰质土,是粉化的主要原因,这些物质俗称"钾硝"①,但这是错误的。

对于来自于墙壁内部的粉化,惟一的补救办法是将灰泥除掉。如果墙壁潮湿是毛病所在,就必须消除引起潮湿的原因。壁画中看起来浑浊模糊的部位可能是由于"被乱调"的颜料和"被搅起"的底子引起的。古代的壁画上常常存在着松香或虫胶所分解的树脂膜。蜡溶液或质量不良的酪素可能会形成"面纱"。如果底子很坚固,可以用软皂溶液、酒精或松节油仔细地除去。蛋清、树脂光油和蜡这类物质都要避免用于所有涂层。由灰泥所引起的表面的混浊不清是不能除掉的。

壁画的硬化处理和固定 如果壁画中某些部位有碎裂或呈粉末状脱落的危险,可以用澄清的纯石灰水加以固定。人们常常涂一层很薄的阿摩尼亚或酪素溶液,再用4%福尔马林溶液喷洒,使其凝固。但是对于户外壁画来说,这种方法仍有争议。最好在小范围上进行试验,在试验期间将其余部分盖起来。2%达玛树脂的汽油溶液仅在室内有用。用水玻璃固定的方法最好不采用,因为它会形成硅酸钠,从而引起粉化,同时还会破坏和改变壁画的光学效果。

壁画的特性不应被固色剂所改变。石蜡或蜡的脂油溶液会改变壁画的效果,稀释的硝基清漆已被用于室内,稀释的蜡皂也被大量使用。

① 钾硝:严格地说,指的是硝酸钾。——英译者注

墙壁的修补和更换 很深的裂纹和孔洞必须完全弄湿,然后用搀入浸湿的碎砖块的壁画灰泥充填,其四周要立即用海绵擦干净。石膏灰浆绝不可用于这种修补,因为它会继续起作用,体积不断膨胀,引起壁画颜料脱落。

修复 就有价值的作品来说,最好不要试图修改、增补、或重画,宁可使有缺陷的地方保持与画的总色调相协调的中间色调,修复者不应以他的技术能使添补的部分看起来貌似原作而自豪。在讨论真正的壁画时已经说过,建筑物内部壁画的修复,最好使用蜡钾碱乳液和达玛树脂光油混合后用水稀释的调色液(见壁画一节)。用这种材料进行的修补能与旧壁画非常相配,几天以后修补之处几乎看不出来。不过这种调色液必须浓稠不会流下,最好用圆头粗硬毛笔调干颜料涂上去。户外的壁画要使用酪素,随后喷洒4%的福尔马林溶液。

用市售丹配拉颜料或水彩颜料修饰壁画是危险的。我听说有一幅很好的天花板装饰画就是用这些颜料修饰而严重损坏的。大量的苍蝇落到修饰的颜料上,把画弄得很脏。人们也许认为,苍蝇可能特别偏爱某些颜色,其实,正是蜜和糖汁之类物质对苍蝇有吸引力。这种修补材料对水永远有溶解性,最易遭受损害,最终会碎裂和脱落。

壁画的迁移 古代有过将壁画偶然迁移的事,这在庞贝城的发现已经得到证明。古代的灰泥很坚固,所以墙壁可以整块地锯开。最近的一些迁移,例如由 A. W. 克姆所实施的迁移,是在壁画四周一定距离外将灰泥截开,然后用木框将其周围固定,再用糨糊把许多结实的纸条粘到画的表面上,使画的任何部分都不会脱落。另一种防护措施,是用一个固定在木框架上的铁丝网将画的正面罩上,从上部开始,把壁画从砖墙上锯下来,然后用许多铁箍小心地箍在它的后面,并用螺丝拧到框架上,直到整个背面牢牢固定。还有一种方法,是用涂有糨糊的纸条把壁画整个裱上,将房间加热到高温,带有颜料的壁画表层就会卷翘,可以卷起来,将

这个着色层置于一个新的底子上,小心地使纸层软化。不过,在此过程中,所有的修补都会丧失,以后这幅画就会非常暗淡,许多优良的特质,特别是透明色和赭石等颜色都会失去,只有不透明的部位能很好的保存住。

还有一种方法,要求在壁画表面涂一层浓稠的胶,然后贴上涂了胶的比画稍大的布,布的下端要离开墙,让上方的亚麻布(或纸)的边缘超出壁画的边缘。然后把一个木滚子紧紧地固定在布的上方,并试着从上边将画慢慢卷下来,同时要小心地把灰泥弄松。不言而喻,所有这些方法,都需要极为熟练的技术和极大的耐心。要使画连同表面灰泥层一道从墙壁上松脱下来,必须持续不断地轻敲要拆下的部位,这一过程也同样需要极为熟练的技术和极大的耐心。

现今也有人绘制可运输的壁画,把镀锌铁丝网铺设于浅木盒中,再抹上灰泥层,就像抹在墙上一样,就能用湿壁画法或干壁画法在上面绘画,还能在技术上作各种改变。

矿物画(硅酸钠画,立体色画) 石英砂与碱类融合在一起生成一种玻璃状物质,称水玻璃。水玻璃能吸收水分而变成液体。可以说,水玻璃是一种矿物胶,它可以凝固又有黏附力。绘画只能使用钾水玻璃而不能使用钠水玻璃。据说钾水玻璃与石灰或粉末状白垩融合在一起,可产生一种耐久的水玻璃;而与熟石灰、氧化镁和氧化锌一起,则形成一种硅化合物,这种化合物会硬化而变得不溶于水。

基于这种原理,J. 富兹(J. Fuchs)和施罗塞勒(Schlotthauer)创建了立体彩色画技法,后来由 A. W. 克姆加以改进,并作为矿物画技法加以推广。

水玻璃持续暴露于空气之中会分解,因此必须保持密封。水玻璃常常用做广告颜料,也用在金属制品上。它很难用画笔涂,其颜料容易凝固,因此先要用奶汁研磨。矿物画颜料的选择比壁画颜料更受限制。

完全干燥的水泥、石灰灰泥可用作克姆矿物画底子。由于水玻璃固定剂的作用,使碳酸钙表皮变成不可溶解的硅化合物。全部过程依赖于大量的二氧化硅的生成,这样就可以使颜料紧密地黏附到底子上。这种颜料含有氧化镁和氧化锌添加物,必须趁湿涂于湿底子上。颜料要用蒸馏水调和,上面要覆盖一层水。颜料应深深地渗入底子中,如涂于半干的底子上,则不能固定。这种颜料通常只能用透明画法来画。如果不遵守这个规则,颜料在固色时就会变得很暗。颜料和底子一定不能含有石膏,否则颜料会凝结。

画完全干燥后要进行固色,其方法是给画加热并小心地喷以氨钾水玻璃,喷时不可形成液滴。这个过程要重复进行几遍,稍微透明的地方需要的固色剂要比不透明的地方少一些。墙壁上不可留下任何多余的固色剂,但一定要使画上的颜料擦不掉,然后将游离的钾像钾碱一样用水冲洗掉。矿物画最困难之处就是如何恰当地固色,画的耐久性完全取决于这一点。作画应在天气潮湿时进行,而固色应在天气干燥时进行。

在许多例子中矿物颜料画本身已得到检验。在大多数情况下,其失败多半是由于技术上的错误。

水泥和混凝土　现今的水泥仍然是很不可靠的在其上作画的材料。水泥就是水硬石灰,它在水中也会凝固。水泥按一定比例与沙子和砾石相混合就形成混凝土。水泥像石灰一样,需要搀入沙子,实际上搀入的沙子比石灰中用的多,以便产生坚固的水泥灰泥层。在非常平滑的水泥灰泥层上,颜料的附着性能很差。

通常所说的波特兰(Portland)水泥最为常用,它含有多达75%的苛性石灰和25%的黏土,还常含有石膏和氧化镁。有些型号的水泥凝固很快,而有些则较慢,其凝固时间依气温的不同在几分钟到12小时的范围之间,在室内水泥硬化较慢。一般认为水泥和混凝土在2年以后才不再具有活性,并认为那时苛性石灰或石膏就不再会引起进一步的粉化,可是我发现这种粉化现象在

很长时间以后仍然发生。

表面上的碳酸氨粉霜可以用硬毛刷除去,然后用水冲洗。不过,这种方法不能阻止来自内部的进一步作用。

据说,克姆的矿物画颜料在混凝土上非常耐久;油质颜料在新抹的混凝土上会由于皂化作用而破坏。酪素颜料也已用于水泥灰泥上,但是所有这些技法的应用,始终都存在着粉化的危险。据德国的斯图加特博士说,可用于水泥上的颜料有:黄赭石和红赭石,氧化镁(包括铁丹)、拿浦黄、某些群青颜料、亮氧化铬和无光氧化铬,绿土和锰黑。黑色的氧化铁很可能是耐久的。锌白或石灰用作白色颜料。蜡质颜料尚未在水泥上充分试验。绝不可按照习惯作法把苏打加到混凝土或水泥灰泥中,因为它会渗到表面而引起麻烦。

石膏墙 如果完全干燥,可以用丹配拉颜料或胶画颜料在其上绘画,但只限于室内。石膏墙壁要用胶水上胶,胶水中要加入少量明矾。明矾可按 1:10 比例溶于水中,干燥后出现于墙壁上的晶体要擦掉。在户外,石膏不耐风化,涂于其上的颜料会受到破坏。含有石膏的石灰,从表面上看凝固得相当好,但瓦萨里早已说过,石膏会因粉化而使颜料毁坏。石灰灰泥还是比较可靠的。

粗刻 在作画前壁画底子的最后一层灰泥先着色,趁湿刷上两遍以上的石灰浆。当灰泥开始吸附时,用印花粉印上图稿。然后在部分图稿上刮掉石灰浆涂层,这样便产生了双色装饰效果。在过去一段时期,覆盖于整个表面的装饰性的和有人物形象的图案就是用这样的方法完成的。其轮廓线必须刻有坡度,以防切口边缘积聚雨水。

据瓦萨里说,曾用烧焦的麦秆给灰泥着色。这种颜料必须充分而均匀地搅入灰泥中,还可以加入少量酪素或脱脂乳。今天,有时好几层灰泥都要着色,而且在不同的灰泥层中使用不同的壁画颜料和酪素颜料。

波特兰水泥凝固缓慢,也可用于粗刻灰泥。当然,在壁画中这种水泥是不能使用的。因为对壁画来说它凝固太快,允许工作的时间太短。

有天然色的细碎的石头,像板岩、玄武岩和大理石等,在今天常被用作灰泥的添加物。它们必须充分地与灰泥相混合,否则将会有令人烦恼的斑点。慕尼黑的路易斯·戈培尔(Lois Gruber)教授已经用这种方法研究出了粗刻的新式装饰,他断言这种灰泥具有极大的耐久性。在这一方法中,水泥需经专门处理,其灰泥层厚达7厘米。现在正在进行的一些试验,也许会解决在壁画底子中使用水泥这一极有争议的问题。

第九章 古代大师的技法

9.1 概　　述

尽管我认为研究古代大师的技法是非常有益的工作,但是本章的论述并不打算供仿制者之用,也不拟作为艺术史的专题论文。

我的主要意图在于向有创造力的画家阐明,前人曾是如何取得成功的,以便他可以从中得到新的启发,能够创造性地工作,也许能独立发现一些更容易解决自己问题的新方法和新手段。

根据这一目的,本章没有对所有古代大师的工作方法进行广泛全面的介绍,而仅仅是对一些典型的实例加以概括的叙述。

因此,我用早期佛罗伦萨画派的技法来说明丹配拉技法,用凡·爱克的技法来说明混合技法(丹配拉和油画结合的技法),用威尼斯画派和鲁本斯的技法来说明树脂油颜料在合理基底上的运用。在每种实例中,讨论的范围是宽广的,以便对所讨论的技法有一个完整的描述。

今天大多数画家是独立工作的,而在那些大师的时代,每位画家都是艺术传统的一个部分,犹如链条中的一环。绘画知识与技能逐代增长,每位大师均为传统增添了自己的经验。在绘画作坊的学徒通过干活,详细地熟悉了各种材料,并容易地学会这一行业的全部诀窍。

在那些年代,一个画家要成熟可能需要时间,他们不知道今天竞赛性质的画展和狂热的草率。今天所有画家都被要求用杂

耍演员的方法,每个季度推出一件新的"轰动的"作品。

在古代,绘画是建立在可靠的知识和对材料训练有素的运用之上的。

如果把古代大师们的许多作品保存极好的原因,归之于他们所使用的材料比今天的更好,这是某种形式的自我安慰,或多半是一种懒人的借口。无疑,古代大师由于极其用心地进行油的精炼和颜料的研磨,从而获得了各种材料的丰富知识,这些知识肯定大大有助于很好地保存其作品。然而,今天我们作画已有了无可非议的颜料,古代大师却常常不得不使用易退色的颜料。必须强调的是他们只有铜绿可以和我们现在的氧化铬媲美。古代大师们能够应付如此多的困难,表明了他们技艺的可靠。

但是,他们的成功尤其应当归因于他们是按材料的规律作画的。古代绘画的绘制过程,每进展一步都非常合乎逻辑,并保持着自身的整体性,好像自始至终都是按照周密拟定的计划进展与完成的。

我们应该了解,古代大师们在选择和制备材料时,付出了多么巨大的辛劳。而今天,听说有些现代画家坚持他们的狂热迷信,认为只有用随意和简单的技法,不受任何有关材料法规的约束,才能更好地保护创造力和展现个性。这实在令人感到惊异。今天的画家应对自己作品的耐久性有更自觉的责任心,否则会产生令人遗憾的情况。现在,一个又一个的画家,有生之年就目睹了自己作品的毁坏,其原因就是他们滥用材料。一个画家在成为大师之前,首先必须当好学徒。不相信这一点的人迟早会付出代价。雷诺兹曾说:"要成为杰出的画家没有捷径可走。"古代大师的技法,在初学者看来必然很神秘,连有经验的画家和技法专家也难免会犯一些判断上的错误。十分奇怪的是,从其门徒的一些小幅作品中研究技法问题,比研究大师本人的作品要容易得多。

有对古代大师的技法程序忽然感兴趣的画家,往往一听说世上还存在某些关于绘画的古代文献,便认为绘画的问题变得非常

简单了。他马上断定,他该做的一切就是去发现这个或那个大师怎样作画,接着,他的问题便立刻全部解决了!但是,如果他更仔细地研读这些文献,就会明白,除了很好地接受技术训练外,别无捷径。必须抛弃这一极其糊涂的认识。实际上,一切"史料"的价值都是非常有限的。

这些"史料"中的各种配方,都是勉强凑集的。在很早的著作里大量讨论过的材料,今天只有房屋油漆工,最多不过是教堂装修师才使用;有些配方是用于涂金、制备贴金漆等,例如怎样把橘黄色涂于锡箔上以仿制金叶效果;还有一些配方用于微型画和普通建筑壁画,以及雕像的着色处理等。总之,什么都有。欠考虑的人会把用途不明的配方盲目地试用于自己的画上,结果当然令人失望。这些资料性的书中,大量内容未经严格检验,因此,一般说来不宜仅仅由于其年代古老就寄予绝对信任,比如在古代油画中,那些用不适当方法绘制的作品,有的已消失,有的完全毁坏了,惟有最好的才幸存下来。在这方面时间也一直在进行着自然选择。

那些古代画家的手册,往往被一些才疏学浅的人抄来抄去,他们不理解专门术语,因此经常断章取义。有一些配方故意保密,旨在加强和保护其行会的重要地位。后来,手册中又被人加进了许多东西。添加的内容是手册文字中的麻烦,其术语有很多改变,与今天的术语又极不相同,导致文献的翻译者们对其含义争论不休。无疑,那时也存在各种专业术语,但那些不解其意的人很容易望文生义地翻译,常常闹出极可笑的后果。如果我们冷静地想一想,一个不了解画家术语的人,如何从字面上翻译诸如油画颜料的"sinking in",或某种色调的"jumping out"①这样的词句,就不难想象当时的译者硬译某些早期画家的书稿会有怎样的后果。后人在书稿中增添的东西并不少见,有时整个手稿的真实性

① sinking in:意为陷进去,表示某处色彩暗了。jumping out:意为跳出,表示某处色彩与周围不协调,显得很刺眼。——中译者注

都令人怀疑。其写作年代同样不详,日期往往是随意确定的。根据这一切,画家能从这些著作中获得多少益处,便不言而喻了。钦尼尼、索菲留斯(Theophilus)和德·麦尔伦的著作也许除外。更近代的著作最不可靠,它们大多是拿石头当面包,用值得怀疑的美学论述代替切实的技艺讨论。E. 博格尔(E. Berger)的有关绘画技法发展史的论文,非常有趣地叙述了这些原始资料的由来。

　　瑞哈莱门通过显微镜观察,获得了一些有价值的发现,特别是在确定古代颜料以及部分调色液的特性方面,从而证实了许多由经验产生的惯例。不过,这些研究工作仍然处于初期,还不能做出各个时期绘画技法的全面描述。对非常古老的画进行化学分析近似准确,但其结论还不完全可信。

　　例如,一个底子吸收性很强,并被一种光油透明色覆盖,那么对这个底子的化学分析肯定会得出错误的结果。此外,有些古画常常被人用颜料涂过,老的油层经过一定时间变得类似于上光层,多种胶由于互相混合而改变,以及许多画被后人从背面用一些不适的材料所浸透等。造成化学分析错误的原因肯定很多。

　　对于有实践经验的画家来说,重要的是要通晓绘画用的那些材料及运用法则,这样才能使自己必然地而不是偶然地获得与古代大师同样的成果。

　　当今一代画家几乎已经毁掉了其身后与古代大师相连接的所有桥梁,他们必然常常感到奇怪:古代大师们何以能建立那样严格的技法体系?既然油画颜料提供了如此富于魅力而又容易覆盖画中一切错误的手段,他们为何还那样虔诚地遵从这些技术法则?其实,这些技术法则并非经久不变,各种不同的技法都是逐步形成的,一代接一代使之适应自己特定的需要。技法不断前进,既能为有才华的画家自由运用,也能使天资较差的人绘制出像样的,近似名家又耐久的艺术作品。

　　技法随时代而演变,但是,一直存在一个基本观点:作画必须有计划有步骤,对形体和色彩同时并存的部分,可以作为绘画过

程的两个阶段,分别处理。在基础阶段,即在底色层中,可以埋下所有的伏笔:详细的素描、形体的塑造以及用白色提亮,这对于以后涂于其上的颜色明亮有力和透明是必要的。

古代大师总是使用快速干燥的调色液,他们认为,最重要的是画的每一涂层都应该尽快固定下来,停止"变化"。然而,如众所知,今天的习惯作法恰恰相反。

如果你愿意试,过去有一种按计划程序作画的方法;但是,绝不可认为缺乏才智又无意志的人肯定能够运用。此外,必须始终记住,我们正要论及的古代大师,他们都是预先做出明确周密的作画方案的。绘制过程中,每一阶段的进展,几乎都是依据日程表,最终使形体达到高度的完美,使色彩极为透明和明亮。不可否认,今天的绘画方法不是那么简单,但也不能使我们那么直接地实现自己的艺术目标。

9.2　意大利文艺复兴14世纪佛罗伦萨画家的技法和钦尼尼①的丹配拉技法

钦尼尼的论文,为我们记录了乔托的绘画风格特点,乔托把这种风格传给了塔地奥·加地,加地又把它传给了他的学生钦尼尼。

在钦尼尼的手稿中,我们首次发现了绘画技术发展过程的完整描述。而一些早期的手稿则并非如此,所收集的几乎都是各种各样的秘方。

拜占庭的架上画　其色彩具有一种昏暗的特点,这是由于不正确的制作和使用油质清漆过多的结果。其底子中"按个人嗜好"加有肥皂和油,这必然会导致画进一步变黑。

① 　钦尼尼(Cennini):14世纪意大利画家和艺术理论家,现存作品有藏于佛罗伦萨乌菲齐宫的湿壁画。——中译者注

这些油质清漆本身的颜色发暗,经熬炼,几乎呈黑色,而且很稠。它们不能用画笔来涂,要用手掌的球部去擦。为使其干燥,将画放在阳光下晒,使各种油类干燥速度的差别变小。

这种画是一种用胶、碱液和蜡混合的很光亮的丹配拉画的。但也有用鸡蛋丹配拉画的。根据古代传下来的原则,画中肤色部分要用规定的颜色画出,暗部的微绿色用红色来对比。这些画色彩生硬,显得很"花"。为了使之变得和谐,有的画曾被尝试用一些深暗的透明色,很可能是按阿贝列斯①的方法做的沥青类透明色涂过。

壁画曾是激发灵感的源泉,因而架上绘画显示出类似壁画的平面处理。几乎所有的画,都因饰以金或仿金而显得沉重。

一切画都是依照固有的规范画的。主要是出于宗教原因,不允许任何一幅画偏离这种规范。

许多同一时代的手稿阐明了南部各国的绘画,现简要叙述如下:

卢卡手稿② 起始于 8 世纪。其中可以见到一些关于各种颜料的制法,用碱液和明矾沉淀法从植物中提取色料的说明,关于镀金和金字的制作,以及各种胶液和乳液等的资料。手稿还提到半透明画法,要用锡箔作为基底,然后用树脂油颜料透明地涂上,并用油质染料处理。"赫拉利乌斯"手稿,也是出自 8 世纪,其中给我们提供了画微型画和写字用的蛋清明矾调色液,以及关于油质颜料的资料。始于 13 世纪的"马帕·科拉威克拉"(Mappae Clavicula)手稿中也有微型画的制法,镀金工人的一些秘方,用于木板和画布的含胶蜡颜料的配方,以及指导调配颜料和用蓖麻油作为丹配拉画和胶画上光油的说明。

"狄罗苏斯的哈门里亚"(Hermeneia of Dionysius)是出自阿索

① 阿贝列斯(Apelles):公元前 4 世纪古希腊著名画家,亚历山大宫廷肖像画家,擅长透明画法。据传所作《维纳斯女神从海上涌现》,可透过海水看见下面的身体。——中译者注
② 在卢卡(Lucca)大教堂图书馆(意大利)。——英译者注

斯山的画家手册,其日期很难考定,有人认为它很晚(11 世纪~17
世纪)。在该手册中,我们也可以发现拜占庭画的许多规定的惯
例,其中包括加入肥皂和油的石膏胶底的制法。另外还有镀金的
秘方,以及详细而系统的人体画的描述。这些秘方尤其适用于壁
画。在阿索斯的手册中,画布的底子可"根据爱好"选用胶、肥皂、
蜂蜜和石膏制作,然后涂上鸡蛋。手册中提到的光油是酒精光油
和带有黄色的光油,这些光油很可能用于"半透明画法"以及金仿
制品和丹配拉画中。最后还有蜡画的一些秘诀及一种由胶、蜡和
碱液等量混合具有高度光泽的调色液配方。

波瑞吉尔(意大利北部城市)的杜乔·得·庞因斯格纳(Duc-
cio di Buoninsegna)和其画派的画很清楚地在底子上显示出暗绿
色的透明底色——即阿索斯手册中所言的"形体塑造前的初步处
理",它覆盖了整个白色石膏底子上,并在画面各处显露出来。在
此之上,又连续涂了两三层由铅白、赭石和朱红调成的"肉色",即
便如此,其初步造形的轮廓和一些暗部仍明显可辨,产生一种立
体效果和多种层次的视觉灰色。嘴唇和脸颊的红色涂在这层肉
色之上,眉毛、眼睛的瞳孔和深深的皱纹则用黑色和印度红。衣
饰总是在画肤色之前画出的。

这就是前人说的克里特画法,或者希腊画法。蛋黄和有光泽
颜色的"塞拉·可拉"(cera colla)可通过摩擦得到光泽,是这一时
期可靠的调色液。最早期的俄国圣像画,是用蛋黄画的,并用白
色来增强亮度,在肤色中采用了古代的红与绿色彩对比。赭石色
调起主要作用。

乔托是使美术摆脱拜占庭刻板传统的伟大解放者。他的老
师契马布埃①把希腊的鸡蛋丹配拉介绍到意大利。根据乔托同代
人描述,乔托的作品在当时肯定产生了极大影响。他的作品看起

① 契马布埃 Cimabue(1250—1302):意大利佛罗伦萨最早期画家之一,其作品
《圣母和天使》等已带有世俗情味。——中译者注

来几乎都是极其写实主义的,纯净明亮的色彩、自由的运动以及表现空间的力度,都那么忠实于自然的精神。

钦尼尼在他的"丹配拉技法"一书中,描述了对后世影响极大的乔托的绘画技法情况。如今在德国有个很好的译本,译者为 P.威卡德(P. Vercade)。①

根据钦尼尼所述,那时架上画的底子是非常仔细地制备的,特别注意保证画板清洁无油。首先在画板上涂几层胶,然后蒙上画布,随后薄薄地分多次涂上石膏底子,底子的材料也是非常仔细配制的,最后把这明亮的白色画板磨得十分光滑。

现在还没有制备画板的更好办法,我们今天尚不能对这种制法提出任何改进意见,据说钦尼尼制备画布底子的方法另有不同。他是先把画布用热胶湿透,然后用刮刀薄薄地抹上淀粉、糖、石膏,目的是填上孔隙,随后再打上油质颜料底子。难怪那个时期布上的画幸存极少。钦尼尼还不厌其烦地详尽描述了镀金的方法。

那时,布上画是用丹配拉绘制的。蛋黄与无花果树嫩枝的汁液混合,并加水稀释,用作研磨颜料的结合剂和颜料的调色液。乳状的无花果汁液很可能是用来稀释蛋黄的,或许还起着防腐剂的作用。这同今天使用市场上的醋一样。钦尼尼警告说,使用过多的蛋黄十分危险。他还说,"城市鸡"的蛋黄比乡村鸡的蛋黄颜色浅。

首先用水把颜料磨得很细,然后搀入等量的蛋黄。这种用手工研磨的颜料比今天机械研磨的颜料覆盖力要强得多。

先画上衣饰和建筑物,然后把注意力放到肤色部位。一开始就使用最触目的颜色如某种红色,以便立刻得到最终的强烈的色彩效果。为了增加红色的亮度,把红色涂在白色之上。

这种画预先画出清晰而精确的素描。是用混合的绿色淡淡

① 还有一个英译本,译者是克里斯蒂安娜·简·赫林哈姆夫人。——英译者注

地画的。随后用维罗那土绿画出整个画面的色调,亮部用白色平平地塑造两次。轮廓的绿色是用黑色、白色和土黄混合的。暗部用维罗那土绿来加强。在混合绿色调中画上重点,增进眼睛、鼻子和嘴的表现。画中的肤色使用了三种色阶的专有色。一开始用的色调是混入白色颜料的铁铝英土,这是一种明亮如朱砂的红色,系产于小亚细亚的天然赭石,可惜今天已见不到了。最深的色调由铁铝英土和极少量白色颜料调成,中间色调由这两种颜料等量混合,最亮的色调则含有大量的白色。其绿色底稿有近似完成的特点,并有点像画在绿色纸上,又用白色提亮的素描。把上述亮度不同的三种红色涂于此底色层上,根据其明度分别用于亮部、过渡部分和暗部,但始终使绿的底色在暗部保留其影响,与微红色的亮部形成明显的对比。最深的色调其红色最浓,因为它必须与底色层的浓绿补色相抵;中间色调的情况同样,但程度稍差;而在亮部,由于覆盖了较多的白色,对立的绿色不足,红色的浓度必须很弱。

绘画方法是:从嘴唇和脸颊的红色开始,涂色要十分鲜明,由于最暗的肤色必须亮一些,所以要浅一半。然后把各种颜色相融合,连续地逐层覆盖多次。最后用近于纯白的颜色画上高光,最深的暗部用红黑色或纯黑色画上。

衣饰同样用三级色调处理。这种三级色调的用法相当实用,已经延续了几个世纪。

古代的丹配拉技法与现代油画比起来是烦琐和乏味的。必须特别注意不能画得太湿,画笔必须适当挤出太多的水,而颜料还得是流动的。如果覆盖层涂时不够轻快的话,底层就有被溶解的危险。

个别色调只有用"排线法"来画才能获得良好结果。亮部稍微容易处理,由于是涂于白色底色上,它们是保持不变的。丹配拉是水彩画技法的一种,所有的水彩画技法都要求浅色底子,以便涂在它上面的颜色具有亮度;因此,从透明和形体塑造这两个

角度来看,暗部的处理极为困难。所以人为地确定出三种色阶的色调相当有用,因为再现这三种色调总是不太困难的。如果没有这种技术的程式,那么再现暗部的各种色调明暗变化时,就很可能产生满是污斑的后果,因为在丹配拉画中,暗部颜色不但干燥迅速,而且干后会变浅。在水彩画技法中,包括壁画,暗部必须画得比较浅一些,以免看起来沉闷和脏黑。

架上画的中间上光,用的是羊皮胶(由山羊皮下脚料制成)。已完成的画在干燥后,是用光油上光的。

钦尼尼提到一种液态上光油,是用亚麻籽油和山达脂制成,但是这种山达脂与今天的山达树脂有很大差异,今天的山达树脂不适于丹配拉画。

钦尼尼还说,熟油熬炼到体积减至一半时就"再好不过了",它同日光晒稠的油一样。

这些上光油都有一种微红的暖色调,可使较冷的丹配拉画有一定的温暖感。为了获得均匀的涂布,光油都是用手擦上去的。意大利、佛兰德斯和早期的德国画家都习惯用这种方法。

早期关于绘画的书中,经常提到带色的上光油,其效果想必与透明色一样。

画中的有些部分,如衣饰等,后来都用油画颜料来画,也同样使用了三种色调;而肤色部分,在很长时间里却继续使用丹配拉。

在钦尼尼时代就已经有人在墙上和板上画油画了。钦尼尼特别提到德国人更习惯于这样画。据说,乔托偶尔也用油画颜料作画。

丹配拉画具有一种轻淡统一、色彩丰富的外观。暗部较浅,但并不"跳"出画面,给人一种日光漫射的总体感觉。

这些意大利的画和早期德国人的作品有很明显的差别,在早期德国人的作品中,主要部分的透明色与几个不透明的细节并置,决定了画的特点。早期佛兰德斯的画也同样如此,它们将实体效果同透明性结合起来。通常丹配拉画是用不透明颜料画在

带有色调的白色底子之上的,容易同其他技法相区别,看起来有点像壁画。

另外,在意大利,技法程序是一种定规。其产生既非出于兴趣也非偶然,而是严格地、合乎逻辑地形成绘画的制作法则,即利用材料的一切技术可能性,并小心避免一切技术的错误。这种丹配拉画的持久性非同寻常,后来任何技法的作品都未能超过它。

这种技法被壁画全部采用。在壁画中几乎可以完整地见到。那时的壁画制作程序如下。

用两份沙子和一份石灰做成灰泥,放置几天后,抹在湿墙上,再用赭石勾画出构思的轮廓,并用红色粉笔进行描绘。

由于其上又抹一层灰泥,显然此素描仅仅是为了使构图有个比较清楚的印迹,特别是在远距离看时有效果。用此方法产生的素描印迹是可靠的。但抹在其上的灰泥常常脱落,这是由于石灰的碳酸钙表皮未被除掉之故。

在最后一层灰泥上,用混合绿色仔细绘出素描轮廓,然后,按照板上绘画所使用的方法,将画展现出来。

奇怪的是,在古代意大利架上画的白色底子上,有时会见到深深刻出的轮廓线,人们通常认为,这是湿壁画的明显标志。例如米兰画派的画和拉斐利诺(Raffaelino de Carbos)的画就是这样。

当然,这些方法随大师们个人的目的而异。

湿壁画常常是在墙上用土绿颜料完成的。也有壁画是在湿壁画底子上,用干壁画方法完成,有时所用的材料使这些壁画日后毁坏。可是,瓦萨里却明确地谈到基尔兰达约[①](Ghirlandajo)在一个小教堂里画的一幅湿壁画,虽然由于教堂坍塌而暴露于风雨之中,但它却仍然完好如故。瓦萨里因此指出,应按照规则画

① 基尔兰达约:意大利佛罗伦萨画家(1449—1494),画有《最后晚餐》、《马利亚诞生》等画。——中译者注

湿壁画,其后在修补它们时,也不能用干壁画的方法。

鸡蛋是用于干壁画的材料。蛋黄用水稀释后,像涂金一样,用一块海绵抹在维罗纳土绿作底色的画上。有些画家则使用整个鸡蛋。乔托的影响波及整个意大利,并远至法国南部和西班牙以外。德国科隆的早期大师们,在技法上也有极类似于佛罗伦萨时代早期大师的特点,如马斯特·威尔海姆①(Meister Wilhelm)的作品中暗部的绿色底色层。以上两个实例,其技法特点的根源大概都可追溯到拜占庭时代。

钦尼尼所描述的早期意大利画家的技法,被近代的一些画家反复进行了试验,结果往往证明它确实有许多优点。

9.3 凡·爱克和德国古代大师的技法
(混合技法)

从长远来看,丹配拉技法是不能满足画家们的艺术和技术需要的,根据瓦萨里的叙述,为了改进丹配拉技法,在意大利、德国等地,做过许多努力。但是人们仍然习惯于按老方法画丹配拉画(至少在意大利是这样,而据钦尼尼的记载,当时德国已经在墙上或木板上画油画了),不过各地的画家已意识到,丹配拉缺乏一定的柔和感和光泽,颜料之间难于融合,绘画方法主要用排线法过于费力,而且对触碰和潮湿很敏感。

的确,意大利人在许久以前就开始用油画颜料来画一幅画的某一部分,例如衣饰,而人体则继续用丹配拉来完成。

我们从书中读到巴尔东提(Baldovinetti)失败的事例,他试图将很热的液态光油与鸡蛋黄混合,当然制作出来的不过是很差的煎鸡蛋。但是这可以用来说明当时人们进行试验的趋势。一般认为,丹配拉应具有较强黏结力,并能产生更鲜艳饱和的色彩效

① 威尔海姆:德国科隆画派创始人,作品有《戴豆花的圣母》等。——中译者注

果,还应当易于使用。

我们已经了解到,丹配拉画在德国(和英国)逐渐处于第二位,也许是那里的气候条件促成在绘画中使用油。

我们从索菲留斯(Theophilus)著的一本书中得知较早期的德国丹配拉画的有关情况。索菲留斯是威斯特伐利亚①帕得邦(Paderborn)的修道士,他以《艺术分览》为题写了第一部专供画家用的系统著作,这部著作至少比钦尼尼的论文早100年。它追溯到拜占庭艺术之源,其中收有类似于同时代南部各国画家手册中的一些秘方。在这本书里,我们再一次对木板画有所了解,如怎样给木板上胶,怎样裱上画布,怎样制备由胶、石膏或陶土和酪素合成的底子,怎样在锡箔上作画等。其中最重要的是一种丹配拉的制法。樱桃树胶曾用来作调色剂,而浅的颜色,则用搅打蛋清得到的液体来调配。书中还讲到了暗部用绿色作底色层,亮部用白色来提亮,以及肤色使用微红色调等。

特别值得注意的是,在丹配拉混合画法各色层之间,以及在油、树脂和有色光油(即色釉)的各色层之间,均涂一层上光油,简单地说,我们所了解的是一种混合技法。关于各种不同油类的特性,当时人们还是极不了解的。比如索菲留斯说,亚麻籽油不能完全干燥!原来他先用榨油机榨过橄榄油,未经彻底将榨油机清洗干净,使用它来榨亚麻籽油,难怪他的亚麻籽油不能干燥!

他大胆提出,也许可以制作出能放在日光下晒干的油。他说,等待油的干燥是令人讨厌的,因为它延迟了涂下一层颜料的时间。这对于习惯使用速干的丹配拉颜料的画家来说,肯定会感到烦恼。

那时油画颜料已经偶尔用于画人物和衣饰了。但是,不同类型的油未经区分,上光油又稠又暗,必须用手掌费力擦涂。因此"流畅的上光油",具有特殊的声誉。

① 威斯特伐利亚(Westphalia):德国西部地名。——中译者注

凡·爱克的"发明"正是在这种条件下逐渐形成的。

根据以上所述,显然不能说凡·爱克发明了油画,因为在他以前几个世纪就已经用油作为调色液了。

很可能凡·爱克的"发明"并非意在发现尚不知道的某种材料,只是依据推理而有效地使用已知的材料。

根据一个流传甚广的传说,休伯特·凡·爱克按照索菲留斯和钦尼尼的建议,曾把一幅上了光油的画置于阳光下晾晒,不幸得很,画板裂了,因此他后来找到了一种在阴暗处就能干燥的光油。传说又讲,他做了许多次试验,最后发现亚麻籽油和核桃油干燥性最好。

爱米尼尼(1587)叙述说,佛兰德斯人保留了白色坚固的石膏底子,但他们在石膏中加了 1/3 的铅白(那时还不知道有锌白)。画布贴裱于木板之上,但常常只裱于接缝处。调色液是蛋黄或用蛋黄做的丹配拉。这是一个很费力的工序,其结果看上去是干巴巴的和令人不快的生硬效果。据爱米尼尼说,佛兰德斯人作画用的就是这种方法。近代意大利的画家们完全放弃了这种不胜费力的佛兰德斯方法,而用他们独有的油画技法。保罗·皮诺(Paolo Pino)写道:"让我们把丹配拉(水粉画)留给佛兰德斯人吧,因为他们看不见正确的道路,而我们却要画油画"。

瓦萨里自信地(但是错误地)认为:"自从 1250 年以来,实际上是自契马布埃以后,画布上和木板上的所有绘画一直都是完全用丹配拉画的。"这就是导致他将油画的发明归功于杨·凡·爱克的原因。他说:"凡·爱克做了许多试验之后,终于发现亚麻籽油和核桃油干燥最好。用这两种油与其他混合物在一起熬炼,使他发明了全世界所有画家一直期待着的光油。他还发现用这些油类研磨的颜料非常耐久,不会受到水的损害,而且不用另外上光就具有光泽和生气。其最佳的特性是它们比丹配拉颜料容易融合衔接。"然而在凡·爱克以前 100 多年间,油质颜料和熬制的光油就已经众所周知了。

假如凡·爱克运用的是一种纯粹的油画技法,则以上从爱米尼尼和保罗·皮诺文中所引述的内容就毫无意义了。虽然这里我们已讲清了各种技法的差异,但还要反复强调的是,凡·爱克的技法只不过是一种运用熬制的脂油光油的油画技法。

人们可以在大量的佛兰德斯画上观察到非常坚固的白色或灰色丹配拉底色层。据传凡·爱克的底色层(灰色底稿)比其他画家画完的画还要完美。根据经验我们都知道,单色或带少许固有色的丹配拉底色层,极有利于用树脂油透明色来做收尾工作,同时还能大大增加色彩的明度。凡·爱克不过是根据经验非常了解丹配拉底色层比油画底色层更有利而已。只有这种能迅速而牢固干燥的丹配拉才能满足那个时期的普遍需要。丹配拉的少油特性使涂于其上的釉染油色显得极为好看。丹配拉水质调色液还允许非常精细地处理素描,而且灰色或白色初步底色层丝毫不会减弱釉染色彩的特殊魅力。

丹配拉还有一个优点,即用油色覆盖时,不会溶解,而油质颜料的底色层,就有溶解的危险,更不用说还有其他诸如干燥很慢的缺点了。认为古代大师情愿放弃丹配拉这些方面众所周知的优点是没有道理的。

油质颜料易于衔接融合的特性,只是在覆盖层中才是重要的。在底色层中,油质颜料的这一特性,与其光泽一样,并没有什么好处。底色层也可以用酪素胶绘制,酪素胶不溶于水。

凡·爱克和所有早期的技法,其特点是用白色提亮,这是与现代绘画技法的显著不同之处。在凯勒·凡·芒得(Carel van Mander,1548—1606)的"画家手册"中(奇怪的是这部书迄今仍不为人们注意),有段叙述说:"杰克斯·得·巴卡尔(Jacques de Baker,1530—1560)应享有永久的声誉,因为他画人体的亮部不是单独用白色(然后再用透明色),而是直接用搀入肉色的白色颜料。"如果说这段话意味着什么的话,那么,似乎可以说,在得·巴卡尔以前,单独用白色提亮来画初步底稿,是个普遍的习惯做法。

弗拉尔特(Filarete,1400—1469)描述了这种用白色提亮的步骤,在透明底色(一种带色的底稿)上,画面的各个部分都要用白色来提亮。这一步骤对一些写文章的人来说,只有当他们弄懂了画面用白色提亮的特性后才会知其奥妙。在暗部用薄薄的一层白色覆盖,亮部则用厚涂法,这样使画面仅靠白色便可得到各种等级渐变的光学灰色。弗拉尔特接着谈道:"如果要画人像、房屋或动物,首先需用铅白来塑造",他又说,"如果画中所有部分用铅白提亮了,就可以涂上物体的专有色,用白色和专有色展现亮部,并在亮部和暗部画上突出的重点。"

古代的丹配拉不能厚涂。蛋黄颜料涂得太厚容易脱落。可能是凡·爱克由于发现了某种乳液而大大改进了丹配拉技法。从巴尔东提的不愉快的经历来看,也许可以说丹配拉的改进即将发生,并且据最新报道,在意大利、德国等地,为了改进丹配拉技法都做出了极大努力。当然丹配拉作为一种乳液已变得相当牢靠,并具有更大的遮盖力,它能与油和树脂光油很好地结合,还能用水稀释,甚至稀释到如纯水一样的程度。

丹配拉的笔触极其清晰和明确,这在论述混合技法的章节中曾指出过。实际上,用任何其他调色液调出的颜色,在薄的油画涂层或光油色釉上,都不能画出这样清晰的笔触。

在上光时,如果使用得当,丹配拉乳液的色层不会发生变化,但纯鸡蛋丹配拉却不行。

毫无疑问,像休伯特·凡·爱克这样有才干的专业画家,会很快发现上述丹配拉的性质,而更加可能是因为在索菲留斯的时代,也就是说在200年以前,人们就试图运用油色涂层和丹配拉涂层交替的混合技法了,这早已为人所知。

古代的鸡蛋丹配拉的缺点是,当它被重涂时,很容易被溶解,甚至溶解到底子。

通过利用微带赭色的油质或树脂透明底色,也就是说,在素描上涂一层薄而少油的透明色,或者在丹配拉底色层上涂一层树

脂光油或威尼斯松脂，或者用胶质透明色涂在坚固的石膏底子上，再用丹配拉白色提亮，其后就不会出现不利的危险。底子上的这层透明色会变得很牢，即使用很多水去涂，也不会使底色溶解。

在透明底色上，仔细用各种不同浓度的白色颜料画出亮部、暗部和中间过渡，结果便使形体获得一定的立体感。这种技法的基本原则是，在透明底色层的每个部位上，无论涂得多薄，都必须涂上白色颜料，否则，当新的树脂光油透明色涂于未覆盖白色丹配拉颜料的透明底色时，就会把底色层溶解。

我坚持认为：所谓凡·爱克的发明，不过是他在逐渐获得这些材料知识的基础上，合理使用了材料以及按照逻辑来绘制他的作品而已。

必须明白，画中覆盖层珐琅样的融合，透明的深色，柔和的造型及浓重的色彩均可只用油画的方法得到，无论用多少油，都不必运用某种丹配拉技法。试图用丹配拉来得到这些效果，只会浪费时间，任何试用过丹配拉技法的人都懂得这一点。

由于当时需要更多不同性能的材料，而形成了这一完整的技法。哪一种材料能画出最精细的笔触，能提供迅速干燥的坚固基底，并能立即在上面作画，同时又具有相当少油的特性呢？毫无疑问，丹配拉在这些方面大大超过了油画颜料，所有这些优点都是在底色层中最为重要的。

另一方面，哪一种材料能在暗部产生最大的亮度，并能迅速融合而精确地确定色彩，又能迅速而容易地再现混合色呢？当然是油画颜料，将油画色与树脂光油、香脂和日光晒稠油混合使用时则更好。早期的深色黏稠的油质光油是不能满足这些要求的，众所周知，凡·爱克对这种丹配拉光油很不满意，把它称为褐色的调味汁。另外，在凡·爱克时代，对于一些浅色的光油，例如"布鲁基兹（Bruges）白色光油"，人们已有所了解，我们有理由认为这种光油若不是玛蒂脂松节油光油，就是一种像威尼斯松脂那样的香脂。凡·爱克的发明大概不是一夜之间就想出的，而是逐

渐发展而来。一开始,他也很可能用的是深色的光油和黏稠的熬制油。总而言之,大家都知道,凡·爱克早期的画已经比后期的以及其继承者的作品变得更黑更黄了。

钦尼尼早已提到过具有光油样特性的日光晒稠油,比其他所有的油都好。我认为,他很可能是把日光晒稠油与树脂和香脂混合在一起,作为在丹配拉基底上的透明色使用的。这种透明色的作用,凡·爱克一定特别赞赏,因为他原先是一位玻璃画家。还有人说,他使用的调色液具有刺鼻的气味,这说明他用的是松节油光油,而不是鸡蛋调色液或油质光油。这种类型的透明色可产生非常鲜明美丽的色彩,使暗部具有极大透明度,还可产生令人愉快的柔和感。

然而单用透明色并不是完全的方法,还要进一步用白色颜料提亮,同时将素描加强。

把白色丹配拉颜料涂于这些少油的树脂颜料透明色上,就为再涂透明色建立了一个新的基底,从而可以进一步改善形体和色彩,这种方法非常简单而又有效。尽量精确地再现形体是这种绘画的目的,就像古代大师们通常的目的一样。最精微的细部,例如一根根头发和一点点珠宝,都很容易用这种混合技法绘出。使用丹配拉的黑色或任何其他颜色和白色,均能达到像图案画那样的最大精度,而且上光后其效果不会有改变的危险。

这种作品可以暂时搁置起来,日后随时拿起来再画。它具有光泽,无须上光。专门使用丹配拉的画家和书籍装饰家很快就注意到了这一点,瓦萨里专门对此作了叙述。

其高度明亮的效果,是借助于在暖调透明底色上用白色提亮的纯白而牢固的底子和以前不为人知的非常清澈的光油透明色罩染所产生的。在技术上方法很简单,只不过是合理地运用了各种技法的不同特长而已。

丹配拉颜料一旦干燥,就会变得不溶于水,涂于光油层上的丹配拉会变得坚硬如石。所有这些就是传说的凡·爱克技法的

特点。如果这一技法一直是以单独使用油画颜料为基础的话，那么就很难理解为什么它当时竟会引起那样的轰动，又为什么视它为一项新的发明，因为油画以及使用在油中熬熔的树脂为人所知已有几个世纪了。而透明色自从阿贝列斯时代以来也已人所皆知。如果这些新奇的画不是用所述的方法绘制的话，它们就不会以那样出色的状态和那样透明的色彩一直幸存下来，如今至少已变成深褐色了。

尽管现在市场上有几种所谓"惟一真货"的凡·爱克颜料，还登出了几条凡·爱克技法的广告，但是要证明哪一种是惟一的凡·爱克技法大概永远也不可能。假如我们拿现代例子作比方，静下心来细想一想，在富鲁克（Flörke）、塞克（Schick）、博格尔（Berger）等人所写的关于勃克林技法的著作中，他们对勃克林技法的描绘是多么混乱时，就必然会对其记载的各种秘方的价值产生很大的怀疑。每个人都只是按自己的观点来写作，对所讨论的技法的理解程度如何，总是值得怀疑的。

对于今天的画家来说，所有这些技法问题，都是极大困难的根源，尤其是缺乏各种早期的技法训练者犹甚。还有一个原因也很重要，是由于像凡·爱克用过的那种丹配拉和油画颜料，是用手工制作的，而今天的管装颜料往往含有一些添加剂，使得油画颜料和丹配拉颜料很难成功地结合使用，使混合技法变成了儿童的游戏。

一个有实践经验的画家，首先关心的，应当是发现某种材料，对他没有很多麻烦，也不需特别的窍门，就能画出相当于古代大师那样有价值的作品，这才是最重要的，而所有历史上关于美术的一些流传和古代手稿中所有的秘方，都必须放在第二位。用下述方法有可能画出具有佛兰德斯大师特征的画，这已被一些画家大量的试验习作和作品所证实；此外，那些尽管特别仔细关注细节的作品，只要其色彩仍具有最大的亮度和透明度，十之八九会持有这些特征。

此技法程序按其逻辑进展可能大致如下:

1. 制备坚实的白色石膏底子。

2. 将素描稿用印粉转印,用墨汁或丹配拉黑色勾出轮廓。

3. 将微带红色或黄赭石色的油画颜料用松节油树脂光油稀释,涂于底子上作为透明底色层,所有多余的透明色都用抹布擦去。底子上的这层透明色应当是薄的,略有一点光泽,具有像有色纸那种质地,其下面勾画的轮廓线应显露。

4. 在这层透明色未干时或干后,用丹配拉白色提亮,首先用排线法从人体的高光部开始,衣饰上可较粗放一些。这个过程最好分作几层连续进行。

5. 在用白色提亮达到足够的效果时,涂上用光油、香脂或日光晒稠油稀释的树脂油透明色,这层透明色必须很薄,并很精细地涂布。

6. 如果某些形体表现得仍然不足,可以重新用丹配拉白色来修改。

7. 按第 5 条重新涂上一层透明色,再用树脂油颜料半透明地在透明色中作画。此时暗部透明色必要之处还可以再加浓。这样,以十分简单的方法便产生了丰富的中间色调层次。

用白色提亮的部分,当然开始总是要比最终预期的效果亮一些,否则覆盖于其上的透明色便不会透明而又明亮。透明色最好用手掌的球部或手指来处理,这是古代大师们习惯的做法。每种油画颜料透明色也都要涂成薄薄的一层,颜色太浓会损害画的亮度。

凡·爱克时期的绘画都着色浓艳。红、蓝、绿均使用纯色,干后用透明色修改。由于底色层中使用的丹配拉白色本身加入了少量拿浦黄和灰或绿等颜色而有所变化,往往涂于其上的色彩也随之而发生变化。例如,某种红的透明色涂于这些有差别的白色之上,便呈现出了有趣的变化。为了确信这一点,只要做一下试验,在色调稍有差别的底色层上,涂上同一种红色的透明色,便可

看到怎样产生许多不同的细微色调变化,它们可能变为冷色或暖色,也可能变为紫红色或是如火的黄红色。这就避免了冷暖色的直接混合。一般来说,逐层涂上的一些色层,颜色是不会彼此混合的。这样就产生了与直接混合的颜色所获得的效果完全不同的,既简单而又总是容易再现的效果。

作画开始先从暗部着手,用黑色和少许专有色画上各个重点,最后把最鲜明的高光和最精确的细节画上作为结束。

使用柔软的画笔,任何僵硬感都可用所谓"融合器"型的大而柔软画笔来使之变得柔和。①

最后,在透明色上薄薄地像呵一口气一样涂上一些色调,例如,在亮部涂上白色来修改过暖的色调,用其他色调来加强深色重点或强调形体。所有这些色调都必须涂得极薄,以便底层的色调不至于消失,而只是得到了精细的改进。这样,有形的物质便会令人看起来神秘莫测,调和与对比在整幅画面统一地建立起来。这些最后技法的精美效果当然是十分柔和而自然的。可惜这些精美的效果今天仅能在极少的古画上见到了。(这些效果很容易受损,常常在修复的过程中失去。)

仅仅一个世纪的过程,凡·爱克的技法几乎被简化成了以透明色为主的纯一次完成作画技法。而彼得·布鲁盖尔仍然用白色来提亮,并使它在覆盖层中起作用,因此,其色彩产生一种非常朦胧的效果。在那不勒斯存有两幅老彼得·布鲁盖尔所作的丹配拉画。而 H. 布希(1450—1516,尼德兰画家)用一次作画法所作的一套画和杨·斯可列尔(1495—1562,尼德兰画家)的作品,看起来好像完全是用透明色绘制的。后来的部分大师采用红色透明底色。

丹配拉油画混合技法可以反复地修改,并很容易变换,以适

① 用干净的大软毛笔轻轻刷扫生硬的笔触,可使之相互融合,产生朦胧的效果。——中译者注

应各人自己的需要。

显然这不是一种为快速习作所用的技法，它只适用于井然有序地作画，古代大师们正是这样使用的。这一技法并非人人都能使用，因为使用它的先决条件是要有非常严格的训练。

这一技法是由尤斯丢斯·凡·根特（Justus van Gent）和美西纳 Messina（1430—1479）介绍到意大利的，在乔凡内·贝里尼（1430—1576）、培鲁基诺（1450—1523）和其他同时代的大师们的画中，从颜色增大亮度之处，可以看到这一技法的效果。

达·芬奇通过一种半面暗的特殊光照，有意强调光和阴影来表现形体，从而丰富了绘画艺术。他使用灰暗的色彩却获得了从亮到暗极其细微的色阶渐变效果。

达·芬奇致力于技法试验，特别是用油画颜料试验。他的许多画都由于用油过多和在一些暗部使用了砷酸铜而遭损害。他总是急于得到新的发现，因此他的某些技法试验结果难免会很糟。这种精细的佛兰德斯技法以不同的变异形式，一直持续到被威尼斯画派的粗放风格所取代。

在德国，佛兰德斯技法得到了迅速的传播，以许多变异的形式被采用。

德国的古代大师们，像意大利和佛兰德斯的古代大师一样，都有绘画作坊，与今天的教堂装饰家的作坊相似。这种作坊制作出来的作品，依其所用的材料质量以及作画人所下的功夫，其艺术价值差异很大，技法性质也有明显不同。当然这主要是由支付的价钱和使用目的决定的。这一工作大部分都是由雇工来完成。他们还承担诸如塑像的着色，镀金，甚至普通的房屋油漆等各种各样的工作。总之一切事情都为初学者提供了各种材料的第一手知识，并让他们学会使用这些材料。因此，在这里，材料的知识自然会不断地增长，而今天的一般画家，对这些材料知识已没有足够的了解，最早的德国绘画无疑也是用丹配拉绘制的，但是不久就用油画颜料来绘制衣饰等物品了。

据钦尼尼讲,很早以前古代德国画家就用油画颜料在墙壁和木板上作画了。在莱茵河下游一些国家可以找到墙上油画的遗迹,当然,这些画并不耐久。木板油画的质量非常不一,有时很粗陋。其颜色的性质和房屋油漆差不多,因此被人们称为"拙劣的画"。当时,绘画作坊也可以制作出真正的杰作来。不仅在德国,而且在意大利各地所有的绘画作坊都有这种情况。雷尔曼通过显微镜观察发现,在德国的古画中,油画颜料用得较少,而丹配拉或树脂油颜料则是最流行的材料。我们今天所保存的那个时期的各种绘画,在有些画的人体部分就是用白色或浅灰的无光颜色浓厚地涂于暖色透明底色之上的,例如像 M. 伍尔盖莫特(1434—1519)的画。另外,后来一些大师的作品也能看出是使用透明色的。

丢勒的作品是最能说明佛兰德斯技法影响的例子。在他的画中,我们可以发现经过仔细制备的白石膏底子①和精心绘制的底稿素描,以及以淡赭色为主的透明底色层。他的几幅画中都用白色提亮,也是明显的证据。

这些早期画派的画法与我们当代相比,主要的差别在于不同颜色的轻微混合。他们以浓厚的白色作基底。通过交替覆盖透明色给基底上色,但是这些颜色本身并不混合。有效地避免了冷暖色的混合或补色间的混合所产生的灰暗效果。因此,其色彩保持着全部魅力,只是稍微有点变化。

丢勒要求非常刻苦地画出每个细部的确切素描,并强调这一要求不能打折扣。

1509 年 8 月 26 日丢勒在给贾科贝·海勒尔(Jakob Heller)的信中写道:"我知道你的木板画保存得很清洁新鲜,因为你的木板画不是用寻常方法绘制的,所以它们将会保持原样五百年。"在同

① 丢勒在意大利时写的信中提到白色画板,说他希望在 8 天之内刮磨完毕。次年(1507),他说他已把画板交给一位行家打底子和涂透明底色。——原作者注

一封信里，他又说："我可以在一年内制作出大量的普通作品，多得简直没人能相信它们会出自一个人之手。"这些"普通"的画是怎样的呢？也许是一种用油画颜料晕染的有轮廓的素描？可以看出丢勒自己做了十分严格的划分，如果说，他的最精细的作品是纯粹的油画，这是不可想像的。丢勒作品后来的复制品毫无疑问都是用油画颜料画的，它们已变得很黄，绝不能与原作相比，这一点也是很重要的。

有许多人认为丢勒不过是在干净的底子上用了透明色，还认为他的作品之所以绘制精细，主要是由于他自己研磨颜料。虽然丢勒像他同时代所有大师一样，在他的绘画作坊里雇佣了其他人，但所有作品都是由丢勒来完成的。有一次他给贾科贝·海勒尔的信中写道，他完成了一幅祭坛画的两侧的构图，并另找一个人为两侧的画涂底色，他自己打算集中精力去画中间的镶板画。

丢勒亲自研磨颜料，对油进行精炼，大大有助于他的出色的技法，这是无可争辩的。最重要的是研磨颜料所用的核桃油，其流动性特别适于精细的描绘。

我确信像丢勒描述的那样：如果用流动的油画颜料反复涂底色和覆盖层，只能产生暗褐色的陈列馆色调。叠加上多层油画颜料，就会失去笔触的清新感，线条锋利是丢勒和许多德国古代大师作品的明显标志。除了水质的调色液外，用任何其他调色液要想画出这样精细的线描都是绝对不可能的。为了确信这一点，你只需研究一下珠宝上浓而不透明的亮点或几根细头发丝的画法，如果用油画颜料，在技术上不费一番工夫是不可能画好的。不管一个人的技巧多么熟练，如果他试图用油画颜料来画上述细节，结果多半只能画出不成形的斑点，而不得不将其全部刮掉重画。松节油和熏衣草油用于画细节也是没有好处的，它只能引起笔画扩散，而且会溶解底色层。

惟有一种材料允许用丢勒的方法绘制这种细节，那就是用水稀释的丹配拉，它能直接涂于湿的或干的油画颜料上，或涂于树

脂光油透明色上。

凡是需要像图案那样的细节，都能很容易地用丹配拉来完成。任何试用过丹配拉的画家都会承认，这种材料至少比用纯油质颜料画出来的效果更接近于丢勒的原作。

丢勒非常懂得油画颜料易于变黄的危险。这可以从他的话中推测出来。他说，只有他自己制作的光油才能用于他的画，因为其他光油都会使他的木板画变黄而毁坏。他还知道一种"白光油"，也就是一种用香精油做的树脂光油。

我们今天使用油画颜料时，总是对它过分赞扬了，我们完全可以相信，像丢勒和其他那些极有才能的专家，会知道如何衡量各种技法的优劣，把它们的优点巧妙地结合起来。

我们只需看看在纽伦堡（Nüremberg）的丢勒门徒的旧复制品，那些无疑是油画；再看看丢勒作品的修补部位，就能够识别什么是油画颜料，什么不是。

从丢勒本人的书信中，我们可以了解到，这位大师着手作画时是何等小心，何等重视底子和颜料。他在 1508 年给贾科贝·海勒尔的信中写道，他已完成了祭坛两侧画的底色层，不久即将画完。中央的画板他已用两种最好的颜料涂了底色，因此他马上就可着手画完。他接着写道："我想把底色画上四五遍或者六遍"，又说："我尽最大的努力画完了底色层"。他在 1509 年的信中写道："我用了我能弄到的最好颜料，特别好的群青①……因为我作了充分的准备，最后又加了两层以使它能保持更长时间"。如果我们使用今天的材料运用这种技法，那是不可想像的。绝对没有人能保证，一幅画用今天的油画颜色画了那么多遍底色和覆盖色会持久不变。

① 雷尔曼（Raehlmann）根据显微镜观察认为；丢勒以为他使用的是真正的群青，其实是一种铜蓝。雷尔曼称这种颜料和真正的天青蓝（天然群青）是美妙的丹配拉颜料，曾被意大利、佛兰德斯和德国的大师们用鸡蛋丹配拉研磨成颗粒很粗的粉末使用。——原著者注

　　与模仿凡·爱克风格的技法是不同的,丢勒使凡·爱克的技法适应了自己的目的。在这儿,所有的颜色都是透明地涂于仔细分出亮度等级的白色之上的。顺便说一下,在丢勒的画上,尤其是在"布姆加特奈尔(Baumgartner)祭坛"的画上,利落、明快的水质丹配拉笔触线条是很容易辨认的。丢勒的信中又说:"在一两年或三年以后,我打算用一种别人不知道的新的光油上光,这样,画的寿命可增加100年。我不让其他任何人给它们上光,因为其他所有的光油都是黄的,会使我的镶板画受到损害"。这就证明,他知道某种与通常熬稠的油和把树脂溶入热油中的光油不同的光油,即某种树脂稀光油,或香脂油,就像佛兰德斯画家也知道的一样。

　　据说丢勒使用过经筛选的炭灰过滤的核桃油。核桃油确实可运用于非常细致而精确的技法。在现存丢勒的一些画中,部分颜色已经脱落,可以看见白色的底子。底子上的一层微带赭石色的暖色透明色,还有用黑色水彩颜料画的素描都很容易认出,还可以辨别出为产生视觉灰色而专门处理的衣饰。圣徒约翰的红色斗篷是用黄、白两色做底色的,以便产生如火的红色,而绿色同样用微黄的白色做底子,以便增加亮度。精细描绘的头发、珠宝等不透明的笔触和线条,不是画在白色底子上,而是画于底色层上的。使徒保罗头部的一部分颜色已被擦掉,很清楚地显露出涂在透明的专有色上提亮的白色。笔触清晰而精确,白色也没有变黄。

　　丢勒将他的一幅自画像寄给了拉斐尔,这幅画是在很细的棉织物上画的,所以从两面都同样可以看。亮部是透明的,未用不透明的白色,实际上它完全是用水彩颜料绘制和塑造的(据瓦萨里讲)。

　　在 M. 格吕内瓦德(1455—1528)画的伊申海姆(Isenheim)祭坛画上,很清楚地显示出使用了树脂透明色,同时在亮部,丹配拉白色颜料坚实的特性与最精细的融合效果相结合。由于皂化作

用,画中的油画颜料早已不复存在。汉斯·巴东①的一些作品,显示出与同时代其他大师的许多画同样的,以白色提亮为基础的技法结构。凡·芒得(Van Mander)写道,荷尔拜因绘画的方法与众不同,他画胡须和头发时,首先用适当的明暗画出总体效果,然后流畅而精确地画上细节。而其他画家作画首先画素描,接着在用白色塑造的形体上,连续交替地罩染透明色。在荷尔拜因的一幅画上,雷尔曼用显微镜发现了使用乳液的明显证据。他认为,可以证明直到18世纪丹配拉仍被用于油画。后来,这种坚固的白色底子和精细的技巧方法便失传了。不久之后,我们就几乎只能看到单独使用油质颜料作画所具有的明显典型特征和严重变褐、变黑的作品了。

9.4 提香和威尼斯画派的技法
(在丹配拉上覆盖树脂油颜料)

佛兰德斯画家的技法,首先是意大利热心的继承者发现的,后来在意大利又被放弃,显然是由于这种技法存在着许多困难。爱米尼尼(在1587年)称这种技法是"既费力又枯燥的艰苦的工作"。他说:"现在有人正在试用油画。"这间接地证明了凡·爱克的技法不可能单纯是油画技法。

此外,在迅速发展的威尼斯城,各种各样的问题等待着画家们去解决。威尼斯的强大和财富必须用大幅壮观的油画加以歌颂。这些新问题必然要求全新的表现技法。而佛兰德斯技法是为了表现爱情和友谊,从而精心于造型和色彩所形成的,已不适于规模宏伟的绘画了。

当然这绝不是对古代技法的轻视,而只是合乎逻辑的发展,

① 汉斯·巴东:(Hans Baldung,1476—1545):德国画家。曾在丢勒画室工作,受丢勒影响,晚年接近格吕内瓦德。代表作品为宗教画,充满神秘色调。主要作品是弗来堡大教堂的十二面祭坛画。——中译者注

以适应新的目的。因此,几个世纪的经验并未被丢弃。这个时期的作品,不再能从近处看到有关细部的高度完美和多样的专有色,而是表现为一个和谐的整体,旨在产生动人的绘画装饰效果,使各个物体独立的亮与暗的色块突出于整个画面。木板上不再使用耀眼的白色底子,深色的底子受到偏爱。画布上大概先涂以石膏底子(或玄武土类),再涂上灰色或红色甚至暗红色的树脂油颜料的底色。据传闻,至少巴萨诺和委罗内塞都报怨过石膏底子因抹得太厚而发生了脱落。像委罗内塞使用的幅面很大的画布必须特别结实。不要忘记,那时使用的都是粗麻布,要消耗大量的底子和颜料,但这正是今天为什么这些画布的质地如此引人注意的原因。

在这种深色的底子上用白色来提亮,通常要涂得相当厚,再用灰色或土绿的混合色来表现各种明暗层次。凡·爱克的鸡蛋丹配拉技法已不适于这种厚涂的底色层,尤其是在这些底子不太牢固的画布上。必须找到较强的结合材料。马西亚纳(Marciana)图书馆(16 世纪)的一部手稿中记述了已做成的这种材料的说明:用一份研磨浓稠的油画颜料,与等份的丹配拉颜料相混合(丹配拉颜料由蛋黄和等量的水研磨而成,较浓)。这样混合的白色颜料能变得特别坚硬,并能涂得很厚;薄涂时除了能迅速干燥外,还会产生像面纱一样柔和的调子。一旦干燥,几乎就不会溶解。它可以涂于湿的光油或透明色上,这一点对于以罩染为基础的技法来说是特别重要的。在画底色层阶段,设想一下在黑板上用白粉笔来塑造一个立体的形象,便可得出这种技法的极近似的效果。首先勾出轮廓线,然后用粉笔画出亮部,而空出的黑板的黑色即转化为各处的暗部。中间色调用指尖把亮部边缘与暗部融合来产生。这种底色层的整体设计是由三种色阶构成,即亮色、中间色和暗色。亮部用白色颜料厚涂,中间色由底子透过较薄的白色涂层产生,如果后来中间色涂层过厚,其丰富而朦胧的视觉灰色效果就会失去,这幅画将会显得生硬和粗俗。在底色层也可

像凡·爱克的技法那样,反复交替地用白色提亮和涂以透明色。

当然,只有在非常亮的底子上,透明色才是有益和有效的,因为所有透明色都会使被其罩染的浅色变暗,因此这种画在进一步展现时,暗部要用稀薄的白色或灰色淡淡地涂一遍,或者使用稍带绿色的白色,这样,才能使透明色产生非常明朗的绘画效果。

瓦萨里讲述提香时说,他在绘画生涯之初仍采用古代佛兰德斯技法,作画极其勤奋并注意细节。那时的一些作品无论从远处还是在近旁观看,都很有效果。后来他涂色运笔粗放,画只有从远处看起来才完美,但所画人物却显得栩栩如生。他晚期的作品概略一切细节,追求粗放浑厚的绘画效果,这也许是由于他老年时期视力衰退的缘故。

提香的独特之处是不用详细的素描底色层,因为这会妨碍他的想像,干扰他作画。他用亮部和暗部对比来构成他的画,以实现纯粹的绘画效果。像所有善于运用色彩的大师一样,他也使用很少几种颜色。在一篇关于他的逸事里,谈到他使用的画笔像扫帚那么大。他访问西班牙时,使馆官员请他解释此事时,据说他的答复是,他这么做是为了与拉斐尔和米开朗基罗的画不同,他不愿成为模仿者。因此,他在漫长的一生中,形成了一种个人的、自由的表现方法。无疑,他少年时代严格的技术训练对他是很有帮助的。据瓦萨里讲,提香在年轻时还画过大量的壁画。

"Svelature,trenta o quaranta!"(透明色,30 层或 40 层!)这是传说中提香的感叹语。但这话的意思不能理解为在整幅画上不断地涂新的透明色。提香画中底层浅色的厚颜色,可能有一种是黄白色,作为暖红色的基底;一种是绿白色,作为冷红色的基底。上面都是用鲜艳的透明色罩染的,在必要之处擦掉一部分,或把邻接的各种颜色融合起来。表现色彩的反光常常像哈气一样薄,或者再薄涂一层白色以减弱色彩的粗俗。种种表现物质效果的技巧,都被他加以运用,并以这种方式创造出令人产生神秘联想的作品,永远引人注目,百看不厌。

提香的另一句话是,"让你的色彩灰一些!"这句话的含义只有把凡·爱克对技法的严格要求与提香的新目标相比之后,才能正确地理解。凡·爱克要求各种颜色都要纯净、透明和优美——凡·爱克没有白当一个玻璃画家;提香则要求色彩从属于大的和神秘的主色调。提香是使色彩冷暖相间产生中和色调的发明者,这种技法在今天的绘画中发挥着重要作用。

这一技法,就是把鲜明的、漂亮的和刺眼的各种颜色与其对比色相交错,即用绿色等颜色间隔画在亮红色上使其减弱。上述提香的话,指的就是这个意思,而不是使用"灰暗"的透明色。提香反对用一次完成画法作画,他认为这一画法不能详尽地表现人的色彩变化。他常常把画放置数月一笔不动,有时,在新的冲动下,迅速地、毫不犹豫地刮掉所有那些在他看来对画的主要意图是多余的东西。最后尽管画已完成,他总要继续加上一些精彩之笔。在画中用白色提亮的粗放显眼的结构上,他往往要用拇指修改某一亮部,或加深某一暗处,要么加强某种颜色,但心中始终记着画的总体效果。他的学生帕尔马·乔威尼(Palma Giovine)记述,有时他完全使用手指,而把画笔扔到一边。这一切的最好例证是在慕尼黑皮纳科斯克美术馆的一幅名为《救世主的痛苦》的画中。在那不勒斯的教皇保罗三世的肖像画中,可以在底色层上看见同样坚实的厚颜色,这幅画好像是用树脂油颜料在很实用的丹配拉基底上很简朴地完成的。基底良好牢固的品质非常成功地衬托了透明色,其效果是临摹者们很难取得的。如果把兰贝赫的所谓"神圣的和世俗的爱"的复制品与原作进行比较,就可以发觉这一点。

具有很多内部反射光的画,无论放在亮处还是半暗处,效果都很好。提香的模仿者的画却不行,因为他们忽略了在深色底子上用白色提亮可能带来的好处。

无疑,那时常常使用树脂油颜料、玛蒂脂、日光晒稠油、亚麻籽油或核桃油,还有像威尼斯松脂一类的香脂都被用来作透明

色。在较早期的作品例如维也纳的《圣母与樱桃树》中,发现有褐色和微红色的透明底色层。当这幅画重新安装时,人们发现提香曾改变了原先的构图。不用多说,像提香这样伟大、精神无拘无束的人,在技法方面同样也是自由而豪放的。在长期的职业生涯中,他把这种精神贯穿于他的作品,而从未牺牲其基本原则。

在他弟子的画中,其技法特征比这位大师本人的作品展示得更加清楚。例如,艾尔·格列柯的画就为我们提供了许多关于提香技法的有价值的资料。

为了便于说明,在此叙述一下慕尼黑的老绘画馆里的艾尔·格列柯的作品《基督脱衣》的大概复制过程。这幅画曾经按照这种技法程序进行了几次非常成功的重画。

在这幅画中有多处可以辨认出一种非常明亮的棕色透明底色层。这种明亮的底色只有用透色色涂于白色底子上才能复制出来。它可能是用一种玛蒂脂光油稀释的油画颜料罩染的,或许是涂于上过光的丹配拉。素描可能用黑色丹配拉颜料直接画于白色底子上,或者用白粉笔画于棕色的透明底色上,已证明用鸡蛋黄加铅白和等量的油画铅白混合而成的白色颜料最适于表现原画中的一些厚颜色。开始先画最鲜明的高光,白色颜料是每次作画时新配制的,大部分用薄涂的方法,以半透明的色层涂布于所有亮部。过渡部分和暗部不使用调色液。[①] 这样,底色层的透明棕色便可在画中各处透过半透明白色涂层形成光学灰色,从而构成了画的总体效果。这一过程反复进行,亮部变得更亮更厚,同时暗部也进行适当处理,以保持明暗之间的平衡。素描也要小心地保护好。在这个过程中,最好在白色颜料中加一点黄赭石,以免色彩效果太冷。

必须明确地保持各部分的大关系。画的整体效果一定要比原作浅得多。只用白色来提亮亮部是不会有艺术效果的,因为这

① 前面提到过渡部分用手指处理与暗部融接。——中译者注

样最后画的暗部看起来只能是灰暗无色的。

在画面涂了浅色的中间光油后,用大笔画上各种专有色以便彼此对照,接着流畅而娴熟地画上轮廓线。

基督的红色披风,用茜草红加入玛蒂脂或达玛树脂光油浓艳地涂上,然后分散地画上各种反射,使之变得精致。所有的颜色都类似地画上,但每一步都要比原作中的颜色浅一点,一旦达到与原作的颜色同样深时,便可认为复制已完成。如果画中某处形体或亮度表现不足,还可再用前述的混合白色去修改。

下一步是将暗部均匀地加深,素描和塑造要不断地完善,刚与柔要彼此平衡。所有表情的要素都要再三地推敲。

让画彻底干燥后,整幅画仍然太亮,个别地方太耀眼,这时给画涂上最终的蓝绿透明色,可使画具有夜景的效果。也许艾尔·格列柯用铜质颜料来取得这一效果,我们现在用亮氧化铬和钴蓝,也可得到同样效果。涂时要用较大的画笔。用抹布可使透明色产生多样的变化。最终透明色可使太亮、太刺目的部位的孤立效果减弱,使它们协调于更大的统一整体之中。透明色还可以削弱各种颜料的物质性,而赋予它们神秘感。最后在这层透明色上用一次完成画法,尽可能有效地画出亮部和暗部的突出重点,使画获得令人满意的结果。

过渡色调有时可用手指来产生,这一方法应归功于提香。人体或衣饰中那些过渡色调不要直接画出来,最好是让底色透过覆盖层产生出一种视觉效果。只有这样,才能得到像原作那样轻快和明亮的色彩。一切画上去的灰色放在光学灰色旁边,颜色都显得沉闷。

从技术的观点来看,非常重要的是,这种技法只需使用三种色阶明显不同的色调,一种用于一些高光,一种用于中间色,另一种用于暗部。这种技法的基本条件是:颜料层不能被新的涂层所溶解,就像用油画颜料涂于油画颜料上可能出现的情况那样,否则画的亮度将会受到损害。用丹配拉白色涂于树脂光油透明底

色层上,再用树脂油颜料覆盖丹配拉,即可满足这种要求。

歌德①在《意大利游》一书的最后一章说,暗底子被画上白底色层后,用透明色罩染的那些画,迟早会变浅而不是变深。

歌德又说,丁托莱托的画已经明显变黑。他发现其原因是,丁托莱托未作任何初步的底色层,直接用一次作画法在红色底子上作画,并直接在画布上确定最终的颜色。所以当颜色变暗时,没有发自内部的光来抵消这一变化。还说,对于覆盖的薄涂层,红色底子是特别有害的,往往只有高光才能残留下来。

歌德的这些论断,实在是真正的内行话。画中重点形体的展现未用白色提亮,而在深色底子上用一次完成技法作画是不合理的。这样的画看起来像浸湿了一样,由于没有白色衬托,颜色都隐没了,提香作品的许多较晚时期的临摹品和仿效品可以充分说明这一点。临摹和仿效的画家们都想直接达到最终效果,而没有利用底层最重要的明亮的白色。

在红玄武土底子上用一次作画法绘画,是为了加快工作速度,暗部薄薄地覆盖,亮部浓浓地涂上大量厚颜色。

"快速绘画"大师莱卡·乔尔丹诺(1632—1705)的画,清楚地显示,亮部是用白色厚涂于暗红色玄武土底子上的,暗部只是用白色非常薄地涂了一层。因油类引起的白色颜料的皂化作用(铅的皂化),常常使过渡色和暗部色调中薄如面纱的底色层遭到完全破坏。无疑,这些底色层本来是相当有效果的,但是由于暗红的玄武土底色"渐渐地透了出来",使那些对这种变化原因不明的人,错误地认为是红玄武土底子造成的。

用某些像铜绿之类的补色覆盖暗部的各种红色,其后果更坏。这种绿色本身很可能会变黑,而且当时就完全抵消了底层的色彩效果。

但是也有在红玄武土底子上用一次完成画法作的画,这些画

① 歌德(1749—1832,Goethe):德国诗人、作家。牛津词典译作哥德。——中译者注

有效地利用了初步底色亮部要厚的原则和其迷人的丰富层次。亮红色的底子可使涂于其上的浅灰色转变为闪烁的珍珠色调,在人的肤色中非常有效①,特别真实,而且还有助于造形效果。这和自然界实际情况相符,人的皮肤有厚有薄,因而程度不同地透露出血液的红色。在画中,过渡部分和暗部同样必须让底子的红色透过覆盖层,有不同程度的显露,不然,色彩就会显得沉闷。

然而,这种画家的技艺逐渐被轻视和丢弃。有人认为,艺术家是有身份的人,没有必要在他的高贵职业中做那些应由仆人干的工作;还说艺术是贵族小姐,与她的异母姐妹——技艺毫无共同之处。伏尔帕托(Volpato)竟然以这种观点写过文章,而且从他那个时代到现在,他的话一直被传抄和背诵。

古代大师的优良绘画底子被遗忘了,许多画的底子只是给画布涂一层胶,有时甚至只涂上脂油而没有任何胶底或其他什么底子。其后果是可想而知的。

据伏尔帕托说,委罗内塞的布上画有时受到损害,其原因是石膏底子太厚。他说,凡是底子薄的地方,都很耐久。

据歌德说,他见到过一些丁托莱托和委罗内塞的非常大的作品,人物肖像是粘贴上去的。

据马可·布希尼(Marco Boschini)说,委罗内塞在整个画布上涂上一种绿色的中间色调(灰绿色调?),然后利用这种色调展现他的作品;还说,委罗内塞在油画中使用了蓝色水粉色(调以胶或丹配拉),这是一种避免油画颜料变黄的预防措施,凡·代克也使用过。

艾尔·格列柯把这种威尼斯技法移植到西班牙,意大利钦尼尼、艾尔伯特等人的一些方法,为西班牙绘画奠定了基础。

巴契柯(Pacheco)和帕罗米诺(Palomino)曾描述过西班牙的绘画技法。巴契柯谈到仿照钦尼尼方法在画板上制作的石膏底

① 指白种人的肤色。——中译者注

子,不过这种底子是用油漆涂的,而钦尼尼用于画布的面粉糊的制法绝不是无可非议的。他还谈到用胶、亚麻仁油和陶土制成的半白垩底子,这种底子还用油质铅白涂过。据说在塞维利亚城,胶画一直是作为油画的一种预备训练。帕罗米诺写道,"在紧急的情况下"给画布上胶完全可以作为底子。他还谈到铜绿与光油以及黑色颜料一起使用的方法。铜绿的这种用法是西班牙的画(特别是在暗部)变黑的主要原因。总之,西班牙的画法是紧紧追随意大利的。

委拉斯开兹发展了一种适于一次完成画法的流畅风格的技法。他使用的底子是褐色、红色、还有灰色。他用一次完成画法时,还保留着灰色的底色层。从技法的角度看,他最杰出的作品是罗马多丽亚画廊的《罗马教皇肖像》(英诺森十世),这幅画很可能是在浅灰色的丹配拉基底上,涂上浓稠的树脂透明色,用不透明颜料和一次作画法完成,因此获得了最佳的绘画效果。

在哥雅的画中还能更清楚地看到完美技艺的证据。他的多数作品可能都是画在浅黄红色玄武土底色上的,此底色涂在纯白的基底上。在这些画中,他自如地用白色颜料作画,然后涂上各种光油透明色,结果获得一种具有特殊魅力的珍珠母色调。他绝不让一些个别的颜色越出画的总体色调。他的草图有时只使用灰色(单色素描)画在白色的底子上,并稍微罩染一些光油透明色。

乔凡尼·提埃坡罗(Tiepolo,1696—1770,意大利威尼斯画派,代表作为《巴巴罗萨的婚礼》)是最后一位伟大的威尼斯画家。他的油画具有壁画的特点,他精通壁画。与其画派的一般习惯相反,在他的画中,轮廓线起着重要的作用。那丰富多彩的灰色是在红或灰的底色上精细区分出来的,其配置的效果具有奇特的色彩魅力。

随后到来的是一个乏味的衰退和公式化概念的时代,出色的技艺逐渐被忽视,优良的传统终于完全丢失了。

9.5　鲁本斯和荷兰画家的技法
（树脂油颜料绘画）

有关鲁本斯和凡·代克的技法,从他们的朋友内科医生德·麦尔伦的手稿中,我们得到许多有价值的资料;但这本手稿明显有一些别人添加的部分,因此,必须慎重对待。

在鲁本斯时代,使用红色的玄武土底子已经很普遍,通常用作一次完成画法的基底,人们并不了解厚的白色底子的价值。然而鲁本斯却恢复使用厚的白石膏底子,甚至明显地使用凡·爱克时代建筑上的技法,他对这种技法加以改进,使之适于自已的需要。

他认为木板是小幅画的最好底材。他用一种银灰色,带有条纹的中性色调涂于耀眼的白色厚石膏底子上,显然,这种银灰色是由炭粉、铅白和某种丹配拉或胶液配成的(至少这样混合可以获得同样的效果)。

这个初步的涂层必须快涂,用宽笔或海绵只涂一遍,并尽可能避免反复涂,否则,涂层就会缺乏变化而乏味,其中淡色的条纹,使底子富有生气,并使画于其上的形体具有轻松感。在慕尼黑皮纳科斯克美术馆有一些为梅迪契家族画的草图,可供很好地研究这些条纹的效果。有人说这底色涂得太草率,所以能看出刷痕,完全误解了鲁本斯的艺术意图。

在这些草图和油画中,底子保留着许多未覆盖的部分,这一事实证明底子一定是不吸油的。不然底子一经上光就会发生变化,整个画的面貌将会有所改变并产生令人烦恼的效果。

鲁本斯画在布上的画,没有这种带条纹的灰底色,而是一层深灰色的均匀涂层,这很可能是涂于白垩底子上的一种半白垩有色底子。这种底子应该也是不吸油的,因为它是作为一种过渡色调,或只是被薄薄覆盖,而出现在画中各处的。

德·麦尔伦的手稿中,在论及结合剂方面的有关说明,还存

在很多争论。

这里,我们只关心实用价值,必须让画本身来说明问题。也就是说,用什么方法能够得到在鲁本斯的画中所看见的同样效果? 只有这个问题才是与我们有关的。单独使用油类作为调色液和研磨剂,要使颜色涂得极薄而又具有很不透明的特性是不可能的。首先,如果只用油,画就不可避免地会严重变黄和变褐,而且那些精细分布的白色涂层就会失去遮盖力,或者由于皂化作用而消失。然而,这些画却仍然清晰而明亮,只是明显有点变黄。

我认为,无疑,颜料是用核桃油(或亚麻仁油)稠稠地进行研磨的,作画时大概搀入威尼斯松脂(含有或不含玛蒂脂),并加进增稠的核桃油或亚麻仁油,只有这样,才能毫无困难地获得鲁本斯艺术的全部技法特征。

同时不可忘记,古代大师研磨的颜料与现在管装的颜料是不同的,而是更具流动性,因此涂起来很不一样,最重要的是他们的颜料都是每天新研磨的。

鲁本斯的颜料可能是放在调色板上加入调色液,用刮刀调成适当稠度的,所以涂起来比用今天的颜料更均匀。现在,是用画笔伸进油中蘸取调色液。

关于熏衣草油,鲁本斯特别指出,松节油要比它优越得多。从技术观点来看,这是绝对正确的,因为熏衣草油会使笔触流淌,由于对下层的溶解作用,日后会引起变黑。与松节油比,它还保持发黏的状态。

德·麦尔伦讲,鲁本斯不把威尼斯松脂溶于石油或松节油中作为最终上光油使用,这是有道理的,因为威尼斯松脂不够耐水,而且很快会变脆。最好的绘画光油是把晒稠的核桃油或亚麻仁油适量加入玛蒂脂光油或威尼斯松脂中制成的。在古代的绘画书中,"上光油"的意义比今天更加含糊。

在此要指出,一种调色液对画家的技法及其表现风格会有很

大的影响,所以,选择一种能恰好符合自己需要的适当材料是至关重要的。

鲁本斯的原则主要是用大量不透明颜料涂于亮部,而保持暗部薄而透明。关于鲁本斯的技法程序,德斯康普斯(Descamps)记述如下:

"首先轻轻地画暗部,并防止白色进入其中;除亮部以外,白色对画是有害的。一旦白色减弱了暗部的透明和金黄色的温暖,色彩就不再灿烂,而变得灰暗。"

"对于亮部来说情况则不同,可以涂上你认为是适当的颜色。亮部具有厚度,要保持纯净。如果把各种色调都放在适当的位置,彼此相连,再用画笔稍稍将它们融合,尽量不把它们搅乱,这样便可得到满意的结果。"

"然后,就可以回过来,仔细查看已做了如此准备的画面,并画上那些一直是大师标志的重点"。又据鲁本斯的追随者伯内特(Burnet)记述:"把白色高光画上,紧挨着它们画上黄色、红色,再用深红色涂于暗部。然后将画笔蘸满冷灰色,轻柔地整个润色一遍,直到使之淡雅柔和,达到所要求的色调。由于肤色具有柔滑的性质,皮肤表面闪耀着珍珠色的反射光,画中凡是色彩最柔和的地方,大多可以看见这种反射光"。以上这些话,如果认为均出自鲁本斯,并无确实根据,因此只能作为参考。

然而鲁本斯与凡·代克的一次谈话记录却流传至今,在谈话中,鲁本斯说,至少暗部的最后一层必须是透明的。鲁本斯向丹尼尔斯(1582—1649)建议的记录也一直保存着。丹尼尔斯的画由于画的厚(暗部也厚),而失去了最初的暖色调。鲁本斯告诉他,亮部应厚厚地画,而暗部始终要薄,否则底色就毫无意义,也就是说,它就无助于最终效果。这指的是视觉灰色,它是由于底色层的中间色调只被薄薄地覆盖而显露出来的。视觉灰色使画具有古代大师作品的明亮特点。其门徒的一些作品,由于缺乏这种视觉灰色,相比之下,显得粗陋。

　　鲁本斯使用的调色液很稠,与凡·代克大不相同。德·麦尔伦告诉我们,鲁本斯在作画时常常将画笔放进松节油中浸一浸——但并不是用松节油作画!其原因不言自明。

　　由于他的调色液十分浓稠,所以他的画很长时期都无须上光,这无疑是他的画能够保存极佳的重要原因。他还建议不要在已经吸油的色层上作画,应首先使颜色复原(见第四章)。与他同时代的一些对手诋毁他,说他的技法完全违反了当时的传统,取得的那种惊人效果靠不住。并预言其作品将同它们的主人一起毁掉。然而,如果说有某种技法,能以其杰出的保存性,令人信服地证明其正确性的话,那就是鲁本斯的技法。

　　鲁本斯的工作程序可能如下:

　　在木板上涂上一层不吸油的白石膏底子,再刷上一层带条纹的浅灰色,然后用赭石色轻松地画素描,作为底色只是轻轻地擦上去,从暗部开始。其过渡色调,为了在完成的画上产生一种珍珠光泽的冷色效果,用纯灰色(即黑和白,可能还有少量群青或维罗纳土绿的混合)淡淡地画上,这样做的目的是使底层有条纹的灰色不至于消失或不丧失其特征。

　　素描底色层非常薄,很可能是用一种丹配拉颜料或胶质颜料画的,用来代替老的透明底色。它有同底子一样流畅轻松的特点,而没有油画颜料那种过分均匀覆盖的特性。轮廓线只是轻淡而模糊地勾画上,而不是过多期望用它更多地展现画面。

　　在这个底色层上涂一层薄的稀光油或香脂,然后再流畅地塑造形体。这一层的颜色好像轻松而又明显地在上面流动。含有树脂和似香脂的调色液,例如威尼斯松脂与增稠油的混合液,使颜色具有特别柔和与朦胧的特质。这种特质并不是像博格尔(E. Berger)所说是用画笔使颜色融合产生的。

　　接着,用纯赭石色加深暗部和素描。亮部涂上浅色的半覆盖色调,例如微红的白色或微黄的白色,这类颜色即使极薄地涂于暗部,在暖的赭石色调上也会产生冷的或较灰的效果。这些半覆

盖色调还产生一种平涂效果,并具有比丹配拉底色层更光滑和更像珐琅的特质。只要慎用浓艳的和不透明的颜色,尤其是肤色中的红色,就仍有可能改进形体,而且可以很容易保持画面的色彩统一,并可继续进一步展现。接着,把亮部增强,用很薄而半透明的覆盖色,赋予灰色过渡色调一种珍珠的彩虹光泽,这种效果使临摹者误入歧途,试图用蓝色氧化铬绿和紫色来复制,结果是徒劳的。而通过用那些白加赭石、白加红等混合色的薄涂层,覆盖纯净、不太暗或似烟灰的灰色,所展现的色彩魅力几乎是令人难以置信的。

这种极薄的颜色涂层,不可能用松节油来获得。如果用松节油,薄涂层就会"隐没"于底层之中,保持不住,因而会失去其珐琅样的效果。只有用威尼斯松脂与增稠油混合的浓稠而流动的调色液,才能使颜色分布极薄,同时又能使颜色保持不变。

其底色在各个部位被有序地保留,形成最终的效果,这使得鲁本斯的原作产生了和谐。而其门徒的作品缺少这种和谐,由于中间色和暗部的覆盖层过分浓艳,加上过度塑造,常常产生刺目和艳俗的效果。

下一步绘画程序,是用浓厚的颜料覆盖亮部。这在那些像慕尼黑皮纳科斯克美术馆中《虐杀幼儿》等同样真正的鲁本斯作品中,都是显而易见的。

颜色的混合往往异常简单。冷色调是由一些覆盖于暖色上的涂层展现的,即使在一次完成的画上也如此。这样可以避免变脏。鲁本斯等大师们"一次完成的作品",绝不可与当今一次完成的作品混为一谈。其色调是由简单的色彩配合,如混有红色、浅赭石的白色,以及混有白色的拿浦黄来展现的。这些简单的色彩彼此覆盖,而绝非像当今那样混合在一起。每种颜色都要使用干净的画笔,这是一条重要的要求。所有素描的细节和强烈的色彩,都要放在最后,也就是在用薄颜料塑造的形体已很准确时来确定。这样,用白色提亮的法则,被巧妙地作了变更,使之适于创造性的绘画表现特定目的。鲁本斯作画从概略的底色开始,同时

对亮部和透明的暗部进行加强。

局部的浓艳色调,例如衣饰的红色,是透明地涂于塑造形体的灰色调之上的,这种灰色调由黑加白与土绿以及某些专有色调成,这样,其色彩才能保持明净,最后获得最大的亮度。

衣饰的红色或天空的蓝色是强烈些还是弱一点,总之,这些决定性的浓艳色调,必然会影响整体的和谐与作品的面貌。其肤色尽可能根据总的效果,使之灰一点或艳一些,柔和一些或强烈一点,以与衣饰、天空的颜色相谐调。绘画的后期,在已按步骤准备好的底色上,运用较快的一次完成画法,十分新鲜地获得最明亮的色彩效果。最后将暗部和前述的明暗重点增强。在暗部就会出现颇似凡·代克棕和金赭石混合的色调。为了在透明的暖色暗部中产生明亮的造型效果,反射光必须涂火红色。顺便说一下,路德威克(H. Ludwig)告诉我,他认为反射光涂的不是朱砂,而是高温焙烧的熟赭。在复制时,人们发现,没有朱砂也可以画,通过对比能够达到朱砂的效果。最后还要在画中的某些部位,如在天空的蓝色上补加透明色,或者在肤色上补加极薄的白色加赭石透明色。

画在布上的画比木板上的画,呈现出较冷的色调。暗部和中间色涂得极薄,以便利用较深的灰色底子,而亮部则反复地厚涂。这样便产生了视觉灰色,鲁本斯所有的布上画都可以见到这种视觉灰色。笔触之间的空隙往往不加覆盖,其色调常常呈现微绿色,这很可能是由于光油变黄的结果。

这种不吸油的浅灰色底子,在此意味着技法合乎逻辑的重要发展,是对在深色底子上用白色提亮产生各种灰色的过程巧妙的简化。他常常要求他的学生在亮部发挥白色厚涂的画法,用暗部的暖色画出简略的轮廓。而这位大师本人则常常在灰色底子上直接用一次完成画法作画。这种为作画预备的灰底色在他的许多作品中都可以看出,在肖像画中尤为明显。然而,古代大师们"一次画法完成的作品",大多是在深色底子上,用白色提亮画出

轻淡概略的素描,作为基底,仅在最后才使用一次完成画法。把鲁本斯的原作与其门徒的画相对照,来研究其背景是大有好处的。首先,在其门徒的许多次等画中,由于所有细部脱离整体,破坏了和谐,全都被加强,使人物不能明显地从背景中突现出来。在慕尼黑皮纳科斯克的名为《墨勒阿革洛斯和阿塔兰忒》①的画中,那美妙的丘比特小人体,其过渡色调中视觉灰色的运用令人赞赏,人们可以看到如何仅仅通过半透明的白加赭石与白加红的薄涂层,覆盖于浅灰色之上,便使这个小人体从背景中浮现出来,犹如从雾中突现。还可看到如何通过最后画上的流畅轮廓线,使丘比特突出于背景,由于轮廓线的颜色,在一些适当部位几乎与过渡色调相同,因而也就使加上轮廓的形体与整体关系相和谐。

鲁本斯的方法可以简要描述如下:在冷灰色的底子上,轻淡地涂上微带赭石色的暖色调,在这层浅灰色或稍有色彩的某些部位进行塑造,然后,在较暖色的暗部及整个画面,通过对一些细部深入描绘,以加强色彩和形体结构。总之,冷色和暖色交替进行。

现在还存有鲁本斯临摹其他大师如提香和委拉斯开兹②的一些画,但是这些复制品都是按鲁本斯特有的方法,自由表达绘制的。

在鲁本斯的风景画中,如慕尼黑皮纳科斯克美术馆中的一幅带有彩虹的风景画,我们可以再一次看到,在银灰色底子上微带赭石色的浅色调,用这种色调很容易使整个画面产生理想的发光的暖色效果。这层之上又涂一层透明的灰色使之柔和,不透明的亮色看上去就像漂浮在其中,但是依次涂上的许多冷暖色的薄涂层并不互相抵消,而是共同产生效果。在油画《醉酒的西勒诺斯》

① Meleager and Atalanta:希腊神话人物。阿塔兰忒因捡拾金苹果在一次竞赛中失利,后嫁给墨勒阿革洛斯,并参加狩猎卡吕冬野猪。——中译者注

② 疑英译本有误。委拉斯开兹(1599年生)比鲁本斯(1577年生)小22岁,两人是朋友,鲁本斯曾劝委拉斯开兹去意大利一游。鲁本斯临摹过米开朗基罗的作品。——中译者注

中,这种效果也是由最暖的赭石色调产生的,灰色或灰绿色只涂于底色层的过渡色调之中,而在亮部微带暖赭色的白底色上,则涂以红加白调成的微带灰色的混合色,这种半透明流畅而相互融合的色调衬托着由白色和拿浦黄调出的亮颜色。如果在亮部所有的底色层上都使用了过渡色调中的冷灰色,它就会具有不调和的效果,整个画面的构成显然也是不调和的。暖色和冷色按精密的间隔交错:暖色的暗部,冷色的过渡,暖色的亮部,其中又嵌入冷色的高光。

据雷诺兹说,鲁本斯《亚马孙族的战斗》一画中的人物形象是在底色层上用白色提亮的。勃克林持同样观点,并认为小幅的《审判日》不是鲁本斯的作品,而是丹尼尔斯画的,因为暗部色调沉闷。

鲁本斯为了避免他的画《战争寓言》变黄,在给苏斯特曼(Sustermans)的一封信中,建议把它放在阳光下。他担心这幅画在箱子中运送时,其肤色和亮部可能会变黄。

往往有人断言,鲁本斯在暗部涂了带有黄色的最终上光油,我却从未发现任何这样的证据。这种看法可能是由于以后涂上的油质光油变黄引起的。

凡·代克与鲁本斯不同,喜欢使用很稀的油作为调色液。

核桃油加入铅白稍稍加热,以增加其干燥能力,然后与按1:2比例溶解于松节油的玛蒂脂光油相混合,这就是凡·代克的颜料研磨剂。研磨白色颜料时,他只使用核桃油(据德·麦尔伦手稿)。

凡·代克的所有颜料都以干粉状态保存,并且直接用他的研磨剂研磨。只有白色颜料先用水研磨,干后再用核桃油研磨,并保存于水下。他在使用铅白以前,采取专门措施来检查铅白是否彻底洗净(为了除去铅糖)。

凡·代克讲过,威尼斯松脂趁热以1:2溶解于松节油之中,然后密封保存,以免松节油蒸发,可以作为修改用光油,用时要加热。用它涂过的所有部位都必须重画,否则其光泽令人讨厌,还

容易变黏(加温使用,可以使涂层薄一些)。现今的威尼斯松脂的流动程度变化很大,往往稠得不能流动,必须加以稀释,以便容易涂刷,因此稀释程度据情况而异。使用时必须涂得很薄,只能加热到微温,否则底色层有可能溶解。最好还是在常温下使用。

"亚麻仁油是最好的油",凡·代克在另一个地方说,"它没有核桃油那样多的脂肪,也不像罂粟油那样容易变得黏稠"。

他说所有画家都应力求得到无色的低脂肪油,因为多脂肪的油会使一切颜色发生变化。

凡·代克常常用胶水(丹配拉?)来调蓝色和绿色涂在油画上,以防用油而引起变黄。有人认为使用洋葱和大蒜汁可使颜料附着性能好一些(这是错误的,洋葱和大蒜汁并不能改善颜料的附着性能,而只能防止颜料流淌,使颜料比较好涂)。凡·代克放弃了根特勒契(Gentileschi)的琥珀光油,德·麦尔伦问他,既然琥珀光油太稠,能否用松节油稀释,使它变得有用? 他回答说,不,不可能。松节油在绘画过程中会挥发,因此,毫无用处。

据传,鲁本斯曾说过一句名言:"要努力尽可能用一次画法把画完成,因为后面总是留有很多的工作要做。"这句话凡·代克也说过。

凡·代克起初使用过鲁本斯的带有轻微条纹的浅灰色底子,后来则使用均匀的灰色底子。他在底子上先画出褐色素描,通过用白色塑造形体,或涂上一些较淡的色彩而显现出视觉灰色,并加以利用,不仅提亮了画面,同时直接把画一次完成。在慕尼黑美术馆中凡·代克的《基督的悲哀》上,其视觉灰色特别显而易见。但是,还有大量迹象显示,在灰色底子上的素描是用加入白色稍微提亮的褐色画的,朝向暗部画时,逐渐减少白色,这样,就保证了形体的一定可塑性,并用一次完成画法在上面作画。他告诫切勿把铅丹加进底子,因为它会使颜料龟裂和损坏。显然,这与红玄武土底子有关。他说,蜂蜜会使画布松弛,并像钾硝一样起粉霜。他试图用鱼胶做底子没有成功。他说,这种胶会部分地

剥落,不久便使颜料毁坏。后来凡·代克受到意大利绘画特别是提香的影响。他的底色层改用不透明的,即使在暗部也是,而原先暗部的底色层完全透明。其色调也相应地变暗,色彩不够漂亮,与鲁本斯的作品相比要暗一些,这是由于用的油变褐形成画廊色调,或许还有褐色底色层的原因。凡·代克对于许多画家,特别是英国画派画家的技法,起着决定性的影响。

英国画派伟大巨匠雷诺兹、庚斯博罗、劳伦斯等人大量使用白色颜料进行初步塑造,因此获得了极有魅力的效果。其白色底色层是否用的是丹配拉尚难肯定,也可能是在临使用前新研磨的一种树脂油颜料(例如:用 2 份达玛树脂或玛蒂脂光油加 1 份亚麻仁油研磨)。这种颜料也能迅速彻底干燥。它必须含有足够的色料,以便干燥后不会太光亮。

雷诺兹往往在每次画肖像之前,仅在头部用白色丹配拉或树脂油颜料浓厚地涂底色。由此可见,每个画家都可以根据自己的审美情趣,而改变原来的法则。

丹尼尔·塞格尔(Daniel Shegers)这位花卉画家,使用斯特拉斯堡松脂(取自白杉树)和增稠的核桃油作为调色液。这种用含油树脂和增稠油做的调色液,能使色彩融合并获得柔和的珐琅样效果,而其他调色液均难以做到。为便于理解这一技法,讲一个故事:一位年轻的画家,曾用混合技法临摹拉切尔·罗依士(Rachel Ruysch)的一幅花卉作品。他是第一次用这种方法作画,并未刻意求成,但由于对材料的恰当选择和色彩特性的运用,竟非常成功,引起了普遍的好评。这绝非乏味的随便凑合的临摹品,虽然细节不求尽致,却显得酷似原作。

下面是这位画家临摹实验的记录。橡木板裱上薄的细画布,在其上涂 8 层很薄的纯石膏底子,再涂一层深色的印度红,之上再涂一层赭石和一些白垩,这两种色是用蛋黄调的。然后用印花粉转印上素描,并用淡墨勾描轮廓线。再用当天加入鸡蛋丹配拉新研磨的克勒姆尼铅白,先从最亮处开始塑造,带色的底子用于

产生色调变化(底色透过半透明的白色而产生"视觉灰色")。用白色塑造满意之后,画上背景,但应比原作浅一些和冷一些。调色液由两份1:1溶解于松节油中的威尼斯松脂和一份日光晒稠的亚麻仁油混合而成。接着在每朵花及其他形体上涂上各种颜色的透明色,先涂中间色调,所用调色液与整幅画用的相同。随后,在湿的透明色上进一步用白色丹配拉提亮,并用白色丹配拉和树脂油透明色画出精确的细部素描。再将背景色调加强至所需要的效果。然后将物体的暗部加深,并按照素描更精确地描绘。再用鸡蛋丹配拉加白色涂上反射光,这一程序在必要的地方反复进行。接着用白色丹配拉以及拿浦黄将高光提亮。最后用树脂油颜料画上深色的重点,将暗部加深。每朵花都分成三种色调:在中间色调中画上亮与暗。最后涂上加入少量土绿的光油透明色。

勃罗威尔[①](Brouwer)的画,其金黄色的调子和薄而透明的暗部色调可以看出鲁本斯技法的影响。人们可能认为,他的木底板几乎没有涂底子,其实并不是这样。就像荷兰风景画家一样,他的橡木画板上可能涂上一层较薄的底子,但是经过一定时间,底子由于皂化作用而变得透明。如果没涂底子,木板纹理明显地凸起是令人讨厌的。

维米尔和德鲍赫[②](Ter Borch)的画可看出同样的画面建构原则,以及同样把树脂和香脂调色液与增稠油联合使用。如果不是这样,其色彩的融合和珐琅样的特质绝对不可能获得。单独使用油只能产生酱油色的效果。

维米尔的许多画色调柔和,惹人喜爱,例如,他在荷兰海牙的作品《巴塔维亚的寓言家》。同时,他的画都具有非常确切和锐利的特点。

① 勃罗威尔:佛兰德斯画家,哈尔斯的学生,作品有《玩纸牌的吵架》、《乡村庸医》。——中译者注

② 德鲍赫:荷兰画家,伦勃朗的追随者,画风雅致、柔和。——中译者注

维米尔的画展现出具有极精细层次变化的明亮色调,尽管有浓艳的固有色效果。其鲜艳的色彩是在大块单纯的区域,而不是分散在一些细部。值得多加注意的是,他在亮部画上像针头般的白色高光点,产生了异常生动的效果。他的颜料中显然含有威尼斯松脂,这从其色层的整个表面及其珐琅样的融合,以及他的画极易被不适宜的清洗剂损坏这些方面来看都是很明显的。德鲍赫充分运用一些中性色调依次覆盖暖棕色底色层的法则,通过有节制地涂上亮色进一步增强作品的色调,使之强而有力避免柔弱。接着他用同样的方法加强暗部。

荷兰的一些小画大师借助最简练而周密计划的方法,采用冷和暖的暗色以及各种不同的黄灰色和冷灰色的对比,很少使用强烈的色彩,却得到了最美的效果。

席拉尔·多乌(Gerard Dou)由于事先在调色板上把肤色调出令人难以置信的许多层次,他无疑是19世纪中叶一位教条学究画派的先驱。这一画派的成员完全不屑去看模特儿,因为他们预先确知诸如在脖子或其他任何地方应该使用什么色调。如果碰巧与实际不符,他们对这种"意外"是不在乎的。

采用一次完成画法的画家如哈尔斯,明显地表现出鲁本斯技法的影响。他也用黏稠而流动的树脂调色液和棕色,调成暖的透明色涂在灰色底子上,在这些较冷的底色上再涂上用同样调色液调出的各种不透明色,表现出这一风格的特征。

这样的画是十分冲动地绘成的,如果认为它是用现代所说的一次完成画法所绘,那是错误的。因为画上处处都可以看见初步的灰色底色层,这种底色层恰恰赋予这种自然流畅的绘画方法所必需的基底和统一。

那时采用一次完成画法的作品,保持着冷暖色彼此覆盖的原则。这从灰色底子、暖色底色层和随后用白色或灰色来塑造上可以看出。在初步效果上面涂上含有树脂调色液的亮而暖的透明色,再趁湿涂上白色和灰色,最后画进强烈的色彩重点,使画和谐

而新鲜。实际上，用这种方法作画可以在很短时间一次完成，看上去画中好像画了许多层透明色和做了大量工作。在看似纯一次完成的画下面，往往隐藏着用水彩或类似材料画的几种色调的底色层，这很可能出于艺徒之手。

9.6　伦勃朗的技法

伦勃朗的技法无疑一直是众多画家感兴趣的话题。

我们必须注意他的技法产生的前提。伦勃朗偏爱表现光的效果，但强烈的单方向光照与浓艳的固有色，事实上是互相排斥而不可相溶的。所以，他放弃了鲜艳的固有色，没有试图把两者相结合，因而避免了大量作品遭到失败的风险。

惟有不懈地对自然界进行深入细致的研究，才使伦勃朗能够发挥全部才华，取得成果。他不顾一切地使所有绘画方法都服从于他的绘画目的。有时他画得很厚，引起别人的打趣，说捏着他画中肖像的鼻子就可把画提起来。有人批评他画得太沉闷，他回答说，他不是染色匠，而是一个画家[①]。他对那些认为他的画似乎没有画完而想走近细看的人说："别去闻颜料的气味，它是有害的。"还有一次，他说："当画家实现了自己的意图时，那幅画就算完成了。"

桑垂阿特(Sandrart)说，伦勃朗大胆地对艺术规则、透视画法以及古代雕塑的效用，对拉斐尔作为绘画行家的娴熟技法，甚至对美术行业所必需的专业学校的价值提出质疑和反对。他认为，只有遵守自然规律才是最重要的，其他都不重要。无疑，这必然会使很多人摇头。但是，所有这些话，当然不能全信，因为伦勃朗是一个热心的古代雕塑收藏家。他只不过是厌恶一些规则的枯

[①]　此处与后面的引语均摘自卡尔·纽曼著《伦勃朗》(慕尼黑，F. Bruckmann)。——原著者注

燥乏味和空洞而已。

关于他的画《耶稣的复活》(现藏于慕尼黑皮纳科斯克美术馆),伦勃朗曾在一封信中说,他的意图是要赋予画最强和最自然的动感。霍伯埃肯(Houbraken)介绍说,为了画出珍珠特有的效果,伦勃朗涂掉了整个人物形象。他早期的画刻板而冷漠,并表现出对细节不厌其烦的爱好。用白色提亮是十分明显的,例如在荷兰阿姆斯特丹第六博物馆的《安娜·乌美尔》的肖像画。对于他在荷兰海牙的作品《神殿中的西缅》的强烈色彩,人们仍有争议。这些强烈的色彩是画在有白色底子的褐色之上的。在大幅的《琼·西克斯》肖像画(第六博物馆)中,袖口的白色是涂在极其辉煌明亮的金色透明色之上的,此透明色从金赭石至渐深的棕色,变化丰富。用白色覆盖后,其略露底色的微妙层次具有难以形容的魅力,这些视觉灰色在这幅保存得最好的伦勃朗的画中特别精美。若想直接画出这样的灰色来,那是可笑的。这幅画是用树脂材料:威尼斯松脂、稠油和玛蒂脂,非常流畅而明确地画出来的。

伦勃朗的杰作恰恰引起了许多麻烦和敌意,至少是其晚年遭到灾难的部分原因,这实在是令人遗憾的事。但这是可以从人的本性上解释的,正如现今的团体照相一样,《夜巡》中的所有成员都想尽量站在显著位置,并且尽可能清楚分明,而伦勃朗却使个别的人物描写服从于画面整体的艺术构思;为避免所有头部均用肖像画般同样的照明而产生令人生厌的千篇一律,他把一些头像虚化在中间色调之中。

《夜巡》就像精美的织物和珍贵的镶有宝石的饰品一样,仔细研究其明亮主体的奇妙质感,对于艺术"美食家"来说,是一种极佳的享受,一道真正的佳肴。由于经过一定时期的多次修复,不透明的地方无疑已遭受损害,以至于现在呈现出原来肯定没有的光泽,这必然使不透明的颜色大大失去其原来的质感魅力。但是,尽管如此,在明亮区域,其真正华丽的质感处理,例如穿黄色

衣服的副官或穿黄衣服的小女孩,对视觉敏感的人来说仍极具奥妙。像鲁本斯一样,拿浦黄①是伦勃朗的重要颜料。他将拿浦黄用于珠宝发光的亮部、闪烁的金色衣饰、绿色的树叶,以及肤色的亮部。在《夜巡》中发现,有一种浅的蓝绿色,很可能是一种混合色,也许是由拿浦黄和大青(钴蓝)混合而成的。

这幅画,通过纯粹的绘画方法,以明暗对比塑造物体的立体感已达到逼真的极限。不透明颜料塑造的亮色块,用透明的深色来对比(此深色是涂在浅灰色和不透明中间色调之上的)最大限度地获得了物质的实体效果。

如果更近地观察那些细部,会看到小女孩的黄色服饰多么金光灿烂,尽管它明亮夺目,由于和暗色形成很好的对照使其在画中被控制在适当的地位,而融为一体。其技巧引人入胜,其造型能力令人钦佩。顺着这些亮色块人物的轮廓线看它们如何常常在半暗色调中消失,而在某些暗区的邻界,又非常锐利清晰,间或又在这些暗区中隐没,它们总是在画中产生恰到好处的效果,伦勃朗高超的艺术技巧引人注目,令人赞赏。在一些装饰品上精心点上的少数闪烁的亮光,使整个亮区显得更加明亮。副官制服上华丽的黄色,通过周围较暖的黄色和恰到好处的黄红色,以及褐色等许多层次过渡到长官衣服的黑色。由于周围较暖色调的对比,使得女孩身上明亮的黄色亮色块显得稍冷,因此避免了"火气"的效果。

关于伦勃朗使用的白色颜料可以专门写出一章来。其差别不明显的灰白色和黄白色(即冷色和暖色),我认为是事先调配好,多层逐次覆盖涂上的。例如,在他的画"De Staalmeesters"②中,人们想必已看到,宽衣领的白色与肤色是怎样汇合到一起,又

① 据德·威尔德之说,这是另一种铅颜料,即铅黄。——原著者注

② 此题名英译本未作翻译,据后边所述情况来看,应是《布商行会的理事们》,为伦勃朗晚年重要巨幅群像作品(1662年,191cm×279cm)。——中译者注

毫不费力地融入质感奇妙的衣服的黑色之中,这是多么杰出的绘画技巧。从技术上说,只有预先用白色和灰色对画中所有部分统一地进行初步塑造才能获得这种效果。此外,在头部和手的一些小部位上,可以很清楚地观察到这些较亮的初步塑造。透过半透明、薄而明亮的透明色,可以看到底色层厚的灰色上涂了不同的专有色,但其底色始终在整个画上继续起作用。透明色是用光油和增稠油调配的,在这些透明色上画进亮和暗的有力重点,从而确定了画的最后特征。坐在右侧的人,往往被误认为是掌管财务的,他手套上的穗子极其逼真,走近观察则可以发现穗子竟是用笔杆在新涂的颜料上刮出来的!

光线效果的统一,亮色块和暗色块的结合,以及各不相同的颜色都从属于一个主要色调,是伦勃朗作画的指导原则。主题始终与艺术形式相结合。他用纯粹绘画的方法作画,创造了一种空前绝后的半暗效果,他不再像达·芬奇那样去寻求形体的美,而是寻求形体的个性。

他对光的处理方式及其富有魅力的色彩技法,丰富了绘画的表现手段。他的技法是:交替运用最不透明的颜色和半透明的覆盖色,以及最透明的颜色。他的画绝不轻率绘制,即使在某些可以马虎的情况下,他也总是极力预先考虑好所需的准备和底色。在底色上,他用许多中间涂层来展现他的构思,这样,所有的涂层结合起来,就形成了其作品的最后效果。

伦勃朗用他的全面专业知识创造出一种绝妙而自由的新技法,它不同于现今的纯一次作画法,而是更灵活,因为他在绘画中,利用了油画颜料变化无穷易于修改的一切可能性。他的技法是真正超凡脱俗的绝技。他在其作品中所作的探索永远是令人激动的经验。

伦勃朗主要使用淡灰的浅色底子,并在其上用微带赭石的暖色画出具有金色效果的素描。他在这种类似略图的底色层上,涂以半覆盖色和透明色,从而产生一种视觉灰色,创造性地丰富了

这种金色效果。用许多层次的黄色和褐色,如灰黄、红黄、红褐等,稍微调进其他更不透明的颜色涂于亮部,暗部加上发红的暖色,就产生了如他的学生霍格垂腾(Hoogs traten)所说的那种"亲密的"色彩的适当搭配与和谐。但他又谨慎地画上一些冷的对比色如灰蓝、灰绿等,这些对比色很少加强到纯蓝,甚至还渗透了温暖的调和色(因为它们是趁湿地画上或抹上的)。

伦勃朗的调色液是浓树脂质的,在这方面他和鲁本斯相似。他用新研磨的浓颜料,可能是用威尼斯松脂、玛蒂脂和晒稠油研制的,能在几小时内干涸,在技法上可以获得极似很不透明的颜料与透明色并用的效果。伦勃朗使不透明颜料在光油透明色中产生流动的效果。

为得到绘画的这种特有效果,其必要条件是,亮部的颜色应当保持与刚画上时一样,特别是厚的笔触和肌理不应消失。他用浓稠的树脂光油和增稠油达到了这一点。在一些步其后尘的二流画家如艾德林格(Edlinger)的画中,可以清楚地观察到,最初的不透明颜料涂层,因含油过多而起皱了。与伦勃朗所画的珠宝上的亮色进行比较,伦勃朗的珠宝的亮色具有珠宝特有的珍贵质感效果,而且它们的光彩提高了画中其他部分的色调。

伦勃朗和另外一些画家,由于把自制的树脂颜料大量用于画中,受到当今一些绘画技法学术著作的指责,这是很不公正的。伦勃朗为获得心中的效果,他只能选用这些材料,绝无其他可能。据说,终究没有比这种树脂颜料更容易修改和重画的颜料了,虽然它确实比任何其他颜料更容易受到人为的损坏。但这不是伦勃朗的错,而应指责那些修复者。

现藏于布伦瑞克美术馆的杰出家庭肖像画,象征着伦勃朗创作生涯的顶峰。任何画家见到这幅作品,也会像在卡塞尔①美术馆看

① 卡塞尔 Cassel 与布伦瑞克 Brunswick 均是德国东部城市。——中译者注

到满满一厅伦勃朗的杰作一样,都会感到像欢度真正的节日。①

暗色是伦勃朗作品的基本色调,在他的画中大面积是深暗的颜色,这与鲁本斯的绘画构思处理不同。但是一幅画如此昏暗,如何才能充满活力呢!他先从最鲜明的中间色调棕色和黄色开始,再通过多层透明色和强调重点逐渐将它们加深,使之产生难以形容的丰富色彩层次!用如同薄雾的冷色使暖色平衡,以减弱其火热感。他运用调色刀和画笔自由而粗放地作画,尤其是他后期,作画速度极快,远远比他预定的完成时间提前。他的颜色是逐层覆盖,而不是互相混合,以致其效果的新鲜使人以为可能是昨天才画上的。他肯定也大量使用丹配拉作底色,而且有些画是仔细地作了准备的。他的画常常用棕褐透明色罩染。在这方面伦勃朗比马卡尔特和他同时代的画家更合理,因此也更有效地使用了沥青②。而别人在底色层中使用这种危险的颜料,都不可避免地造成了损坏。

伦勃朗技法最有启发性的例子之一,是在荷兰鹿特丹市波伊曼(Boyman)博物馆里边的一幅速写《威斯特伐利亚的和平》。这幅画用透明的棕色画出亮部和暗部,其中部分地通过覆盖上灰色以分出冷暖。该画的中间部分表现一群骑兵,几乎仅用多种层次的白色提亮,亮部则厚厚地涂以白色。其固有色只是淡淡地涂在这层之上。

在《布商行会的理事们》这幅画中,用白色在赭石色调上提亮的笔触,同样清晰可辨。涂在灰色上的红桌毯也被用鲜明的色彩提亮,正是由于这一小块发红的亮光,使色调产生了奇妙的效果。这种效果在《犹太新娘》中曾类似地再现。伦勃朗用光和色的相互交融贯穿于全画所有色调,特别还运用一些反光,使其作品达

① 这里应当提到爱尔米塔什博物馆(列宁格勒)有四十多幅伦勃朗作品。不过列宁格勒不像布伦瑞克和卡塞尔那么容易参观。——英译者注

② 用沥青做的棕褐色。——中译者注

到惊人的统一。

在伦勃朗的画前，我突然产生一个念头，想纯粹从艺术效果和技艺的角度来作一个比较。提香、伦勃朗和马莱(1837—1887，德国浪漫主义画家)，这三个属于不同时代的杰出画家，他们在技法的实质上肯定是有关系的。从广义上讲，三个人都最充分地运用了画家的手段。他们在厚涂的白色或灰色不透明底色层上，通过利用流畅而生动的光油透明色多层覆盖，从而在厚涂的亮色块和昏暗而神秘的深色区域之间，创造出极美妙的质感的对比，其魅力永远引人入胜，令人百看不厌。他们作画都采用多层依次覆盖，而不是用一次完成的画法，因此他们作每幅画的时间都很长。他们都把寻求主体在空间的效果作为最重要的事，并用最少的几种颜色来作画，这几种颜色从来不越出统一的效果，即大的主色调的限度。

伦勃朗仅仅用几种透明的罩染色，与搀入白色的同类颜色的淡灰效果相对比，并在某种意义上完全使其形成有丰富变化的主导色调。这样，他就从黄赭到棕褐和棕红等"亲密的"色彩中创造出了壮丽的色彩和谐。我们知道，马莱同样是用最少和最简单的颜料使他的作品具有很好的效果，提香更是这样。这三位大师许多作品中的质感魅力，在其学生的作品中几乎从来没有出现过，尽管他们通过仔细观察，也许从老师那里学到了很多东西。然而，最优秀的技艺精华是不可模仿的。对艺术精华的敏感是珍贵的，最高的技艺智能只在很少的人身上发现。

伦勃朗总是对缺乏自信的学生说："拿起笔开始画吧"，他还说："如果画家已经表达了他想要说明的东西，他的画就完成了。"

从所举的古代大师技法的例子可知，艺术灵感的自由是建立在坚实的技艺基础之上的。仔细制定出包括做好底子的周密计划，是产生这些艺术杰作的最好方法，这些艺术作品的完美、和谐，及其表现之精妙，常常使我们感到似乎是那么深不可测。

如果我们想获得同样的能力，我们仍需依靠技艺的基础。

现代绘画的一些成就,即对光、空气和色彩的研究,无论如何不应被轻视。要确保这些成就,还要创造出一些持久的和可靠的绘画表现方法,这肯定是现代绘画技法的任务。每一个时代都需要其特有的表现方法,单单赞赏古代大师,不利于绘画的发展。现代的绘画方法,导致对材料极大的需求。为现代绘画制定一些基本完善的法则绝不是轻而易举的事。为此需要做大量耐心的工作,在此工作中,科学与实践必须相结合。

然而,有抱负的画家,从伟大的古代大师早期的许多作品中可以学到最精细的表现技巧,非但没有妨碍,还会为实现真正艺术的自由奠定基础。我们时代一位最好的画家曾对我说,为了以后能够自由奔放地作画,必须用非常精确的方法画好一些东西。我们不应被时髦潮流所影响,它们暂时的成功不应阻挡我们尽力去学习有关美术的一切知识。总之,专业的智能是成功最可靠的保证。

第十章　架上绘画的修复

　　本章所论述的关于绘画修复的内容，主要不是以培训未来的修复者为目的。许多画家有时被请去修复绘画，他们往往会由于缺乏这方面的专业知识而铸成大错；此外，还有许多画家后来都选择以修复工作为职业。实际上，大量的职业修复者都来自于画家队伍！所以本章的目的只是对修复的过程加以综述，以便能对画家在修复中避免犯极大的错误有所帮助，因此这里只论及那些最简单的，使每个画家都能使用和完成修复工作的方法。

　　在此，对很有前途的石英灯试验和 X 射线摄影所取得的成就不作讨论。如果说这些试验能使我们第一次看到画的深层，以便测定作画的方法等时，一定要记住，除了从摄影技术方面得到的好处之外，在判断上仍有极大的局限，还需要有经验和美术的技法知识。

　　一个有造诣的画家，如果没有专门的知识，是不可能期望成功地修复一幅画的。随便凑合和大致相配的颜料不可能完成修复工作。

　　一个好的修复者，必须彻底理解绘面艺术，通晓古代各个不同画派的画是如何逐步构成的。诚然，他肯定有能力作画，但同时他必须知道修复时应超越这一乐趣。首先他必须有责任心，并极其尊重被委托修复的他人作品，以极大的耐心，不计较时间，借助于技能和科学知识专心地致力于他的工作。

　　"修复"这个词用得很蹩脚，严格说来，其含义是无法做到的。显然，一幅画的真正修复，只有其原作者才能办到。因此，所谓"修复"实际上只是修复工作的一个代名词。

使画长期保存应当是收藏者的主要任务。要查明损坏的原因,并加以排除,从而保证尽最大限度延长一幅作品的寿命。要像保存文献那样对待古画,每一个保管人都没有特权随便改动它,否则他的后继者也会有同样的权利,这样一来,古画的一切真实性就很快无可挽回地丧失。人们切不可试图把古画变成一幅"更漂亮"的画,应当让古画展示它的年龄。每一个修复者都应明白皮特柯夫的上述观点。然而,遗憾的是,自从这些观点发表五十多年到现在,我们仍然遗憾地看到,这些意见远未被普遍采纳。尽管这里应该只有一种做法,即根据科学的和对修复工作中的问题实际的认识去做,才是可行的。但是修复工作往往是按修复者自己的意图进行,结果常常产生某些与原作迥然不同的东西。

皮特柯夫的观点也适用于美术馆,然而只是在最近,而且只是在少数地方得以实施。

今天,没有一个人会想把古代建筑物的艺术品修复得好像经原作者之手刚落成时那样完好。也没有一个人会胆敢翻修一座古代雕像——除古画外——为什么不敢?十分清楚,这显然是不可能的事情。

威廉·第斯拜因(Wilhelm Tischbein,1751—1829 年,德国油画家和版画家,曾为歌德画过像)写道:"岁月赋予画的调和感,很容易丧失掉。如果一个毫无知识的人用肥皂、碱液或酒精对画进行处理,那么不但画中各种精致的东西会丧失,而且所有透明色都会毁坏,最后只仅存轮廓,从而把作品毁掉,不再给人以任何愉悦。用不了多久,我们就不会再有多少保存得完好的画了,因为许多笨拙而无专业水平的人在修补它们,使其遭受毁损。关于这一点。我们其实已经无须太经常而大声地抗议了。因为传到我们手中的为数甚少的优秀之作已经遭到损毁。"

由于缺乏培训学校,每个修复者不得不到处去寻求知识。他们大多数不是缺乏技能,往往是缺乏系统的材料知识。再没有比明智的修复者更加哀叹这种状况的了。有些艺术价值已无可挽

回的艺术珍品不得不委托给那些任意处理它们的人,以致修复史上记载了许多画被糟蹋的事例。如果说许多修复者竭力寻求秘方,并处心积虑地把秘方深藏不露,这是不足为怪的。人们推荐各种秘方,但其材料成分却对使用者保密,其使用效果就无法估计。对"权威"的迷信尤为盛行,每一个依靠其特有权威的实力而成功的人,都对前辈的方法加以诋毁,抹杀前辈所做的成果,结果导致许多有价值的画遭到永久性损坏。

在皮特柯夫向修复者提出他的复原方法以后,人们本来预期这门修复的科学会有所发展,但是半个世纪以后的今天,进展并不大,尽管现在的绘画科学与实践相结合很可能会建立一个稳固的基础。画的修复不应秘密地进行,而应公开。最近我高兴地看到,这些观点在哈雷姆的弗朗士·哈尔斯博物馆得以实施。在此之前,尤其是这个博物馆,由于对托管的弗朗士·哈尔斯的绘画进行清洗 ,常常受到专业报刊极其严厉的批评。

这里我们只能介绍实施修复所涉及的一些主要问题,以及非职业修复者——即普通画家所能使用的最简单的方法。

10.1 修复的程序

修复程序可以描述如下:古画的价值及其真实性,并不总是那么容易鉴定的。赝品屡见不鲜,而且仿制得非常巧妙。仿造时充分利用了一切技术方法,其颜料也往往是按照古代绘画书中的处方制作的。此外,在过去几个世纪中,古画的仿制那么频繁;而且,那时他们的技术方法是那样令人信服,以致在这些复制品中发生的变化与原作中所发生的变化完全相同,因此我们应当成为怀疑论者。需对这样的画进行非常仔细的检验,同时还需对古代的绘画方法进行精深的研究。然而可惜的是,常常发生相反的情况,这些画不得不经受像女巫时代那种水与火的严峻考验。例如,我的一位画家朋友曾经对我谈起过一幅非常美丽的肖像画的

悲惨遭遇。他认为这幅画是伦勃朗的画,并把它送交几个权威,以征求他们的意见。这些权威一致表示这幅画相当出色,但对它是否为伦勃朗的作品意见不一。于是这些"修复家"中的一位提议用"酒精检验法",他说,"如果这幅画能经受住酒精检验,它就是真的。"说着他就把大量的酒精倒在这幅肖像画的表面上,经快速擦净以后,很多部分已被溶解,尤其是暗部的透明色都全然不见了,露出了底子。于是这些专家下结论说,这幅画不是真正的伦勃朗作品。这幅宝贵的画就这样被糟蹋了。现在看来,绝对不能以对酒精的敏感性作为鉴定伦勃朗及其画派作品真伪的根据,恰恰相反,伦勃朗及其画派使用的树脂和香脂都能迅速溶解于酒精。不幸的是,前述情况的发生并非人们以为的那样少见,不过是由于修描掩盖了大量的过失。

在从事画的修复时,要做的第一件事是准备一个精确的报告书,实际上就是做一个完整的关于损坏情况的书面记录。如有可能,当着画主的面做更好。因为在修复完成后,委托者完全有可能再也记不清原先的情况。在修复过程前后和修复期间拍下的照片,对珍贵的作品来说是非常必须而又非常重要的资料。关于修复的性质,同样要保存一个书面记录,这个记录至少可以作为有用的参考。另外,还需要一面质优的放大镜用来观察精致的作品。

首先,应鉴定底子,例如画布是否损坏和有褶痕,是否变脆、腐烂,或者穿孔,另外再检查背面是否有用胶贴的补丁。

对木板油画,应以同样的方法进行鉴定。还要注意查明木板是否翘曲、被虫蛀或者霉烂。

表面灰尘是容易检查的。

其次应鉴定颜料层本身是否仍然完整无缺,也就是检查是否有龟裂的部分和局部的隆起之处。同时在其他外观看起来坚固的地方还要仔细观察其黏结力是否减弱,以及底子是否变松。

至于更近期的画,化学变化可能是画中各个部分毁坏的原因,但这种情况很少发生(例如祖母绿和镉色混合的变黑)。某些

颜料,例如沥青的渗透很容易毁坏画面,问题可能是色层变黄、变褐或变黑,也可能色层变白。尤其是色淀大红和黄色沉淀颜料与绿色混合时,常常会退色。例如古代荷兰画中的远景和树木的颜色。在许多情况下,借助石英灯能够鉴别某些色料,例如锌白呈现明亮的绿白色,铅白呈现褐色。这种方法的确常常可以检验出赝品来。今天常用 X 射线来寻找署名和确定一幅画的表面是否有人涂过颜料。不过这些方法仍处于试验阶段。在许多情况下尤其是对很古的画的调色液,化学分析还不能得到明确的结论。例如古代的油类,由于它们变成树脂状,渐渐类似于光油,是确实无法与光油相区别的。

表面上光层尤其是树脂上光层,由于分子内聚力减弱,会产生微白的变色。

油质清漆由于严重变黄、变褐或变得不透明,其对画效果的破坏可能是最为严重的。

必须特别细心地检查画的各个部位是否被早期的修复者改动过,如修描或覆盖等。还要检查该画是否因裱糊在新画布上而受到影响。在阳光下比较容易检查出修描和覆盖层来。署名和常在反面书写的文字及画廊标志等。如果有被覆盖的情况,同样要精确地记录下来。

首先应努力修理底板的任何损坏部分。用油灰填补缺损的地方,然后对画进行清洗和上光油,下一步进行修复,最后是表面上光。

只要有可能,修复者都应当自制材料,自己净化油类和使用自己的光油,最重要的是自己研磨颜料。只有这样,他才能对自己修复的作品及其持久性于心无愧地加以担保。

10.2　损坏基底的修理

给画布换衬底,修复木底板。古画损坏的大多数原因都是给它们安装的框架不合适,其框架通常根本不是绷画布用的画框。

在这种情况下,如果不打算为画换内框,而画面上又有凹陷和隆起的现象时,就必须在背面十分小心地将其熨平,并尽量消除损伤。对于仍然完好如新的画,可用挤净水分的海绵在背面的折皱处轻轻地润一下(不能浸湿!),将会有所帮助。随后,应立即稍稍打紧内框上的楔子。

如果画框边条未刨成足够的斜面,画面上常会出现画框内侧边缘压出的痕迹。这种毛病的修理是最麻烦的,惟一的补救办法是重换内框。突然猛烈地打紧楔子,可能会引起画的撕裂,对于曾在折叠的画框上画的新油画,后来又改装在能扩展的永久画框上,更易撕裂。胶底的裂纹,一般都可以采取用刮刀在画背面全部抹上一层厚厚的半白垩底子的方法来消除。比较老的画则不能这样做,而要采取换衬底的方法。众所周知,雷诺兹有一幅画,他在人物头部位置处的画布背面厚厚地涂上了白色底子,一般认为这是为吸收油用的,但我却认为其目的是为了消除画布上令人烦恼的折皱和胶底的裂纹。

过去往往把已损坏的画布织线一根根拆除,甚至把底子也磨掉。博格尔(Berger)在1910年出版的新版(德文)的《布维尔》[①]中仍然建议,在红玄武土底子可能出现有害渗透的情况下,就要这样做。红玄武土底子是由氧化铁和煅赭石或黄土调成的,从浅红色到褐红色或极暗的黑红色底子,用作中间色调或过渡色调,它们涂得很薄,在画中可产生独特的暖色调,并且有利于极快速地作画。由于暗部覆盖层是薄涂的,后来铅白因油的皂化作用而变得透明,另外,还由于笨拙的修复者除掉了树脂透明色,使红玄武土底子往往令人讨厌地显现了出来。这就导致人们的误解,认为红玄武土底子"渐渐透过来"了。

① Bouvier P. L. : Manuel des jeunes artistes et amateurs en peinture(巴黎,1827,斯特拉斯堡,1844)。《青年油画家和业余油画爱好者手册》(纽约,1845)。——英译者注

我手中有一本一位修复者在 1834 年出版的书，书中建议：先在画的表面糊上纸，然后把画面朝下放着，在画布背面的四周边缘用蜡均匀地粘上一圈一指宽的凸缘，在凸缘围着的画布上，注入盐酸或硝酸，让它留在画布上，直到把画布的每一根线都完全腐蚀掉。如果酸的作用太慢，则必须把酸增浓。最后把酸倒掉，再用水把画冲洗几遍。这位先生告诉我们说，他写这本书是"为了制止那些不合格的修复者的做法"。不合格的修复者的做法究竟如何，人们倒很想知道。这些做法主要是，而且现在仍然是暗中隐蔽进行的。原来他们先在画的表面糊上厚纸，然后用热水把木板上的白垩底子弄软，再用刮刀把木底板起开。常常还有将木底板刨到薄薄一层后，按照上述除去画布的方法，用酸把木板除去，甚至金属底板也可以用这种方法除去。

但是，所有这些方法不但多余而且有害。如果画布损坏了，应当在背面贴一块布再绷紧。对新画来说，这也是对背面的最好保护，胜过在画的背面用隔离材料覆盖或用虫胶粘一层锡箔的方法。最可叹的方法是将画布的背面用油或油与蜡的混合物浸渍，因为这会使画布变脆，并必然使画的外观受到损害。尽管如此，这种方法仍然非常流行。把这样处理过的画布置于日光下，可清楚地看出所产生的损坏。

画布上布满孔洞而严重损坏或变脆的画，可以用胶粘到新画布上。首先必须仔细地清除旧画布背面所有不平整的东西、节疤、残留的胶、粘贴的补丁等。清除时，使用玻璃碎片是很方便的。补丁通常很容易扯下来。如果预先不除掉背面的每个节疤和很小的不平物，以后它们在画上会显露出来，令人讨厌。

把旧画布贴到结实的新画布上之前，先要把新画布绷好，并用明矾胶涂几遍胶底。新画布最好用结实的质量好的亚麻布，要避免用半亚麻布，因为半亚麻布不能均匀地绷紧。把 100 份白松香溶解于 30 份松节油中，并加入 10 份蜂蜡和 20 份亚麻籽油，便形成一种优良的黏合剂。同样，用 100 份裸麦粉糊或淀粉糊与约

20 份～40 份威尼斯松脂充分混合,也可得到很适用的黏合剂。但是这种糊剂一定要很稠,放在吸墨纸上时绝不能被吸出水分来。

许多画对水非常敏感。1750 年至 1850 年间创作的那些画尤其如此。这种画的画布遇水后,每米会立即收缩约 5 厘米或更多。其干燥的旧颜色由于不能随之收缩,会像房顶一样隆起而脱落。因此,使用水质黏合剂时要特别当心。当然,仅用只溶于松节油中的松香,能够暂时黏得很好,但很快就会龟裂,像木头上虫蛀的木屑一样脱落下来。把熟亚麻籽油与铅白一起研磨成比管装颜料稠的黏膏,并加入某种类似于底子用的颜料,可以做成一种很强的黏合剂。这种黏合剂过一段时间后会变得很硬。使用所有的这些黏合剂,都必须注意防止发生哪怕是极小的收缩。因此一定要尽量少加水和松节油。另外,也有少数修复者使用印度橡胶黏合剂。

开始工作以前,在画上涂一层用松节油稀释的苦配巴香脂是最好的。正在剥落并有可能剥落的地方,可贴上多层预先涂有香脂的白棉纸。大多数修复者在这种情况下,多使用胶或糨糊涂层,由于这种涂层用水就可以溶解,因此用起来是有危险的。

用苦配巴涂层是为了防止糨糊中的水分渗入画布,因此在古老的尤其是腐朽的画布的背面,也要适当的涂上苦配巴香脂。也可使用玛蒂脂光油。

动物胶可用刮刀抹在古画的背面,并用同样的方法抹到新画布上。胶应当像药膏那样黏稠,务必使整个底子均匀地布满胶。

新画布的四边至少应多出 5 厘米宽,以便于绷紧。对于较大幅的画,往往需要连续好几次绷紧画布。要把很大的画贴裱到新画布上,还得好几个人帮助,因为这一步工作必须做得精确而又迅速。

然后把两张画布由中间开始,朝着四角的方向轻轻地压在一起,压的时候可使用一块软布,任何折皱处都要仔细地朝四周方

向弄平。再用温热的熨斗,例如一把边缘磨光滑的烙铁,先将背面熨烫,然后还可熨烫前面。我喜欢使用一块厚铁板烙铁,在其背面铆上一个带套的把柄,因为这样可以在画框的边条下很方便地操作。

当然,把画粘贴到新画布上时,也可以先不把新画布绷上,而把它放在一个平坦的表面,如大理石桌子上。要特别小心不要让熨斗太热。画的表面可涂一层蜡(1 份白蜂蜡溶于 4 份松节油中)以便于熨烫。熨斗也要用蜡涂一下,不能热得使蜡发出嗞嗞声。如果画上不涂蜡,颜料容易粘到熨斗上。热熨斗在一处只可停留很短时间,直到两张画布合成一体,并把旧画熨平为止。在气泡隆起或折皱处,要熨较长时间,涂上蜡以后,仔细地在画的表面耐心地连续熨烫,直到不平消失。黏合剂受热时会熔融,并渗入新旧画布中。过分熨烫时,黏合剂会透过新画布,不过这不会有什么害处。

熨斗必须保持清洁,在明火苗上蜡会变成烟灰。熨斗的温度永远要在别的东西上检查,不可在画上进行。

对于很难熨平的很硬又有气泡的一些画,黏合剂可能会由于过热的熨烫而部分地被压出,形成空心的区域,这时要小心地从边缘把旧画布揭起来,用画笔加入新的黏合剂。如果是在几天以后,画已经牢牢地粘住,可以在新画布背面(有空心处)开两道垂直相交的切口,加入黏合剂,然后把切口边缘重新聚拢在一起。颜色很厚的地方不可在前面熨烫,因为会把颜色熨平。可在其表面撒上极细的锯末,直到均匀地盖住,然后压上木板并从其背面熨烫。过热的熨烫会使油画颜料熔化,最终将它烙焦。

如果旧画布上的缝线不容许在背面弄平,则必须在新画布的那一处切去一条,让旧画上缝线的地方空着,否则,被压的缝线就会在画的前面鼓出来。

如有黏合剂从裂缝透到前面,要立即除去,用棉花团和松节油可以很容易地除去熨烫用的蜡和粘在蜡上的灰尘。开始熨烫

之前在旧画上涂上一层苦配巴香脂,对以后的清洁过程是很有用的。亚麻籽油或亚麻籽油清漆,以及各种脂油的涂层绝不可使用。用指甲轻轻刮一刮即可确定画上是否还残留有蜡,残留的蜡一定要完全除净。

专业的修复者有各种减轻重新加衬工作负担的办法。在这里我们只能谈一些使画家能够满意地进行工作的最简单的方法。通常在画布背面加一块补丁就能把画布的洞补上,但是后来在补丁的周围往往会形成折皱。这样的补丁要事先熨烫,而且要使用干燥无水的混合物作为黏合剂。上述松香与蜡的混合物或熟亚麻籽油增稠油以及树脂光油等,是用于熨烫的。半白垩或油底子材料是用来粘贴这种补丁的极好黏结剂。把补丁放进半白垩混合物中,这样半白垩混合物就浸入补丁,然后拿出来用刮刀刮一刮,但不要施加压力。贴补丁的地方也要涂上同样的底子材料。贴补丁时,用木板从前面轻轻施加反向压力。随后用适当压力把补丁由中心向四周熨平。补丁的边缘一定要磨一磨。使用补丁终究只能看作是权宜之计。旧画布中坚硬而起泡的地方,必须用苦配巴香脂反复处理,再轻轻地反复熨烫,然后才能贴补丁或重新加衬。

对于变形的木板油画,必须在背面使其平整,也就是说,交叉地安装一些用榫接合的木条,但不要用胶粘住,特别是那些纹理相反的木条,以便它们能随着木板伸缩。翘弯的木板一定不能把背面弄湿,也不能用力矫直,而应逐渐增加重量将其压平。达·芬奇早就建议在画的木板背面涂以氯化汞来防止虫蛀。同样,把画放进完全封闭的充满汽油蒸气的箱子中,已证明对杀虫很有效,据说甲醛用于此目的也令人满意。像氯化汞这种含水物质涂于画布背面是危险的,因为它们可能会溶解底子。今天,许多大肆宣传的补救方法可能比虫蛀的破坏性更强。最近,布劳(Blau)气(以其发明者命名)已被用来熏蒸整个房间,据说有持久效果。在沙克(Schack)画廊中,勃克林的画《琼浆》上的虫眼,是

用如沥青般的物质填上的,这种物质在较暖的季节里渗到画的表面,使表面产生了难看的小斑点。

在颜料变脆的情况下,画的前面必须覆盖许多层薄纸和苦配巴香脂,以免折裂。工作完成以后,各纸层要用松节油小心地除去。

木板画上的颜料层和底子的气泡,可用混有蜡的松节油溶液涂抹,然后小心地熨平。如果这样做不行,则小心地将气泡刺一小孔,并用一支细注射器或画笔加进一些树脂光油,就可以熨平了。

关于铜板油画(见1.2节铜板部分)标特奈尔(Büttner)在铜板损坏的情况下,曾试图用电处理方法除去铜而把画取下。如果颜料配制正确,通常会很好地保持于铜板上。然而,有时颜料会完全失去附着力而逐渐剥落。为防止这一点,稀薄的玛蒂脂光油可能有用,因为它能渗透到颜料表皮之下。要消除铜板因碰撞引起的隆起,几乎总是难免使画的部分表面受到损伤。

如果纸板两面都画了画,常可劈开,以便反面的画也能用,借助又宽又长的刮刀来实现这一点一般不太困难,但有时也不尽如此。

绘画油灰的使用　在画布的有些地方,底子已经脱落,而画布本身依然完好无损,这种地方可以充填油灰。假如画布损坏到非重新加衬不可时,就要首先加衬。在这种情况下,只能使用不会变得很硬的油灰,因为油灰不能比颜料硬,否则用油灰填补的地方就不会持久。此外,务必要注意使油灰的体积收缩尽可能少,因此,油灰必须非常实在,尽量少含可蒸发成分如水或香精油之类。

在由胶和白垩加锌白组成的半白垩底子材料中,加熟亚麻籽油,可以制成一种极好的油灰。这种油灰也可像带色的底子如红玄武土底子一样,加入适当的颜料。一般说来,给油灰着色应尽可能精确地与所修理的区域的颜色相配,只有这样才能重新构成同样的色彩效果。另外,这种油灰绝不可在含水的稀软状态下使

用,一定要浓稠,事先要脱去水分,直到可以像面包屑一样捏成豌豆大小的粒状,这样就可以很方便地用手指抹进缺损的地方。预先用苦配巴香脂把底子脱落的地方稍微弄湿也许是有利的。抹上油灰后放置一会儿,取一棉团或小块碎布,在用松节油稍稍稀释的苦配巴香脂中浸一浸,拧净,然后用它把抹油灰之处压平,并立即很小心地用它将弄脏的旧颜色层边缘清擦干净。如果不先把油灰压平就让它干燥,以后再弄平就很困难,而且画中弄脏的部分清擦会更加麻烦,同时还有危险。

对于表面很平滑的画,许多人在油灰中加入一些含蜡的松节油溶液,并仔细地熨烫抹了油灰的地方。

油灰干燥时总会有些收缩,一定要有耐心,也许要抹第二遍或第三遍,直到抹油灰的地方与画的表面齐平为止。把玛蒂脂或达玛树脂光油加到半白垩底子中,以代替熟亚麻籽油,对于因各种原因而不允许重新加衬的腐损油画来说,是比较好的,这种油灰不会变得很硬。用石膏来代替底子中的白垩,使油灰干后有可能刮磨。如果必须修复的画上,有许多相邻的小块颜色已经脱落,而且这些地方又画有复杂的细节,则即使要修复底子的颜色都异常困难。这是因为,许多单个的抹了油灰的部分会显得特别明亮突出,与夹在其间原有的可能多是很小的部分,很难保持和谐。在这种情况下,有些修复者就用底子材料覆盖整个画面,因而涂掉了未损坏的部分;但是,这样做尽管节省了时间,却是不可取的。

为此目的,最好是做一种无色透明的油灰,可用新沉淀的氢氧化铝与增稠油和浓稠的清漆相混合配制。氢氧化铝的制作,可用硫酸铝或明矾以1∶10溶解于水中,然后把钾碱或氨的水溶液慢慢地搅入该溶液中,沉淀出一种类似黏土的白色胶状物质,让它变干,在完全干燥前仍呈胶状时,混入很浓的增稠油和很黏稠的达玛树脂光油。这种油灰要用刮刀抹,刀刃一定要立即清洗干净,因为这种油灰会迅速变硬(如果使用熟亚麻籽油或油质清漆,这种油灰不但会变得很硬,还会有变得很黄的缺点)。在使用这

种透明材料的情况下,画中看起来极难修复的部分,都能重新变得光滑而坚固,这样,旧的颜色哪怕是极小的部分也能保存下来。

对于绘画油灰来说,甘油、服皂、蜂蜜及类似物质的添加剂,像作底子的情况一样,都是不需要的。最好也不要在抹油灰的地方抹油。波仑亚白垩、浓稠的光油和增稠油同样可制作透明油灰。布特莱尔建议用虫胶粉和一种适宜的颜料填塞裂缝,然后用酒精蒸汽作用其上。我个人宁可用前述的油灰。

画面上有大片缺损时,可以用热压法在绷好的旧画上,粘贴一块编织结构相同的画布。如果画布的纹理对画很重要,可以在最后一层油灰凝固之前压上布纹①。

10.3　清洁处理

表面的清洁最初用干法,即小心地用羽毛掸或软布掸去画上的灰尘,再用面包屑或揉捏的橡胶擦去污迹。但是,这样的清洁处理很难令人完全满意,于是采用湿法清洁,而这种湿的清洁方法往往使画产生严重的损坏。没有一种清洗剂不是一种潜在的危险源。因此,修复者不但要熟练,而且一定要掌握有关所用材料特性和作用的必要知识。前面所提到的这方面情况,非常不能令人满意。

例如,从表面上看,水是最无害的清洗剂。因此,大多数书中都介绍了它的使用,甚至还特意要求定期使用;几乎在所有的美术馆中,仍然用水来清洗油画。意见的分歧只是关于水的数量,有些人建议不受限制地用水,还要用肥皂(因为在清洗中总是要用的)。然后把画漂洗干净以免留有肥皂,再用麂皮将画擦净,有些人用湿棉团擦画,其含水量仅凭估计足以溶解灰尘,当然这是

① 歌德在《意大利之旅》一书中谈到,用同样结构和质地的画布来修补旧画,这种作法过去很普遍。在处理过程中,一定要保证纹理相同,线的走向要直,并要用类似于原作的方法制作底子。——原著者注

很难确定的。对无损伤的新画,小心地用水清理,受到的损害较小,经反复处理以后,画的许多不良后果会变得明显。然而就新画来说,油画颜料层绝不像一般认为的那样是不透水的。毫无疑问,潮湿会使上光层受到侵害。旧画表面看起来常常是相当完好的,但是如果用放大镜仔细观察,则往往显露出细微的裂纹网络。无论湿擦多么迅速,水都会进入裂纹,使底子或底色层的胶吸入水分。于是胶的体积增大,迫使覆盖其上的颜料涂层脱离。我清楚地记得在为一次专门的展览做准备时,用水冲洗宫廷画家斯提尔(Stieler)的一些画的情况,尽管的冲洗之前它们的状况保持得极好,但冲洗之后却立刻布满了裂纹,一些小块色层的边缘变得像碟子一样翘起。最近,我有机会反复观察用水清洗古画的灾难性后果,如画布收缩,色层像房顶一样凸起和裂开。从反面冲洗更危险。18 世纪和 19 世纪前半世纪的画,在这方面是最敏感的。认为只有把水涂到表面才会使油画毁坏,而涂于背面无妨,这是错误的。早期德国和意大利画派的白垩底子的石膏底子油画,尤其会受到这种"水保养"的损害。此外,古代油画的某些颜料是溶于水的,关于这一点,达·芬奇和帕洛米诺(Palomino)早就指出过(据霍斯〔Hesse〕博士所说)。我自己曾用棕土和赭石做过类似的试验。印度黄、铜绿、胭脂红和锌黄也都能部分地溶于水。如果再加上温度的影响,例如过热,那么,其损害则可能是灾难性的。

我们不能只因为老的秘方是古代的就相信它,这可以从德·麦尔伦的手稿中得以证实,手稿写道:"用软皂和一块海绵彻底地擦洗油面,如果画很脏,就让肥皂在它上面保持一会儿,然后用尿冲洗,再用水冲净。要用力把水泼到画上,开始水必须是热的,以后可以用水桶把水泼上去。"

显然,这种方法,对于竖立着的画是毫无好处的。即使在天花板上将画的正面朝下挂着,由于毛细管作用,水也会被吸进细小的裂纹里去,而不会像人们所想的那样全部往下流掉。用消毒棉花团把画擦一遍的方法,同样是毫无意义的,因为画本身不可

能无菌，也不可能用这种方法灭菌。用切成片的洋葱把画擦净，看来是害处最小的清洁方法；土豆片不那么好，因为土豆淀粉会使画变得模糊。这两种做法，水分都会进入画面的细小裂纹中去。

许多修复者想用麂皮干擦洗过的画使上光油"复活"，结果只不过是一种光学错觉。经过这样磨光处理的画无疑会发亮，就像任何平滑的表面在这种处理下都会发亮一样；但是用这种方法来增进上光层的内聚力或耐久性是荒谬的。这种磨光处理当然不可能有助于加强画中已变松的部分，尤其是当颜料层裂缝的边缘翘起来时。胶的膨胀常常使画中裂缝的边缘像碟子一样翘起，影响画的外观，令人不快，而且还会导致色层完全脱落。

我认为，在美术馆里，用湿度计严密地控制空气湿度的同时，又用水清洗画，这实在是相互矛盾之举。

同时，我对清洗古画的忧虑已得到科学权威们的共识和支持。然而奇怪得很，人们既不听美术权威，也不听科学权威的劝告，却向只受过"职业训练"的修复者请教，继续若无其事地进行清洗 。也许我错了，但是我坚决地认为：古画是无价之宝，不管谁多么自信其能力，但绝不能用古画来做试验。因为在绘画的修复领域里没有权威，每个人都应当只能是学生。

危险性比水小的清洗剂肯定可以找到。当然，这种清洗剂要具有使用方便和价廉的优点，但是鉴于所涉及的艺术品价值，这些因素不应对材料的选择起决定作用。

各种反复精馏的高沸点的石油产品，与煤油毫无类似之处，甚至没有气味。这些石油产品或许可以提供一种比水害处小而且安全的清洗剂。假如过去求助于这种溶剂的话，清洗剂的问题肯定在很早以前就由科学解决了。最近在萘烷中发现了一种有用物质，看来水的使用成为不必要了（参见第三章）。

现在有数不清的清洗剂，其大多数是各个修复者的秘方。如果懂得画上所用的一切材料，就不会相信这是可能的！最强的碱液、酸类和溶剂都轻率地用上了，一些成分不明的所谓专利材料，

原先没有任何人知道可以用来清洗油画,竟受到公开推荐,这样的清洗可惜太"好"了,往往"成功地"洗掉了画上的一切。在这种情况下修复者用修补掩盖了他的罪过。不少修补的地方,在毫无疑心的观众看来,往往比原来的还漂亮。[①] 任何碱类、盐类和酸类都不应用于清洗油画,它们会持久地保持在画上,使画受到腐蚀,例如氢氧化钾、钾碱等。

未上光的丹配拉画和树胶水粉画,像水彩画一样,都只能用面包屑或揉捏的橡胶清擦。

10.4　各种清洗剂

松节油(多少随意)与苦配巴香脂以 5∶1 的比例混合而成的一种溶剂,对旧油画作用弱,而对新的色层作用强,尤其是将它适度地加热(在热水中)时。

汽油、苯、甲苯和二甲苯,以同样的方法使用,其作用较强。

四氢化萘、十氢化萘见第三章所述。

乙醇,即酒精。无水酒精(纯度 100%)对树脂来说是很强的溶剂,甚至能溶解很多硬树脂,所以要当心! 即使是非常老的含树脂颜料层,也会迅速地溶解。普通酒精的作用较弱。为了使酒精作用的危险性小一些,使用时加入苦配巴香脂是有好处的。

甲醇,即木醇,是树脂的强力溶剂。

戊醇,同样是一种很强的溶剂,其蒸气有毒。

三氯乙烯,是一种很强的清洗剂,因而也是一种危险的清洗剂。其蒸气具有类似于氯仿的作用。

二硫化碳有毒,其蒸气也同样有毒,它极易蒸发,是树脂的强

① 今天的一些修复者严正地宣称他们有一种清洗剂,只会除去新加上的色层,而当遇到旧的色层即真正的原作部分时就会停止作用。他们现在所需的一切就是一个电铃,当他们的清洗剂一遇到原有的旧色层时,就会自动鸣响,这样他们的奇妙清洗剂就完美了。——原著者注

力溶剂。能与油类相混合。

丙酮,可与水、油和酒精相混合,能迅速溶解树脂和油类。

氯仿,是树脂和油的强力溶剂。

以上所有这些溶剂都是无色而有特殊气味的液体。

半挥发性的香精油类,像它们的香脂一样,对树脂具有溶解作用(如穗熏衣草油、丁香油、榄香脂油、苦配巴油、迷迭香油等)。

氨(阿摩尼亚),可大大增强酒精和松节油等的溶解作用。氨只能少量使用,而且使用时绝不可没有苦配巴香脂,它与苦配巴香脂混合生成肥皂般的物质。

Acetesol,一种酸性物质,对油和树脂是一种特别强有力的清洗剂。

水和肥皂,虽然容易除去表面污物,却潜伏着许多危险。它们的作用已在前面作了详细描述。

氢氧化钾、钾碱、软皂(半液体)等,用于清洗当然是极好的,可惜它们永远不能从画中完全除净,因此禁止作为清洗剂使用。

蛋黄,作为溶剂的一种添加剂,具有适中的令人喜爱的作用。苦配巴香脂也具有同样的作用。

为了减弱清洗剂的作用而加入油类,显然是违背常理的。因为清洗的目的往往就是为了除去油的变黄,甚至变褐的影响。尽管如此,加入油的坏习惯仍然存在,甚至还有在清洗过的画上擦亚麻籽油的习惯。

在油画上应如何使用清洗剂　最重要的就是要尽量少用,而且要特别小心!因为,可能你尚未料及,清洗剂已经溶解色层,露出了画布。首先,一定要用最弱的溶剂进行试验,如用苦配巴香脂与松节油以1:2混合。试验一定要先在没有什么价值的画上进行,然后才能开始处理贵重的画。取一团棉花,稍稍用这种混合溶剂浸一下,然后挤净,轻轻地贴在画上作圆周运动进行清洗。棉团只能在一个地方接触很短时间,而且在一定时间内,不能再重擦这块地方。绝不能期望立即见到效果,也不能把某处尽可能

彻底清洗干净,因为还不知别处是否也能清洗得同样干净。所以,应该先使整个画清洗到一定程序,然后再整个地清洗一遍。没有耐心的人是不能搞修复工作的。用厚涂画法的区域,尤其是白色区域,要除去凹陷处的污物,需要特别小心,最好用干净的旧硬毛画笔,以圆周运动的方式来涂刷和清擦。

一次清洗不应持续太久,清洗以后,薄薄地涂上苦配巴香脂与松节油1:1混合的涂层。第二次清洗时,许多原先不能变软的地方就容易溶解了。只有当所有溶剂都无效时,才能使用较强的溶剂,例如加入乙醇,但首先只能加入木醇,而且要把一份木醇与一份松节油和半份香脂相混合。这时,溶解力就会明显增大。在极难溶解的情况下,可加入半份氨或无水酒精,或者前面提到的强力溶剂中的任何一种。这时,必须特别小心,绝不可在一个地方擦洗时间太长,否则很可能清洗过度,当棉团上见到颜色时,已为时太晚了。

当然,最简单的方法是不使用一切强力溶剂。但在大多数难以处理情况下,弱溶剂又总是不能胜任。总之,任何清洗剂在技术不熟练的人手中都可能是危险。

为了延长挥发迅速的香精油和酒精等的作用,可加入白垩、蛋黄或蜡的松节油溶液及黏土等,使它成为膏状,再把这种膏状的清洗剂涂于难处理的地方。

用树脂光油或一些透明色罩染的画,特别容易被清洗剂损坏。总有一天,最难修复的将是现代画。因现代画的颜料含有苦配巴香脂之类的添加剂。使用沥青底色层的画,同样容易被清洗剂损坏。单独的或含有树脂光油的罂粟油颜料,能迅速被酒精清洗剂溶解。

因此,伦勃朗画派的画在几分钟内便可很容易地完全清洗掉,特别是那些常常涂得很薄的暗部。其调色液的树脂性质正是由此而得到证明,而得到这一证据却花费了昂贵的代价。丹配拉画和丹配拉底色层比较能耐受这些清洗剂。

只有富有经验的修复者才知道他自己的能力如何,他宁可让浅色的绿铜锈保留下来,也不愿伤害画中的那些原有部分。

金色的底子可用氨与松节油、苦配巴香脂和酒精的混合液清洗,要小心地用棉花涂擦。

金叶上的金色铜粉,用氯仿很容易除掉,酒精也可使用。

有很多画都因清洗过度而腐蚀了。在许多画中,只有丹配拉白色底色层是真的。这种底色层成功地耐受了各种方法的清洗。它上面的各种东西都是由他人之手加上去的。

到处都可以见到竟然用某些非干性油浸过的画,整个画都已变得很脏。用凡士林油、黄油与橄榄油相混合(!),蜡与菜籽油相混合,诸如此类都是粗鲁的罪过。我曾处理过一幅贵重的画,其金色的画框被人用油浸过,结果画的四周形成了宽宽的油腻边缘。为修理这一损坏,我整整花了 1 年时间。我在其前面和后面撒上一些加热除去水分的滑石粉和轻晶石,后来又洒了一些吸收油的材料,并轻轻地加以熨烫,把油脂进一步除去。最后的一项繁重任务,就是用松节油和棉花将表面所有的痕迹除去,否则,这些痕迹会使画看起来模糊不清。

10.5　变黄的油画

画的变黄主要是脂油引起的,尤其是亚麻籽油,在少数情况下,罂粟油和核桃油也会引起画的变黄。用亚麻籽油研磨的铅白最易变黄。其他会变得很黄的材料是油质清漆,例如亚麻籽油清漆、柯巴脂清漆、车用清漆和琥珀清漆,还有某些市售的含有脂油添加剂的玛蒂脂或达玛树脂光油。

涂得很厚的颜料,尤其是用刮刀涂抹的白色颜料,往往由于油浸到表面而呈现强烈的变黄趋势。如果把一幅只是表面干燥的油画存放于暗处(尤其是在潮湿温度处),它就会变黄。

甚至含油过多的丹配拉画也会变黄。如果未上光的话,可以

通过反复贴敷用"过氧化氢"浸湿的白色吸墨纸来改善。这一操作应在光线充足的温暖房间里进行。试图在阳光下把任何画晒白都是危险的,尤其是在木板上的画;在大多数情况下,明亮的光线用于此目的已经足够。油画色层的起皱是由于油过多引起的,而且无法补救。

已变黄的油质上光层,在多数情况下,必须除去,它们就像一块暗黄玻璃一样覆盖于画上,随着时间的推移最终甚至会变成深褐色,以致毁坏了画的整个外观。但这种上光层是很难除掉的,有时好不容易才除掉,却又不能不损坏颜料层,因为它们甚至能长时间地耐受强力溶剂。因此人们几乎总是不得不使用酒精,并加入少量苦配巴香脂来减缓其作用。

薄的树脂上光层,由于加入了油而变黄时,用一些弱溶剂可以迅速将它溶解,在一定条件下甚至可以干擦来除掉。

只有用松节油制作的树脂光油才适用于修理和上光,无论它们产生什么损坏都容易修理。此外,它们还不会像油质光油变得那么硬,在旧画中,这是一个明显的优点。树脂稀光油(例如玛蒂脂或达玛树脂)和香脂油(例如威尼斯松脂)迟早都会因潮湿而受损。但是它们可以更换而对画毫无伤害。

上光的目的,是为了使画的各个部分同样清晰可见,同时,防止画受到有害气体的潮湿的影响。树脂光油用于此目的比油质光油要好,为了保护颜料层,尤其是防止尘土对它的危害,画的上光是必要的。偶尔用布去擦(见清洁处理一节)是不够的。

10.6　因运输引起上光层的损害与更新

新、旧油画的上光层常常由于包装不当而损坏。如果包装箱未很好密封(贴上纸条)和防尘,而且上光层或颜料层仍然发黏,那么灰尘就会粘在画上。不过在粘上灰的画干燥以后,用手指可以擦去大部分灰尘颗粒。常犯的错误是,上光层还未干时,就在

画上铺上布或纸,结果布或纸便粘到画上。这种情况,也同样要
用手指进行修复,只有在很困难的情况下,才使用少量的鸡蛋丹
配拉,帮助把布或纸除掉。刮伤的上光层,多数情况可以用很薄
的苦配巴香脂涂层来修补。不然,就得小心地使用皮特柯夫法处
理(见该项)。这两种情况,最后都要上光。如果画被卷起来保存
了很长时间,往往只有用力才能打开。在用力打开的过程中,画
容易断裂,颜料层也容易裂成碎片。最好让画保持卷曲的状态,
在潮湿的地下室放上几天,直到容易打开时再打开。要把画卷起
来时,涂颜料的表面一定要朝外,绝不可使画面向里卷。

10.7 上光层的"变蓝"现象

这种现象有时也会因含有香脂而发生,对于这种现象尚无令
人满意的解释。不过,上光层或油画表面的潮湿似乎是变蓝的主
要原因这一。画中平滑而有光泽的深色部分,上光层"变蓝"是最
令人烦恼的。用湿布把受这种影响的区域擦净,很少有什么好
处。已经证明,最好的方法是用含油的树脂光油即含有2% ~5%
蓖麻油的玛蒂脂或达玛树脂光油,涂上一层。亚麻籽油或其他脂
油,不能加入光油,因有变黄的危险。

一位叫理查德·比纳特(Richter-Binnental)的修复者说,他把
二份精馏松节油,一份苦配巴香脂油,与几滴熏衣草油相混合,用
棉花团把这种混合液薄薄地涂到变蓝的部位上,取得了成功。

10.8 树脂上光层的分解

长时间受潮湿的影响会引起上光层的毁坏,变得微微发白而
混浊,就像在画面上撒了一层粉末一样。画的主人曾做了各种清
擦的尝试。有一次,我在一个客厅里看到,满屋子都是兰贝赫
(Lenbach,1836—1904)的画,所有画的下半部分,或者说,能方便

够得着的地方,好像都覆盖了一层霉,上光层已被破坏,颜料层薄的部分也被擦掉了。女主人对我说,她不明白这些画为什么看起来会是这个样子;她说,仆人每天都给这些画掸去灰尘,还常常用湿布擦拭。当我告诉她,这恰恰就是这些画损坏的原因时,她不禁大吃一惊。

许多颜料含有黏土,例如群青、赭石和棕土,可能由于黏土的分解引起上光层的毁坏。所谓"群青病",就是这种现象。以前不知其原因,人们常常用脂油浸这样的地方,结果只能加重这种病害。底子或颜料中吸湿性的材料,例如甘油、肥皂,糖和蜂蜜等都会加速树脂上光层的破坏。然而,由于外部原因,例如连续不断地受潮湿的影响,尤其是潮湿的或很新的墙壁,也会引起这种破坏。

10.9 皮特柯夫更新法[①]

如何使已分解的上光层恢复透明度,皮特柯夫发现了简单的解决办法。他证明了这种上光层已经失去了黏附力。其混浊的粉状,是由于物理过程引起的。空气透入上光层的细小颗粒而引起变白现象,恰如一块玻璃片研磨成粉末后呈现白色一样,(也可以想象水变成泡沫的情况)而玻璃并没有改变其化学成分。

皮特柯夫更新法是把画放入含有酒精蒸气的箱子中,这样树脂就被熔融而重新变得透明。为了完成这一过程,要把一种吸收性很强的材料固定到箱壁上。当心不使固定用的线绳掉下来,同时还要留意覆盖的吸收材料与放在箱底部的画在任何地方都不能接触;因为在接触的地方,画上的树脂油颜料会全部溶解。自然,浸渍吸收材料的酒精(最好是工业酒精)也绝不能滴到画上。根据我自己的经验证明,把画铺于箱子底部比固定在顶部好得

① 见 Max von Pottenkofer, Über Ölfarbe. Braunschweig, Friedrich Vieweg, 1860。——原著者注

多,因为固定在顶部时,随着画迅速变软(例如用树脂画的画),颜料层与底子间容易失去黏附力,并由于重力的作用,会形成局部隆起。预先用苦配巴香脂把画擦一遍大大有助于这一更新过程,因为苦配巴香脂具有一种异常重要的性能,它能渐渐使已经干透和发脆的老的"氧化亚麻籽油"表皮变成熔融状态,对树脂上光层也具有同样作用。

皮特柯夫方法虽然确实能使树脂上光层,或用树脂油颜料作的画容易而迅速更新,但其缺点是往往会迅速地重新分解。对此,科学研究还可以做出贡献,设法改进这种更新方法,据哈莱姆(Haarlem)画廊负责人给倡议者的资料说,尚未证明皮特柯夫的方法完全令人满意。他说,他已经跟一位化学家合作,发现了一种更加有效的方法。但是我无法了解有关这种方法的更多情况。只要科学还不能给我们提供更好的方法,我们就不得不继续使用皮特柯夫的方法,以及这一有效的融合剂苦配巴香脂,使已分解的树脂上光层和树脂油颜料层再生。

某发明者称,Büttner 的"太阳神"能使所有旧油画都变得像新的一样,其效果远远超过皮特柯夫法。这种含有液体石蜡、永远不会干燥的材料,能通过细小的裂纹进入画中,再也不能清除干净。因此,用它作马具的润滑油大概比用作再生剂更适宜些。然而,人们却常常地使用它,甚至还用于美术画廊里。当然,这种材料具有惰性,但这并不意味着它对画一定有好处,也不能因其是惰性的,便认为它具有能使古代油画的"氧化亚麻籽油"皮变松软的特性。它无非就是一种永远不会干燥的油脂,因此还会不断地吸附灰尘。但是,无论怎样一幅画总是可以被人修复一新的!

我将纯苦配巴香脂用精馏松节油,以 1∶1 的比例稀释后,用它对画进行简单连续的处理,使往往变得几乎不可辨认的画,获得了令人难以置信的满意效果。尽管如此,但不能期望立即见效。这些很薄的涂层,必须连续逐层地涂上去,直到画重新完全清晰为止。曾有一幅画已变得几乎不可辨认,上面还厚厚地覆了

一层尘土。我用香脂和松节油反复不断地处理,成功地使它恢复
到原来的新鲜程度。这种处理一直继续到最深的暗部也重新达
到完全透明为止,然后用棉花和松节油,把苦配巴香脂部分地除
去,同时除去溶解的灰尘。最后,给画涂上一层树脂光油。这幅
画至今已满意地保持了 15 年,而且绝对清晰和明亮。自那时以
来,这种利用苦配巴香脂的方法已经处理了数百例旧画,结果令
人满意。但是时间和耐心是必不可少的,在画上只涂一遍是不会
产生什么效果的。科学权威们常常反对用树脂油颜料和罂粟油
颜料,他们断言,使用这两种颜料,会使以后修复困难。而情况恰
恰相反,仅仅用"皮特柯夫"处理法,我就能够完全使罂粟油色层
深深裂缝弥合。不过,不可连续处理太久,否则,由于颜料层的膨
胀,画的裂缝边缘会翘起来。

我曾经仔细检查过一幅可信的鲁本斯画派的画,由于损坏严
重,修复者在几年以前就给它重新加了衬。此画曾厚厚地上过
光,具有强烈光泽。但是,从许多裂缝处露出白色粗粉末,使整个
画的外观受到损害。这显然是把松香加到了黏合剂中,由于分解
作用,它又从中分离出来。用"皮特柯夫"法进行处理似乎是危险
的,因为该画已被许多修描所覆盖,恐怕其颜色会由于变软而发
生变化(在这种情况下,常常会发生后来变黑的现象)。再说,画
的尺寸太大也是问题。我用苦配巴香脂和松节油对这幅画进行
反复处理,并用轻微熨烫来加热,经几周的工作之后,达到了完全
满意的结果。我用玛蒂脂和5%的蓖麻油涂了最后一层薄薄的上
光油。并在适当时候,又重新涂了一遍。

10.10　除去旧上光层

除掉画上的上光层是职业修复者的一种老习惯:用"皮特柯
夫法"处理后,紧接着用毛刷蘸水将画刷一遍,把薄的上光层除
掉。水具有分解上光层的作用,干燥以后,形成微白色粉尘,很容

易擦掉。当然,在这一过程中,所有透明色和树脂颜料也常常随上光层一起被除去。古画的上光层有时被覆盖上各种其他涂层,通常是脂油。根据古代文献记载,在意大利,肯定还有其他地方,有一个习惯,在重要节日前,用熏猪肉皮把教堂的画擦一遍。在古画中常常还发现各种动物胶和树胶。对于这类画,如果试图用苛性碱液、硝酸和沙子来"清洗",常常会导致从未有过的严重损坏。在用碱液处理后,颜料层使棉花变色时,为了使颜料重新粘固,通常用热的亚麻籽油浸润,并用脂肪油涂几遍,这些做法同样都是有害的。

这种上光层最好用干处理的方法擦掉,取一粒玛蒂脂或一个玛蒂脂"泪滴",放在上光层上用手指把它研成粉末,这样,一次便可处理上光层的一个部位。说实在的,采用这样的方法,古画的光油透明色也常常容易受损,因为谁也说不清上光层在哪儿终止,而透明色又从哪儿开始。总之,所有这些操作都是危险而又多余的。油质清漆如琥珀清漆、柯巴脂清漆和车用清漆,一般都含有油,而干透的油表层只能用很强的溶剂才能溶解。因此,这类清漆的上光层是很难除掉的。纯酒精和氨作为强力溶剂前面已经讲过。氯仿能够渗入并溶解老的油层,但是用这种方法处理,总会失去相当大的一部分颜料层和透明色。只有在极其必要的情况下,如这种上光层确实太脏,有损于画的外观,而用其他任何方法又都不能除去时,才能用这种方法来清除。

10.11　颜　料　层

有些画颜料层有发脆并分解的危险,对此,在重新加衬以前,必须涂以苦配巴香脂或树脂光油,使其重新获得黏结力。表面上看来,颜料层往往是完好无缺的,实际上它与底子的连接已经减弱。精馏松节油稀释的苦配巴香脂涂层,在这里也可能有所帮助。更近期的画中,由镉黄与翠绿相混合而引起的颜色化学变

化,是无法补救的。如果想在这样的地方再涂颜料,一定要先涂上一层光油。退色的颜料层,特别是红色和黄色的色淀颜料,在古画中并不少见。由于它们是用树脂光油涂的透明色,往往成为技艺不精的修复者手中的牺牲品。在古画中,还常常可以遇到已分解的颜料,尤其是亮黄色(像雌黄)。古代大师当时还没有像我们今天用的镉黄这种亮黄色。无疑他们知道某些颜料有危险,例如他们知道不让铜绿与其他颜料混合,而是把它置于两层光油之间,作为透明色使用,来减少它的危险性。

在德国古代大师的画上,常常可在用树脂颜料厚涂的较暗的色调特别是在褐色上,看到一些被风化的形如岛屿的斑块,就像树的外皮,尤其使人想起风化的松树皮。这是气候条件引起的结果。甚至在比较新的画上,我也发现过这种损坏。对比是毫无办法的,最好是让这种画保持原来的状态。

由于香精油和香脂过多而引起画的变暗和变黑现象是无法补救的。但画表面变黄时,把画暴露于亮光之下,可部分地减轻。变黄的斑点可以用贴敷饱含"过氧化氢"的吸墨纸来处理。无法除掉的令人讨厌的斑点,常常出现于使用大量催干剂的画中。颜料层,特别是罂粟油颜料层,以及加入了苦配巴香脂的颜料层,在结合剂用量过多的深色地方,很容易发生重新变软现象,最好把这样的画置于亮光的作用之下。

10.12 开裂的颜料层"边缘的翘起"

总是由于反复的潮湿作用如经常用水擦洗所引起。这些部位可用一种灵妙的浓光油弄平。这种光油是用玛蒂脂或达玛树脂,以 1:2 溶于松节油,然后,与等量的以 1:1 溶解于松节油的蜡溶液混合而成。在难以处理的情况下,必须加胶,胶要先在水中浸泡 1 天,其加入量约为含蜡光油量的1/4(不含水)。然后,把这混合的光油预先稍稍加热,放于研磨板上揉成黏稠的油灰。用烙

铁或一把木镘刀的边缘趁热把油灰嵌入翘起的颜料缝隙中,并压平,每一处都要熨烫至熨斗冷却为止。甚至要这样重复做好几次。多余的油灰要在清洁时除掉。开始工作前涂上一层苦配巴香脂是非常有利的。

颜料表面的折皱是表皮形成时的一种继发状态。它是伴随着颜料层的收缩产生的,其原因是亚麻籽油或大麻籽油一类脂油过多。这种折皱没有什么危险,但却会产生令人不快的视觉效果,而且无法解决。上个世纪后半期的画,不适当地使用了沥青,引起了大量的损坏。就像使用过量催干剂一样,难看的斑点使这些画受到损害。我曾见过一幅画,其底层铺了厚厚的沥青,可能还用了大量的催干剂,在沥青上面覆盖一层平滑的纯铅白涂层。实在没有比这样制备底子的方法更愚蠢的了。在展览会上,这幅画被悬挂于暖气片上方,当它变热时,所有颜料层自然地开始滑动,于是画上就产生了大量的褶皱。对于这种情况,除了将它颠倒过来,让颜料层滑回原位以外,别无他法。

颜料层的气泡,必须先用蜡熔液擦一遍,然后熨平;已经分离的地方也用同样方法处理。画布上鼓出来的盘状凸起,通常是由于水分渗入胶底的结果,它们很难被压回原来位置。

在熨烫和涂蜡之前,预先擦一遍苦配巴香脂是值得推荐的。

在现代画中,常常见到裂纹深达颜料层内部。这样的画是在未完全干燥的底色层上,用不成比例的结合剂、催干剂乃至像苦配巴一类的香脂画的。可以首先试用"皮特柯夫"法处理。在内部软的颜料层干燥后才能进行修补。各层不均匀的膨胀也可能是产生裂纹的原因。在潮湿的颜料层上反复涂色,尤其是在罂粟油颜料层上,同样会引起这种裂纹。过分打紧楔子也往往是现代画产生裂纹的原因。有时其原因还在于颜料本身,像茜草色淀颜料(见该项)。古画中极细的裂纹,即所谓"craquelure"①,不要试

① 法文,大意:如"碎瓷"的碎裂花纹。——中译者注

图去修补。许多修复者覆盖这种极细的裂纹的方法,是把白垩胶溶液涂在整个画上,然后再擦掉。典型的油面,特别是在涂透明色的部位,呈现出特有的同心圆状裂纹,就像蜘蛛网一般。旧白垩底子或丹配拉和树脂底子则往往出现格子样裂纹。可是,对于相同的材料来说,其底子涂的厚度不同和色料对调色液的比例不同,裂纹的形式也不相同。在慕尼黑的新皮纳科斯克博物馆,兰贝赫(Lenbach)画的多林格尔(Döllinger)肖像画的背景,呈现出特有的平行裂纹,很可能是由于含石蜡的柯巴脂调色液造成的。一般来说,古画中涂白色的地方,大多数都比涂透明色的部分保存得好一些,这在巴罗克艺术风格后期的画上尤为明显。

10.13　重画部分的清除

在古画上常可观察到后人覆盖上的涂层。由于在色彩特质和艺术表现上的不同,使画显得十分刺眼。

认为古代大师的作品具有一种"金色调"的错觉(实际上主要是由于含油的上光层变黄的结果),诱使上个世纪后半期许多修复者使用像黄色(stil de grain)等一类颜料,人为地制造这种"金色调"①。今天,这些画看起来很"火气",甚至像"烧焦"一般。

巴罗克时代后期的修复者,在这方面特别大胆,常常在画上添加一些东西,或者任意将它们涂改,总是急于想试一试新花招。除掉重画上的涂层始终是一项很危险的任务,因为无从知道,涂层下面是否确实有一幅原来的画。人们往往是以探险者的精神去除掉这种重画的涂层,希望在下面发现真正的提香或其他第一流古代大师的作品。然而,在覆盖层下面发现的多半都是有毛病的地方,于是修复者不得不加上更多的、本不希望加上的自己的东西。常常还有些油画,以后被原作者重新画过。即使是价值中

① 这种做法甚至在今天也并不少见。——英译者注

等的作品,受托者也应在修复的各个阶段认真给画拍照,尤其是在除掉重画的涂层之后,和进行每一次新的修描之前拍照,以便后来人们能够确知什么是原来的,什么不是原来的。这对反复覆盖(这种情况也会有)的画来说,尤为必要。在日光之下比在一般光线之下能更好地识别覆盖层下面的古画。X 射线和石英灯也特别有用。对于署名的处理,自然要特别小心,在清洗的过程中,它会出现于意想不到的地方。不幸的是,署名常常是伪造的。而且通常是签署一些非常响亮和高贵的名字。这种署名很耐溶剂,但并不能证明其真实性。例如,在含油少的底子上,未上光的少油丹配拉颜料数小时就可变得很硬。

10.14　颜料层的涂油

油画颜料迟早会失去其柔韧性,变成褐色(博物馆色调),变脆,而在某种不适宜的温度影响下还会失去黏结力,以致会像撒上的粉末一样被擦掉,就像在户外的颜料涂层上可以看到的那样。从前的习惯是用油,尤其是亚麻籽油,涂于这种变脆的地方,并同样用油从背面来浸透这种画。但这些油不可能达到所要求的效果,这早已不断地得到证实。歌德在《意大利之旅》中提到,为使古画有湿润效果而在其背面涂油,致使许多古画遭到损坏。我本人也曾见过用亚麻籽油与蜡的混合液如此涂油的画。1869年皮特柯夫在其著作《关于油画颜料》(《Über Ölfarbe》)中说,这种用油浸画的方法是"破坏"而不是"更新"。老的干透的油表皮("氧化亚麻籽油"表皮)是不会被脂油浸软的。而单独用苦配巴香脂的涂层却具有逐渐溶解这种表皮的能力,因此可使画重新恢复清晰和色彩浓度(见皮特柯夫更新法)。

含有凡士林或石蜡油的涂料是绝对不能采用的。它们就像皮革上的油一样,永远不会干燥,也不可能再全部除掉;灰尘会粘在这样的画上,而且还很容易"渗进去"。这种材料像脂油一样,

几乎不能溶解"氧化亚麻籽油"表皮。到目前为止,还没有比苦配巴香脂更好的东西。

10.15 修 补

修补是修复技术中最艰苦的反复战斗的阶段。这里,有两种直接对立的意见。按照较老的观点,有毛病的地方应重画,达到使经验最丰富的眼睛都难以识别的程度,就像这幅画是从原作大师手中完好无损地传给我们那样。这种看法几乎一直为私人委托者和画商所坚持。与此相反,皮特柯夫在他的著作《关于油画》中则坚持这样的观点:古画应视为珍贵的文物,尽可能在良好的条件下保存,而不应当被任意地"改进"。他的口号是保存而不是修复。十分清楚,只有这样,古画才能把画家原来的构思真实地诉诸观众,传诸后代。因此,我们应当让这些损坏之处照旧可辨,让这些地方保持着简单的中间色调或底色层的颜色。对于贵重的画,尤其应当使用这种方法,特别是在画廊里。在我看来,其实这是惟一可行的做法,但遗憾的是,尽管赞成这一观点的越来越多,但人们却并不总是遵循它。我在德国汉堡美术博物馆见过一幅弗兰克大师的画,这幅画损坏的范围很大,已经只能用其底色层的色调填补,由此,反而使真正原作部分的效果加强了。同样,我在布勒斯劳见过普莱登沃弗(Pleydenwurff)按这种观点保存的一幅画,在陶伯尔上游的罗滕堡的北部大师赫尔林(Herlin)的画也是这样。慕尼黑附近的米伯尔苏芬(Milbertshofen)祭坛是近代保存技术的一个极好范例。其工作比流行的修补方法以及比使原作服从于那些修补的作法,困难不知要大多少倍。要将早期的绘画作品真实而无损地传于后代,别无他法。上述方法也特别适用于壁画。

还有一种折中的方法,按照这种方法修补,以正确的色彩置于画中,但要用特殊的处理,例如用排线的方法,使修补能够辨

认,这样修补就可以作为另加部分而有所区别。乌·包尔博腾
(V. Bauer-Bolton)总是让油灰比周围的画面稍微凸出,而使修补
的部分可以认出。

　　如果委托人一定要修复者用准确的原作的色彩进行修补,那
么我认为,首要的条件是,修补部分必须容易除掉,而对画的真正
原有部分毫无伤害。这只有用树脂光油颜料才有可能做到,因为
树脂光油颜料很容易用松节油除掉。这种颜料还不会像用某些
油质颜料那样修补以后发生色彩变化,其透明度与饱和效果也最
接近于旧颜料。苦配巴香脂和油质清漆,例如琥珀或柯巴清漆、
车用清漆绝不可使用,脂油也不能单独使用。市售管装颜料也绝
不能用于修复工作。因为从科学修复的观点来看,这种颜料的配
方是商业秘密,其成分无人知晓,修复者无法担保其性能。既然
像勃克林这样的画家都能每天研磨自己现用的颜料,那么修复者
这样做肯定更加容易,因为他需要的(或应该需要的)仅仅是很少
的色料,所需的颜色也只是几种,便足够他一天的工作之需,用刮
刀几分钟就能把这些颜料研磨出来。这样,他就可以得到在各方
面都能与古代大师的颜料相媲美,又能以同样方式使用的材料,
这种颜料与今天的管装颜料完全不同。今天的管装颜料是为不
同目的制造的,它们仅适用于一般作画目的。研磨颜料要用玛蒂
脂或达玛树脂以 1∶3 溶解于松节油的光油,并加入最多达总量一
半的脂油。对于绘制非常精细的作品,像丢勒的作品,在玛蒂脂
光油中加几滴核桃油是很有用的。有缺损的地方可以事先用玛
蒂脂光油擦一遍,但必须擦得极薄。用纯油色修补以后色彩会发
生极大的改变。人们经常能在古画上看到这种变色的地方,可能
会错误地认为修复者是个色盲,故常把明亮的色调变得那么黑。
修补只需要很少的色料,因为古代大师的画是逐层画的,许多色
彩的明暗变化,均由少数几种颜色通过彼此覆盖的方法来展现。
最好在抹了油灰的地方涂上与原画总体相同的色调,无论是白
色、灰色、浅赭石色,还是红色,等等,这样就会产生与古画色调相

似的视觉效果。一定不要用现代的观念来混合这种颜料,大多也不能用一次作画法来修补,因为这样的颜色在短时间内就会变得很暗。

涂色时,所用颜料种类要最少,颜色要最单纯,逐渐由亮到暗进行,各种色彩产生于相互覆盖,一定要防止冷暖色相混合。例如鲁本斯画派的画,在裸体人物的亮部区域里,首先应当用非常少的无光颜料在银灰色的油灰上轻轻地点画,而不应力求即刻达到完成的效果。开始时不可画入过分强烈的色彩,否则跟着就得涂改,这样色彩后来会变得很黑。用一次作画法将一种颜色搀入另一种颜色之中,即使色彩层次的调配极为准确,也是最糟不过的事,在很短的时间里,这样填补的色块就会变得与周围颜色大不相同,往往显得又暗又黑。分层着色并让中间的每层彻底干燥,再把一种颜色涂于另一种颜色之上,不用混合,这种方法可实现一种视觉上可信又耐久的效果,这是一种完全适用于古画的方法。照此,首先必须建立亮部效果,接着,可仔细地加入少量颜色,即前面曾提到的,如:白加赭石或白加拿浦黄以及其他暖色相混合的颜色,但要涂得非常薄,使底子的灰色不至于消失。最终,人体上极薄的白色和红色必须具有新鲜感,且不应受到覆盖色的不利影响。各种过渡色调也完全是用同样的方法,由冷色调如土绿、黑、加白等色来产生。它们也必须保持鲜明。暖色加暖色彼此加强,仍然纯净;冷色加冷色同样仍然鲜明。如果冷暖色合在一起,则彼此互相减弱,而且具有脏的效果。在暗部要加上一些像透明色的暖色,然后往往要薄薄地涂一层不透明色。通过这样一种逐渐形成的过程,可完全使修补符合于原作。如果色彩比原作仍浅一些,可在此基础上,同样用光油颜料薄薄地涂上最终的透明色。在暗部,人们经常不得不使用所能得到的最暖的色彩,例如用印度黄加凡·代克棕和用赭色加深茜红等。这时使用混合技法往往是有利的。

对于小的损伤和皱褶,甚至极微细的裂纹,通常习惯在放大

镜下用很小的带尖软毛画笔进行"修描",这是非常危险的。许多富有生气和魅力的画就这样成了乏味修补的牺牲品。然而自从美国需要光滑平坦的画以来,这种方法已经变得相当流行了。

如果修复者由于某种方法比较简单,或者因为古代大师的构思与他的想法相一致,就全部或部分地改变画的特色以适应于自己的修补,这是绝对不能原谅的。这种做法已使许多很古老的画受到损坏。例如在哈伦①博物馆有一幅弗郎士·哈尔斯的世界名画《圣伊丽莎白的随从摄政者》,据馆长提供的资料,此画经豪瑟(Hauser)教授在柏林的学生"清洗"过。在清洗过程中,该画中的人物头部意外地变得有点粉化,于是就照被批准的方法,像豪瑟画派的习惯那样,用普鲁士蓝和金赭石,当然还用了亚麻籽油来使之协调。衣饰的黑色也受到同样的遭遇。值得注意的问题是,弗朗士·哈尔斯时代根本没有像普鲁士蓝这样的颜料! 修复者应当把每一片颜色都看成神圣不可侵犯的。正确的保存绝不比修复容易。

用树脂光油颜料进行的修补,日后很容易被粗心的修复者清除掉。但这不会妨碍认真的修复者继续使用这种材料。因为修复工作的基本必要条件就是修补的地方要能够被除掉,并对画毫无损害。还可以用苦配巴香脂涂层或用"皮特柯夫"法来恢复这些颜色的透明度,这与恢复上光层的透明度完全一样。而纯油清漆和纯油颜料是很难除掉的,要除掉时,只能冒着使画损坏的危险,它们是很难更新的。

10.16　上光的丹配拉画的清洗

这种画是用鸡蛋、酪素或蜡画的,它会变得很硬,并极耐清洗剂的清洗。其清洁处理可像油画一样进行。对人造的丹配拉颜

① 　哈伦(Haarlem):荷兰地名。——中译者注

料,尤其是使用现代管装丹配拉颜料,需要特别小心。这些画就像油画一样,必须在不用水的情况下清洗。

10.17　未上光的丹配拉画

只能用面包或揉捏的橡胶清擦。缺损的地方可用鸡蛋丹配拉来修复,其程序同油面的修补一样,也应由浅入深地进行。

彩色粉笔画的修复见第六章,水彩画的修复见第七章,壁画的修复见第八章。

10.18　最　后　上　光

人们常会发现,上光之后,有一些灰尘颗粒和丝状物进到上光层中,产生令人很讨厌的效果,尤其是在光滑的表面上。如果用油画笔尖不能将这些东西从湿的上光层中除上,可以在上光层干燥以后,用手指擦去。

修补色层完全干燥后,便可给画进行最后上光,但上光时间应尽可能推迟(见"上光"一节)。上光材料,除了溶解于精馏松节油的玛蒂脂或达玛树脂外,绝不能使用其他东西。玛蒂脂或达玛树脂与松节油的比例大约是1:3,在画发脆或坚硬的情况下,可加入2%~5%的蓖麻油,以增加上光层的柔韧性。纯蓖麻油不会变黄。一切多油的油质清漆,像柯巴脂清漆、车用清漆或琥珀清漆都是不适宜的,同样,各种溶解于脂油或搀有脂油的玛蒂脂或达玛树脂光油,以及酒精光油也都不适用。其危险已经反复被指出过,这种含脂油的光油会变黄,尤其会变得模糊不清和肮脏,结果还很难除掉。而溶于松节油的玛蒂脂或达玛树脂光油,在其涂层已经分解的情况下,可轻易地使用"皮特柯夫"处理法来更新。无光光油在需要的地方也可以使用(见第四章和第五章)。

10.19　背面的保护

画的损坏，甚至上光层的变色，常常是由于画的背面引起的（例如墙壁的潮湿）[①]。在背面涂上一层脂油或脂油与蜡的混合液绝不是一种恰当的办法。这样画布会变褐、变硬和变脆，看起来好像烧焦了一样。而且，画本身的外观也会受到影响，就像在白垩底子上的画情况一样，其特征是变得如酱油色（见有缺点的底子一项）。木板画的背面和其边缘，如果干燥、平整，可以涂上一层浓的光油或松节油的蜡溶液。

有一种常见的现象是，画的背面在画框木条下的画布保存得完好，而裸露的画布却几乎腐朽。我在一幅 1520 年的油画上曾经清楚地发现过这种现象，在画布上，位于画框板条下面的区域，由于未受损伤（而且未涂抹过！），几乎像新的那样，新鲜而柔韧。用胶粘在背面的标签如画廊标志也能阻挡有害的影响，例如，意大利佛罗伦萨碧蒂美术馆中萨尔瓦多·罗莎的画，其背面严重污染，使画面上出现了明显的斑点，而在背面贴有标签之处，画上却是完好的。

从这些情况中可以汲取很有价值的教益。对于较小的画，把一块与画的内框大小相当的木板用卡子或螺丝固定到画的背面，可提供足够的保护。对于较大幅的画，我曾把 4 块这样的盖板固定在背面的十字框架上。这对于接触特殊大气如海边的空气，以及受潮湿墙壁影响的画来说，都是必要的。

即便是一张结实的纸，糊在画框背面也会很有用。至于新近的画，把它们裱贴在其他涂了油底子的画布上就很合适。

现在市场上供应涂于画背面的各种制剂，用于防止可能的损

[①]　因此绝不可将贵重的画悬挂于外侧墙上，就像不能将钢琴靠在外侧墙壁一样（当然，这里是专指砖和砖石结构的墙，对于构架建筑则不然）。——原著者注

坏,尽管受到高度的赞扬,但是其中没有一种值得推荐。有一些制剂类似于硬木地板蜡。这些制剂会完全改变画的视觉外貌,使画变褐。锡箔是无用的,任何底子涂层都无用。总之,最好的方法是,让画的背面听其自然而不去管它。

无论是画布上的画还是木板上的画,都必须能在外框中自由装卸。否则,木板画可能开裂,将外框接合处撑开。

如果木板油画裂开的两部分已经分离,就把这两块置于较大的单一木板上。先用玻璃片将裂开的边缘刮净,然后涂上酪素胶,并迅速将边缘对在一起;随后用一块干抹布把挤出的酪素胶擦净。在黏合的木板画两边,用两根木条夹紧,先把一根紧靠木板画用螺钉固定在大块木板上,另一边的木条一端稍留一小空隙同样固定好,空隙中插入楔子,并要小心地打紧,然后让这幅黏合的画干燥两天。

10.20　画的保存与维护

画应尽可能在均匀的温度下保存,首先要避免温度的急遽变化。因此,在寒冷季节到来暖气打开时,要采取专门的防护措施。现已证明,用无调节的蒸气取暖是危险的。保存了几个世纪而没有什么特别损坏的画,在蒸气取暖的房间里会突然遭到极为严重的损坏。色层会整块地翘起并脱落,尤其是木板上的画。这种事故是由于过分干燥使木板翘弯引起的。把未上釉的陶罐装满水,放在暖气上或其附近,使水分蒸发,已经证明是有好处的。皮特柯夫坚持认为,镶板的或覆盖纤维材料的墙壁能吸收空气中的水分,在其上悬挂绘画是比较好的。

适中而均衡的温度对画来说是至关重要的。因此,不可把画放在阳光之下;因为迅速变热,接着再变凉会引起画的损坏。用沥青作底色层的画被太阳晒热后颜色会滑动,以后会产生裂纹,甚至会发生色彩的改变,像朱砂和色淀颜料会变白,或者还会使

结合剂变软。当极寒冷的季节过后,在冰雪消融的早春,长时间打开窗户,其后果正如人们从皮特柯夫那里得知的,已使许多画遭受损害,先是发霉,而后分解(群青病和上光层风化)。

将画保存于玻璃板之下是近来很常用的方法。但是绝不能肯定这对古画有好处,通常也不会加速古画的腐烂。在有暖气的房间里,悬挂于门窗附近的画,由于温度变化剧烈或太阳射线的作用,画很容易产生裂纹。

画背面的空气应当流通,因此画不应贴着墙壁平挂,顶部应稍向前倾。这种挂法还可使观看效果得到改善。

许多地区都在拟定修复程序的管理法规。无疑,如果这一法规能在世界上产生影响,那将是一大好事。但是当人们看到那些所谓的权威,仍然推荐柯巴脂清漆用于油画和把亚麻籽油作为清洗剂,用于画的洗涤时,实在令人产生疑虑。因此,这一法规初步的必要条件,应该是确定一些完全无可非议的修复和保存的方法。

后　记

此书首次印刷出版于 1993 年 6 月。见书后我很感意外，其排版错误极多，甚至还有大段文字排错位置的情况。一本书被出版成这样，实在令人费解。

我想这本书必须修订。近一年来竭尽全力终于把书改完。所改之处，均与英文核对，凡有所疑，必寻查资料；书中论及之作品，尽可能找出印刷品来对照，所提到的画家，也查阅有关资料，择要用括号附于人名之后，或加注于该页下方。另外，英译本中有原文照抄未做翻译的文字，这次补译出来。英译本中个别有误之处，也加了小注。为使中文尽可能简明通顺，删去了一些多余的字句。

翻译这部书是颇费心力的，因为它是研究欧洲绘画几百年优良传统的专著，内容深广，从材料学、色彩学、构图学到各种绘画；并详尽地阐述了欧洲绘画历史上各个时期不同国家和地区绘画技法的相互影响、传承和演变；最后还论及古画的保存与修复。所有这些，对于画家及绘画的保管者或修复者，都具有极珍贵的参考价值。原著自出版至今已过去七十多年了，随科技的进步，绘画材料出现了许多新产品，本书所录的有些材料，自然应被更好的东西所取代；但是，书中所论述的画家应如何对待材料等许多观点，以及大师们的经验和创造精神，会永远给我们以启示和激励。我国的读者如能从中获益，我将感到欣慰。

在此，感谢原油画系主任潘世勋教授的热心关照。希望读者朋友与专家给予指正。

<div style="text-align:right">

杨红太

2005 年秋

</div>

附　图

◄▷ 安格尔 《在帕福斯的维纳斯》91.5cm
　　×70.5cm 1852 油画多层覆盖画法
　　此为未完成作品，画中小孩和维纳斯的
　　一只手臂还在初步底色阶段，手臂的位
　　置做了改动

▽ 安格尔 《泉》163cm × 80cm 1856
　　多层覆盖画法

◢ 荷尔拜因《基泽像》96cm×86cm 1532
　　油画多层覆盖与混合技法，此画画于木
　　板，画中细线及文字使用了丹配拉颜料

◄ 惠斯勒《塞因莉·阿利山大小姐》
（局部）190cm×98cm 1872–1873
油画一次完成画法

⬈ 马奈《半裸女子》62.5cm×52cm
1878 油画一次完成画法

▽ 凡·高《向日葵》82cm×105cm
1874 油画一次完成画法

△ 凡·高 《夜间咖啡馆》 81cm × 65cm
1888 对比色画法

▶ 克利木特 《阿德勒·布罗赫·鲍尔》
190cm × 120cm 1921 对比色画法

▲ 马奈 《莫内在船上写生》82cm × 105cm 1874 色调画法

▲ 劳特累克 《花园中的女子肖像》
74cm × 58cm 1889 色调画法

▲ 凡高 《自画像》65cm × 54.5cm
1889 色调画法

▲ 波提切利 《唱歌的天使和圣母子》(局部) 圆形画直径135cm 1477 丹配拉绘画

▲ 波提切利 《圣母子》(局部) 丹配拉绘画

▲ 波提切利作品 (局部) 丹配拉绘画 可以看出暗部运用排线法涂色。此画画在墙上，由于年久干燥，出现许多很深的裂纹

▲ 波提切利 《维纳斯的诞生》（局部 Ⅰ） 丹配拉绘画

▲ 波提切利 《维纳斯的诞生》（局部 Ⅱ）
全画184cm × 285.5cm 1848 丹配拉
绘画

▲ 波提切利 《维纳斯的诞生》（局部 Ⅲ）
丹配拉绘画

▲ 多米尼科·基兰达约（意大利）《弗郎西斯科和他的儿子》（局部）
1472 早期丹配拉绘画 画于木板

▲ 乔凡尼·贝里尼（1430-1516意大利）《男子像》
约 27cm × 21cm 油画与丹配拉混合画法，画于木板

▲ 怀斯《白日梦》51cm×65cm 1980 丹配拉绘画

▲ 列奥塔（1702—1789 瑞士）
《读信的女子》 约55cm×40cm 彩色
粉笔画

▲ 列奥塔（1702—1789 瑞士）
《端可可的女子》82cm×52cm 彩色粉
笔画

▼ 阿尔玛·达德玛《春天》30cm×20cm 1877 水彩画

▲ 劳特累克《女子像》46cm×29cm 1894 水粉画

◀ 佐恩（1860-1920）《每天的面包》局部 全画68cm×102cm 1886 水彩画

▶ 达芬奇 1472–1475 《报喜天使》（局部）98cm×217cm 油画

▽ 达芬奇 《圣安娜和圣母子》 139cm×101cm 1498 素描稿

◁ 达芬奇 《圣安娜和圣母子》 139cm×101cm 1498 素描稿局部

◁ 拉菲尔《披纱女郎》85cm×64cm
　　1516 油画

◁ 魏登(1399-1464 尼德兰画家,佛兰
　　德斯画派)《戴白头巾的女子像》
　　47cm×32cm 1435 油画

◀ 凡·爱克 《阿尔诺芬尼夫妇像》
81.8cm×57.9cm 1434 混合技法

▶ 凡·爱克《阿尔诺芬尼夫妇像》
（局部）混合技法
　画中锋利的线条与文字说明用
了丹配拉颜料

▲ 荷尔拜因 《珍·希莫》 65cm × 41cm 1536 混合技法 衣服上的
细线很难用油画颜料画成

◄ 丢勒 《圣西罗尼穆斯·霍尔茨舒尔
像》 48cm×36cm 1536 混合技法
精细的胡须与发丝只有用水质的丹
配拉颜料才能画出

▶ 丢勒 《男子像》 57cm×45cm
1493 混合技法

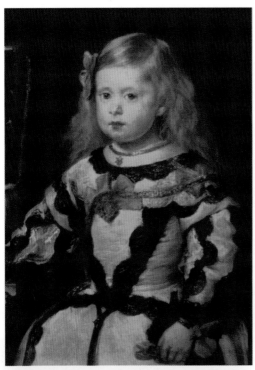

◁ 委拉斯开兹 《小公主》（局
部）70cm×59cm 1599 油画

◁ 委拉斯开兹《英诺森教皇十世》
140cm×120cm 1650 油画

◀ 提香《拉·贝拉》(局部) 89cm × 75cm
约 1536 油画

▷提埃坡罗素描 42cm × 27cm 1730
棕色薄涂（水色），用白色提亮

▲ 鲁本斯作品草稿 全图约 100cm × 70cm

棕色素描，初步底色层很薄，用白色提亮，灰底色上的条纹明显可见

▲ 鲁本斯作品草稿（局部）

◄ 鲁本斯作品草稿（局部）
全图 104cm × 72.5cm 1634
初步底色，亮部用白色提亮，底子条
纹很明显

▷ 鲁本斯作品草稿（局部）
全图 48cm × 65cm　橡木板
在初步底色上，逐步增强颜色和用
白色提亮

◄ 鲁本斯 《依莎贝拉像》（局部）
64cm × 48cm 1620

◄ 鲁本斯 《依莎贝拉像》（局部）
木板油画，涂色较薄，因年久颜
色变得更透明，显露出底子上的
蓝灰色条纹

▶ 鲁本斯《小孩与鸟》（局部）
50cm × 40cm 1624
明暗交界处可看到底色透过覆盖
层形成的视觉灰色

▶ 鲁本斯《金发女子像》43.3cm ×
33.5cm 1618-1620 木板油画
明暗交界处可看到视觉灰色。涂色
较薄，运笔流畅，高光处颜色稍厚

▲ 维米尔 《倒牛奶的女仆》 45.5cm × 41cm 1658-1660

桌上静物的亮部可见到许多白色小点,精细生动;人物暗部与背景
亮色对比,轮廓锐利。

▲ 维米尔 《葡萄酒》 66cm × 76cm 1658-1660

▲ 哈尔斯《吉普赛女郎》 58cm×52cm 1628-1630

▲ 哈尔斯 《头插羽毛的少年》(局部)

◄ 伦勃朗 《夜巡》(局部)
　　363cm × 437cm　1642

▶伦勃朗 《布商行会的理事》(局部)
　191cm × 279cm　1661-1662
　手套上的穗子是用笔杆画出的

▷ 伦勃朗 《莎士基亚》(局部) 72cm×
59cm 1643 木板油画

△ 伦勃朗 《丹娜埃》(局部) 185cm×
203cm 1643—1646

◁ 伦勃朗 《老年妇女》(局部) 82cm×
72cm 1654

◀ 伦勃朗 《穿东方服装的老人》(局部)
68cm × 64cm 椭圆形木板油画 1633

↙ 伦勃朗《老人像》(局部) 109cm×84cm
1654

▽ 伦勃朗 《DIE OPFERUNG ISAAKS》(局部)
193cm × 132.5cm 1654

▶ 伦勃朗 《犹太新娘》（局部Ⅰ）
121cm × 166cm 1668

▶ 伦勃朗 《犹太新娘》（局部Ⅱ）

▲ 伦勃朗 《琼·西克斯》(局部Ⅰ)
112cm×102cm 1654

▶ 伦勃朗 《琼·西克斯》(局部Ⅱ)

　　袖口用白色薄涂,使底层颜色显露出来,形成美丽丰富的视觉灰色,用直接画法
是不可能得到的

▶ 米开郎基罗　梵蒂冈西斯廷教堂壁画
清洗修复前

▶ 米开郎基罗　梵蒂冈西斯廷教堂壁画
清洗修复后

　　修复后画面虽显得干净，裂纹也有所减弱，但阴影和一些中间色被洗掉，层次变得简单，立体感减弱，原画中书后暗处小孩的阴影恰好托出巫女明亮的脸部，主次分明，由于暗处小孩周围的阴影被洗掉，小孩的轮廓变得十分刺眼，破坏了空间感和主次关系。原画蓝色桌布上方有受光面，下方有条纹花边等变化，清洗后被工匠染成平涂蓝色，变得单调死板。总之，全画总体效果比原画大为逊色。

◁ 达芬奇《最后的晚餐》耶稣头部习作
　此图取自1987年法国出版的画册。原
　画因保存不当而产生了污斑

◁ 达芬奇《最后的晚餐》耶稣头部习作
　此图取自1980年日本出版的画册。污
　斑清除可能是在复制品上进行的

▲ 达芬奇《蒙娜丽莎》(局部) 77cm×
　53cm 1503–1506 细密的裂纹决不可
　修复

▲ 列宾《伊凡杀子》(局部)
　伊凡雷帝头上曾被割开三条很长的裂
　口，后被修复者用黏合剂从背面贴补
　平整，不易察觉

▲ 拉菲尔《基督受难》
油画修复成功的例子，右边人物破裂，修复后几乎看不出来

▲ 断裂的古代木板油画。用黏合剂固定在木板上

修复后　　　　X 光拍出的被左画覆盖的作品　　　　修复前

▲ 伦勃朗画派作品